SEKTOR
Artists' Services Berlin

Die Gestalten Verlag

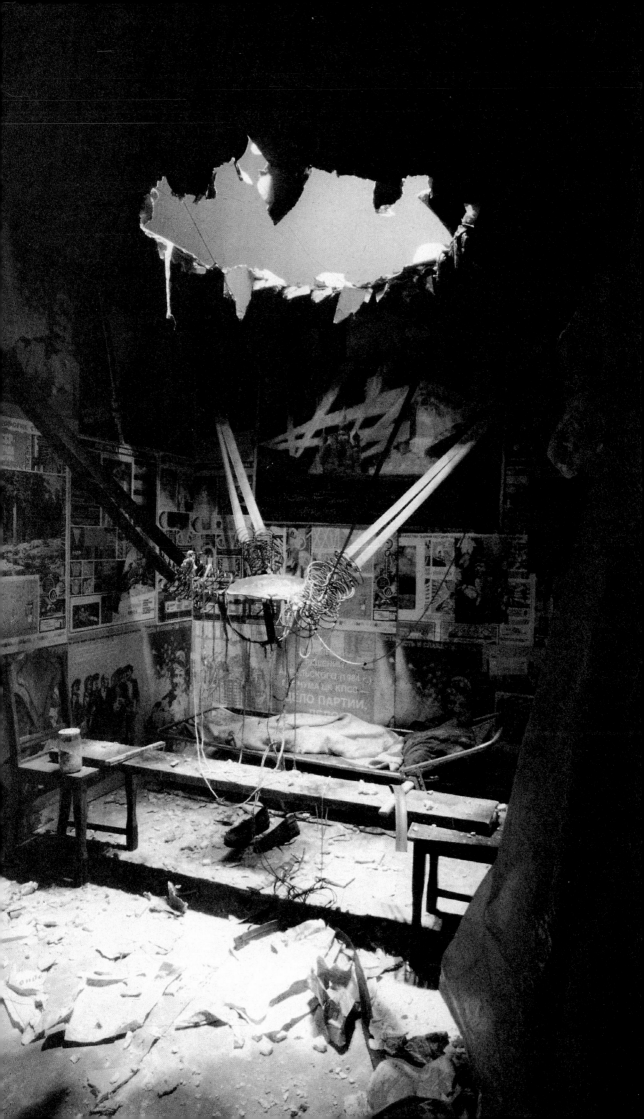

SEKTOR

ARTISTS' SERVICES BERLIN

KULTURWERK

ASSOCIATION OF VISUAL ARTISTS BERLIN

HERAUSGEGEBEN VOM

KULTURWERK DES BERUFSVERBANDES

BILDENDER KÜNSTLER BERLIN

DIE GESTALTEN VERLAG

KARL HORST HÖDICKE.
Siebdruck 100 x 140 cm. Druckwerkstatt

KARL HORST HÖDICKE.
Screenprint 100 x 140 cm. Print Workshop

© 1996 bei: DIE GESTALTEN VERLAG, Zehdenicker
Straße 21, 10119 Berlin, KULTURWERK GMBH BERLIN,
Köthener Straße 44 a, 10963 Berlin, den Künstlern,
Autoren und Fotografen. Alle Rechte vorbehalten.
© 1995 für den Beitrag »Ich will Künstler werden« bei
den Autoren Fritz Heubach und Fritz Kramer und dem
ROWOHLT BERLIN VERLAG; der Beitrag erschien zuerst im
KURSBUCH 121 »DER GENERATIONENBRUCH«,
September 1995, S 123ff.
© 1996 für den Beitrag »HUNGER NACH SINN-BILDERN«
bei Alexander Tolnay, Berlin. Der Beitrag erschien zuerst im
Katalog »X POSITION. JUNGE KUNST IN BERLIN«
AKADEMIE DER KÜNSTE und EDITION MONADE,
SCHWARZKOPF, Leipzig 1994

DIE DEUTSCHE BIBLIOTHEK - CIP EINHEITSAUFNAHME
SEKTOR: Artists' Services Berlin, Kulturwerk, Association of
Visual Artists Berlin / hrsg. vom Kulturwerk des Berufs-
verbandes Bildender Künstler Berlins.
Orig.-Ausg.-Berlin: Die Gestalten Verl., 1996

ISBN 3 - 931126 - 072

FOTONACHWEIS: Alle Fotos von Günter Schneider, Berlin,
mit folgenden Ausnahmen: S 7, 118 oben, 122, 123, 125
u. 137 Bildhauerwerkstatt; S. 37 u. 78 Georgios Anasta-
siades ; S 44 u. 129 Georg Zey; S 52 Florian Trümbach;
S. 55 Henryk Weiffenbach; S. 56 Antje Fels; S. 58 / 59, 63,
80 David Batzer, S. 79 Alexander Koretzky. S. 94 / 95
Thomas Tückmantel; S. 111 Robert Häusser, Mannheim;
S 132/133 oben Sissel Tolhaas; S. 132 Lisa Schmitz; S. 133
Jozef Legrand; S. 136 /37 Kenji Yanobe; S. 138, 140, 143
u. 144 Jörg von Bruchhausen; S. 160 / 161 Frank Müller;
S. 182, 190 Rainer Höynck; S. 186 Kunstamt Kreuzberg;
S. 196 Veronika Kellndorfer; S. 239 u. 240 R. M. Schopp.

Wir danken der PHILIP-MORRIS-STIFTUNG, München, für
die freundliche Genehmigung, Abbildungen der PHILIP-
MORRIS-STIPENDIATEN in der Bildhauerwerkstatt, Jörn
Kausch und Jay Sullivan, sowie die Fotos des Caro-Work-
shops 1987 in dieser Dokumentation benutzen zu dürfen.

Idee und Produktion: Thomas Spring, books and more,
Kommunikationsdesign, Berlin
Lithographie: Ruksaldruck GmbH + Co, Berlin
Druck: DBC Druckhaus Berlin-Centrum

Covergestaltung: Jim Avignon, Berlin
Einem kleinen Teil der Sonderauflage liegen
Originalzeichnungen von Jim Avignon bei.

Abbildung Seite 2:
ILYA KABAKOV: *DER MENSCH, DER AUS SEINEM ZIMMER
IN DEN KOSMSOS FLOG.*
Siebdruck, 70 x 50 cm. Druckwerkstatt 1994.
Picture on page 2:
*ILYA KABAKOV: THE MAN WHO FLEW INTO SPACE FROM
HIS APARTMENT*
Screenprint , 70 x 50 cm. Print Workshop 1994.

Wir danken der STIFTUNG DEUTSCHE KLASSENLOTTERIE
BERLIN für die freundliche Unterstützung dieses Projektes.

INHALT
Contents

HANS SCHEIB: *KUNSTSTÜCK II* ▶
Holz und Farbe 340 x 422 cm
Bildhauerwerkstatt 1988

HANS SCHEIB: *BALANCING ACT* ▶
Wood and colours 340 x 422 cm
Sculpture Workshops 1988

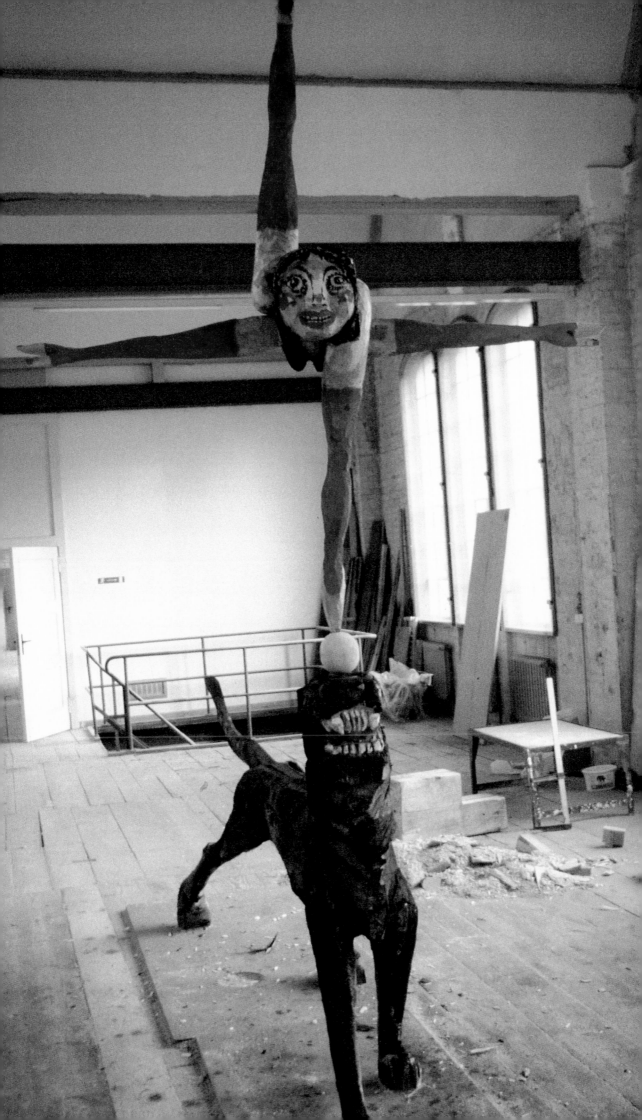

Der Vorstand des BBK Berlin
IN / EX / TERN

Das Kulturwerk unseres Berufsverbandes besteht zwanzig Jahre. Seine Tradition, seine Dynamik und seine Funktionen sollte dieses Buch deutlich machen.

Das Kulturwerk ist eine heute nicht mehr wegzudenke Einrichtung der zeitgenössischen Bildenden Kunst in Berlin. Seine Wurzeln liegen in der Künstlerförderung genauso wie in der Idee der Autonomie und Selbsthilfe. Beides zusammen macht die Eigenart des Kulturwerkes, seinen Erfolg, die Flexibilität und Stabilität dieser Organisation der Künstlerselbstverwaltung aus.

An, mit, in und für diese Institution haben viele gearbeitet, Künstler im Verband und viele jenseits davon, Persönlichkeiten aus der Kunstszene, Journalisten und Politiker. Zwanzig Jahre bedeuten auch die ideellen und beruflichen Perspektiven von drei, wenn nicht mehr Generationen, die in dieses Instrument eingegangen sind und es geprägt haben, zwanzig Jahre heißt ebenso die kontinuierliche Arbeit von fünfzehn Vorständen unseres Verbandes.

Ihnen allen muß gedankt werden. Ohne das Engagement der Mitarbeiter des Kulturwerkes und seines ehemaligen Geschäftsführers Dr. Hannes Schwenger, ohne den Mut der verantwortlichen Senatoren, insbesondere Prof. Dr. Werner Stein, Dr. Volker Hassemer und Ulrich Roloff-Momin, ohne Unterstützung von Klaus Landowsky, Volker Liepelt, Bernd Pistor und Irana Rusta, ohne die vielen Freunde aus Kultur und Publizistik, hätten die Künstler Berlins diese Struktureinrichtungen nicht.

Das Kulturwerk ist für alle da. Jede Künstlerin und jeder Künstler ergreift dieses Instrument und gestaltet es mit. Der BBK hilft nur, daß dieses Produktionsmittel in der Hand der Künstler bleibt, weiterentwickelt wird und die Selbstbestimmung der Bildenden Kunst auch möglich ist.

Was dann passiert kann / wird Kunst sein - den Gipfel gibt es nicht ohne den Berg.

The Board of the BBK Berlin
IN/ EX/ TERN

The Artists' Services of our professional association has existed for twenty years. Its tradition, dynamics and functions are presented in this book.

The Artists' Services are a well-established institution of the visual arts in Berlin. Their roots lie in support for artists and in the idea of autonomy and self-help. Together, they determine the individual character of the Artists' Services and have led to the success, flexibility and stability of this organization, which artists themselves administer.

Many different people have worked in, with and for this institution: artists inside and outside of the Association of Visual Artists, other personalities connected with art, journalists and politicians. Twenty years also mean ideal and professional prospects for three or more generations who have entered into this instrument and formed it, and twenty years include the continuous work of fifteen boards of directors of our organization.

Thanks is due to all of these people. Without the active involvement of the employees of the Artists' Services and its former director Dr. Hannes Schwenger, without the courage of the senators responsible for it, particularly Prof. Werner Stein, Dr. Volker Hassemer and Ulrich Roloff-Momin, without the support of Klaus Landowsky, Volker Liepelt, Bernd Pistor and Irana Rusta, without its many friends from the cultural and journalistic sectors, Berlin's artists would not have these institutions.

The Artists' Services are available to everyone. Every artist makes use of and forms this instrument. The BBK only helps to keep this means of production in the hands of artists, to refine it further and to promote the autonomy of the visual arts.

Whatever happens then - it will be art. The peak cannot exist without the mountain.

Thomas Wölk

CODE

Die Einrichtungen des Kulturwerkes Berlin sind in sich ein großer Kulturbetrieb, gesteuert durch die einfache, aber gar nicht so schnell zu erklärende Idee der Künstlerselbstverwaltung. Im Alltag heißt das jederzeit Flexibilität an der Grenze der Unmöglichkeit bei gleichzeitiger Stetig- und Verläßlichkeit des Angebots. Das ist nicht leicht, aber wie könnte es in einer Serviceeinrichtung für Künstler anders sein?

BERLIN - SEKTOR - KUNST: im Schnittpunkt dieser Bedeutungen wollten wir die Eigenart des Kulturwerkes neu sehen lernen. Allein durch ihre Funktionsweisen transzendiert Kunst immer den Alltag, steht sie quer zu ihm. Und weil die Kunst in die Zwecksysteme der Gesellschaft wesentlich nicht einzuordnen ist, haben es Künstler nicht nur schwer mit der Kunst, sondern auch und vor allem mit ihrer Produktion.

Die Idee des Kulturwerkes ist die Erhaltung künstlerischer Produktionsmöglichkeiten in einer Gesellschaft, deren losgelassene Zweckrationalität die Produktion von Kunst eher verhindern würde. Darüberhinaus ist dieser »Kunstraum« den Bestimmungen der Produzenten unterworfen. Macht was ihr wollt, aber wie es euch und der Kunst nutzt: Das ist hier das Motto.

Das Buch will daher kein statuarisches Bild einer Institution vermitteln, die selbst im Fluß ist. Das paßt gut in die heutige Zeit und in diese Stadt, die eine offene Zukunft hat wie keine andere. Viele Aspekte und viele Facetten unserer Arbeit, interne und externe Perspektiven für die Zukunft wollten wir versammeln. Interviews, Selbstdarstellungen, Betrachtungen, Essays, Feuilletons und Statements - jede(r) LeserIn ist aufgerufen, sich anhand des vorliegenden Materials das eigene Bild von dieser Institution zu machen.

Was bleibt am Schluß? Der Dank an die STIFTUNG DEUTSCHE KLASSENLOTTERIE BERLIN, ohne deren Unterstützung dieses Buch nicht hätte erscheinen können, Dank an die Vielen, die in 20 Jahren mit dazu beigetragen haben, das zu schaffen, was ist, und auf deren Hilfe wir auch in Zukunft bauen müssen. Und last but not least: Alles wäre nicht, wenn es nicht das Engagement der uns tragenden Künstler und unserer Mitarbeiter gäbe.

Thomas Wölk

CODE

The institutions of Berlin's Artists' Services are in themselves a large cultural agency, guided by the idea of artists' self-administration. As simple as this idea is, it is not so easy to explain. In everyday life, it means constant flexibility near the boundaries of practicability as well as consistency and reliability. This isn't easy, but how could it be otherwise in a service institution for artists?

BERLIN - SECTOR - ART: at the intersection of the meanings of these terms, we wanted to learn to see the specific character of the Artists' Services in a new light. By its function alone, art always transcends everyday life and stands crosswise to it. And because art, by its very essence, can never be integrated into society's utilitarian systems, artists have difficulties not only with art but also, and to a greater extent, with its production.

The idea of the Artists' Services is to maintain opportunities for artistic production in a society whose unrestricted technical rationality tends to hinder the production of art. Furthermore, this »artistic space« is subordinated to the needs of its producers. Do as you like as long as it is useful to yourself and to art: That is our motto here.

This book thus does not attempt to communicate a static picture of an institution which is in flux. That fits well with the present time and with this city, whose future is more open than that of any other. We wanted to collect some of the many aspects and facets of our work as well as internal and external perspectives. Interviews, autobiographical information, observations, essays and statements - all readers are asked to form their own opinions about this institution.

What is left? Our thanks to the STIFTUNG DEUTSCHE KLASSENLOTTERIE BERLIN, whose support was essential for the publication of this book, and thanks to the many people who have contributed over a period of twenty years to getting to where we are today and whose help will be much needed for our future work. And last but not least: All of this would not have been possible without the active participation of the artists and employees who have carried us through.

9

BBK Berlin

12

Hannes Schwenger

Was zählt, ist Leistung

Was zählt, wenn man eine Zwanzig-Jahres-Bilanz
für das Kulturwerk des BBK aufmacht? Die Ant-
wort scheint einfach: Die Leistung für Berlins
Künstler. Aber auch diese einfache Antwort läßt
sich mit zwei Bilanzen belegen: einer Dienst-
leistungsbilanz und einer politischen Bilanz. Beide
sind gefragt, denn die Dienstleistungen des Kul-
turwerks sind zum größten Teil öffentlich finan-
ziert und sind damit auch ein Kapitel Berliner
Kulturpolitik. Von beidem soll deshalb die Rede
sein.

I

Das Kulturwerk - eine gemeinnützige GmbH. im
Alleinbesitz des Berufsverbands Bildender Künstler
- bietet seine Dienste allen Berliner Künstlern an,
die hier - ob ständig oder als Gäste Berlins - ih-
rem Beruf nachgehen und dafür Werkstätten, Ar-
beitsräume und Information über öffentliche Aus-
schreibungen und Wettbewerbe benötigen. Es
hat dafür nach und nach vier Bereiche aufgebaut:
Druckwerkstätten, Bildhauerwerkstätten, ein Büro
für Kunst-am-Bau, Wettbewerbe und Ausschrei-
bungen und das Atelierbüro. Seine Nutzerkarteien
umfassen mehr als tausend Künstler, die seine
Dienste bisher in Anspruch genommen haben -
die meisten mehrfach -; und noch einmal so viele,
die das als Bewerber für Ateliers, Wettbewerbe
und Ausschreibungen auch gerne tun würden.

Seine quantitative Erfolgsbilanz füllt heute ein
Archiv mit tausenden von Belegdrucken und Fo-
todokumentationen von Arbeiten, die in seinen
Werkstätten entstanden sind oder durch Vermitt-
lung seiner Büros ermöglicht wurden; und sei es
nur, weil das Atelier erhalten werden konnte, in
dem sie entstanden. Aber verzichten wir auf Sta-
tistik, denn all diese Leistungen sind konkurrenz-
los. Daß sie das sind, ist nicht das Verdienst, son-
dern die Existenzbedingung des Kulturwerks: Es
wird - als öffentlich geförderte Einrichtung - nur
tätig, wo Gewerbe und Industrie die Arbeitsmög-
lichkeiten von Künstlern nicht gewährleisten kön-
nen oder gar, wie in der Konkurrenz um Ge-
werberaum, zu zerstören drohen.

◄ S. 10 / 11
WOLFGANG BRÜCKNER: *P.L.A.N.E.T. - ENTE*
Foto und Computerbearbeitung. Berlin 1995

What Counts is Accomplishment

*What counts when one endeavors a summation
after twenty-years of the BBK's ARTISTS' SERVICES?
The answer appears easy: The accomplishments
for Berlin's artists. But even this simple answer
can be supported on two further accounts: public
service accomplishments and political accomplish-
ments. Both areas are addressed, for the services of
the ARTISTS' SERVICES are publicly financed for the
most part, and are thus a part of Berlin's cultural
politics. For these reasons both will be
discussed.*

I

*The ARTISTS' SERVICES - a non-profit
organization in the exclusive competency of
the BBK/ Association of Visual Arts
Professionals - offers its services to all resident or
visiting artists in Berlin who exercise their
profession here and need workshops, working
space, and information about relevant public
announcements and competitions. For this
purpose it has gradually developed four main
areas: printing workshops, sculpting workshops,
an office for Architectural Art , contests and
official announcements, and the Studio Office. Its
office files encompass more than one thousand
artists who have utilized their services up to now -
many of them several times; and there are twice as
many names of applicants for studios, com-
petitions, and advertized positions who would
very much like to do so.*

*Today, its quantitative range of successes fills an
archive with thousands of sample prints and
photo-documentation of creations from its own
workshops or those made possible though its own
administrative efforts; even if it was merely the
case that the studio was only able to be rescued
because those very works had been produced. Let
us, however, do without statistics, then all of these
achievements are unrivalled. The fact that this is
so is not the accomplishment, but rather a justifi-
cation of existence for the ARTISTS' SERVICES. It
only becomes involved - as a publicly subsidized
institution - when commerce and industry cannot
guarantee work opportunities for artists, or even,
as in the case of competition in the business sector,
when they threaten to eradicate these
opportunities.*

Das klingt abstrakt, denn gibt es nicht in Berlin genügend Druckereien, Werkstätten, Baufirmen und Maklerbüros, um die Bedürfnisse einiger tausend Künstler mitzubedienen? Aber die konkrete Antwort lautet: Nicht zu den Arbeitsbedingungen der Kunst und nicht zu bezahlbaren Preisen.

Daß das für Makler und private Bauherren gilt, für die mietgünstige Ateliers oder Kunst-am-Bau nur Kosten verursachen und also kein Geschäft darstellen, leuchtet sofort ein. Aber es gilt auch für die Kosten künstlerischer Produktion unter industriellen Bedingungen. Längst sind die klassischen Druckverfahren der bildenden Kunst - Tiefdruck, Hochdruck, Lithografie aus den Druckereien verschwunden, Maschinen und Fachpersonal kaum mehr aufzufinden; schon in den sechziger Jahren reiste man bis nach Genf oder Amsterdam, um hochwertige Lithografien zu drucken oder drucken zu lassen. Aber auch wer in den neuesten Techniken experimentieren will, erhält in kommerziellen Betrieben kaum Zugriff auf teure Maschinen, die ihre Kosten (und die des Personals) durch rationellen Einsatz einspielen müssen.

Beide Probleme hatten sich in den siebziger Jahren so zugespitzt, daß namhafte Berliner Künstler die Stadt verließen; etwas ähnliches erleben wir heute, wenn Berlins Künstler mangels öffentlicher Medienwerkstätten bis nach München, Frankfurt und Karlsruhe ausweichen müssen, um mit virtuellen Techniken zu experimentieren.

Über den drohenden Auszug der Künstler schrieb damals Heinz Ohff im »Tagesspiegel«: »Das liegt nicht zuletzt an mangelnden Arbeitsmöglichkeiten auf dem Gebiet der Druckgrafik.« Und der Berufsverband Bildender Künstler konstatierte in seinem Antrag für die Druckwerkstatt des Kulturwerks: »Der Druckgrafik - Siebdruck, Lithografie, Radierung und künstlerischer Offsetdruck - kommt heute im Kunsthandel eine entscheidende Bedeutung zu. Es fehlen den Berliner Künstlern jedoch so gut wie alle Voraussetzungen, um angesichts des hohen Standards, der auf dem internationalen Kunstmarkt verlangt wird, konkurrenzfähig zu bleiben.«

Die Druckwerkstatt des Kulturwerks hat diese Sorgen inzwischen behoben, wenn heute Künstler wie K. H. Hödicke und A. R. Penck zu ihren über 200 jährlichen Nutzern zählen. Auch internationale Gäste wie Bruce McLean und Remy Zaugg fanden hier in den achtziger und neunziger Jahren Möglichkeiten, die sie anderswo bereits suchen mußten. Das gilt mit gleichem Nachdruck für die

This sounds abstract, for aren't there a sufficient number of printing presses, workshops, contruction companies, and brokerages to help in meeting the needs of a few thousand artists? The concrete reply, however, is: Not under acceptable conditions for art and not at affordable prices.

This is immediately evident in connection with brokers and private building contractors for whom costs are entailed by studios with moderate rents or Architectural-Art-programs, since these do not represent opportunities for business. But this is also true for the costs of artistic production under industrial conditions. The classic techniques of visual art - depth printing, high-pressure printing, lithography - have long since disappeared from the printing shops, and machinery and expert personnel are difficult to find nowadays; as early as the 60's it was common to travel to Geneva or Amsterdam to print high-quality lithographs, or to have them printed. Those who want to experiment with the latest techniques, on the other hand, receive scarce opportunities to use expensive machinery in commercial industry, where production and personnel costs have to be compensated by a rigid efficiency policy. Both problems became so extreme in the 70's that well-known Berlin artists left the city; we are experiencing something similar today, as Berlin artists intent on experimenting with new techniques are forced to retreat as far as Munich, Frankfurt or Karlsruhe due to the lack of public workshops in the relevant medium here.

Regarding the pending emigration of artists, Heinz Ohff wrote in the TAGESSPIEGEL *at the time: »This is attributable to the shortage of work opportunities in the area of graphic printing.« And the BBK remarked in a petition for the* ARTISTS' SERVICE'S *printing workshop that: »Graphic printing - screenprinting, lithography, etching, and creative offset-printing - holds a determinative position in art commerce today. Berlin's artists, however, are lacking in nearly all of the prerequisites for remaining competitive in light of the high standards demanded by the international art market«.*

The printing workshop, meanwhile, has met this challenge, judging by the fact that artists like K.H. Hödicke and A.R. Peck rank among its 200 annual users. International guests, too, such as Bruce McLean and Remy Zaugg found opportunities here in the 80's and 90's which they had already been seeking elsewhere. This applies with equal emphasis to the sculpture workshops opened

14

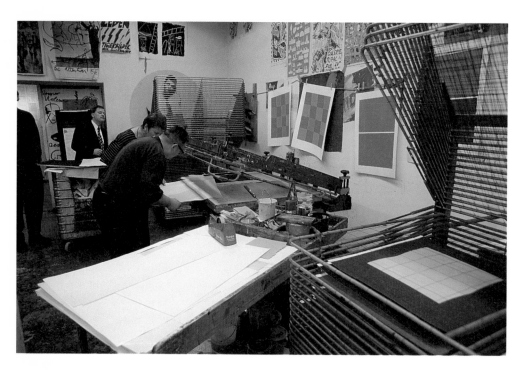

DRUCKWERKSTATT: Das Siebdruckstudio

THE PRINT WORKSHOP: Screenprint Studio

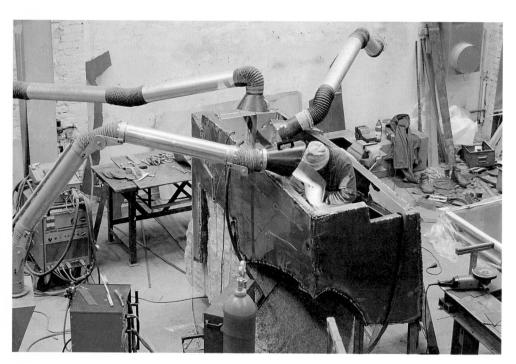

BILDHAUERWERKSTATT: Die Metallhalle

THE SCULPTURE WORKSHOPS: Metal Hall

1985 eröffneten Bildhauerwerkstätten des Kulturwerks, die ihresgleichen in Europa suchen und seit ihrem Bestehen jährlich weit über 100 Nutzer in den Bereichen Metall, Stein, Gips, Holz und Keramik anziehen. Joachim Schmettau hat hier einen seiner großen Brunnen gebaut, Altmeister Anthony Caro einen Workshop für junge Stahlbildhauer geleitet.

Viele der hier entstandenen Arbeiten gehören inzwischen zum Berliner Stadtbild. Auch darin hat Heinz Ohff recht behalten, der zur Eröffnung der Bildhauerwerkstätten schrieb: »Sie sind notwendig, weil sie die Stadt urbaner machen.« Das ist nicht unwichtig für die Stadt, die diese Werkstätten finanziert.

Aber halten wir fest, daß sie für die meisten Künstler die Arbeit mit Maschinerie und in größeren Dimensionen erst möglich machen; das ist und bleibt ihre Hauptaufgabe. Und so ist ihre Leistungsbilanz zugleich eine Beschreibung ihrer dauerhaften Aufgaben: Die Berliner Künstlerwerkstätten pflegen traditionelle und moderne Künstlertechniken, die für industrielle und kommerzielle Verwertung nicht mehr oder noch nicht rentabel, aber für Kunst und Experiment unerläßlich sind.

Sie bieten Arbeitsmöglichkeiten und Arbeitsplätze für Hochschulabgänger, Berufsanfänger, Gäste Berlins und Künstler ohne eigene Werkstatt und feste Aufträge; sie ermöglichen ihren Nutzern Selbsttätigkeit, Mitarbeit und Experiment bei Produktionsgängen, die unter kommerziellen Bedingungen von Handwerkern und Spezialisten ohne Mitwirkungsmöglichkeit der Künstler ausgeführt werden; sie überbrücken Engpässe in der notwendigen Infrastruktur für kulturelle Produktionen (wie Ateliermangel, fehlende Hallen und Technik für bildhauerische Großvorhaben, das Verschwinden großer motorischer Pressen für Hochdruck und Lithografie, die sich für Auflagendruck und Buchkunst eigenen etc.); sie bieten kombinierte Dienstleistungen für Künstler an, die von privaten Anbietern mangels Groß- und Serienbedarf nicht oder nur zu unerschwinglichen Preisen bereitgestellt werden; sie ermöglichen Künstlern als Start- und Selbsthilfe nicht nur Eigenproduktionen ohne festen Auftrag, sondern auch (in den Druckwerkstätten) kostengünstige Dokumentation ihrer Werke unter Einsatz von Eigenarbeit - und sie erwirtschaften dafür aus Nutzerentgelten jährlich knapp 200.000 Mark, mit denen sie zur eigenen Finanzierung beitragen.

Das ist, wie man in Berlin sagt, kein Pappenstiel.

by the ARTISTS' SERVICES in 1985, which are unparalleled in Europa and, since their inception, have attracted more than 100 individuals annually for work in metal, stone, plaster, wood, and ceramics. Joachim Schmettau built one of his large fountains here, and the old master Anthony Caro supervised a workshop for young steel sculptors.

Many of the works created here have become part of the city landscape. And in this respect Heinz Ohff was correct in maintaining - as he commented on the opening of the sculpture workshop - that: »They are essential, because they make the city more metropolitan.« That is not unimportant for the city which is financing these workshops.

Let us stress here, however, that they even make it possible for most artists to work with machinery and in larger dimensions in the first place; this is and remains their main function. And thus the list of their accomplishments is, at the same time, a description of their ongoing duties: The Berlin artists' workshops preserve traditional and modern artistic techniques which in terms of profitability no longer or do not yet come in question for industrial or commercial implementation, but which are indispensible for art and art experimentation.

They provide work opportunities and positions for college graduates, for visitors to Berlin and artists without their own workshops and permanent commissions; they allow individuals to work independently or cooperatively, and to experiment during a production process which would, under normal commercial conditions, be conducted without the assistance of artists by tradesmen and experts; they bridge gaps in the necessary infrastructure for artistic productions (such as studio shortage, a lack of halls and technological capabilities for sculpting projects of large format, the disappearance of larger motorized presses for the kinds of high-pressure printing and lithography used for series printing and bookbinding, etc.); they offer combined services to artists which the private sector cannot or, if so, only at unaffordable rates; they not only grant artists the chance to do work self-sufficiently without a set commission (as a form of career-launching and learning by doing), they also offer (in the printing workshops) the opportunity to document work inexpensively and to become involved directly in the technical process - and they bring in around 200,000 DM annually in this way, which contributes to their own financing.- That's - as they say in Berlin - no »trifle«.

(Translated by Kenneth Mills)

15

CHRISTIANE DELLBRÜGGE / RALF DE MOLL
Offset-Lithographie, 85,5 x 63,5 cm. Druckwerkstatt 1994

CHRISTIANE DELLBRÜGGE / RALF DE MOLL
Offset lithography, 85,5 x 63,5 cm. Print Workshop 1994

II.

Auch kulturpolitisch ist das Kulturwerk zu einem Modell geworden; das ist mehr als ein Modellversuch, der sich noch auf dem Prüfstand befindet. Was hier erprobt und in zwanzig Jahren bestätigt wurde, nennt der Berufsverband Künstlerselbstverwaltung, der Senat - mit einem Wort des früheren Kultursenators Werner Stein (SPD) »Entstaatlichung des Berliner Kulturlebens«.

Der Entschluß zu diesem Versuch ist dem Senat damals nicht leicht gefallen, denn Werner Steins Vorgänger Adolf Arndt hatte mit einem halbherzigen Versuch Schiffbruch erlitten, Kompetenzen staatlicher Institute durch Mitsprache in die Hände eines privaten Kunstvereins zu legen. Als sich diese »Bürgerinitiative von oben« politisierte und statt Mitsprache Selbstverwaltung von unten forderte, war der Senator zurückgewichen: »Soviel Geld kann man keinem Verein geben, in dem morgen mit revolutionierenden Sachen gespielt wird.«

Das war am Vorabend der Berliner Studentenbewegung keine unbegründete Befürchtung.

Auch im Berufsverband Bildender Künstler, der für seine neuen Werkstätten Selbstverwaltung forderte, spielten junge Künstler mit »revolutionierenden Sachen«. Wenn sie für die Druckwerkstatt »Offset und Siebdruck (Plakatformate) in unserer Verantwortung« forderten, lagen politische Hintergedanken nahe. Entsprechende Befürchtungen gab es sowohl bei der regierenden SPD wie bei der CDU-Opposition. Es war das Verdienst Werner Steins, daß er sich über diese Bedenken hinwegsetzte und den Weg zu selbstverwalteten Werkstätten freigab. Der Erfolg muß auch die Opposition überzeugt haben, denn zehn Jahre später war es Senator Volker Hassemer (CDU), der einer Erweiterung des Kulturwerks durch die Bildhauerwerkstätten im Wedding zustimmte.

Heute interpretieren vermutlich alle Beteiligten das Modell auf ihre Weise: Die Künstler als Bestätigung ihrer Autonomie, die Sozialdemokraten als Beitrag zur Kultursozialpolitik, die Christdemokraten als Ausdruck staatlicher Subsidiarität.

Alle haben recht und die Künstler den Vorteil.

II.

The ARTISTS' SERVICES has also become a model in terms of cultural politics; this means more than merely a pilot project that is still being evaluated. What is being tested here and has been confirmed in the past twenty years is what the Trade-Association-for-Artists calls ARTISTS-SELF-ADMINISTRATION and the Senate - quoting the former Senator for Culture, Werner Stein (SPD) - call the »DEFEDERALIZATION« of Berlin's cultural life«.

The decision to attempt this was not an easy move for the Senate at that time, for Werner Stein's predecessor, Adolf Arndt, had failed in his half-hearted attempt at placing the competencies of state institutions in the hands of a private art society by means of shared decision-making. As this »citizens' initiative from above« became politically charged and demanded - instead of shared decision-making - self-administration from below, the Senator withdrew his support: »So much money cannot be given to a group that will be playing with revolutionary matters tomorrow.«

This was - on the eve of the Berlin students' movement - not an unfounded fear.

In the BBK, which had demanded self-administration for its new workshops, young artists were also playing with »revolutionary matters«. As they demanded »sole and complete responsibility for offset- and screenprinting (poster layout)«, political suspicions were to be anticipated. Corresponding reservations existed in the SPD, in power at that time, as well as in the CDU opposition. It is to Werner Stein's merit that he was able to rise above these reservations and clear the way for self-administrated workshops. The success must have convinced the opposition, for ten years later it was Senator Volker Hassemer (CDU) who approved the expansion of the ARTISTS' SERVICES with the addition of the sculpture workshops in WEDDING.

Today all those involved, presumably, interpret the model in their own way: The artists as a confirmation of their autonomy, the Social Democrats as a contribution to social politics in the cultural sphere, the Christian Democrats as an expression of state interventionism. All of them have an element of truth, and the artists have the benefit.

STEFAN HOENERLOH: *127 / 176.*
Öl auf Spanplatte, 176 x 127 cm. Berlin 1990

STEFAN HOENERLOH: 127 / 176.
Oil on compressed wood, 176 x 127 cm. Berlin 1990

Dieter Honisch

Von der Nützlichkeit des Kulturwerkes

Die Notlage der Künstler in Berlin ist hinlänglich bekannt. Sie hat sich nach dem Fall der Mauer durch einen neuen Bedarf an Gewerberäumen und damit in Zusammenhang stehenden Bauspekulationen dramatisch verschärft. Die Künstler können die Mieten für ihre Ateliers nicht mehr zahlen. Ihnen werden damit zunehmend die Arbeitsmöglichkeiten entzogen. Seit 1990 gehen rund 200 Künstlerwerkstätten jährlich verloren. Um so wichtiger ist die seit 1991 beim Kulturwerk des BBK eingerichtete Stelle eines Atelierbeauftragten, über den als strukturelle Fördermaßnahme jährlich 2,4 Mio. DM vom Berliner Senat zur Anmietung und Subventionierung geeigneter Arbeitsräume vergeben werden. So konnten bisher 130 Ateliers gesichert werden, eine außerordentlich geringe Zahl bei einem Bedarf, der auf 1500 Ateliers geschätzt wird, die gefördert werden müssen.

Der sich in vielen Demonstrationen und »Hausbesetzungen« äußernde Unmut vor allem jüngerer Künstler ist berechtigt. Es müssen neue Wege gefunden werden, um der Zweckentfremdung und Zerstörung von Arbeitsräumen für Künstler entgegenzuwirken. Denn wie soll die Kultur blühen, wenn Künstler gezwungen sind, sich aus dieser Stadt zurückzuziehen?

Um so dringlicher ist es darum, die vom Kulturwerk betreuten und allen Künstlern zugänglichen Werkstätten zu unterstützen, die zum Teil auch Selbsthilfeaktionen sind und die von vielen Künstlern genutzt werden, von denen, die einen Auftrag auszuführen haben und die erhobenen Gebühren zahlen können, aber auch von denen, die den Verkauf ihrer Arbeit erst erhoffen und denen die Gebühr schwerfällt.

Die bereits 1975 im Künstlerhaus Bethanien eingerichtete Druckwerkstatt ist hier zu nennen und die 1985 entstandene Bildhauerwerkstatt in den Pankehallen im Wedding, ohne die viele Arbeiten in Berlin nicht hätten realisiert werden können. Je mehr Atelierraum verloren geht, um so dringlicher und notwendiger werden gerade diese zentralen Werkstätten. Im Vermittlungssektor wird das Kunst-am-Bau-Büro tätig, das ebenfalls vom Kulturwerk des BBK betreut wird und vielen

Importance of the Artists' Services

The shortage of working space for artists in Berlin is well-known. Ever since the Wall came down, it has become even more severe due to the need to provide new businesses with places to operate and due to the accompanying real estate speculation. Artists can no longer pay the rents for their studios. They thus have fewer and fewer possibilities for working here. Since 1990, about 200 artists' workplaces have disappeared annually. The Studio Commissioner, whose position was created in 1991 within the Artists' Services of the Berlin Association of Visual Artists (BBK), has thus become increasingly important. His office distributes 2.4 million marks annually, provided by the city of Berlin, to lease and subsidize appropriate working spaces. Up to now, 130 studios have been secured in this way, an extremely low number in comparison to an estimated need to provide support for 1,500 studios.

The dissatisfaction primarily of young artists, expressed in many demonstrations and illegal occupations of buildings, is justified. New ways must be found to prevent the conversion or destruction of artists' working spaces. How is culture to flourish if artists are forced to move away from this city?

It is thus of utmost importance to support the workshops supervised by the Artists' Services and accessible to all artists. The workshops are in part self-help programs, and they are used by many different artists - by those under commission, who can afford to pay high fees, and by those only hoping to be able to sell their works, who have difficulty financing their projects.

The Print Workshop, created in 1975 as part of the Bethanien Artists' House, can be mentioned here as well as the SculptureWorkshop, created in 1985 in the Pankehallen in Wedding and without which many works could not have been realized in Berlin. The more studio space is lost, the more urgent and necessary these central workshops become. The Architectural Art Office further acts as a mediating agent for artistic projects. It is also supervised by the Artists' Services of the BBK and has been quite helpful to numerous artists suffering under an increasingly difficult market.

A. R. PENCK.
Radierung, 112 x 127 cm. Druckwerkstatt 1991

A. R. PENCK.
Etching, 112 x 127 cm. Print Workshop 1991

Künstlern in der derzeitig immer schwierigeren Auftragslage behilflich ist.

Alle hier genannten Aufgaben, die vom Kulturwerk des BBK wahrgenommen werden, bilden zusammen nicht nur ein ganz wichtiges soziales Netz für diese Stadt und die in ihr lebenden Künstler, sondern die bereits erreichten und noch zu erarbeitenden Leistungen sind die notwendigen Voraussetzungen dafür, daß Berlin nicht nur politisch und ökonomisch, sondern auch kulturell zur nationalen und europäischen Metropole wird, die sich nicht nur in glänzenden Veranstaltungen darstellen kann, sondern in der auch Künstler leben, arbeiten und produzieren müssen. Die Arbeit des Kulturwerks des BBK leistet dazu einen ganz wesentlichen Beitrag.

All of the tasks mentioned here and performed by the Artists' Services of the BBK not only make up an important social network for this city and its artists; its past achievements and its success in future tasks are necessary prerequisites if Berlin is to become not only a political and economic center but also a national and European center of culture not only presenting itself in brilliant spectacles but also providing a place for artists to live and work. The work of the Artists' Services of the BBK contributes significantly to making Berlin a city of this sort.

(Translated by Marshall Farrier)

Peter Radunski

Die Bedingungen müssen stimmen

The Necessary Conditions

20 Jahre ist es her, daß der Berufsverband Bildender Künstler Berlins e.V. das gemeinnützige KULTURWERK DES BBK BERLINS GMBH als Verwalterin der Druck- und Bildhauerwerkstätten, des Kunst-am-Bau-Büros und des 1991 eingerichteten Atelierbüros gegründet hat. Der Gründung jeder dieser einzelnen Einrichtungen, begonnen mit der Druckwerkstatt im Künstlerhaus Bethanien bis hin zur Einrichtung des Atelierbüros, ist ein zähes Ringen mit der Öffentlichen Hand vorausgegangen - mußten der Senat und das Parlament von der Notwendigkeit dieser selbstverwalteten Einrichtungen überzeugt und als Förderer gewonnen werden. Doch seit jeher ist das Verhältnis von Staat, Gesellschaft und Kultur ein ebenso dynamischer wie spannungsreicher Entwicklungsprozeß, in dem sich jedoch auch gezeigt hat, daß sich in der gemeinsamen Auseinandersetzung Qualität enwickelt.

Heute gilt es den Künstlerinnen und Künstlern und ihren Interessenvertretern unseren Dank, unsere Achtung und unsere Gratulation für ihr beharrliches Engagement auszusprechen, denn mit der Initiierung und Errichtung dieser Einrichtungen sind strukturelle Meilensteine gesetzt worden, auf deren Basis sich die Bildende Kunst in unserer Stadt weiterentwickeln konnte und kann. Beratungs- und Informationsdienste und vor allem Ateliers und zentrale Werkstätten, mit deren Hilfe Produktionskosten reduziert werden können, gehören zu den primären Produktionsbedingungen der Bildenden Künstlerinnen und Künstler in unserer Stadt; sie gehören zu ihren Arbeits- und Lebensbedingungen und sind Voraussetzung für ein vielfältiges, anspruchsvolles und kreatives Kunstleben.

Nach der Vereinigung muß auf die Sicherung und den Ausbau der Arbeitsbedingungen im Bereich der Bildenden Kunst ein besonderer Augenmerk gelegt werden. Der innerstädtische Strukturwandel, die enorme Preissteigerung auf dem Wohnungs- und Gewerbemietenmarkt, haben z. B. den Verlust zahlreicher für die ökonomischen Verhältnisse der Künstlerinnen und Künstler finanzierbarer Ateliers mit sich gebracht.

Das seit 1993 von der Senatsverwaltung für Kulturelle Angelegenheiten installierte und vom Atelierbüro der Kulturwerk GmbH betreute Ateliersofortprogramm ist in Anerkennung der besonde-

The Necessary Conditions

It was 20 years ago that the Association of Visual Artists in Berlin (BBK) founded the Artists' Services as a non-profit organization to administer the Print and Sculpture Workshops, the Architectural Art Office and later, after its creation in 1991, the Studio Office. Tough negotiations with government institutions preceded the establishment of each of these institutions, beginning with the Print Workshop in the Bethanien Artists' House and continuing up to the founding of the Studio Office. The city government had to be convinced of the need for such self-managed institutions in order to be won over as their sponsor. But the relationships between government, society and culture have long been caught in dynamic and tense processes of development, in which, however, mutual confrontation has been shown to give rise to excellence.

Today it is important to express our gratitude and respect to artists and their representatives for their unwavering energy, for these institutions have become structural milestones, which have provided a foundation for the further development of the visual arts in our city. Advisory and information services as well as studios and central workshops, which have helped to reduce the costs of production, are part of the primary conditions of production for visual artists in our city; they form a part of their working and living conditions and are a prerequisite for a diverse, ambitious and creative artistic life.

Following unification, special attention must be paid to securing and improving working conditions in the visual arts. For example, the transformation of the inner city and enormous rent increases for both residential and commercial real estate have brought about the loss of numerous studios which had been affordable in terms of the economic means available to artists.

In light of the pressing need for studios, the »Immediate Studio Program,« installed in 1993 by the city's Administration for Cultural Affairs and supervised by the Studio Office of the Artists' Services, is a structural measure that should be spared from budget cuts. Workspaces must be pro-

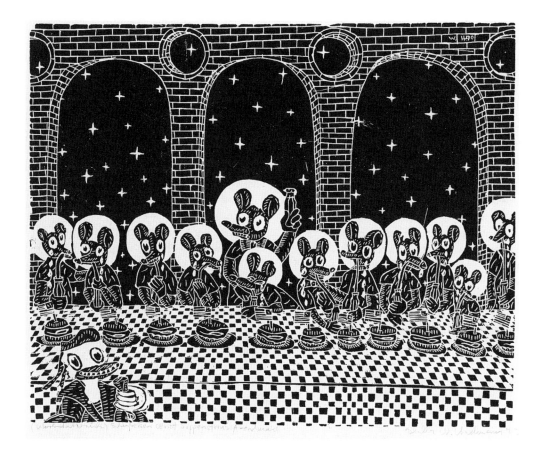

BLALLA W. HALLMANN: *SCHIESSEISEN CHRIST SUPPENSTERNS ABENDMAHL.*
Linolschnitt, 48 x 65 cm. Druckwerkstatt 1993.

BLALLA W. HALLMANN: SHOOTING IRON CHRIST SUPPENSTERN'S LAST SUPPER.
Linoleum cut, 48 x 65 cm. Print Workshop 1993.

ren Ateliernot eine strukturelle Leistung, die von Kürzungsmaßnahmen verschont bleiben muß. Es gilt für die Zukunft Raumressourcen zu erschließen und zu erweitern, um trotz schwieriger Finanzzeiten durch die Festigung und den Ausbau der Produktionsstätten der Bildenden Kunst in Berlin einen dauerhaften Standort zu bieten.

Nicht zuletzt ist es von der langfristigen Sicherung und dem Ausbau der Arbeitsbedingungen für künstlerische Tätigkeit abhängig, inwieweit Berlin auf seinem Weg zu einer Metropole ein Kunstleben, ein Kunstklima entwickeln kann, das internationalen Maßstäben entspricht, das im nationalen und internationalen Kontext konkurrenzfähig bleibt, in dem die künstlerischen Potentiale sich verwirklichen können und die Sprache der Bildenden Kunst verstanden wird.

Um dieses zu gewährleisten, müssen die Arbeitsbedingungen stimmen.

Peter Radunski
Senator für Wissenschaft, Forschung und Kultur

vided for the future and expanded so that Berlin, despite budget difficulties, can remain a center of activity in the visual arts.

Berlin needs an artistic life and climate measuring up to international standards and to national and international competition, a climate in which artistic potential can be realized and in which the language of the visual arts is understood. The development of such a climate depends largely upon securing and expanding work conditions for artists in the long term.

To guarantee such a climate, appropriate working conditions must exist.

Peter Radunski
Senator for the Sciences, Research and Cultural Affairs

(Translated by Marshall Farrier)

Dieter Ruckhaberle

Praxis der Kunstfreiheit

Schon zu Beginn der sechziger Jahre gab es eine Diskussion, die vor allem von jungen Künstlern vorangetrieben wurde und sich mit Fragen der künstlerischen Freiheit in unserer Gesellschaft befaßte. Grohmann und Haftmann waren die Kunstpäpste, ohne die nichts lief, der Bundesverband der Deutschen Industrie und einige wenige Galeristen beherrschten das Entscheidungstableau.

In Berlin gab es die Akademie der Künste, das Künstlernotstandsprogramm, einige Galerien, die Hochschule und keinen Kunstverein; der BBK hatte, vor allem für Künstler aus Ostberlin, eine Lithopresse. Damals war das Problem zunächst, wie junge Künstler - an den Honorationen vorbei - ihre Arbeiten möglichst unzensiert zeigen konnten - erst später ging es um die künstlerische Produktion selbst.

In der Folge der Notstandskampagne und der daran sich anschließenden Studentenbewegung revoltierten auch Studenten der HdK, sie organisierten sich im BBK, zwangen den Staatskunstverein »Deutsche Gesellschaft für Bildende Kunst e.V.« in die Auflösung und gründeten die »Neue Gesellschaft für Bildende Kunst«, daneben entstand der »Neue Berliner Kunstverein«.

Das Kommunikationsproblem in Bezug auf bisher unterdrückte Aspekte der Kunstgeschichte und Kunstwissenschaft kam in die Hand der kunstinteressierten Bürger, die selbst unmittelbar mitwirken konnten und die Entscheidungsprozesse plötzlich in der eigenen Hand hatten. Ansatzweise wurde mit der »Freien Berliner Kunstausstellung« ein Modell entwickelt, das in Selbstorganisation den Künstlern eine eigene Plattform anbot.

Die Probleme der künstlerischen Produktion konnten, soweit hier kollektive Formen notwendig waren, nur über den Berufsverband Bildender Künstler in Angriff genommen werden.

Die erste Forderung galt der Einrichtung einer Druckwerkstatt mit allen Drucktechniken, professionell nutzbaren Maschinen und sachkundigem Personal. Vier Jahre dauerte der Kampf. Der damalige Senator Werner Stein, ein außerordentlich korrekter und offener Politiker, konnte keine Pressekonferenz durchführen, ohne auf Fragen der Journalisten oder Flugblätter der Künstler zu stoßen, die die Einrichtung einer Druckwerkstatt anmahnten.

Am Widerstand der Kreuzberger Bürger und der Berliner Künstler scheiterten Pläne der - mit dem Präsidenten des Landesrechnungshofes liierten - Architektin Kressmann-Zsach, das ehemalige Krankenhaus Bethanien zugunsten von Wohnungen abreißen zu lassen. Die KPD-AO kämpfte ebenfalls um das schöne Gebäude, sie wollte eine Poliklinik. Als Zugeständnis an die »Elite«-Seite wurde vom DAAD und der Akademie der Künste die Künstlerhaus Bethanien GmbH gegründet, und die Berliner Künstler bekamen schließlich Räume für ihre Druckwerkstätten. In letzter Sekunde sollten es dann nur die Kellerräume sein. In einem Vier-Augen-Gespräch sollte der damalige BBK-Vorsitzende diesen Plänen zustimmen. Der ganze Vorstand machte ein Go-In, und die Druckwerkstatt wurde das, was sie heute ist.

Da die regierende SPD sich aber alleine nicht traute, mußte auch die CDU-Opposition eingebunden werden. Über den gerade entstandenen Berliner Kulturrat half der RIAS-Programmdirektor Kundler, Peter Lorenz davon zu überzeugen, daß man ebensowenig, um Feuer zu verhindern, das Streichholz verbieten könne, wie man über die Nichteinrichtung einer Druckwerkstatt den Druck von Flugblättern unterbinden könne. Es ging um die schnellaufende Offsetpresse, auf der dann später tatsächlich meines Wissens nie Flugblätter gedruckt wurden, hierfür gab es ja auch genügend andere Möglichkeiten.

Der künstlerischen Kreativität eine materielle Basis zu geben, war der eine Aspekt. Durch Reduzierung der Produktionskosten wurde manche künstlerische Arbeit im Druckbereich erst ermöglicht. Es ging aber auch um Marktvorteile und verbesserte Kommunikation der Künstler untereinander und mit dem kunstinteressierten Publikum. Daß nebenbei ein wesentlicher Beitrag zur Stadtsanierung durch die Einrichtung eines Kulturzentrums in einem gerade abstürzenden Stadtteil geleistet wurde, ist auch nicht zu unterschätzen. Der erste Leiter der Druckwerkstatt wurde Jürgen Zeidler.

23

Was für die Maler und Grafiker recht war, sollte für die Bildhauer billig sein; von Anfang an bestanden Überlegungen, auch für die Bildhauer Werkstätten zu schaffen, da hier der Bedarf nach Maschinen, die sich der Einzelne nicht leisten konnte, noch viel deutlicher war.

Die Hallen an der Panke im Wedding waren schon entmietet, die Unterbringung von Zirkustieren über den Winter sollte den schon interessierten Künstlern zeigen, die Gebäude sind dem Verfall preisgegeben, als gegen den damals erbitterten Widerstand des Baustadtrats die Rettung der Hallen durchgesetzt wurde. Senator Hassemer machte das Projekt zu einem seiner Kinder. Bärbel Jäschke schrieb im Auftrag des BBK das Konzept und Gustav Reinhardt verbesserte dann zusammen mit dem BBK-Vorstand noch einmal wesentlich die Nutzungsmöglichkeiten. Die finanzielle und organisatorische Arbeit lag bei Hannes Schwenger.

Um den Berufsverband von staatlichen Zuwendungen und der damit einhergehenden Abhängigkeit frei zu halten, wurde schon für das Druckwerkstatt-Projekt die Kulturwerk GmbH gegründet, die für alle Berliner Künstler inzwischen über die Werkstätten hinaus Dienstleistungen anbietet. Der alleinige Gesellschafter der Kulturwerk GmbH ist der BBK, der von seinem Vorstand vertreten wird.

Über mehrere Jahre dauerten die Verhandlungen in der Sektion III des Berliner Kulturrats (Sektion Bildende Kunst, Architektur, Design) bis endlich zwischen den Architektenverbänden und dem BBK eine Einigung über eine Kunst-am-Bau- Regelung durchgesetzt werden konnte, die dann von der Bauverwaltung auch umgesetzt wurde.

Durchsetzung der Wettbewerbe, die nun zur Regel wurden bei allen Baumaßnahmen der öffentlichen Hand, bei denen mehr als 30.000 DM für Kunst- am-Bau auszugeben waren, Mithilfe bei der Formulierung der Aufgaben und Wettbewerbsunterlagen, Begleitung der Durchführung der Wettbewerbe - offene und beschränkte Wettbewerbe, Unterbreitung von Künstlervorschlägen über eine Fachkommission des BBK bei beschränkten Wettbewerben, Betreuung der Künstler bis zur Realisierung der beauftragten Arbeiten: all dies war nur möglich, wenn die Künstler auf ihrer Seite lang- und kurzfristige Hilfe bei der Durchsetzung ihrer Vorstellung hatten. So entstand die Funktion der Kunst-am-Baubeauftragten; Stefanie Endlich, später Christiane Zieseke waren die ersten.

Bausenator Harry Ristock hat der Kunst-am-Bau-Neuregelung wirklich eine ganze Wegstrecke zum Erfolg verholfen. Ipoustéguy vor dem ICC, der Schmettau-Brunnen an der Gedächtniskirche, teilweise noch der Wittenbergplatz, künstlerische Arbeiten auf der IBA, viele Wandmalereien ganz junger Künstler waren einige wesentliche Ergebnisse.

Beim Kulturwerk des BBK ebenfalls angesiedelt ist das Büro des Atelierbeauftragten. Aber dies geschah erst sehr viel später, nachdem mit sehr viel Idealismus Jan Fiebelkorn ehrenamtlich die sehr schwierigen Schritte für die ersten Ateliers mit dem später wieder verkauften Haus in Meinersen, den Ateliers in der Lindower Straße, dem Haus am Check-Point-Charlie in Angriff genommen hatte. Das Atelierbüro beim Kulturwerk des BBK ist im Moment völlig zu Recht ein Schwerpunkt der Arbeit der Künstlerselbstverwaltung.

Im anscheinend ewigen Clinch mit der Kulturverwaltung, die nur ungern das Subsidiaritätsprinzip sich zu eigen machen kann, ist hier noch viel Aufbauarbeit zu leisten. Das gilt besonders für die im Bündnis mit anderen Organisationen neu einzurichtende Medienwerkstatt.

KvM.Katalog-Seiten 02.02.1995 14:02 Uhr Seite 3

Memorial Volume of and by Southard Elmer Ernest, N.Y.,ed. Alfred A. Knopf, 1951./ "New etchings from **Duchamp**", The Observer, 9 June 1968, p.40./ **London**, John, "Monsieur Marcel has no more socks", The Evening News, (London), 7 June 1968, p. 4./ **Yalkut**, Jud., "Towards an Intermedia Magazine", Arts Magazine, Vol.42, no. 8, June 1968, pp, 12-4./ **Reif**, Rita, "Marcel Duchamp: Where art has lost, chess is the winner", New York Times, 27 May 1968./ "Hippies protest at dada preview", New York Times, 26 March 1968./ **Glueck**, Grace, "A Rainy Taxi, a Tea Cup of Fur", New York Times, 24 March 1968./ **Hecht**, Yvon, "Chef-d´oeuvre de la sculpture cubiste ´Le cheval majeur´",Paris Normandie, 17 fév.1968./ **Rougemont, Denis de**, "Marcel Duchamp mine de rien", Preuves, no. 204, fév. 1968, pp. 43-7./ **Buzzati**, Dino, "Il grande Vetro", Corriere della Sera, 10 genn. 1968./ **Christian**, "Origine", Cahiers Dada Surréalisme, no. 2, 1er trim. 1968, pp. 199-201./ **Passeron**, René, Histoire de la peinture surréaliste, Paris, Le livre de poche, série Art, 1968./ **Le Bot**, Marc, Francis Picabia et la crise des valeur figuratives, 1900-1925, Paris, éd. Klincksieck, 1968./ **Schwarz, Arturo**, Le Grandi Monografie. Duchamp, Milano, Fratelli fabbri Ed., 1968./ **Paz, Octavio**, Marcel Duchamp or le Castle of Purity, London, Cape Goliard Press, 1970./ **Paz, Octavio**, Marcel Duchamp, Mexico, édition Era, 1968./ **Sauvy**, Alfred, Sociologie du surréalisme", 1968, pp. 486-504./ **Pierre**, José, Le surréalisme et L´art d´aujourd´hui, 1968./ **Arnaud**, Noel, " Dada et surréalisme", 1968, pp. 350-69./ **Passeron** René, "Le surréalisme des peintres", 1968, pp. 246-59./ **Lebrun, Annie**, "L´ Humour noir", 1968, pp. 99-113./ **Entretiens sur le surréalisme**, edited by Ferdinand Alquie, 1966./ **Vallier**, Dora, "M.D. et son frère Raymond", XXe Siècle, nouvelle série, 19e année, no. 29, dec 1967./ **Barozzi**, Paolo, La distanza metafisica di M.D.", Communità, no. 148.149, dic. 1967./ **Ragon**, Michel, "L´Armory Show. Les débuts de l´art moderne aux Etats-Unis", Jardin des Arts, no. 156, nov. 1967./ **Shirey**, David L., "The gayest of us all", Newsweek, no. 18, 30 Oct. 1967./ **Kennedy**, R.C., "Chronicles. Paris. M.D. Galerie Givaudan", Art International, Vol. XI, no. 7, 20 Sept. 1967./ **Solomon**, Alan, "The new New York", Vogue, 1er aôut 1967./ "**Marcel Duchamp et Duchamp-Villon au M.N.A.M.**", Journal de la Corse, 29 juil. 1967./ **Spies**, Werner, "Marcel Duchamp, der dadaistische Oldtimer", FAZ, no. 171, 27. Juli 1967./ "**2 Duchamp Art Works get the Brush**", New York Post, 26 July 1967./ **Weber**, Gerhard W., "Mona Lisa mit Bart", Die Welt, 25 Juli 1967./ **Pierre**, José, "Tu m´ ...", Opus, no. 2, juill. 1967./ **Cabanne**, Pierre, "Le mois le plus long. Marcel Duchamp-Raymont Duchamp-Villon (MNAM)","De et sur Duchamp", Arts Loisirs, no. 88, juill. 1967./ **Mazars**, Pierre, "Le retour des frères Duchamp", Le Figaro Littéraire, no. 1106, 26 juin 1967./ **Cutler**, Carol, "A Belated Homage to Marcel Duchamp", Herald Tribune, 20 June 1967./ **Barotte**, René, "Il y a 54 ans, la foule faillit lacérer un nu de M.D. Aujourd´hui...", Paris Presse L´Intransignement, 20 juin 1967./ **Pluchart**, Francois, "Duchamp l´incorruptile", Combat, 19 juin 1967./ **Hahn**, Otto, "Duchamp et Duchamp-Villon", L`Express, 19 juin 1967./ **Leveque**, Jean-Jacques, "La Géneration en colère", L´information, 16 juin 1967./ **Marchand**, Sabine, "Au Musée D´Art Moderne, les frères Duchamp", Le Figaro, 15 juin 1967./ **M.B.**, "M.D. maestro-dada", Il Giornale del Mezzogiorno, 15 Giugno 1967./ "**Exposition**", Loisirs Jeunes, 15e année, no. 606 juin 1967./ **Elgar**, Frank, "Raymond Duchamp", Carrefour, Paris, 14 juin 1967./ **Caloni**, Philippe, "Vive la mariée", Pariscope, 14 juin 1967./ "**Duchamp arrive**", Tribune de Lausanne, 11 juin 1967./ **Castel**, André, "Marcel Duchamp au M.N.A.M. Un Hommage à Méphisto", Le Monde, 9 juin 1967./ "**Une rue Jacques Villon**", Paris Normandie, 1er juin 1967./ **Beauvoir**, Simone de, L´Amérique au jour le jour, Paris, éd. Paul Morihien, 1948./ **Bunuel**, Luis, Mon dernier sourire, Paris, Robert Laffont, 1982./ **Cocteau**, Jean, La passe défini, t.1, 1951-1952, Paris, Gallimard./ **Ernst**, Jimmi, L`Ecart absolut. Un enfant surréaliste, Paris, ed. Balland, 1984./ **Calder**, Alexandre, An Autobiography with pictures, New York, Panthem Books, 1966./ **Nin**, Anais, The diary of Anais Nin, 1931-1934, San Diego, Harvest, 1966./ **Nin**, Anais, The diary of Anais Nin, 1934-1939, San Diego, Harvest, 1967./ **Nin**, Anais, The diary of Anais Nin, 1939-1944, San Diego, Harvest, 1969./ **Stein**, Gertrude, The Autobiography of Alice B. Toklas, New-York, ed. Harcourt Brace and Co, 1933./ **Man Ray**, Autoportrait, Paris, Robert Laffont, 1964./ **Magritte**, René, Ecrits complets, Paris, Flammarion, Coll. "Textes", 1979./ **Jean Marcel**, Au galop dans le vent, Paris, éd. Jean-Pierre de Monza, Coll. "Art Vif", 1991./ **Kandinsky**, Nina, Kandinski und ich, München, Kindler Verlag, 1976./ **Huelsenbeck**, Richard, Mémoires of a Dada Drummer, New York, éd. The Viking Press./ **Lacan**, Judith, Album Jaques Lacan, Visages de mon père, Paris, éd. du Seuil, 1991./ **Guggenheim**, Peggy, Out of His Century. Confessions of an Art Addict, London, éd. André Deutsch, 1980./ **Ferdiere**, Gaston, Les mauvais fréquentations, Mémoires d´un psychiatre, Paris, éd. Jean-Claude Simoen, 1978./ **Lebel**, Robert, Sur Marcel Duchamp, a study of Duchamp life and work followed by a catalogue raisonné. Paris and London, Trianon Press & New York, Grove Press, 1959./ **Aturo Schwarz**, The complete works of Marcel Duchamp, London, Thames and Hudson & New York, Abrams, 1969./ **Naumann**, Francis M., The Mary and William Sisler Collection, New York, The Museum of Modern Art, 1984./ **Bomk**, Ecke, Marcel Duchamp, Die Grosse Schachtel, München, Schirmer/Mosel, 1989./ **Stauffer**, Serge, Marcel Duchamp, Interviews and Statements, Stuttgart, Graphische Sammlung Staatsgalerie, 1992./ **D´Harnoncourt** Anne & **McShine**, Kynaston, Marcel Duchamp, The Philadelphia Museum of Art,1973, New York, The Museum of Modern Art, 1974, The Art Institute of Chicago 1974. Published as a book: London, Thames and Hudson, 1974./ **Hulton**, Pontus & Clair, Jean, L´OEuvre de Marcel Duchamp, Paris, Musée National d´Art Moderne, 1977./ **Moure**, Gloria, Duchamp, Barcelona, Fundació Joan Miró, 1984./ **Daniels, Dieter & Fischer, Alfred M.**, Und im übrigen sterben immer die anderen: Marcel Duchamp und die Avantgarde nach 1950, Köln, Museum Ludwig, 1988./ **Leveque**, Jean-Jaque, "On verra en juin...", Arts Loisirs, no. 87, juin 1967./ **Jouffroy**, Alain, "Duchamp prince de l´insolence", Arts Loisirs, no, 87, juin 1967./ **Duparc**, Christiane, "Duchamp: a l´assaut d´une legende", Nouvel Adam, Paris, juin 1967./ **Clay**, Jean, "Marcel Duchamp le dynamiteur", Réalités, no. 257, juin 1967./ **Cabanne**, Pierre, Marcel Duchamp: le voyage au bout du scandale", galerie des Arts, no. 45, juin 1967./ **Blume, Mary**, "Man Ray, Honored Guest", New York Herald Tribune, 1967./ **Warnod**, Jeanine, "Les Duchamp à Rouen", Le Figaro, 4. mai 1967./ **Fong, Monique**, Marcel Duchamp", Les Lettres Nouvelles, mai-juin 1967./ **Jacobs**, Jay, "Prose and Cons. The World of M.D.", Arts in America, Vol 55, no. 3, 1967./ **Cluzeau-Ciry**, H., "L´Antipeinture: Marcel Duchamp", Planète, Paris, no. 34, 1967./ **Kuhns**, Richard, "Arts and Machine", Journal of Aesthetics, Baltimore, vol. 25, 1967./ **Schwarz**, Arturo, The large Glass and Related Works, Milano, 1967./ **Pierre**, José, Le Futurisme et le Dadaisme, Lausanne, éd. Rencontre, 1967./ **Paz**, Octavio, Marcel Duchamp ou le Chateau de la pureté, Genève, éd. Claude Givaudan, 1967./ **Hecht Yvon**, "Marcel Duchamp: Il n` y a que des chose auxquelles je ne crois pas...", Paris Normandie, 1966./ **Apollinaire**, Guillau-

KATRIN VON MALTZAHN
Siebdruck. 140 x 100 cm. Druckwerkstatt 1995

KATRIN VON MALTZAHN
Screenprint. 140 x 100 cm. Print Workshop 1995

Wolfgang Nagel

Politik und Kunst im Berliner Stadtraum

Politics and Art in the City of Berlin

Kunst und öffentliche Erwartungen an die Kunst driften häufig genug auseinander. Oft führt dies zu Zerreißproben, die sehr intensiv öffentlich ausgetragen werden. Besonders deutlich wurde dies in Berlin im Zusammenhang mit der Verhüllung des Reichstages durch Christo. Deutlich machte dieses Kulturereignis, daß Kunstwerke nie autonom zu betrachten sind, sondern daß sie verknüpft zu sehen sind mit Erwartungen, Anforderungen, Hoffnungen, Emotionen, Abstimmungen, Zustimmungen, Einsprachen und Rücksichten, wie Stefanie Endlich einmal formulierte.

In dieses Geflecht der Gefühlsebenen hinein ragt die Politik, die häufig als Auftraggeber für Kunstwerke fungiert und daher auch Gelder zur Verfügung stellen muß. Diese Konstellation bringt die Politik in Schwierigkeiten, da sie mit dem, was sie im Kulturraum initiiert, zwischen alle Fronten gerät, haufig auch im Bereich der Politik selbst.

In meiner bisherigen Amtszeit als Berliner Bausenator habe ich Denkmäler besonderer Art zu einem Schwerpunkt der Kunst im Stadtraum werden lassen. Jedes auf seine Weise erfüllt den Zwang zum Mahnen und Gedenken an geschichtliche Ereignisse, die unser politisches Dasein bis heute bestimmen. Verknüpft sind sie mit der politischen Anforderung zum Widerstand gegen jede Form von Rassismus. Herausragende Beispiele hierfür sind »als Orte des Erinnerns« das Mahnmal »KZ-Außerlager Sonnenallee« in Neukölln, das Denkmal »Bücherverbrennung 10. Mai 1933«, die »Spiegelwand« in Steglitz und die Skulptur »Protest der Frauen in der Rosen-Straße«, um nur einige zu nennen.

Das sind ungewöhnliche Kunstwerke, die sich nicht jedem auf den ersten Blick erschließen, die aber mit der Zeit ihre Wirkung nicht verfehlen werden. Mit diesen Kunstwerken sollen künstlerische Mittel und Ausdrucksformen den authentischen Ort und das historische Geschehen sichtbar machen . Insofern - und dazu stehe ich - habe ich den Ansatz verfolgt, die Kunst für historisch-politische Aufklärung in den Dienst zu stellen. Das rechtfertigt sich durch die unglaublichen Verbrechen, die im nationalsozialistischen Deutschland an Millionen Menschen verübt wurden.

Art and the expectations of the public in respect to art often enough drift apart. This frequently leads to bouts of mutual criticism carried out vigorously in the public sphere. This was especially evident in Berlin in connection with the wrapping of the Reichstag by Christo. This cultural event made it clear that works of art are not to be considered autonomously, rather, they are to be seen in a context of expectations, requests, hopes, emotions, agreements, appeals and concessions, as Stefanie Endlich once expressed it.

This matrix of human responses is traversed by political functions, the commissioning of artworks, for example, and the requisite allocation of funds for them. This constellation places political decision-making in a difficult position, since its initiatives in the cultural sphere cannot be structured to please all individuals involved, and this is frequently the case in politics itself as well.

Since becoming Senator for Housing and Construction in Berlin I have permitted monuments of a particular kind to be given priority in regards to art projects in the city. Every one of them - in its own way - fulfills the duty of commemorating and reminding us about the historical events which have essentially formed our political culture up until the present. They are also bound with the political call for resistance against every form of racism. Exemplary examples of such »sites of remembrance« are: the memorial KZ-Außenlager Sonnenallee in Neukölln (in memory of a concentration camp), the monument Bücherverbrennung 10. Mai 1933 (in memory of the bookburning), the Spiegelwand (wall of mirrors) in Steglitz , and the sculpture Protest der Frauen in der Rosenstraße (Protest of the Women in the Rosenstraße), just to name a few.

These are unique works of art which cannot be readily understood by all of us at first sight perhaps, but whose cultural influence is without doubt merely a question of time. These works are intended to identify authentic historical sites and to help make historical events comprehensible through creative means and with artistic modes of expression. To this extent - and I stand behind this - I have supported the policy of placing art in the services of historical and political education. This

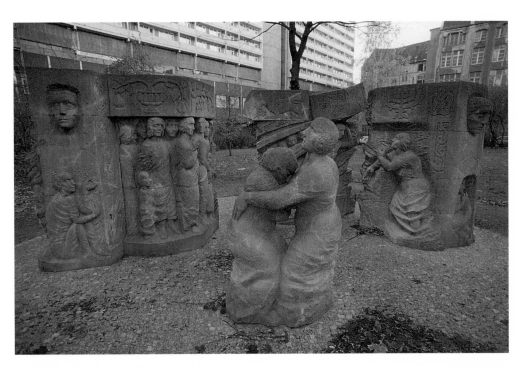

INGEBORG HUNZINGER: *PROTEST DER FRAUEN*. Entwurf Mitte der achtziger Jahre. Rosenstraße 1, 1995.
Das Denkmal erinnert am historischen Ort an einen Akt zivilen Ungehorsams gegen die Nazis.

INGEBORG HUNZINGER: *WOMEN'S PROTEST*. Rosenstraße 1, 1995.
The memorial at an historical location commemorates an act of civil disobedience against the Nazis.

Die Denkmäler berühren somit ein wichtiges deutsches und Berliner Thema. Von der Verpflichtung zur bewußten Auseinandersetzung mit der Vergangenheit können uns die Denkmäler nicht befreien. Aber sie stoßen an, geben Hilfestellung, Zusammenhänge zu erkennen.

Sie erinnern an eine bittere Wahrheit, an die Wahrheit einer perfiden Vernichtungsmaschinerie unvorstellbaren Ausmaßes, die in Deutschland zwischen 1933 und 1945 wütete und Leid über Millionen Familien brachte. Im Angesicht von Gewalt, Moral und Krieg kann es nicht genug Denkmäler geben. Sie werden, wie ich hoffe, Herz und Verstand anrühren und zur Festigung demokratisch-humanistischer Gesellschaftsformen beitragen.

Da ich als Bausenator nicht mehr dem neuen Senat angehören werde, hoffe ich, daß mein Nachfolger diesen Weg weitergeht. Das Holocaust-Denkmal und das Mahnmal für die ermordeten Sinti und Roma sind die nächsten wichtigen Schritte. Erst wenn wir sie realisiert haben, sollte sich die öffentlich initiierte Kunst im Stadtraum anderen Themen widmen.

Wolfgang Nagel
Ehem. Senator für Bau- und Wohnungswesen

is justified by the unbelievable crimes committed against millions of individuals in Germany under National Socialism.

The monuments, therefore, touch on issues important to both Germany and Berlin. The monuments cannot free us from the duty of a conscious confrontation with the past. They can, however, be incentives and a help in understanding historical circumstances. They remind us of the bitter truth, the truth of an inconceivably vast, perfidious machinery of destruction which ran rampant between 1933-1945 in Germany and brought suffering to millions of families. In view of violence, morality, and war there cannot be enough monuments. They will, I hope, stir hearts and minds and contribute to the consolidation of democratic and humanistic forms in society.

Since I will no longer be a member of the newly elected Senate, I hope my successor will further presume this course. The holocaust monument and the memorial for the murdered Sinti and Roma are the next important steps. Only after these have been realized should publicly sponsored art in Berlin turn to other themes.

Wolfgang Nagel
Former Senator for Housing and Construction
(Translated by Kenneth Mills)

BERLINER KÜNSTLER

Der BBK ist dabei, eine Druckwerkstatt für alle künstlerischen Drucktechniken zu errichten. Die Einrichtung umfasst eine Lithographie- und Radierabteilung, eine Offset- und eine Siebdruckabteilung. Dazu gehören Reprokamera und weitere fotomechanische Einrichtungen.

Neben künstlerischer Produktion auf höchstem technischen Niveau ermöglicht diese Werkstatt die Herstellung von Katalogen, Werbematerial, Ausstellungsplakaten und anderen Formen visueller Kommunikation, einschließlich Arbeiten mit gemischten Medien.

Die jährlichen Subventionen für die Oper betragen 25 Millionen, während sich der gesamte Bereich der Bildenden Kunst mit weniger als einem Zwölftel dieser Summe begnügen muß. Die bestehende Not-lage der Berliner Künstler wird von diesen nicht mehr akzeptiert.

Die geforderte unentgeldliche Benutzung einer ausreichenden technischen Produktionsstätte hat für alle Maler, Grafiker und Bildhauer zentrale Bedeutung.

Senator STEIN, der den Finanzierungsantrag beim Lotto befürworten muß, zögert: "Ich bin von der Notwendigkeit einer Druckwerkstatt nicht ganz überzeugt".

KOLLEGINNEN, KOLLEGEN!
Wir rufen alle in Berlin lebenden Künstler auf, in ihrem eigenen Interesse den Aufbau der geplanten Druckwerkstatt mit allen Mitteln SICHTBAR zu unterstützen!

TRAGEN SIE SICH IN DIE NAMENSLISTE ZUR UNTERSTÜTZUNG DER WERKSTATT EIN! STÄRKEN SIE DEN BBK AUCH DURCH IHREN BEITRITT!

Bisher wird die Werkstatt unterstützt u.a. von:

MIESKE JANSEN THIELER	KLAUS VAHLE	K.P. BREMER
MARWAN	REMO REMOTTI	GERD VAN DÜLMEN
HEINZ RAUHE	BERT DÜRKOP	HENNING KÜRSCHNER
CHRISTOPH NIESS	GIESELA LEHMANN	H.J. DIEHL
FRED THIELER	WOLFGANG ROHLOFF	RUDEN
PAUL PFARR	DR. KARL SCHÄFER	MIKE STEINER
ULRICH BAER	JOCHEN LUFT	PAUL UWE DREYER
PETER BERNDT	KLAUS SCHÖNE	EDUARD FRANOSCEK
UDO POPPITZ	HANS JÜRGEN BUCHERT	W. PETRICK
JOBST MEYER	H.H. HARTTER	BERNHARD VERLAGE
CHRISTIANE MAETHER	ERICH REISCHKE	GERNOT BUBENIK
WOLF KAHLEN	WERNER PELZER	GÖTA TELLESCH
PETER SORGE	KARL HEINZ ZIEGLER	BERNHARD BUNK
GERHARD ANDREES	MONIKA SIEVEKING	GERD WULFF
AXEL RÜHL	DIETER FINKE	KUSCHNERUS
RAINER KRIESTER	JONAS	URS WEIDNER
WERNER HILSING	ARWED GORELLA	MANFRED BLESSMANN
GIESELA BURKHARDT	BERND BÜTTNER	OTTERSEN
ANDREAS BRANDT	H. ALBERT	SIEGFRIED KISCHKO
MARKUS LÜPERTZ	HERMANN BACHMANN	HÖDICKE

Weitere Unterschriften bitte auf beiliegende Namensliste setzen!

Das erste Plakat des BBK Berlin mit der Forderung nach einer Druckwerkstatt.

The first poster of the BBK Berlin with demand for a print workshop.

Herbert Mondry / Thomas Spring

Die Kunst macht ihr selbst - für die Arbeitsbedingungen sind wir gemeinsam zuständig

Herbert Mondry, Sie sind als Vorsitzender des Vorstandes des BBK auch Vertreter des Allein-gesellschafters der Kulturwerk GmbH. Die Kulturwerk GmbH ist gemeinnützig, sie empfängt öffentliche Gelder und als treuhänderischer Träger betreibt sie mit diesen Mitteln für alle Künstler die Druck- und Bildhauer-Werkstätten, das Kunst-am-Bau-Büro sowie das Atelier-büro. Diese Konstruktion und die damit verbundene Zwischenstellung des Kulturwerkes ist Resultat einer Veränderung des BBK am Ende der 60er Jahre. Ihr habt damals begonnen, euch als »Gewerkschaft« zu verstehen?

Ja. Das geht auf die Jahre 66 bis 68 zurück, die jungen Künstler fühlten sich damals nicht vertreten vom Berufsverband. Das einzige Interesse, in diesen überalterten Verband einzutreten, bestand darin, die in der Küche eingerichtete Radier- und Lithowerkstatt zu nutzen. Das war damals die einzige Möglichkeit nach der HDK im grafischen Bereich künstlerisch arbeiten zu können. Ansonsten bestand gar kein Interesse an dem Verband, der hatte auch nur ungefähr 150 Mitglieder. Diese Werkstatt war allerdings so kümmerlich, daß man sich im Rahmen der allgemeinen Unzufriedenheit am Ende der 60er Jahre schon gefragt hat, was der Verband eigentlich soll. Es gab zu dieser Zeit einige junge Künstler, die dem SDS nahestanden, andere, die ganz allgemein in diese studentische Aufbruchsstimmung hineingeraten waren. Man wollte damals auch gesellschaftlich eingreifen oder etwas Relevantes tun, und in dieser Situation ergab es sich einfach, daß man die Aufmerksamkeit einmal auf diesen Berufsverband lenkte, der ja vorgab, die Interessen der Künstler zu vertreten.

Ihr hättet ja auch einen eigenen Verband machen können?

Ja. Aber man war eigentlich eher verbandsfeindlich, man war gegen die bestehenden Strukturen eingestellt und man wollte sich damit nicht identifizieren. Von daher war die Lust am Zerbrechen von verkrusteten Strukturen viel größer als am Aufbau einer neuen Struktur, die dann vielleicht wieder schnell verkrustet. Der anarchische Impuls war viel zu stark. Das macht ja auch mehr Spaß:

zu ärgern und zu provozieren - und das konnte man da auch machen. Die jährliche Mitglieder-versammlung des damaligen BBK war ein solches Trauerspiel, es wurde immer nur berichtet: wir haben mit dem und dem Senator gesprochen, wir haben Briefe geschrieben usw. Alle möglichen kleinen Minimalforderungen wurden aufgestellt. Und damit hatte es sich auch.

Dann wurde über einige Initiatoren und Studenten der HDK ein kleines Go-In veranstaltet, man trat in den Verband ein - das hat etwas mit dem sagenhaften Marx-Seminar zu tun: In dem geisterte so ein Aufruf herum, man solle jetzt etwas tun. Was tun wir? Wir gehen in den Berufsverband und wählen den alten Vorstand ab! Das gelang natürlich nicht im ersten Schritt, aber es fanden sich im Berufsverband in dieser Versammlung einige ältere Hochschulprofessoren, die meinten, das sei doch völlig richtig, die Jugend mit ihrem Engagement, die müsse man einbinden und die sollen doch auch machen dürfen. So wurden drei jüngere Künstler in den Vorstand hineingewählt, und man dachte, damit habe man das Problem eben erledigt. Das war dann natürlich nicht so, die Vorstellungen liefen viel zu weit auseinander. Die jungen Künstler waren an praktischen Erfolgen interessiert und die älteren hatten ihr Vergnügen daran, ein wenig repräsentativ aufzutreten und eine Funktion auszuüben. Innerhalb eines Jahres kam es dann zu einem Bruch, weil die Struktur im Verband so verkrustet war, daß sie sich nicht bewegen wollten. Sie wollten auch gar nicht mit konkreten Forderungen an den Senat herantreten, das wurde im Berufsverband von vornherein schon als unschicklich aufgefaßt und als übertrieben verstanden. Da wuchs der Ärger dann erst richtig. Man sagte sich, daß kann ja wohl nicht sein, daß wir uns selbst ein Bein stellen und noch nicht einmal in der Lage sind, ausformulierte Vorstellungen an den Senat heranzutragen, es kann nicht sein, daß wir unsere Vorstellungen selbst unterminieren und wir uns selbst behindern. Diese Behinderung hatte auch etwas damit zu tun, daß es demokratische Strukturen im Verband so gut wie gar nicht gab. Die Künstler konnten ihre Vorstellungen nicht einmal an den Vorstand richtig herantragen. Wenn sie es dann doch einmal geschafft hatten,

dann wurde das gleich abschlägig beschieden, es sei übertrieben und solche hohen Forderungen könne man eben nicht stellen.

Wie war denn die Situation außerhalb des Verbandes in der Stadt?

Der Berufsverband war mit seinem verkrusteten Selbstverständnis ein genaues Spiegelbild dessen, was in der Stadt sonst so vorhanden war. Das ganze kulturelle Leben spielte sich auf der repräsentativen Ebene ab und war nach unten abgeschottet. Das hatte seine Ursache darin, daß die Kunst und Kultur in den 50er Jahren sehr stark politisch in Dienst genommen wurde. Die Schaufensterfunktion gegenüber dem Osten, also das Hineinwirken in den Osten war eine politische Aufgabe, die Berlin im Rahmen der Gesamtpolitik des Westens zu erfüllen hatte. Die Kultur sollte die Aufgabe erfüllen, die westlichen Wertvorstellungen und Ideologien zu repräsentieren - auf ganz hoher Ebene.

Das war die Zeit des Kalten Krieges, als Freiheit in der Kunst dann auch gleichbedeutend mit Abstraktion schien?

Ja. Es ging gegen den Sozialistischen Realismus, der sich damals auch schon verfestigt hatte, also die Indienstnahme der Kunst für soziale Ideen, den Frieden usw. Man muß es aber auch noch historisch aus einer anderen Perspektive sehen. Direkt nach Kriegsende waren die Kunstämter wichtig. Die Kunstämter erfüllten wirkliche Funktionen, die haben für Künstler und für das künstlerische Schaffen Finanzen zur Verfügung gestellt, sie haben Ateliers besorgt, sie haben Kohlen besorgt, Lebensmittel - da gab es einen Versuch, das künstlerische Leben von unten aufzubauen. Dabei waren die Kunstämter in den Bezirken sehr wichtig. Dann kam die Politisierung um 1948/49, vielleicht sogar schon etwas früher, und man hat angefangen, die Kunstämter zurückzudrängen, es wurde mehr und mehr zentralisiert. Man hat dann - das war schon die Zeit der Luftbrücke - auf staatlicher Ebene, also von oben her, von der Parlamentsseite her, wo ganz klar politische Aufgaben wahrgenommen wurden, fleißig gegründet: Die Akademie der Künste wurde gegründet, die Freie Universität, die Festwochen und und und - sehr viel später auch ein Kunstverein. Man hat also auf administrativer Ebene durch Beamte Kultur mit einer klaren politischen Zielsetzung aufgebaut und gesteuert. Die Entwicklung der Kunst durch die Künstler oder des kulturellen Lebens durch die Bürger und Künstler selbst: das hat man

damit zurückgedrängt. Man hatte einfach Angst, daß sich das von alleine entwickelt und nicht mehr unter Kontrolle zu halten ist. Stattdessen wollte man die Repräsentation und das wurde ein sehr fester, staatlich gesteuerter Betrieb.

In dem Zusammenhang spielen auch die sogenannten Kunstpäpste Grohmann und Haftmann eine Rolle. Aber auch die Presse mit ihrer relativen - das muß man hier schon sagen -: Anpassung und ideologisch einheitlichen Ausrichtung der Meinung und Geschmacksbildung. Hüben und drüben. Berlin war die Stadt des Kalten Krieges, hier wurde schon diktiert, was Kunst ist.

Die Studenten, die dann nach dem Bau der Mauer aus der HDK kamen, standen vor einer paradoxen Situation: Einserseits gab es hier ja sehr viel Räume - die großen Altbauwohnungen wurden frei, weil viele Berliner nach dem Mauerbau das Weite suchten, dann kam die strukturelle Krise des kleinen Handwerks in den Hinterhöfen - und dadurch hatten die Künstler sehr viel Freiraum im wahrsten Sinne des Wortes: Raum zum Arbeiten. Die Produktionen, die dort entstanden, mußten gezeigt werden, dabei gab es dann das Problem, daß das erst einmal blockiert wurde. Es kam nicht in die Zeitung, es gab keinen Widerhall, keine Resonanz. Sie kamen auch nicht in die wenigen Galerien, die es gab, und so entstanden dann die Selbsthilfegalerien: Großgörschen und andere. Das war, glaube ich, 1966.

1969/70 gab es dann die ersten Erfolge und Durchbrüche. Damals wurden die Strukturen ganz allgemein aufgeweicht. Der Berufsverband wurde personell erneuert und bekam neue Zielsetzungen. Die »Deutsche Gesellschaft für Bildende Kunst« - das war ein durch Beamte gegründeter Kunstverein, der einzige, den es in der Stadt gab - wurde demokratisiert, d. h. er wurde zur Aufgabe gezwungen. Die Beamten, die dort drinnen saßen, waren nicht bereit, eine Demokratisierung zuzulassen. Sie haben gesagt, dafür haben wir kein Mandat, wir sind nicht so gegründet worden und das dürfen wir nicht. Sie waren also ganz staatstreu und haben gesagt, dann müssen wir uns auflösen, und dann lösten sie sich auf. Prompt bildeten sich zwei neue Kunstvereine, der eine mehr bürgerlich orientiert und der andere mehr von jungen Künstlern und jungen Kunstinteressierten gemanagt. Das waren die Erben. Beide auf demokratischer Basis und mit den neuen Ideen, die es damals gab: Einmal, daß Künstler und Publikum ihre Interesse formulieren können müssen und dieses auch im Ausstellungsbetrieb deutlich

werden muß, und zweitens, daß dies von staatlicher Seite nicht nur geduldet, sondern auch gefördert werden soll.

Das war also eingebettet in den allgemeinen Vorgang einer Revolte, die zu einer Demokratisierung der im Kalten Krieg erstarrten Gesellschaft geführt hat. Diese Veränderung war auch die des BBK. Vom berufsständischen Verband kamt Ihr zur Idee einer Künstler-Gewerkschaft?

Ja. Die Forderungen waren ja ganz praktisch: Wir brauchen Produktionsmittel. Und diese Produktionsmittel konnten eigentlich im grafischen Bereich nur sein: Wir brauchen eine Werkstatt. Das war ganz einleuchtend, jeder hat das verstanden. Es war ja auch nicht möglich, Grafik woanders zu machen, das wäre zu teuer gewesen. Es war einfach einleuchtend, daß Produktionsmittel in die Hände der Künstler selbst gehören. Das konnte aber nur durch eine Art von Gewerkschaft durchgesetzt werden. Man hat gesehen, daß man kämpfen muß. Daß man nur etwas erreichen kann, wenn man solidarisch in einer gemeinsamen Aktion von der staatlichen Seite etwas herauspreßt, was die Beamten nicht freiwillig bereit waren herauszugeben. Etwas in eigene Verantwortung zu übernehmen, hieß dort eine gewisse unkontrollierbare Entwicklung zu riskieren und zuzulassen.

Das berührt jetzt das spannungsreiche Verhältnis zwischen Verband und Kulturverwaltung. Diese war zögerlich, das Subsidiaritätsprinzip anzuerkennen. Könnte denn eine Werkstatt nicht auch von einem Kunstamt betrieben werden oder dort angeschlossen sein?

Ja, theoretisch ist manches denkbar. Man könnte auch - das ist wohl noch nie passiert - eine Werkstatt an eine Kunsthalle anschließen oder die Akademie der Künste könnte so etwas tun. Es ist aber typisch, daß diese Ideen nicht entstanden sind und zwar aus dem Selbstverständnis dieser Institutionen heraus. Die können das von ihrer Aufgabenstellung her gar nicht entwickeln und haben dazu auch wenig Legitimation. Lieber würde der Staat das dann selbst tun; eine staatlich geführte Werkstatt wäre ja auch denkbar gewesen. Es gibt ja immer wieder Bestrebungen behördlicherseits, bestimmte Dinge in die eigene Hand zu nehmen, wenn sie denn vorgeschlagen werden, um sie bloß nicht Freien Trägern oder den Betroffenen selbst zu überlassen, weil damit immer das Moment der Unkontrollierbarkeit da ist. Behörden entwickeln ganz einfach Machtinstinkte, sie wollen kontrollie-

ren, vorschreiben. Das ist auch heute so. Aber eine Gesellschaft lebt geradezu daraus, daß immer wieder neue Initiativen aus ihrer Mitte selbst entstehen, die altes in Frage stellen. Das muß eine demokratische Gesellschaft eben auch zulassen. Und sie muß es besonders bei der Kunst zulassen. Da kann schon gar nichts von staatlicher Seite vorgeschrieben werden.

Die Verwaltung hatte damals das Problem, daß sie diese recht starke gesellschaftliche Aktivierung, die es damals gegeben hat, nicht mehr eindämmen konnte, und dann mußte sie Zugeständnisse machen. Das war immer mühsam herausgekämpft, und immer wurde mühsam diskutiert, und dann ging es über das Abgeordnetenhaus, weil die Verwaltung es eigentlich nicht wollte. Mal hatte das Parlament mehr Angst, mal die Verwaltung. Der alte Senator Stein hat damals dann irgendwo gemerkt, das ist in Ordnung, und hat sich überzeugen lassen. Dann mußte das Parlament noch überzeugt werden, dann gab es die Druckwerkstatt, und man hat dann sehr schnell gesehen, daß das eine sehr gute Idee war und daß es auch funktioniert. Die Ängste über einen Mißbrauch erwiesen sich als kleinkariert.

Noch einmal zur Gewerkschaftsidee: Hättet ihr angesichts der eher individualistischen oder anarchischen »Natur« der Künstler den Verband nicht auch anderes verstehen können?

Nein. Das Moment der Gewerkschaft kam damals zustande, weil Künstler gemerkt haben: Es geht nichts ohne eigene Aktivität! Ohne die Auseinandersetzung und ohne Druck geht es nicht. Man muß solidarisch ein bestimmtes Ziel durchsetzen, mit List, mit andauerndem Druck und durch Mobilisierung der Öffentlichkeit, durch die Mobilisierung der Presse. Die Journalisten in den Feuilletons waren an allem interessiert, was neu und ungewohnt war, was irgendwo spannend war, und es war gar nicht so schwierig da Befürworter zu finden. Und über dieses Moment, Druck zu entwickeln - so wie man sah, Gewerkschaften müssen immer wieder kämpfen, um bestimmte Interessen durchzusetzen - kam diese Gewerkschaftsidee zustande. Einerseits. Andererseits aber auch dadurch, daß man sagte, in der damaligen Zeit war das auch eine stehende Redewendung, Kunst kommt aus der Gesellschaft und ist für die Gesellschaft da. Daraus erwuchs eine Annäherung an den Gewerkschaftsgedanken. Die Gewerkschaft faßt ja viele unterschiedliche Berufsgruppen und Menschen zusammen und bündelt sie in einem Interesse, das sie gegenüber Unternehmern vertritt.

32

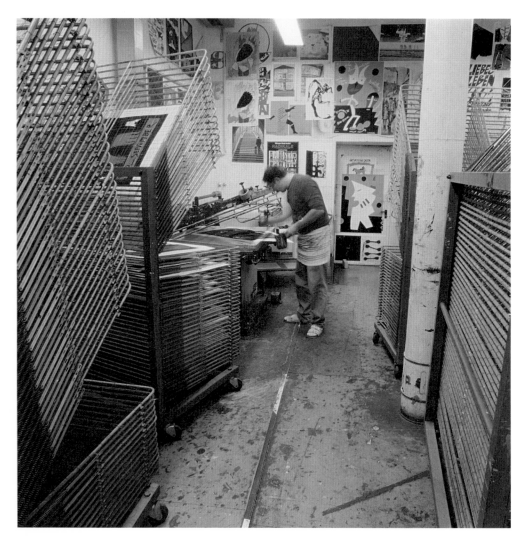

DRUCKWERKSTATT: Die Siebdruckabteilung

THE PRINT WORKSHOP: Screenprintsudio

Wobei die Künstler ja selbst die kleinen Unternehmer sind, so wie Handwerker etwa?

Sie sind eigentlich selber Unternehmer, aber sie sind abhängig von Galeristen, von der Öffentlichkeit, von Ideologien, von Museumsdirektoren, von den kulturellen Strukturen, die politisch aufgebaut werden. Diese Abhängigkeit wurde doch sehr heftig empfunden und von daher kam auch das Bestreben, daß wir uns davon unabhängig machen und wir kämpfen müssen. Wir hatten mehrere Gegner: die staatliche Administration, Kunstmuseumsdiktatoren, öffentliche Deutungsmonopolisten, auch in der Presse - überall -, und zu wenig Galerien und von daher mußte man sich zusammenschließen.

An der Durchsetzung und Einführung der Künstlersozialkasse war der BBK ja auch ganz erheblich beteiligt?

Ja. Und das war z. B. ein Ergebnis des Zusammenwirkens der Künstler und der Gewerkschaften. Das war nur möglich über die Gewerkschaft und die SPD, die in Bonn über Einfluß verfügten. Nur über dieses Bündnis war es möglich, die Künstlersozialversicherung einzuführen und im Parlament die Mehrheiten dafür zu finden.

Die Gewerkschaft war ein wichtiger Bündnispartner und ist es eigentlich auch heute noch. Andere Künstler, Schriftsteller und Medienarbeiter sind ja Teil der Gewerkschaft geworden. Man muß sich Bündnispartner suchen und für bestimmte schwierige Probleme müssen es starke Bündnispartner sein. Durch diese Annäherung der Künstler an den Gewerkschaftsgedanken war das damals dann auch möglich durchzusetzen.

Gibt es heute eine Entfernung von diesen Gewerkschaftsgedanken?

Jein! Es gibt unter den jüngeren Künstlern keine sehr klaren Vorstellungen diesbezüglich. Das anarchistische Element in jedem Künstler ist immer sehr stark und vielleicht heute auch stärker als damals, das kann man in allen Bereichen spüren. Die Aktivität ist ein bißchen geringer, und es gibt unter den Künstlern auch das Gefühl, wiederum von etwas anderem bevormundet zu werden, nämlich der Gewerkschaft. Das hat ja schließlich dazu geführt, daß der BBK nicht in die IG-Medien hineingegangen ist, weil die Gewerkschaft damals so eine relativ verfestigte und in den inneren Strukturen nicht besonders demokratische Organisation gewesen ist. Man hatte die Befürch-

tung, dann nicht mehr schnell handlungsfähig zu sein, wenn man immer erst abwarten und fragen muß, ob man dies oder jenes tun darf. Das war durch die damals konstruierten Satzungen auch tatsächlich berechtigt. Ich würde auch heute noch sagen, daß das schnelle Handeln, über das der BBK doch immer wieder verfügen kann, nur möglich ist in einem Bündnis von Künstlern, das immer wieder neue Initiativen durchläßt bis in den Vorstand hinein: Durch Abwahl eines Vorstandes oder durch eine neue Zusammensetzung kann sich sehr schnell etwas entwickeln, da muß man nicht erst lange fragen. Das hängt sehr schnell von der Willensbildung ab, die in einer Versammlung stattfindet.

Alle traditionellen gesellschaftlichen Organisationen haben es heute schwer. Verbänden, Vereinen, Parteien, Kirchen und den Gewerkschaften laufen die Mitglieder davon. Die soziale Bindekraft läßt nach und die Interessen scheinen sich anders und spontaner zu organisieren. Ist der BBK mit seinem eigenartigen und schwebenden Selbstverständnis zwischen Gewerkschaft und Interessen- bzw Lobbyistenverband dieser Tendez auch ausgeliefert?

Nein, wir haben jetzt rund 2.100 Mitglieder bei steigender Tendenz. Das liegt wohl daran, daß alle fünf Jahre eine neue Idee entwickelt wird. Das ist so ein Rhythmus. Da werden Defizite festgestellt und dann wird das formuliert, es gibt einen Druck und dann kann sehr schnell ein Frust oder eine Unzufriedenheit in Aktionen, in ein direktes Handeln umschlagen, wie jüngst in der Atelierfrage. Da gibt es für den Berufsverband nur eins: Entweder er zieht mit oder er zieht nicht mit, und da er sehr durchlässig ist für solche Initiativen, war er bis jetzt immer recht flink. Das ist das eine. Das andere ist: Die Einrichtungen, die der Berufsverband aufgebaut hat, also die Künstlersozialversicherung, das Kunst-am-Bau-Büro, die Werkstätten, und jetzt die Atelierförderung, das alles sind Einrichtungen, die sehr schnell für die Künstler spürbar einen Service bringen und unmittelbar nutzen, das ist nicht vermittelt durch irgendwelche Instanzen. Wenn ein Künstler hier in der Stadt aktiv ist, wird er mehr oder weniger schnell mit diesen Einrichtungen in Verbindung kommen und dann auch den Sinn einer solchen Einrichtung verstehen. Und wenn er dann auch noch ein wenig informiert wird und nachdenkt, dann weiß er auch, wie das entsteht. Nur durch ein gemeinsames Bündnis der Künstler kann so etwas stattfinden. Das ist der Grund, warum wir keinen Mitgliederschwund haben bis jetzt, ob-

34

BILDHAUERWERKSTÄTTEN: Die Holzwerkstatt

THE SCULPTURE WORKSHOPS: Wood Workshop

wohl es viele Künstler gibt, die wegen der Ateliersituation abwandern. Dadurch hat sich auch der Anstieg der Mitgliederzahl schon etwas abgeschwächt, aber wir haben noch deutlich mehr Neuzugänge als Abgänge. Diese Abflachung hat ihre eindeutige Ursache in den fast unmöglich gewordenen Arbeitsbedingungen der Bildenden Kunst hier in der Stadt. Wenn wir sehen, daß 35 Prozent der Künstler keine Ateliers wegen zu hoher Miete haben, sie folglich nur noch übermäßig jobben oder weggehen können, dann ist die Situation mehr als brenzlig.

Man muß heute sagen, daß die Bildende Kunst bisher keine große Rolle in der Kulturpolitik und in der staatlichen Förderung dieser Stadt gespielt hat. Die zeitgenössische Kunst eigentlich nie, und das ist die Lücke, in die der Berufsverband dauernd gestoßen ist. Seit den 70er Jahren ist der Berufsverband die einzige Institution, die sich um professionelle Arbeitsbedingungen der Künstler hier kümmert. Er sagt zu den Künstlern: Die Kunst macht ihr selbst und die Ausstellungen, d. h. die damit verbundene öffentliche Präsentation und den Vertrieb, das müßt ihr schon selbst machen - aber für die Arbeitsbedingungen sind wir alle gemeinsam zuständig. Die müssen erst einmal vorhanden sein, damit das weitere sich entwickeln kann. Deshalb kann man sagen, daß der Verband für die strukturellen Arbeitsbedingungen der Bildenden Künstler die Verantwortung trägt als einzige Institution in der Stadt. Gerade auch deshalb, weil in dem Maß, in dem vor 40 Jahren die Kunstämter abgebaut wurden und ihre Funktion verloren und sich Kultur und Kunst in die repräsentative Ebene verschob, auch die Lücke unten immer größer wurde. Und in die ist der Berufsverband naturgemäß hineingestoßen. Man hat gesagt, wenn das administrativ vergessen wird, dann müssen wir das selber machen. Es zeigt sich auch jetzt, wie wichtig das ist, wenn es wenigstens eine Institution in der Stadt gibt, die diese strukturellen Arbeits- und Daseinsbedingungen stadtentwicklungspolitisch vertritt: Also daß Kreativität, daß Kunst-Machen in dieser Stadt möglich sein muß und dafür bestimmte Voraussetzungen bestehen müssen. Das ist eine Argumentation, die kann einem auch niemand widerlegen, das ist einfach so. Das ist der Kern unseres Anliegens, daraus beziehen wir einen Teil unserer Stärke.

Da scheint mir ein zentraler Punkt eures Selbstverständnisses. Ihr seid doch ein wie auch immer verstandener Interessenverband, der durch Lobbyarbeit, Strukturförderung durchset-

zen möchte. Ihr seid auf keinen Fall ein Ausstellerverband, wie man das von woandersher kennt?

Das ist bei uns nicht der Fall. Jeder Künstler macht etwas anderes. Es entstehen immer wieder neue Entwicklungen in der Kunst und wenn der Berufsverband sich als Ausstellungsverband verstehen würde, dann gäbe es nur Streit und Widerspruch und Kämpfe zwischen den verschiedenen Künstler-Fraktionen und -Gruppen, den alten und den neuen, den verschiedenen Kunst-Richtungen und Arbeitsweisen, den inhaltlichen Positionen usw. Man würde da amüsiert zuschauen können - aber das würde nichts bewegen. Man würde hin und wieder mal eine Ausstellung machen, aber dann gerieten die Künstler untereinander in Streit, weil jeder der Beste sein muß. Wir haben demgegenüber gesagt, die Kunst vertreten muß der Künstler selbst. Das, was er macht, muß er selbst veröffentlichen und vertreten, und er muß auch sehen, wie er damit in den Kunstbetrieb hineinkommt. Wir als Berufsverband können keine Richtungen oder Qualitätsmaßstäbe favorisieren, wir können nur dafür sorgen und helfen, daß der Kunstbetrieb offene Strukturen hat. Daß da neues möglich ist, Experimentelles möglich ist, daß das Alte auch nicht völlig abgebügelt wird, daß die verschiedenen Richtungen auch nebeneinander bestehen können, ohne daß sie sich völlig totschlagen. Also offene Strukturen. Das ist kulturpolitisch unser Ziel, sodaß eine freie Kunstentwicklung auch wirklich möglich ist. Und darin sind wir uns auch alle einig. Einig sind die Künstler - wie anarchistisch sie eben im Einzelfall auch sein mögen - darin, daß bestimmte Grundbedingungen für das Kunstschaffen vorhanden sein müssen: also Räume, Werkstätten und dann offene Strukturen. Das sind die gemeinsamen strukturellen Interessen. Wir vertreten nur die allen gemeinsamen Interessen, wir vertreten keine Sonderinteressen. Weder die der ganz jungen oder die der ganz alten oder irgendwelcher Seilschaften. Seilschaften sind für uns ein rotes Tuch, weil das so eine Selbstbedienungsmentalität ergibt und zu innerer Korruption führt. Weil dann einfach eine bestimmte Gruppierung allein zählt und sich nur noch selbst ausstellt und die anderen werden abgebürstet - daran haben wir überhaupt kein Interesse.

Diese abstrakte Definition eines gemeinsamen Interesses führt dazu, daß man bei euch nicht Mitglied sein muß, um von den Einrichtungen des Kulturwerkes zu profitieren?

Nein und das ist ja ganz positiv. Wir haben immer Wert darauf gelegt, daß wir nicht irgendein Verbandsinteresse transportieren, sondern eben Künstlerinteressen wahrnehmen. Und Künstler gibt es mehr in der Stadt als im Verband. Es organisieren sich im BBK sehr viele Künstler, das schwankt so zwischen 50 und 80 Prozent, genau kann man die Gesamtzahl gar nicht feststellen. Die Künstler, die von den Hochschulen kommen oder von außerhalb kommen oder die hier in der Stadt als Quereinsteiger plötzlich sichtbar werden, die sind am Anfang ja niemals im BBK, sondern sie kommen da hinein wie die Jungfrau zum Kind: durch irgendwelche Berührung oder durch Arbeit in den Werkstätten oder durch die Künstlersozialversicherung oder andere Dinge und verstehen durch diese Berührung, daß so etwas dasein muß und warum so etwas dasein muß. Das politisiert sie natürlich auch ein bißchen oder einige von ihnen. Wichtig ist, daß dieser Verband offen ist für alle Künstler. Deshalb bedienen wir auch alle Künstler in der Stadt, jedenfalls mit unseren gemeinnützigen Gesellschaften, die wir aufgebaut haben, also den Werkstätten, mit der Atelierförderung. Dafür muß niemand im Verband sein oder irgendeine bestimmte Auffassung haben von Kunst. Das ist im übrigen auch Voraussetzung für die Förderung von staatlicher Seite, weil sie nicht mit Bedingungen verknüpft werden kann, wie Mitgliedschaft im Verband oder daß du dieses oder jenes tun oder eine bestimmte Gesinnung haben mußt.

Das Kulturwerk ist das Ergebnis einer Verbandspolitik, die den gemeinsamen Nenner für alle Künstler sucht?

Ja, Künstlerinteressen sind für uns die, die allen gemeinsam sind. Das sind Grundinteressen, die gelten für alle und deshalb sind die Serviceeinrichtungen für alle Künstler da. Da kann man keine Zugangsbeschränkungen einbauen, das darf man auch gar nicht.

Zum Kulturwerk selbst. Dieses ist ein Dienstleistungsbetrieb, es besteht aus reinen Serviceeinrichtungen?

Ja. Das Kulturwerk soll den Künstlern dienen. Es soll Dienste anbieten und soll ihnen Instrumente in die Hand geben, mit denen sie arbeiten können und die sie auch selbst gestalten können. Diese Instrumente sollen sie eigentlich selbst gestalten können, die Künstler sollen selbst bestimmen können, wie das aussehen soll. Das ist ja der Sinn der Künstlerselbstverwaltung, sonst könnte

es ja auch woanders angesiedelt sein. Aber staatliche Träger erweisen sich eben immer als unflexibel, teuer und vom Fluß der wirklichen Prozesse sehr entfernt. Bei der Kunst wären Staats-Institutionen geradezu absurd.

Ein höchstmöglicher Grad an Flexibilität ist das wichtigste Element?

Ja.

Wie setzt Ihr denn das Künstlerinteresse in den Einrichtungen, die ja selber betriebliche Organisationen sind, durch?

Wir haben Beiräte, wir haben Kommissionen, Arbeitsgruppen, die zu bestimmten Themen arbeiten, der Vorstand besteht aus ehrenamtlich arbeitenden Künstlern. In der Mitgliederversammlung werden bestimmte Vorstellungen ausformuliert oder Defizite benannt. Dann ist das erste, was man macht, daß sich bestimmte Künstler zusammensetzen, die da schon mal ähnliche Erfahrungen gemacht haben. Die versuchen, mit einem Problem klarzukommen und es zu definieren und etwas aufzubauen oder etwas Bestehendes zu verändern.

Sind in diesen Beiräten nur Verbandskünstler?

Das ist unterschiedlich. Satzungsgemäß vorgesehen sind es eigentlich Mitglieder des Verbandes, aber es gibt auch Kommissionen, in denen Nichtmitglieder drin sind. Das betrifft z. B. die Vergabekommission für Ateliers. Da haben wir das gleich geöffnet, damit Künstler, die nicht im Verband sind, sich auch vertreten fühlen können und von vornherein auch nicht der Vorwurf kommen kann, hier werden Verbandsmitglieder bevorzugt behandelt, was nachweislich bisher noch nie der Fall gewesen ist und auch nicht passieren wird. Der Zugang ist für alle Künstler frei, die Kommissionen sind relativ groß und damit ist die Meinungs- und Anschauungsvielfalt gewährleistet. Eigentlich sind sie vorbildlich zusammengesetzt, jeder kann sich vertreten fühlen.

Bei den anderen Beiräten oder Kommissionen ist die Zusammensetzung weniger offen?

Wir haben da eine Offenheit. Wenn einer, der nicht Verbandsmitglied ist, will oder vorgeschlagen wird, geht das. Der würde sicher irgendwann gefragt werden, ob er nicht Mitglied werden möchte. Also wenn eine Kommission ins Stocken gerät und aus dem Verband nicht genügend

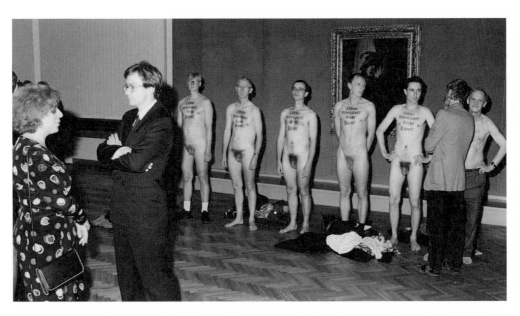

Protestaktion während der Eröffnung der Rembrandtausstellung im Alten Museum, 1990

Protest during the opening of the Rembrandt exhibition in the »Altes Museum«, 1990

Interesse kommt, kann es schon sein, daß sich so eine Kommission öffnet oder der Vorstand sagt: Wir holen jetzt andere Künstler rein. Diese Freiheit hat der Verband schon, da haben wir keine Scheuklappen.

Wenn Sie das Prinzip Dienstleistung und das Prinzip Verantwortung oder Selbstverantwortung als zwei widerstrebende Dinge betrachten, wie sehen Sie darin die Zukunft des Kulturwerkes?

Es gibt zwei widerstrebende Tendenzen. Das eine ist die Tendenz, daß ich mich als Künstler bedienen lasse, ich habe da eine Servicemöglichkeit, ich gehe hin und bezahle da eine Nutzungsgebühr - und ich muß nichts weiter tun: Das ist schon in Ordnung so. Das Gefühl und diese Einstellung gibt es. Auf der anderen Seite gibt es eben auch von aktiven Künstlern das Bestreben, mitentscheiden und das Kulturwerk in den einzelnen Bereichen selbst bestimmen zu wollen. Immer dann, wenn Defizite auftauchen, kommen die Künstler ja auch und sagen, hier läuft etwas schief, und dann wollen sie, daß das verändert wird und dann kämpfen sie, daß es verändert wird. Das bedeutet, daß sie ihre Produktionsbedingungen eventuell selbst wieder stärker in die eigene Hand nehmen. Beide Elemente sind eigentlich berechtigt. Es darf nur das eine nicht fehlen. Unsere Aufgabe wird es sein, diese Werkstätten, diese Einrichtungen ganz nahe am Künstlerinteresse anzusiedeln und eine Nutzerfreundlichkeit und eine Selbstbestimmung der

Künstler über diese Instrumente möglich zu machen. Wenn sich das entfernt, dann ist das schlecht, dann würden die Künstler irgendwann als Bittsteller dort stehen und dann werden sie bedient oder nicht bedient, oder sie müssen viel Geld bezahlen, dann werden sie bedient, und wenn sie wenig bezahlen, dann werden sie nicht bedient. Wenn sich das Kulturwerk als unflexibel erweist oder sich nicht immer an neue Bedürfnisse anpaßt, dann wird es unbeweglich. Dann wird es auch lahm in seiner Leistung und nicht mehr den Bedürfnissen der Künstler gerecht. Dann kann man es auch irgendwann wieder abschaffen, weil es dann nicht mehr getragen wird von der Solidarität oder der Entschlossenheit der Künstler, es gegebenenfalls zu verteidigen.

Welche Aufgaben hat sich der Verband für das Kulturwerk vorgenommen?

Es sind mehrere Sachen: Kunst-am-Bau muß entwickelt werden, weil dort der Bausenat die gesetzlichen Möglichkeiten absolut nicht ausschöpft. Das ist eine äußere Bedingung, die muß man durchbrechen. Dann muß die Atelierförderung enorm entwickelt werden - das ist nur ein Anfang, was bis jetzt da ist. Bei den Werkstätten fehlt der Anfang einer Medienwerkstatt. Dieser Schritt ist noch gar nicht getan, eine Computerwerkstatt muß aufgebaut werden und das muß jetzt passieren. Das ist überfällig. Dann müssen die Werkstätten mehr als bisher den Austausch, den Wettbewerb pflegen. Das hat äußere Gründe, daß das nicht ausreicht. Künstler von außer-

Bündnis für die Kunst: Persönlichkeiten des kulturellen Lebens ▪ Künst

Offener Brief

an den Senator für Kulturelle Angelegenheiten,
Herrn Ulrich Roloff-Momin

Der vom Senator für Kulturelle Angelegenheiten einberufene Beirat für das Sofortprogramm zur Anmietung von Ateliers und Atelierwohnungen ruft zur Unterstützung auf:

Raumnot und steigende Mieten führen zur Verdrängung der Kunst aus den Ballungszentren. Der drohenden kulturellen Verödung der Städte entgegenzuwirken, halten die Unterzeichner für geboten. Kulturpolitik muß den aktuellen Förderschwerpunkt auf die Sicherung der Produktionsbedingungen von Kunst setzen, um ihr und den Städten kulturelle Zukunftschancen zu eröffnen und zu erhalten.

Das Berliner Sofortprogramm für die Anmietung von Ateliers und Atelierwohnungen ist ein bundesweit beachtetes Modell geworden. Es ist unerläßlich für den Erhalt zeitgenössischer Kunst in Berlin. Nur wer die Arbeitsmöglichkeiten der Künstler sichert, sichert die Zukunft der Hauptstadt Berlin als Kunst- und Kulturmetropole. Was jetzt verloren geht, ist für lange Zeit verloren.

Das Berliner Sofortprogramm für die Anmietung von Ateliers und Arbeitsräumen wird von allen Parteien unterstützt. Die unterzeichnenden Künstler, Kunstvermittler, Galerien und Kulturinstitutionen halten seine Weiterführung für unverzichtbar. Sie fordern den Senator für Kulturelle Angelegenheiten auf, dieses Programm nicht zu kürzen, sondern dauerhaft zu sichern und so auszustatten, daß seine Zielsetzung effektiv verwirklicht werden kann.

Letter from the Art Alliance to the Senator for Cultural Affairs. The Letter demands measures to help artists obtain adequate studio space.

risten für die Sicherung der Produktionsbedingungen von Kunst in Berlin

Unterzeichner:

Akademie der Künste, Abteilung Bildende Kunst ▪ Jean-Christophe Ammann, Direktor des Museums für Moderne Kunst Frankfurt ▪ Georg Baselitz ▪ Klaus Biesenbach, Kunst-Werke ▪ Lothar Böhme ▪ Bruno Brunnet ▪ Dieter Brusberg ▪ Michael S. Cullen ▪ Deutscher Künstlerbund e.V. ▪ Volker Diehl ▪ Anselm Dreher ▪ Paul Uwe Dreyer, 1. Vorsitzender des Deutschen Künstlerbundes ▪ Maria Eichhorn ▪ Valie Export ▪ Rainer Görß ▪ Johannes Grützke ▪ Hans Haacke ▪ Dieter Hacker ▪ Michael Haerdter, Künstlerhaus Bethanien ▪ Hardt-Waltherr Hämer, Vizepräsident der Akademie der Künste ▪ Jochen Hempel, Dogenhaus ▪ Wulf Herzogenrath ▪ Max Hetzler ▪ Rainer Höynck, Präsident der NGBK ▪ Dieter Honisch, Direktor der Neuen Nationalgalerie ▪ Rebecca Horn ▪ Christos M. Joachimides ▪ Katharina Karrenberg ▪ Bernd Koberling ▪ Kasper König ▪ Robert Kudielka ▪ Walter Libuda ▪ G.H. Lybke, Galerie Eigen+Art ▪ Jörn Merkert ▪ Friedrich Meschede, DAAD ▪ Herbert Mondry, Vorsitzender des BBK ▪ Tim Neuger, Galerie Neuger/ Riemschneider ▪ Bodo Niemann ▪ Georg Nothelfer ▪ A.R. Penck ▪ Wolfgang Petrick ▪ Otto Piene ▪ Eva Poll ▪ Ursula Prinz ▪ Ingrid Raab ▪ Peter Raue ▪ Raffael Rheinsberg ▪ Eberhard Roters ▪ Wieland Schmied, Akademie der Bildenden Künste München ▪ Thomas Schulte, Galerie Franck+Schulte ▪ Olaf Schwencke, Präsident der HdK ▪ Katharina Sieverding ▪ Nikolaus Sonne ▪ Daniel Spoerri ▪ Galerie Springer ▪ Klaus Staeck ▪ Rolf Szymanski ▪ Krista Tebbe ▪ Alexander Tolnay ▪ Trak Wendisch ▪ Rafael Vostell ▪ Barbara Weiss ▪ Michael Wewerka ▪ Karla Woisnitza

Offener Brief des »Bündnis für die Kunst« an den Kultursenator

halb haben kaum eine Chance für ein Vierteljahr oder ein halbes Jahr hier zu arbeiten, weil sie keine Ateliers haben. Und auch die Wohnmöglichkeiten sind im Augenblick noch gering. Wir hätten gerne Unterbringungsmöglichkeiten für Künstler von außerhalb, die dann die Werkstätten nutzen. Es gibt ein großes Interesse aus anderen Ländern, aus den USA, aus England, aus Frankreich aus Japan oder Asien, vor allem auch aus dem Ostblock hierherzukommen und hier zu arbeiten. Die Idee eines Künstlerhotels gibt es schon, aber das ist immer noch teuer. Atelieraustausch in Selbstorganisation betreiben wir schon. Aber Ateliers für Künstler von außerhalb, Projektateliers: die gibt es nicht, obwohl wir sie schon lange fordern. Mit Ausnahme vom DAAD und dem Künstlerhaus Bethanien gibt es hier nichts, und dort handelt es sich um eine lächerlich beschränkte Anzahl.

Was sonst noch fehlt? Das ist dann mehr eine Frage des Berufsverbandes, nicht des Kulturwerkes: also die Verbesserung von Ausstellungsmöglichkeiten, es fehlt eine Kunsthalle hier in der Stadt. Wir müssen das als Verband nicht selbst realisieren, aber wir müssen mit dafür sorgen, daß das hier entsteht. Die Gefahr ist groß, daß im Zuge des Regierungsumzuges hier jetzt noch einmal so eine repräsentative Kunstbetriebsebene übergestülpt wird. Auch ein internationales Ausstellungszentrum ist unbedingt wichtig, das müssen wir hier haben, aber es dürfen nicht alle Ressourcen in diesen dann doch repräsentativen Betrieb hineinfließen, sondern es muß weiterhin die Basis der hier lebenden oder hier arbeitenden Künstler gestärkt werden. Man muß hier arbeiten können. Deshalb ist es notwendig, diese produktive Infrastruktur jetzt verstärkt und schnell auszubauen, da haben wir auch immer noch die größte Lücke, ein Riesendefizit.

Noch einmal zurück zum Begriff Infrastruktur, können Sie das in einem Satz definieren?

Es muß eine bestimmte Dichte, eine kritische Masse von Künstlern geben, wenn es zu einer kulturellen Kettenreaktion kommen soll. Es geht darum, daß die Arbeits- und Lebensbedingungen der Künstler ausreichen und dann ihre Vernetzung möglich wird: Künstler müssen sich treffen, diskutieren, in einen Wettbewerb treten können, sie müssen Ausstellungen machen können, die Galeristen müssen dasein, Ausstellungen über Kunstämter und über Selbsthilfegalerien müssen möglich sein: dann haben wir ein Geflecht, eine aktive Stimmung gegenseitigen Streitens, Be-

fruchtens, Ärgerns, Inspirierens usw. Das muß in einer Stadt möglich sein, und dazu ist eine bestimmte Mindestanzahl notwendig. In einer so großen Stadt wie Berlin verlaufen sich 100 Künstler schnell: Das ergibt keine Szene, das ergibt nichts, das ist dann schon tot. Wir haben hier ja so 3500 bis 4000 Künstler, und die dürfen nicht verschwinden. Die Zahl darf nicht wirklich absinken. Wenn z. B. Raummieten so hoch werden, daß sämtliche finanziellen, zeitlichen und energetischen Ressourcen der Künstler in die Miete gehen, dann bleibt nichts mehr für ihre Arbeit. Das Material, das ein Künstler braucht, um arbeiten zu können, seine Ausstellungen und Kataloge etc. sind sehr teuer. Seine Zeit ist auch sein Geld. Wenn das Geld durch die Mieten und seine Zeit durch die Jobs aufgefressen wird, dann ist das allein schon der Grund, daß die Künstler hier weggehen müssen. Ich will damit sagen: So, wie eine Stadt Infrastruktur braucht, Raum zur Produktion und Dienstleistungen, Raum zum Wohnen, Straßen für den öffentlichen Verkehr, Energie und Kommunikation, Schulen, Krankenhäuser, Kanalisation usw. - so braucht die Kunst Arbeitsräume und Werkstätten, die Künstler Jobs und Nebenverdienstmöglichkeiten. Sie brauchen Ausstellungsmöglichkeiten, sie brauchen Galerien und Ausstellungshäuser und Museen. Sie brauchen das Mitwirken interessierter Bürger und Medien. Das ist Infrastruktur. Die findet der Künstler heute nur in Ballungszentren, in Städten. Ohne diese Infrastruktur entsteht keine Kunst.

Wobei es noch das andere Problem gibt, daß man diese Infrastruktur bereitstellt, aber die Unwägbarkeiten des Kunstmarktes nicht beeinflussen kann? Seid Ihr für Ankaufprogramme?

Schwierig. Ich würde aber sagen, die Berlinische Galerie verdient einen ordentlichen Etat. Das ist ein Skandal, was da abläuft. Museen müssen ankaufen können. Die gehen immer betteln, das ist absurd. Die sind angewiesen auf Schenkungen oder müssen mit dem Künstler feilschen bis zum Geht-nicht-mehr. Das ist unwürdig. Aber staatliche Ankaufsprogramme oder -pflicht - da bin ich vorsichtig. Da ist die Idee, über Steuervergünstigungen Anreize für den privaten Kauf zu schaffen oder daß Firmen, wenn sie Kunst kaufen, das dann auch steuerlich vernünftig geltend machen können, sehr viel besser. Sie können Private nicht zwingen, Kunst zu kaufen - aber sie können Anreize geben, Interesse dadurch wecken. Museen aber sollten und müssen kaufen. Später sind das Schätze.

CLAUDIA BUSCHING
Holzschnitt, 59,4 x 42 cm. Druckwerkstatt 1992

CLAUDIA BUSCHING
Wood cut, 59,4 x 42 cm. Print Workshop 1992

◀ S. 41
KLAAS KRÜGER: *JOHNNY MNEMONIC.* Computergrafik, Plotterdruck. Druckwerkstatt 1995
Virtual Gallery: http://www.netville.de/artware/gallery/virtualgallery/virtualgallery.html.

KLAAS KRÜGER: JOHNNY MNEMONIC. Computerized picture, plotter print, Print Workshop 1995
Virtual Gallery: http://www.netville.de/artware/gallery/virtualgallery/virtualgallery.html.

Fritz Heubach / Fritz Kramer

Ich will Künstler werden

Zu allen Zeiten war der Beruf des Künstlers von Geheimnissen umgeben; die eigentümliche Souveränität, über die Welt nicht real, aber im Abbild zu verfügen, wirkte unheimlich; in den künstlichen Figuren zeigte sich etwas, das »mehr und anders« war als das Gewöhnliche und ihre Schöpfer zu Außenseitern machte: Man mochte ihnen nicht recht trauen.

Die Beobachtung, daß nur wenige über die Gabe des Bildermachens verfügten, während fast jedermann die meisten anderen Berufe erlernen konnte, ließ sich je nach gesellschaftlicher Verfassung auf zweierlei Art erklären: durch Vererbung oder durch Berufung. Die Befähigung zum Künstler konnte an die Familie, den Clan oder die Kaste gebunden sein, als Mysterium der Geburt oder als streng gehütetes Geheimnis, das jede Generation durch Unterweisung und Ritual an die nachfolgende weitergab; oder sie folgte einer Berufung durch Geister und Gottheiten; sie war Schicksal oder zufällige Verkettung von Ereignissen und stand dann im Gegensatz zu allem Genealogischen, Herkömmlichen, auch dort, wo das ererbte Amt einer zusätzlichen Berufung bedurfte. Der Künstler aus Berufung hat mindestens in einer Hinsicht stets mit seiner Familie gebrochen, er ist ihr fremd geworden, so wie seine Kunst, sich der Welt im Abbild zu vergewissern, zuerst der Fremdheit zur Welt entsprungen ist.

Im charakteristischen Werdegang des Künstlers tritt deswegen neben die Familientradition der Familienroman, in dem Ernst Kris und Otto Kurz den Kern der Legende vom Künstler entdeckt haben. Als diese Untersuchung von Künstlerbiographien aus Antike, Mittelalter und Neuzeit erschien, 1934, standen die Autoren unter dem Eindruck, daß die magisch-mystische Sonderstellung des Künstlers schlecht zum nüchternen Berufsethos der Moderne passe und bald einer sachlichen Auffassung auch dieses Standes weichen werde. Ihre Hoffnung hat sich bekanntlich ebenso wenig erfüllt wie Max Webers düstere Prophetie einer totalen Bürokratisierung der Welt. Die Ontogenese des Künstlers hat bis heute, wie inmitten aller bisherigen Wendungen und Wirren der Kunstgeschichte, ihre uralte Forn eines Wechselspiels von Familientradition und Familienroman bewahrt. Daß sich auf diesem

Gebiet von den Anfängen her alles Wesentliche wiederholt, erschließt sich uns aus einer umfangreichen Sammlung von Texten, in denen die Studierenden zweier Kunsthochschulen in den wechselnden Tonlagen von Scherz, Satire, Ironie und tieferer Bedeutung den einfachen Satz begründen: Ich will Künstler werden.

Prima causa. »Ach ja, meine Mutter fand das toll. Meine Mutter findet alles toll, was irgendwie mit Kunst, Design oder so zu tun hat.«

Eine Familientradition. »Mit 13-14 Jahren stand für mich fest, daß ich auf die Düsseldorfer Kunstakademie wollte. Es existierte in mir eine Liebe zu diesem Gebäude, und seine Aura faszinierte mich. Gemalt oder gezeichnet habe ich damals im eigentlichen Sinne nicht, ich war vielmehr Bastler und Sammler. Meine Eltern respektierten meine künstlerischen Pläne, zumal es in unserer Familie schon fast Tradition hatte, auf die Akademie zu gehen. Für mich gab es nie eine bedenkenswerte Alternative zum Malereistudium. Meinen Glauben habe ich noch, und er verschont mich vor jeglichen Existenzängsten.«

Noch eine. »Wer wie ich schon in jungen Jahren so viel Bestätigung seines zeichnerischen Talents erhält, kann kaum anders, als sich seelisch schon mal auf ein Leben als Künstler einzustellen. Auch die Künstler-Ahnenforschung meiner Verwandten bestätigte meinen sich abzeichnenden Lebensweg; man fand einen Urgroßonkel mütterlicherseits, der einmal als kunstgewerblicher Bildhauer gearbeitet hatte.«

Auch eine. »Es gibt in meiner Familie eine Tradition, die besagt, daß der Sohn es gesellschaftlich »weiter« zu bringen hat als der Vater. An mich als ersten Abiturienten wurden daher Erwartungen geknüpft, denen ich mich zwar zu entziehen versuchte, die aber nicht spurlos an mir vorübergingen. So versuchte ich, so nah wie möglich an der Kunst zu bleiben... Mein Bild von Künstlersein entwickelte sich ausgehend von der bürgerlichen Vorstellung vom Künstler als »Überhandwerker«. Handwerkliche Anteile halten sich in meinem Künstlerbild, wenn auch ungewollt, bis heute.«
Gegen eine. »Meine Eltern haben mit Kunst nichts zu tun, sie sind beide Handwerker. In der

INGES IDEE: Kunst-am-Bau-Projekt Heinrich-Zille-Schule, Lausitzer Platz.
Vgl. Clewing, S. 128 ff

INGE'S IDEA: Architectural art project in the coutryard of Heinrich-Zille-Schule, Lausitzer Platz.
Cf. Clewing, S. 128 ff

Schule war Kunst das einzige Fach, in dem ich nicht lernen mußte. Ich bin immer dem gefolgt, was mir Spaß machte. Nach der Schule habe ich ein Jahr gejobt und gerätselt, dann eine Ausbildung am Theater begonnen. Nur handwerklich arbeiten wollte ich nicht... Ich wollte gehen, bewarb mich an zwei Kunstakademien und wurde genommen. Es war wie eine Befreiung . . .«

Erfolgreich erzogen. »So trug die Bastelerfahrung dazu bei, besser zu sein als andere, mich über sie zu erheben, mich so endlich genügend profilieren zu können, ein Medium für mich selber gefunden zu haben, über mich triumphieren zu können, zur Lust der 68er-Kunsterzieher.«

Laissez aller. »Das Bild des freien Künstlers, der morgens nicht aufstehen muß, der nur seine innere Welt auf die Leinwand überträgt und dadurch tiefste Befriedigung erlangt, der den ganzen Tag wunderhübsche nackte Damen zeichnen darf- das war ein Bild vom Leben, und die Akademie schien mir der Olymp dieser Lebenskultur zu sein.«

Impertinenz. »Als Künstler darf ich in jeder Wunde bohren . . .«

Rettungsanker. »Mein Wunsch, Künstlerin zu werden, entstand in einer Zeit, als ich sehr unglücklich war. Das Bild der Künstlerin galt mir als ein Rettungsanker. Ich war nicht so wie die anderen. Als Künstlerin würde ich mich keinem gnadenlosen Bewertungs- und Anpassungsdruck auszusetzen haben; denn daß Künstler anders und nicht nach den üblichen Maßstäben zu messen sind, war manchen Menschen in meiner Umgebung bekannt. Irgendwann einmal würde ich eine große Künstlerin werden: Damit hatte ich meine Ruhe und eine Atempause gewonnen.«

Existenzangst. »Was mich an der Aushilfsarbeit im Hamburger Hafen fasziniert, ist, etwas zu machen, worüber andere stöhnen, weil diese Arbeit als hart und kaum zu schaffen gilt. Man hat dabei das Gefühl, ganz nah am »wirklichen Leben« zu sein; wenn man im Bauch eines Schiffes unter am Kranhaken hängenden Fässern steht, hat man den Tod vor Augen. Man sieht Schiffe aus aller Herren Länder, die Armut der Matrosen aus der Dritten Welt und den Reichtum der Ladungen; man hat Sonne und Regen und den Kopf frei, um eigenen Gedanken nachzuhängen. Trotzdem war die Aussicht auf ein Leben als Arbeiter nicht verlockend: Künstler zu sein ist doch die bessere Lebensperspektive.«

Freiheit mit Vorbehalt. »Schon als kleines Kind hat M. begonnen, hübsche Bilder mit Buntstiften zu produzieren, zur Freude seiner Eltern. Da er sonst nicht viel vorzuweisen hatte, woran sich Stolz und Ehrgeiz seiner Eltern entfacht hätten, wurde er alltäglich von ihnen in sein Zimmerlein eingesperrt, um dort zu malen oder eine kleine Bastelarbeit aus Papier anzufertigen. Nach dem gemeinsamen Mittagsmahl nahm er also seinen Platz am Schreibtisch ein, mit dem Ausblick auf ein Fenster, das Dächer und Himmel freigab. Während sich die Eltern nun vor seiner Tür zur Wache legten, fing er an, Stifte, Klebstoff und Papier zu verarbeiten, möglichst leise; die Eltern wachten nämlich schlafend... Es kam eine Zeit, in der er auch nackte Männer und Frauen malte, nach Neckermann-Katalogen (Unterwäsche) oder nach den illustrierten Sagen des klassischen Altertums. Diese Bilder zeigte er nicht mehr. Später bezog er das Gefühl von Macht über die Dingwelt aus seiner Produktion. Er konnte nun alles darstellen, was er wollte . . . Nachdem die Versuche, sich durch verantwortungsvolle und anstrengende Jobs berufliche Anerkennung zu verschaffen, in einer heftigen psychischen und physischen Krise mündeten, ging er aufs Ganze und bewarb sich an einer Kunsthochschule. Er fand, er hatte als Kind noch nicht genug gespielt, vielleicht hatte er auch noch nicht lange genug in seinem Gefängnis gesessen. Etwas scheinbar Unsinniges war damals abgebrochen worden, also nahm er es jetzt wieder auf und nannte es »Arbeit« - eine Umbenennung, die ihm noch öfter Schwierigkeiten bereitet. Jetzt sitzt er wieder an seinem Schreibtisch am Fenster, mit Ausblick auf Dächer und Himmel. Er produziert. Hinter der Tür schläft niemand. M. ist sein eigener Gefängniswärter.«

Entfremdung. »Wir waren sechs Mädchen, in einer kleinen Stadt; unsere Eltern bemühten sich, uns anständig zu erziehen. Das hieß: eine solide Ausbildung, einen soliden Mann - und dann eine Familie gründen. Niemand kam auf eine andere Idee... Ich glaube mich daran zu erinnern, daß ich mir oft einbildete, etwas Besseres zu sein; das behielt ich aber für mich, denn worin ich mich von den anderen unterschied, war nicht auszumachen. Als Kind beeindruckten mich immer die vielen Lichter in den Häusern, die schnell vorbeihuschten, wenn wir alle nach einem Ausflug in unserem VW-Bus nach Hause fuhren. Ich dachte mir Geschichten aus, was in den verschiedenen Häusern passierte, wer da saß und wer da redete. Es war ein Gefühl von Winzigkeit und gleichzeitig von Wichtigkeit der eigenen Existenz: des einzigen, dessen ich mir wirklich bewußt war.«

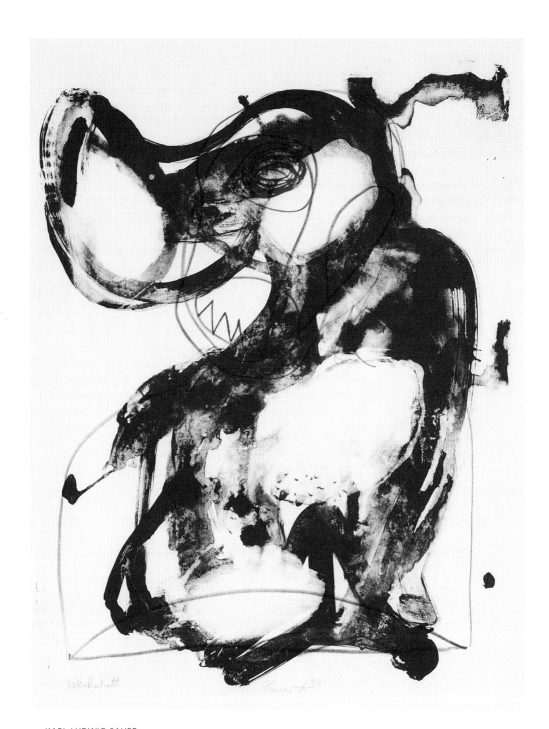

KARL LUDWIG SAUER
Lithografie. 76,5 x 56,5 cm. Druckwerkstatt 1992

KARL LUDWIG SAUER
Lithography. 76,5 x 56,5 cm. Print Workshop 1992

Daß man sich mehr oder minder hausbacken auf Familientraditionen einläßt, sie unterläuft oder mit ihnen bricht, die Dinge darstellt, um ein Gefühl von Macht über sie zu gewinnen, eine ordentliche Laufbahn abbricht, weil sie einem nur Unglück bringt, während die partielle Regression in die kindliche Allmacht des Künstlers wenigstens eine eingeschränkte Freiheit gewährt, sich ängstlich aus dem »wirklichen Leben« zurückzieht oder Bilder entwirft, um dem anonymen Anderen Wirklichkeit zu verleihen, ist eines; daß eine solche Ontogenese, als Auszeichnung oder als Stigma verstanden, zunächst in die Institutionen und Diskurse der Gegenwartskunst hineinführt, ein anderes.

Die Lehre des Düsseldorfer Professors Joseph Beuys, jeder Mensch sei ein Künstler, er müsse es nur, so dürfen wir interpolieren, auch zulassen, hat den unvorhergesehenen Wertewandel, in dem alles irgendwie Künstlerische im Laufe des letzten Vierteljahrhunderts beinah schrankenlose Akzeptanz gewann, wohl weder gemeint noch in Gang gesetzt; aber sie lag im Trend. Wie die Meinungsforscher ermitteln, strahlt die Rolle des Künstlers einen Glanz aus, der inzwischen ältere Leitbilder auf die hinteren Plätze verwiesen hat. Wer jung ist und träumt, welcher Beruf am besten zu ergreifen wäre, kommt leicht zu dem Entschluß, lieber Künstler werden zu wollen als Arzt oder Jurist, Ingenieur oder Geschäftemacher. Als Künstler gelten dabei auch Schneider, Friseure, Showmaster, Schlagersänger, Stimmungsmacher und Lustige Personen, ganz in der Konsequenz des Programms, das die Altkünstler als Avantgarde propagiert hatten; denn gerade darum war es ja gegangen: um die Erweiterung des Kunstbegriffs.

Es war der Begriff der Kreativität, der diese Erweiterung durch seine innere Umkehrung ermöglicht hat. Er meint nun nicht mehr die Idee des schöpferischen Menschen, der sich nicht damit bescheidet, Geschöpf in der Schöpfung eines Anderen zu sein, und seine Kreativität aufbietet, um sich von den Zwängen der Natur frei zu machen, er meint Kreativität als Ausdruck der Kreatürlichkeit, der Befreiung von den Zwängen der Kultur, zu der es einer Lockerung bedarf, eines Sichgehenlassens und Zusichselbstfindens; es geht nicht mehr um den schöpferischen Menschen, der gegen den Geltungsanspruch der Tradition und den Absolutismus der Kirche aufbegehrt, um seine Werke autonom gegen die vorhandene Welt zu setzen, sondern um ein von der Macht verbrieftes Recht, und Werke wären, wie einst für

den Dandy, eher eine Minderung, eine Befleckung der reinen Kreativität, die alles Hand-Werkliche, alle Anstrengung ausschließt. Auch ist Kreativität kein wildwüchsiges Potential mehr, dessen Wucherungen zumindest einzudämmen wären, sondern der Zweck hegender und pflegender Kulturarbeit. Die Neuen Künste sind Animations- oder Beseelungskünste, ihre Kreativität animiert andere, selbst kreativ zu werden.

Die Akademien, von denen aus Künstler vor einem Vierteljahrhundert eine solche oder doch sehr ähnliche Umkehrung und Erweiterung des Kunstbegriffs ins vermeintlich Natürliche propagierten, besitzen einstweilen genügend institutionelles Beharrungsvermögen, um dem neuen Diskurs nicht ganz zu verfallen. Zumindest vindizieren die Lehrenden, oft zum Mißbehagen der Lernenden, weiterhin jene permanente Innovation, die für das Selbstverständnis der klassischen Moderne konstitutiv war. Wenn aber schon die Kunstgeschichte ihr eigenes Ende konstatiert, weil sie nicht mehr recht an die bisher leitende Vorstellung glauben mag, jeder Stil habe stets mit zwingender Notwendigkeit den vorhergehenden nicht nur abgelöst, sondern auch überboten, verdichtet sich der Verdacht, das Fest des Neuen habe sich längst als Farce entpuppt. So ist eine unklare Situation entstanden, in der die überkommene Idee der Innovation mit ihrer inneren Umkehrung, der Idee der Animation, nicht so sehr streitet als koexistiert; und darin liegt die Krux, aber auch die Chance des werdenden Künstlers.

In der Bildung der sozialen Plastik, die Beuys forderte und Kohl schon als Freizeitpark verwirklicht sah, sind alle Hürden auf dem Weg zu kreativen Selbstverwirklichungen so gut es geht beseitigt worden. War es in den traditionalen Kulturen Afrikas eine oft erschreckende Entdeckung, Künstler werden zu müssen, weil Gottheiten und Geister es als Geschick verhängten und jede Verweigerung mit schwerem Unheil straften; war es in der klassischen Epoche der neuzeitlichen Kunst ein legendenbildender Ausnahmefall, wenn ein armer Hirtenknabe sich unversehens als geschickter Figurenzeichner erwies; und lief man noch vor zwei Jahrzehnten Gefahr, sich den inständigsten Bitten, Vorhaltungen und Drohungen der Eltern, vor allem aber dem Spott der Mitmenschen auszusetzen, wenn man erklärte: ich will Künstler werden, so bedarf es heute weder der Selbstüberwindung noch der Überzeugung anderer: Wer Künstler werden will, kann auf Lob, Zuspruch und Förderung ebenso hoffen wie auf private Stipendien und staatliche Beihilfen.

Die allgemeine Aufwertung alles Künstlerischen hat nicht nur die bekannten ephemeren Erscheinungen wie Überhitzung des Markts und Debatten über Standortverbesseungen durch Kunst gezeitigt, sie hat vor allem den Künstler vom Stigma des Außenseiters befreit und Verspannungen im inneren Leben der Kunstakademie gelöst. In der Freien Kunst scheint der Anteil der Studierenden mit ausgeprägten psychischen und sexuellen Problemen merklich zurückgegangen zu sein; der Vorschein des Numinosen, der einmal die sichtbare Verwahrlosung des werdenden Künstlers verklärte und ihm bei der Abwehr quälender Selbstzweifel an der eigenen Berufung zu Hilfe kam, ist nun zur Faszination einer sozial anerkannten Rolle geworden, die man im Studium einübt. Der von Devianz wie von maßlosem Ehrgeiz gezeichnete Außenseiter, der gegen sich selbst wütete und erbittert um sein Werk rang, der den überlieferten Großaufträgen der Kunst gerecht werden und etwa das Unsichtbare sichtbar machen wollte, war vielleicht eine spezifische Erscheinung der Nachkriegszeit und hatte damals für seine Existenz keine andere Nische als die der Kunst finden können. Der werdende Künstler der Gegenwart aber weiß sich gerade in seinen eigenwilligsten Bestrebungen mit der ihm zugewiesenen Rolle im Einklang; in einer Welt triumphierender Sachzwänge, mit fadem Nachgeschmack, ist ihm die Freiheit zugefallen, ohne weitere Rechtfertigung seinen Interessen und Neigungen nachzugehen, ob er nun zeichnet und malt, Obiekte zeigt, große wie kleine Dinge verhüllt, Baumblätter zerhackt, abgeschnittene Haare an eine Stange heftet, Hausstaub dokumentiert oder den längsten überdachten Weg seiner Heimatstadt erkundet. Er handelt stellvertretend für andere, die sich durch ihr Einverständnis gern im Abglanz dieser Freiheit sonnen und ihm nacheifern, ihn überbieten, anstatt ihn auszugrenzen. Nicht zuletzt deswegen wären die meisten Studierenden der Freien Kunst, so durchdrungen sie von ihrem Künstlertum sind, heute auch in anderen Berufen erfolgreich.

Auch eine Absonderlichkeit, durch welche die abendländische Kunstgeschichte sich lange von der künstlerischen Praxis anderer Erdteile unterschied, daß nämlich die Produktion von Kunstwerken eine Domäne der Männer ist, hat in den letzten Jahren durch den wachsenden Anteil der Frauen, die unter den Studierenden der Freien Kunst schon mehr als die Hälfte ausmachen, ein Ende gefunden, das gewiß nicht, wie manche befürchten, das vielbesprochene »Ende der Kunst« ist, aber den Charakter der westlichen Kunst auch nicht unberührt läßt.

Anthropologisch gesehen ist hier eine schlichte Konvergenz der Geschlechter nicht zu erwarten; denn in allen traditionalen Gesellschaften, in denen Frauen wie Männer künstlerisch tätig sind, bevorzugen die Frauen Materialien, Techniken und Themen, durch die sie sich überhistorisch, kulturübergreifend von der Männerkunst unterscheiden. Da ist die geschlechtsspezifische Bevorzugung des kunstfähigen Materials, etwa in Afrika, wo Arbeiten in Holz und Gelbguß Sache der Männer sind, die Malerei an Hauswänden, auch an Tempeln und Männerhäusern, plastische Arbeiten in Ton und flächige in Stoff dagegen Sache der Frauen. Die Differenz zwischen dem Umgang mit Dechsel und Blasebalg einerseits und mit Feuer, Wasser, Erde, Pflanzenfasern und -farben andererseits scheint sich aus dem alltäglichen Bereich der Arbeit in den sublimeren der Kunst verlängert zu haben. Und wenn diese Differenz unter den Bedingungen der modernen Technik obsolet geworden ist, so bleibt die Tendenz zur Collage, zum Sammeln und Verknüpfen heterogener Materialien und zur abstrahierenden Vereinfachung der menschlichen Figur, die dafür in ebenso komplexen wie ornamentalen Beziehungen zu anderen gegeben wird, wie es einem entwickelteren weiblichen Sinn für soziale Verhältnisse zu korrespondieren scheint. Man hat dafür das Kunstwort *femmage* geprägt, das nicht nur gleichwertig an die Seite der *hommage* tritt, sondern vor allem an jenen Grundzug des »wilden Denkens« erinnern soll, den die Strukturalisten *bricolage* nannten: Bastelei.

Immer haben auch Männer Frauenkunst, auch Frauen Männerkunst gemacht; und auf die etablierte feministische Kunst, die sich auf dem Gebiet der Objekte allerdings oft durch größere Sicherheit im Ästhetischen auszeichnet und in der Performance an die in der europäischen Geschichte verbürgte Rolle der Frau als Sängerin, Schauspielerin und Tänzerin anknüpfte, läßt sich der Begriff der femmage wohl kaum anwenden. Doch bei vielen werdenden Künstlerinnen steht farbige, flächige Malerei mit rhythmischer Gestik und einfachen, abstrahierenden Formen hoch im Kurs; und die angehende Künstlerin versteht sich oft selbst zuerst und zumeist als Sammlerin. Alles erweist sich als sammlungs- und damit als kunstfähig, Fäden, Papiere, natürliche Erdfarben und Stoffe bevorzugt; und jede Sammlung verlangt nach Schachteln und Kästen, die ihren Inhalt ebenso verbergen wie enthüllen. Und die gleiche Nähe zur traditionalen Frauenkunst zeigt sich in einer neuen Öffnung für das Exotische; denn die Bedeutung der Evokation, welche die afrikanische

ENDART: *MOBBELKOTZE ODER IN DER HÖLLE IST DER TEUFEL LOS.*
Radierung, 53 x 39 cm. Druckwerkstatt 1985

ENDART: *FATSO'S PUKE OR EVERYTHING IS GOING TO HELL.*
Etching, 53 x 39 cm. Print Workshop 1985

ANNETTE BEGEROW. Siebdruck, 31 x 31 cm.
Druckwerkstatt 1992

ANNETTE BEGEROW. Screenprint, 31 x 31 cm.
Print Workshop 1992

Plastik für den Kubismus hatte, die ozeanische für den Surrealismus, die eskimoische für den abstrakten Expressionismus und das sibirische Schamanentum für Beuys, kommt jetzt weiblichen Rindenbastmalereien aus dem Ituri-Wald oder der Wandmalerei afrikanischer Bäuerinnen zu, während Zeichnungen der Aborigines und magische Bündel aus aller Welt in unser imaginäres Museum einziehen.

Historiker halten die Freigabe beliebiger Materialien zu überraschenden Verbindungen in Sammlungen und Installationen meist für eine Konsequenz aus den Techniken der Collage und der Objektkunst. Sie übersehen dabei, daß man einem Teil der gegenwärtigen Objektkunst noch die Gehlensche »Kommentarbedürftigkeit« nachsagen kann, weil sie einen kognitiven Hintergrund hat, während ein anderer Teil sich emotional und ästhetisch, aber nicht durch Kommentare erschließt. Diese Differenz spiegelt sich in den Ergebnissen einer Umfrage unter den Kunst-

studenten dreier Akademien, bei der die am meisten bewunderten und die am meisten verachteten Künstler genannt werden sollten. Männer und Frauen waren sich in ihrer Geringschätzung von Dali, Lüpertz und Baselitz einig; denn die studierende Jugend setzt auf Eigensinn, nicht auf Showgeschäft. Während aber die Studenten für Duchamp und Beuys votierten, die jedenfalls das eine gemeinsam haben, daß ihr Werk nicht ohne theoretischen Kontext denkbar wäre, gaben die Studentinnen Rebecca Horn und Henri Matisse den Vorzug, wobei die Zusammenstellung vermuten läßt, daß hier mit Matisse nicht der Meister von Farbe und Gleichnis gemeint ist, sondern eine Malerei, die sich einer rein ästhetischen Rezeption zumindest nicht verschließt. Erhebt man mit Arthur C. Danto die vorläufig letzte philosophisch formulierte Forderung an die Kunst, sie habe sich von ihrer mehr als zweitausendjährigen Entmündigung durch die Philosophie zu befreien, so wären Horn und Matisse sicher geeignetere Leitbilder als Duchamps und Beuys.

JIM AVIGNON: *UNBEATABLE KING OF GOOD MOOD*. Berlin 1996
JIM AVIGNON: *ADULT EXPERIENCE*. Berlin 1996

52

FLORIAN TRÜMBACH: *DIE TRUPPENAUSHEBUNG*
Installation, Wachs und andere Materialien
Berlin 1991

FLORIAN TRÜMBACH: *DRAFTED SOLDIERS*
Installation, wax and other materials
Berlin 1991

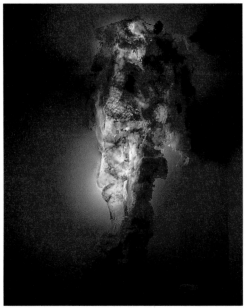

FLORIAN TRÜMBACH: *WÄCHTER DES WINTERS*
180 x 80 x 20 cm
Wachs, Pigmente
Berlin 1992

FLORIAN TRÜMBACH: *WINTER WATCHMEN*
180 x 80 x 20 cm
Wax, pigments
Berlin 1992

Alexander Tolnay

Hunger nach Sinn-Bildern

Suchte man in der Heterogenität der verschiedenen künstlerischen Positionen in der jüngeren Berliner Szene nach dem Verbindenden, könnte man dieses am ehesten mit der Abwandlung eines Buchtitels des verstorbenen Berliner Kritikers Wolfgang Max Faust umschreiben: *Hunger nach Sinn-Bildern*.

Mit der ambivalenten Bezeichnung »Sinn-Bild« sollte im wesentlichen die jeweilige Bedeutung der einzelnen Begriffe »Sinn« und »Bild« in eine kausale Verbindung gebracht werden und in dieser Form für eine »bildnerische Darstellung von Sinngehalt« stehen. Daß das Wort »Sinn« noch andere Konnotationen impliziert - wie »Sinnenfreude« und »Sinnlichkeit«, oder in verbaler Form »sinnen« und »besinnen«, aber auch in der Möglichkeit des Vereinens der beiden getrennten Wörter zum »Sinnbild«, soll nur nebenbei erwähnt werden. Alle diese Assoziationen verstärken nur die Absicht, ein Phänomen zu definieren, das ansatzweise an den Arbeiten einer jüngeren Künstlergeneration abzulesen ist.

Diese Werke sind zaghafte Orientierungsversuche in einer von Ratlosigkeit und Ausweglosigkeit beherrschten Welt; gleichzeitig wollen sie jedoch gegen die Akzeptanz von Sinnlosigkeit Zeichen setzen. Hat der damalige »Hunger nach Bildern« mit der Restitution der Malerei und des irrationalen Denkens das Ende einer Epoche, das Scheitern der Moderne markiert und den Übergang zur Postmoderne eingeleitet, so ist zu vermuten, das wir heute bei einem erneuten andersartigen »Hunger«, diesmal nach dem im Laufe der 80er Jahre abhanden gekommenen Sinn der Bilder, angelangt sind.

In unseren Tagen, die oft als die Zeit der »Postutopie« bezeichnet werden, stellt sich die Sinn-Frage jedoch anders als für eine Generation früher, in den späten 60er Jahren, deren Vertreter und ihre verklungenen Botschaften den heutigen jungen Künstlern trotzdem näher stehen als die Kunstmarkt-Heroen der 80er Jahre. Was der heutigen Künstlergeneration aber fehlt, ist die Perspektive von damals. Die zerbrochenen Utopien der 68er Protestbewegung sind für sie nur noch historische Erinnerungen ohne unmittelbaren Erfahrungsbezug. Stattdessen konzentrieren sich

Hunger for Images of Meaning

Searching among their heterogeneous artistic approaches for what young Berlin artists have in common, one could best describe it by modifying the title of a book by the late critic Wolfgang Max Faust: »Hunger for Images of Meaning.«

With the ambivalent designation »image of meaning« (German: »Sinn-Bild.« In German, the composite noun »Sinnbild« means »symbol«; its components »Sinn« and »Bild« refer respectively to meaning and image.), the significance of the individual concepts »meaning« and »image« is placed in a causal connection and stands for a »visual representation of meaning.« The fact that the word »Sinn« (»meaning«) also implies other connotations - such as »Sinnenfreude« (»sensual joy«) and »Sinnlichkeit« (»sensuality«) or, in verbal form, »sinnen« (»meditate«) and »besinnen« (»consider«), and also in the possibility of the union of the two words to form »Sinnbild« (»symbol«) - should be mentioned only in passing. All of these associations only strengthen the intention to define a phenomenon which can be seen in the works of a new generation of artists.

These works are tentative attempts toward orientation in a world dominated by helplessness and hopelessness. At the same time, they want to stand up against the acceptance of meaninglessness. Just as the »Hunger for Images,« at the time of the restitution of painting and of irrational thought, marked the end of an era and the failure of modernity, it can be supposed that we have today arrived at a new kind of »hunger« - this time for the meaning of images, a meaning which was lost in the course of the 80's.

In our times, which are often characterized as times of a »post-utopia,« the question of meaning arises differently than it did for the generation of the late 60's, whose representatives and their bygone messages are nonetheless closer to today's young artists than are the heroes of the 80's. But what is missing for the new artistic generation is the perspective of the 60's. The broken utopias of the 60's protest movement are for today's young artists only historical reminiscences with no foundation in experience. Instead, their efforts are concentrated upon small, manageable structures, upon countercultures lived out in artificial zones.

53

ihre Bemühungen auf überschaubare Kleinstrukturen, auf in künstlichen Zonen gelebte Gegenwelten. Es geht nicht mehr um globale Visionen und Patentlösungen, sondern um die einfache Fragestellung nach dem Sinn künstlerischen Tuns in einer in jeder Hinsicht bedrohten Welt.

Daß sich der »Hunger nach dem Sinn« bei den jungen Künstlern in Berlin besonders bemerkbar macht, ist sicherlich eine Folge ihrer spezifischen Situation an der Bruchstelle der beendeten, aber nicht behobenen Ost-West-Spaltung. Sie leben in einem eigenartigen Zwischenraum der nur scheinbar vereinten Ost-West-Gesellschaft und mit den übriggebliebenen Resten ihrer zerbrochenen Lebensformen, deren Verluste sie täglich erfahren müssen. Diese historisch einzigartige Übergangszeit bedeutet für sie Verfall und Vergänglichkeit auf der einen Seite, aber auch Freiraum und die Chance zur Veränderung auf der anderen.

Die Berliner Künstler sind einem enormen Erwartungsdruck ausgesetzt, zu Initiatoren und tätigen Mitwirkenden einer Ost-West-Neugestaltung zu werden. Häufig werden sie erinnert an die historische Rolle Berlins in den 20er Jahren, als diese Stadt nicht nur eine pulsierende Metropole, sondern auch eines der mächtigsten internationalen Zentren für künstlerische Innovationen und Experimente der Frühmoderne war.

Entlang der Traditionslinie dieses Großstadt-Topos, die das Kunstschaffen in Berlin über das ganze 20. Jahrhundert begleitete, reihen sich mehrere »Hunger«-Perioden: angefangen beim »Hunger nach Moral« in den schweren Jahren nach dem Ersten Weltkrieg (man denke an Georg Grosz) über den »Hunger nach politischer und sozialer Gerechtigkeit« der sog. Kritischen Realisten Ende der 60er Jahre bis hin zum vielzitierten »Hunger nach Bildern« ein Jahrzehnt später, als der »ästhetische Kannibalismus« (ein Ausdruck von Zdenek Felix) der neuen Wilden in der Galerie am Moritzplatz seinen Anfang nahm. All diese Kunstströmungen wären ohne den impulsgebenden Hintergrund der Großstadt Berlin nicht vorstellbar.

Der Großstadtmythos lebt im Alltag und in den Werken der jungen Künstler erkennbar weiter. Das Chaotisch-Lebendige der Metropole, die Flut optischer und akustischer Reize sind unerläßliche, energiespendende Bestandteile ihrer kreativen Tätigkeit, aber auch Quellen ihrer nachdenklichen Fragestellungen. Läßt das hektische Treiben einer »sinnentleerten« Konsumgesellschaft ihre Alternativen noch zu? Kann der alltäglichen »sinnlo-

No longer are global visions and general solutions important, but rather simple questions about the meaning of artistic activity in a world threatened in every regard.

The fact that the »hunger for meaning« is particularly strong for young artists in Berlin, is no doubt a consequence of their specific situation on the line of division between east and west, a division which has ended but has not yet been overcome. They live in the odd interstices of an east-west society which has only seemingly been united and with the remains of their broken forms of life, whose loss they must experience every day. This historically unique period of transformation signifies for them decay and transitoriness on the one hand and freedom and the opportunity for change on the other.

Berlin's artists are subjected to enormous pressure due to the expectation that they should become initiators and active forces in the restructuring of east and west. They are frequently reminded of Berlin's historic role in the 20's, when the city was not only a pulsating metropolis but also one of the most powerful international centers for artistic innovations and the experiments of early modernism.

Along the traditional lines of this big city theme, which has accompanied artistic production in Berlin throughout the 20th century, several periods of »hunger« find their place: first the »hunger for morals« in the difficult years after the First World War (Georg Grosz, for example), then the »hunger for political and social justice« of the so-called Critical Realists at the end of the 60's, and finally the celebrated »hunger for images« a decade later, when the »aesthetic cannibalism« (an expression coined by Zdenek Felix) of the New Savages began in the Galerie am Moritzplatz. All of these artistic movements would have been inconceivable without the driving metropolitan background of Berlin.

The myth of the big city is recognizably alive in day-to-day activities and in the works of young artists. The chaotic vitality of the metropolis and the flood of visual and acoustic sensations are indispensable, motivating components of their creative activity and sources of their contemplative questioning. Does the hectic bustling of a »meaningless,« consumptive society allow alternatives? Can daily »senseless« violence be »meaningfully« met with artistic standpoints? Consideration of such questions - which manifests itself in a broad

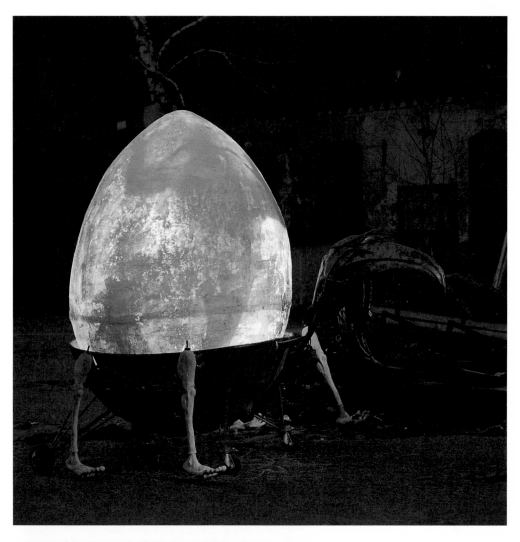

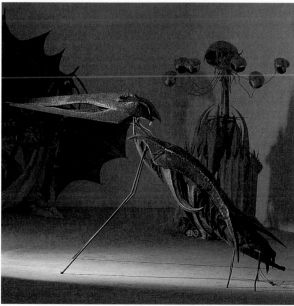

DEAD CHICKENS
HANNES HEINER / KAI:
DER EIERWAGEN. Berlin·1993

DEAD CHICKENS
HANNES HEINER / KAI:
THE EGG VAN. Berlin 1993

DEAD CHICKENS
KAI: *DER SCHNAPPER.* Berlin 1987

DEAD CHICKENS
KAI: THE SNAPPER. Berlin 1987

ANTJE FELS: *WENN WIR UNS KÜSSEN.*
Siebdruck und Aquarell, 110 x 130 cm.
Druckwerkstatt 1993

ANTJE FELS: *WHEN WE KISS.*
Screenprint and watercolours, 110 x 130 cm.
Print Workshop 1993

KLAUS PETER VELLGUTH: *LECKERND.*
Lithografie, 42 x 49,4 cm.
Druckwerkstatt 1993

KLAUS PETER VELLGUTH: *TASTYING.*
Lithography, 42 x 49,4 cm.
Print Workshop 1993

sen« Gewalt mit ihren künstlerischen Standpunkten »sinnvoll« begegnet werden? Die Zuspitzung solcher Überlegungen, die sich auch in dieser Ausstellung in einem breiten Spektrum der künstlerischen Positionen von den Assemblagen aus trivialen Gegenständen der Subkultur bis zur akademischen Umsetzung malerischer Farbexplosionen manifestiert, führt uns - und die Künstler - zurück zu der vorher gestellten »Sinn-Frage«.

Die Postmoderne mit ihrem Konsumdenken und ihren schnell wechselnden Moden, mit ihrer Ablehnung jeglichen utopischen und auf die Zukunft gerichteten Nachdenkens zugunsten kurzfristigen Vergnügens und Zerstreuung, hat nicht nur dem Neokonservatismus in die Hände gespielt, sondern auch die Kunst in eine Sackgasse der Beliebigkeit geführt. Die Identitätskrise der Kunst heute ist daher das Ergebnis ihrer »Sinnentleerung«. Sicherlich hat der Zusammenbruch der gewohnten polaren Weltordnung einen großen Anteil am Verschwinden einer »sinnstiftenden« Weltsicht gehabt, dessen Folgen - wie zuvor erwähnt - Berlin besonders zu spüren bekommt.

Die von Michael Hübl 1985 (im KUNSTFORUM, Bd.80) angekündigte »Sinnpause« in der Kunst scheint bis heute anzudauern. Und nach der vor nicht allzu langer Zeit geäußerten Meinung von Heinz Schütz (ebenfalls im KUNSTFORUM, Bd. 123) ». . . zeigt das Kunstbarometer alles andere an, als daß es erst richtig losgehen könnte. Aber genau dieser Schwebezustand, in dem die Gegenwart verharrt, deutet darauf hin, daß wir nach wie vor mit der Moderne rechnen müssen.« Obwohl Künstler und Publikum gleichermaßen von der schwindelerregenden Fülle am pluralistischen Kunstangebot im Übermaß gesättigt sind, verspüren sie weiterhin einen merkwürdigen Hunger. Dieses als »Hunger nach Sinn-Bildern« zu bezeichnende Gefühl ist vielleicht ein vielversprechendes Zeichen für einen erneut bevorstehenden Paradigmenwechsel in der Kunst und für einen möglichen Weg aus ihrer gegenwärtigen »Sinn-Krise«

spectrum of artistic positions, from assemblages of trivial objects to academic execution of color explosions - leads us, and artists, back to the aforementioned »question of meaning.«

Post-modernism, with its consumptive attitude and rapidly changing fashions, with its rejection of all utopian ideas of the future for the sake of short-term enjoyment and entertainment, not only plays into the hands of neoconservativism but also leads art into the dead-end street of the arbitrary. The identity crisis of today's art is thus the result of its »meaninglessness.« The collapse of the familiar polar world order has certainly contributed greatly to the disappearance of a »meaningful« world view. And, as was said previously, Berlin has felt this disappearance particularly poignantly.

The »lacuna of meaning« declared by Michael Hübl in 1985 (KUNSTFORUM, vol. 80) seems to have continued up to the present. And in the opinion recently expressed by Heinz Schütz (also in KUNSTFORUM, vol. 123) »... the art barometer shows anything except that things could really start happening. But this very state of suspended animation in which the present is frozen suggests that we must still be prepared for modernism.« Although artists and their audience are completely glutted by the dizzying supply of the plurastic art market, they are still bothered by a strange hunger. This feeling, which can be characterized as a »hunger for images of meaning,« is perhaps a promising sign for an immanent paradigm change in art and for a possible way out of its present »crisis of meaning.«

(Translated by Marshall Farrier)

S. 58 / 59 ▶

Ab 1990 machte die INITIATIVE GEKÜNDIGTER KÜNSTLERINNEN UND KÜNSTLER ZUR SCHAFFUNG UND ERHALTUNG VON ATELIERS durch eine Reihe von spektakulären Aktionen auf den Ateliernotstand in Berlin aufmerksam. Das Bild zeigt eine Performance, mit der die Besucher der Eröffnung der Otto-Dix-Ausstellung in der Nationalgalerie 1991 vor »nackte Tatsachen« gestellt wurden.

After 1990 the »Initiative of Evicted Artists for the Creation and Maintenance of Studios« brought attention to the dearth of studios with a series of spectacular activities. The photograph shows a performance in which visitors to the opening of the Otto Dix Exhibition in the National Gallery in 1991 were confronted with the »naked truth«. (The German text written on the body of the women says: »In 1925 Otto Dix had a studio in Berlin. In 1991 he wouldn't.«)

57

9.5
HA TE DIX
IN
ATELIER

1991
HÄTTE ER
KEINS

SIE
BRAUCHT KEIN
ATELIER

ATELIERGEMEINSCHAFT MÖCKERNSTRASSE. Gesichert durch das ATELIERSOFORTPROGRAMM.
GROUP STUDIO MÖCKERNSTRASSE. Maintained by THE STUDIO EMERGENCY PROGRAM.

ATELIERGEMEINSCHAFT MÖCKERNSTRASSE. Ateliers von Schleyer, Hogreb, Völkers, Frank u. Mühlfriede
GROUP STUDIO MÖCKERNSTRASSE. Studios from Schleyer, Hogreb, Völkers, Frank u. Mühlfriede

Das Atelierbüro

In fast allen großstädtischen Ballungszentren trifft die Atelierfrage Künstlerinnen und Künstler am neuralgischsten Punkt: Hier sind Räume immer knapp und die Mieten am höchsten, gleichzeitig sind Städte für Künstler unentrinnbar. Als kulturell-dominante Megamaschinen bestimmen sie die zeitgenössischen Deutungs- und Ausdruckssysteme, durch die definiert wird, was Kunst ist und was nicht, hier findet der Kunsthandel statt, hier findet man die entscheidenden Kontakte, hier findet sich die Szene. In Berlin hatte sich die Lage mit dem Fall der Mauer auf extreme Weise zugespitzt.

Schon im Lauf der 80er Jahre hatte sich nach einer Studie des BBK ein Mangel von rund 1000 Ateliers allein im Westteil der Stadt aufgebaut. Dann fiel die Mauer und jenseits aller eingespielten Marktmechanismen oder staatlichen Regularien zog der Vereinigungs- und Hauptstadtboom eine verheerende Schneise durch die Berliner Atelierlandschaft. Das Resultat war ein jährlicher Nettoverlust von 200 Ateliers oder als Ateliers genutzten Gewerbe- oder Wohnimmobilien seit 1990 - eine extreme Situation, die viele Künstler in eine verzweifelte Lage brachte.

Widerstand formierte sich, innerhalb des BBK und auch außerhalb. Aber wie sollte man vorgehen? Es war bald klar, daß bei der Dringlichkeit des Problems und der Trägheit der politischen Apparate, die in diesen Tagen nur noch überfordert waren, andere Wege beschritten werden mußten. Offene Briefe, Appelle, Demonstrationen - das ganze gängige Instrumentarium der politischen Willensbekundung griff hier zu kurz. Von außen machte ein Zusammenschluß betroffener Künstler, die »Initiative gekündigter KünstlerInnen und Künstler« Druck. In einer veritablen Kampagne phantasievoller, politischer Aktionen wurde die Öffentlichkeit von jungen Künstlern auf die Ateliernot aufmerksam gemacht, der BBK schloß sich ihren Forderungen an und übernahm den Part der politischen Verhandlung.

Die Forderung nach einer eigenen und zentralen politischen Funktion, die auf alle mögliche Weise nur nach Mitteln und Wegen Ausschau hält, der Ateliernot zu begegnen - und das ist das Büro des Atelierbeauftragten -, hatte der BBK schon einmal zu Beginn der 80er Jahre gestellt. Auch damals

The Studio Office

In the bustle of nearly all metropolitan centers artists are struck at their most sensitive point by the studio dilemma: Living space is always lacking here, and rent ranks among the highest here, but at the same time the city remains inescapable for an artist. Cities act as culturally dominant mega-machines which define contemporary modes of interpretation and expression, and they determine what art is and isn´t; the business of art is conducted here, the decisive contacts are found here. Since the collapse of the Wall, the situation has escalated dramatically in Berlin.

According to a BBK study, in the course of the 80´s the shortage of studios had already reached the 1000 mark in the west half of the city alone. Then the Wall fell, and, oblivious to all market economy safeguards or state regulatory measures, the reunification and »capital city« boom drove a devastating plough through the Berlin studio landscape. The result was, from 1990 onwards, an annual net loss of 200 studios and commercial or living space used as studios - a situation that has placed many artists in a desperate position.

Resistance was mobilized within the BBK and outside of it, but how should one proceed in such a case? It soon became clear that the urgency of the problem and the inertia of the political apparatus (which constantly seemed to be over-extended at the time) pointed to the necessity for an alternative route. Open letters, petitions, demonstrations - all the well-known instruments of political expression were insufficient in this matter. An independent initiative - Association of Evicted Artists - was formed by artists directly affected by the development in the attempt to exert political pressure. In a veritable campaign of imaginative and political activity, the public was made aware of the studio shortage by young artists, who were then joined by the BBK, which supported their demands and took over the political representation.

The demand for an independent and central political authority whose function was to remain on the look-out for every possible solution and means for confronting the studio crisis - and that is the Office of the Studio Commissioner - was a demand the BBK had already made at the beginning of the 80´s. Even at that time the studio shortage had

war die Ateliernot groß. Im Frühjahr 1991 war dann der politischen Druck so stark, daß die Stelle eines Atelierbeauftragten eingerichtet werden mußte: Im Sommer gab es eine Vereinbarung zwischen BBK und der Senatskulturverwaltung, im Oktober 1991 wurde mit Bernhard Kotowski der erste Atelierbeauftragte eingestellt.

Das ging von der Grundidee bis zur genauen Definition der Aufgaben und Tätigkeitsfelder nicht ohne den Widerstand, der in einer Zeit knappen Geldes regiert. Aber der durch und durch vernünftigen Argumentation, die der BBK dann in die politische und in die Fachöffentlichkeit trug, konnte man sich nicht verschließen. Schließlich hatte man auch im »Freundeskreis der Ateliergesellschaft« prominente Fürsprecher gefunden.

Das Büro des Atelierbeauftragten ist unbürokratisch gemäß dem Subsidiaritätsprinzip beim Kulturwerk des BBK angesiedelt. »Politisch beauftragt« in diesem Sinne ist der Atelierbeauftragte also von den Berliner Künstlern und von ihrem Berufsverband. Er ist somit unabhängig und nicht einer Senatsstelle unterstellt. Diese Staatsferne auch institutionell zu verankern ist sinnvoll, um ihm bei der Verwirklichung seiner Aufgaben Freiheit zu geben. Die wichtigste Aufgabe des Atelierbeauftragten ist ja die Entwikklung von Programmen für die Förderung von Ateliers. Dazu muß er mit verschiedenen Verwaltungsstellen kooperieren, diese zusammenführen und integrieren, und er muß als »Anwalt« von Künstlerinteressen mit diesen staatlichen Stellen zusammenarbeiten und mit ihnen verhandeln.

Abstrakt gesagt, funktioniert der Atelierbeauftragte als Schnittstelle, er verbindet die Situation der Künstler mit der politischen Öffentlichkeit, den verschiedensten Verwaltungsressorts und dem Immobiliensektor. Aus dieser Perspektive hat das Büro des Atelierbeauftragten in Berlin zwei große Erfolge errungen. Zunächst wurde 1992 von der Grundidee bis zur Formulierung der Senatsvorlage das »Ateliersofortprogramm« entwikkelt. Diese Sofortmaßnahme wurde im Sommer 1993 per Senatsbeschluß verabschiedet und funktioniert zweigleisig: Entweder werden als Ateliers nutzbare Räume von städtischen Wohnungsbaugesellschaften oder anderen Vermietern durch einen Treuhänder, die »Gesellschaft für Stadtentwicklung«, angemietet und mit tragbaren Mieten durch den Beirat für das Ateliersofortprogramm an Künstler vergeben, die in Ateliernot geraten sind. Die zweite Möglichkeit: Die GSE steigt in bestehende, aber bedrohte Mietverträge

been extreme. In early 1991 the political pressure was so great that the position of studio commissioner had to be created : That summer an agreement was reached between the BBK and the Senate´s Administration for Culture, and in October 1991 Bernhard Kotowski was appointed the first Studio Commissioner.

It makes sense to guarantee this independence from direct governmental control at the institutional level in order to allow the commissioner the freedom to fulfill his duties. The commissioner´s most important task is the development of programs designed to address the studio issue. To accomplish this, he must cooperate with different administrative offices as well as coordinate and integrate their efforts, and further, he must act as the artists´ »lawyer«, as a representative of their interests while working together with government offices and negotiating with them.

Abstractly speaking, the Studio Commissioner functions as a kind of nexus, he connects the artists´ situation with the political status quo, with the various administrative authorities and the real estate sector. From this perspective the office of the Studio Commissioner in Berlin has achieved two great successes. Firstly, in 1992 an »Studio Emergency Program« was developed from a mere conception to a full-blown Senate initiative. This program was eventually approved by a resolution of the Senate in 1993 and has two main spheres of application: one possibility is the employment of a trustee (here: The Society for City Planning) to lease suitable space from city housing construction companies or from other house-owning sources for use as studios, after which the studios would be assigned to stranded artists at affordable rents by an advisory board of the Studio Emergency Program; the other possibility see the Society for City Planning intervening in existing but threatened housing contracts, whereby the legal responsibility would be assumed by the Society, which would then sublease the premises in question to the artists involved at reasonable rates and under conditions allowing for a certain degree of security.

The Studio Emergency Program was able to secure workplaces for approximately 130 artists. Unfortunately, the budget has not been raised sufficiently on an annual basis to compensate for the net loss of studios each year, and this neglect needs to be addressed. This fact is all the more regrettable due to the fact that the second success mentioned above, though it is a decisive one, can only be

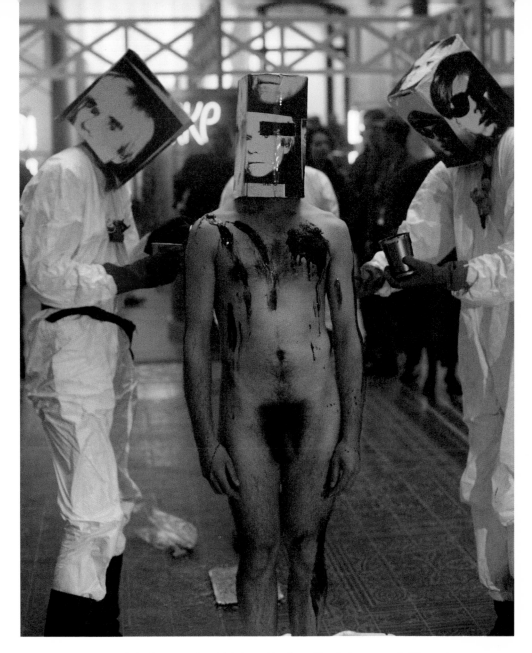

MADE IN METROPOLIS. Performance der »Initiative gekündigter KünstlerInnen« zur Eröffnung der »Metropolis«-Ausstellung im Martin-Gropius-Bau, 1990.

MITE / MADE IN METROPOLIS. Performance of the »Initiative of Evicted Artists« during the opening of the Metropolis exhibition in the Martin Gropius Bau, 1990

ein und gibt sie in zeitlich gesicherter und finanziell vertretbarer Form als Untermietvertrag wieder zurück.

Durch das Ateliersofortprogramm konnten so Arbeitsräume für ca. 130 Künstler gesichert werden. Den Etat jährlich zu erhöhen, um den jährlichen Nettoverlust an Ateliers nur auszugleichen, wurde in der Folge allerdings versäumt und ist nachzuholen.

Das ist umso bedauerlicher als der zweite Erfolg des Atelierbüros zwar der entscheidende ist, aber nur langfristig wirken kann: 1994 wurde beschlossen, daß künftig Arbeitsraum für Künstler im Sozialen Wohnungsbau und bei der Modernisierung und Instandsetzung vorzusehen ist.

Ab 1994 können demnach Wohnungsbauförder-

effective in the long run: In 1994 it was resolved that, in the future, artists' studio difficulties would be taken into account in plans for the government-subsidized housing as well as in modernization and renovation projects.

Accordingly, it was possible only after 1994 to appropriate housing construction subsidies for the creation of studio-apartments or artist' workshops. This can be achieved either through relevant developments, i.e. openings in government-subsidized housing or through the modernization and renovation of old-style apartment buildings. These types of measures can only prove their effectiveness long-term, or at best, after a moderate passage of time, and as a result, positive developments can only be expected in 1998/99 at the earliest. Potentially, around 100 studios could be constructed in this way every year. This is a positive, but

mittel grundsätzlich auch zur Schaffung von Atelierwohnungen oder Künstlerarbeitsstätten gewährt werden. Dies kann entweder durch Neuaufschluß im Sozialen Wohnungsbau oder bei der Modernisierung und Instandsetzung von Altbauten geschehen. Diese Instrumente greifen naturgemäß nur lang- oder mittelfristig, also frühestens 1998/99. Potentiell könnten hier ca. 100 Ateliers im Jahr geschaffen werden. Das ist ein schöner, aber bei weitem nicht ausreichender Erfolg: Der Minimalbedarf öffentlich geförderter Ateliers liegt nach der Definition des Büros bei 1500 Einheiten - man kann sich ausrechnen, wie lange es dauert, bis dieser gedeckt ist.

Die Lage blieb dadurch selbst bei dem 1995 rezessiven Berliner Immobilienmarkt ernst, sie wird sich noch erheblich zuspitzen, sobald Berlin aus dem gröbsten Baustellenchaos heraus ist und der Verdrängungs- und Umstrukturierungsprozeß ganzer Stadtquartiere so richtig einsetzen kann. Die richtige Lösung ist und bleibt hier die jährliche Aufstockung des Ateliersofortprogramms, was dann auch die zentrale politische Forderung des Atelierbüros ist. Diese Erfolge wären keine, wenn es nicht zugleich gelungen wäre, die Verteilung dieser Ateliers auch staatsfern beim Kulturwerk des BBK anzusiedeln. Die Senatskulturverwaltung z. B. hätte die Verteilungspolitik gerne anders und eher als Parallelveranstaltung zu Preis- und Stipendienprogrammen definiert. Aber auch hier war die Argumentation des BBK die überzeugendere: Politisch legitimieren lassen sich Programme innerhalb der Sozialen Wohnbauförderung nur durch soziale Kriterien. In die Sphäre des Kunstbetriebes und der Förderungsmechanismen übersetzt, bedeutet dies Infrastrukturförderung. Es geht bei den vom Atelierbüro durchgefochtenen Programmen nicht um Hochbegabtenförderung, um Preise oder andere Arten der Nobilitierung, sondern um Strukturvorsorge nach Kriterien der künstlerischen und sozialen Dringlichkeit, völlig ungeachtet ästhetischer Trends, einer Gattung oder des Ansehens eines Künstlers.

Über das konkrete Prozedere der Vergabe wachen ein unabhängiger Beirat und eine Atelierkommission, in der Künstler die Mehrheit haben und die großzählig sein muß, um eben Vertreter der Malerei genauso zu repräsentieren wie Performance-Künstler, Installations- oder Konzeptkünstler oder Bildhauer. Auch dies durchzusetzen ist gelungen.

Für diese Programme und für das konkrete Alltagsgeschäft der damit zusammenhängenden Probleme fungiert das Büro als zentrales Manage-

absolutely insufficient statistic: The minimal requirement for publicly funded studios lies at about 1500 units - it isn't difficult to speculate on how long it will take to meet this need.

The situation remained critical throughout 1995 as a consequence of this, even during a year of lax real estate activity in Berlin. The situation will intensify significantly once the general development has progressed beyond the initial and roughest phase of contracting chaos on to the process of displacing and restructuring entire quarters of the city. The correct solution in this matter was and remains the annual increase in Studio Emergency Program funding, which is likewise the central political demand of the Studio Office. These successes would not have come to be if it had not been possible at the same time to keep the mechanisms of studio assignment under the supervision of the BBK's KULTURWERK, outside the direct reaches of governmental jurisdiction. The Senate's Administration for Culture, for example, would have preferred a different assignment policy, one that would have been treated as an accompaniment to prize- and grant-awarding programs. The argumentation of the BBK, however, was more convincing in this regard. Programs within the framework of government-subsidized housing can only be politically justified according to social criteria. Transposed to the sphere of art commerce and funding mechanisms, this implies the maintenance of an adequate infrastructure. The programs supported and defended by the Studio Office are not concerned with awarding only the gifted, or with prizes and other forms of elitist policy; they are concerned with problems of a social nature and their criteria are creative and social need, completely disregarding aesthetic trends, possible classifications for the artist, his/her leanings or social standing.

The actual selection procedure is watched over by an independent advisory board as well as an studio commission in which artists are in the majority ; the commission was intended to have a great many members in order to properly represent an artistic spectrum from painters to concept and performance artists, from installation specialists to sculptors. This intention was able to be realized. The office serves as a central management office and as a main business office for matters connected with the program and all the practical, daily problems associated with this kind of administrative work. This includes everything from public relations and lobbying activities with the relevant building authorities to assigning studios, from

ment und als Geschäftsstelle. Das reicht von der Öffentlichkeits- und Lobbyarbeit bei den Bauträgern bis zum Verteilen der Ateliers über öffentliche Ausschreibungen und die Prüfung der Beiräte und Kommissionen.

Daneben ist das Büro natürlich auch Anlaufstelle für alle mit Berliner Ateliers zusammenhängenden Fragen und Probleme. Das gilt für den Sektor des Sozialen Wohnungsbaus genauso wie für den privaten Immobilienmarkt. Hier gibt das Büro Auskunft und Beratung oder es interveniert im Einzelfall. Wenn eine Künstlerin oder ein Künstler von Kündigung oder Mieterhöhung bedroht ist, versucht der Atelierbeauftragte seinen Einfluß geltend zu machen, er prüft die Rechtslage, verhandelt mit Hausbesitzern oder sucht nach anderen Einflußmitteln. Bei den städtischen Wohnungsbaugesellschaften wurde auf diesem Wege sehr viel Verständnis für die Situation der Künstler gewonnen. Das war vor allem für den Ostteil der Stadt von entscheidender Bedeutung, hier drohte den Künstlern mit dem Übergang in neue Rechtsverhältnisse der volle Mietsatz für Gewerbeimmobilien - das konnte in fast allen Fällen durch die Arbeit des Büros verhindert werden.

Bei privaten Hausbesitzern ist das Instrumentarium dieser Intervention hingegen begrenzt. Mehr als Appelle sind zunächst kaum möglich, was nicht bedeutet, daß diese Arbeit fruchtlos wäre. So ist es neben vielen Interventionen auch über private Wege gelungen, neue Ateliers zu bauen.

Dennoch: Weil private Hausbesitzer bei Ateliervermietung schlechtere Geschäfte machen als sonst und innerhalb der deutschen Steuergesetzgebung die Differenz zwischen Marktmiete und dem für Künstler zumutbaren Betrag, wenn überhaupt, nur über abenteuerliche und komplizierte Wege als Spende steuerlich geltend zu machen ist, kann auf die öffentliche Infrastrukturvorsorge nicht verzichtet werden. Das ist hier genauso wie bei Kitas, Krankenhäusern oder anderen vergleichbaren Dingen. Zu dieser Infrastruktur gehören auch größere Einzelprojekte, durch die im Landes- oder Bezirksbesitz befindliche Liegenschaften zu Künstler- oder Atelierhäusern umgebaut werden. Hier wurde nach dem Fall der Mauer viel gefordert und viel wäre möglich gewesen, die Chance wurde aber von politischer Seite verpaßt. Adlershof und Buch mit zusammen rund 40 Ateliers, die auch über das Atelierbüro und die Fachkommission für Ateliervergabe verteilt werden, reichen nicht aus, um die Lage zu verbessern und das Abwandern von Künstlern zu verhindern.

public announcements to the examination of advisory board and commission decisions. At the same time the office is, of course, the obvious destination for individuals in the studio program who have questions and problems. This is equally true of the relevant sectors in government-subsidized housing and the private real estate sector. Here, the office supplies information and furnishes advice, or actually intervenes in particular cases. When an artist is faced with the termination of a leasing contract or with a rent increase, the Studio Commissioner attempts to mitigate to the full extent of his powers; he examines the situation from a legal standpoint, negotiates with house owners, or seeks other means of influence. Housing construction companies developed a better understanding of the artists' plight in this way. This was of the utmost important for the east half of the city especially - the introduction of a new legal infrastructure threatened artists there with the same leasing rates valid for commercial real estate. This was prevented by the Office in nearly all cases. - For private house owners, on the other hand, the range of alternatives for any sort of intervention is limited. Little more than appeals are possible at first, which certainly does not mean that such efforts are necessarily fruitless. So, in addition to the many direct interventions undertaken, the opening of new studios has also been accomplished through means of private negotiation. - All the same: Due to the fact that private house owners do worse business in leasing studios than otherwise, and because adventurous and complicated procedures are required to have the difference between market leasing rates and the amount deemed affordable by the artist recognized as a donation under German tax law - if this succeeds at all -, the maintenance of an adequate infrastructure cannot be neglected. The same situations exists here as in day-care centers, hospitals and other comparable facilities. Extensive individual projects are part of this infrastructure, too, whereby properties belonging to the municipal government or the districts are remodelled and made into houses capable of accomodating artists and studios. A great many hopes arose in this connection after the collapse of the Wall, and a good deal would have been possible, but the opportunity to exert political influence in this direction was not taken advantage of. Together, Adlershof and Buch have around 40 studios which are under the administration of the Studio Office and the Board of Experts, but this is not sufficient to improve the situation and to prevent artists from leaving the districts. (Translated by Kenneth Mills)

Das Atelierbüro im Kulturwerk des Berufsverbandes Bildender Künstler hat die strukturpolitische Aufgabe, bestehenden Atelierraum zu sichern und durch Entwicklung und Durchsetzung von Förderprogrammen neuen Atelierraum zu schaffen. Das Atelierbüro hilft durch Entwicklung dieser Infrastruktur, die Existenzbedingungen der Bildenden Kunst in Berlin zu sichern.

Das Atelierbüro verknüpft die Interessen der Künstler mit verschiedenen Verwaltungsressorts, mit Wohnungsbaugesellschaften, mit Bauträgern und mit dem Immobilienmarkt. Als ressortübergreifende Schnittstelle betreut es folgende Aufgaben:

Analyse der Ateliersituation durch statistische Untersuchungen und Umfragen: Feststellung des Istbestandes und des notwendigen Sollbestandes an Ateliers, Sammlung von Bedarfsmeldungen, Definition des Bedarfs, der Standards und der Rechtsformen.

Konzeptentwicklung von Förderinstrumentarien, die lang- und mittelfristig neue Ateliers schaffen und kurzfristig bestehende Ateliers sichern.

Verwendung dieser Daten und Konzepte, um konkrete Förderwege bis zur parlamentarischen Entschlußfassung zu entwickeln. Dazu gehören Lobbyarbeit und Gremienberatung im kulturellen und politischen Vorfeld, in den Parteien, in den verschiedenen Senatsressorts und im Abgeordnetenhaus.

Suche, Erschließung und Beschaffung von Ateliers im Rahmen der bestehenden Fördermöglichkeiten. Kontrolle der Durchführung und Umsetzung der Programme.

The Studio Office in Artists' Services has the pragmatic as well as political task of preserving and protecting existing studio space, and of creating new studios through the establishment of development and endowment programs. By helping to develop and maintain an adequate infrastructure, the Office upholds an appropriate status for the visual arts in Berlin.

The Studio Office represents the interests of artists in negotiations with various administrative offices, with housing construction companies, housing and construction authorities, and the real estate market. As a point of juncture between different administrative capacities, the Studio Office fulfills the following functions:

The analysis of the general studio situation; the determination of existing conditions and necessary improvements; the collection of reports addressing improvement proposals as well as identifying which concrete needs are valid and which appropriate standards and legal forms are attached to them.

The conceptual development of endowment initiatives which are capable of creating new studios on a short- to long-term basis as well as supporting existing studios on a short-term basis.

The employment of this data and conceptual material towards developing realizable endowment strategies which can serve as the foundation for legislative policy. This implies lobbying efforts and committee work in the requisite cultural and political institutions, in the parties themselves, in the various Senate administrations, and in the Parliament of Berlin itself.

Finding and making studios available as well as the creation of new studios to the extent existing endowment possiblities

Consultant-Funktionen für öffentliche und private Bauherren, für Architekten und für Senats- und Bezirksverwaltungen.

Information und Beratung von Künstlern, Ausschreibung zu vergebender Ateliers, Rechts- und Verhandlungsbeistand bei drohender Mieterhöhung oder Kündigung.

Geschäftsstellenfunktion für die Beiräte, die über die Vergabe von Ateliers entscheiden. Diese Gremien arbeiten nach Dringlichkeitskriterien.

Die Fachkommission für Ateliervergabe hat 12 Mitglieder, die über akquirierte Arbeitsräume entscheiden. Die Mitgliederzahl setzt sich nach folgendem Schlüssel zusammen: ein Vertreter des Künstlerbundes, ein Journalist, zwei Vertreter der »Initiative gekündigter Künstlerinnen und Künstler« und acht von der Mitgliederversammlung des BBK gewählte Künstler.

Der Beirat für das Ateliersofortprogramm entscheidet über die Aufnahme in das Ateliersofortprogramm und wird vom Senat berufen. Er hat 10 Mitglieder: fünf vom BBK vorgeschlagene Künstler, ein Vertreter des Neuen Berliner Kunstvereins, ein Vertreter der Neuen Gesellschaft für Bildende Kunst, ein Vertreter der Akademie der Künste, ein von der Senatskulturverwaltung berufener Künstler und ein Kunstamtsleiter.

ATELIERBÜRO
Köthener Straße 44 a ; 10963 Berlin
Tel 030 / 265 10 71
Fax 030 / 262 33 19

allow, and further: the supervision, execution, and realization of such programs.

Consulting services for public and private construction representatives, for architects, and for the district administrations. Providing artists with information and advice, making the existence of available studios known through the media, as well as providing individuals with legal and representational assistance in the event of a pending termination of housing contract or raise in rent.

Serving as the main office for the advisory boards responsible for studio assignments. These boards have priorities based on the degree of urgency.

The commission of experts which supervises studio assignment has 12 members who are responsible for whatever premises have been acquired. The number of members is determined according to the following schema: One representative from the Artists' Association, one journalist, two representatives from the »Union of Evicted Artists«, and eight elected representatives from the whole of the BBK. The Advisory Board from the Studio Emergency Program determines who is to be admitted into the program and is itself put together by the Senate; it contains ten members: five artists chosen by the BBK, a representative from the »New Berlin Arts Association«, a representative from the »New Society for the Visual Arts«, a representative from the Academy of Arts in Berlin, one artist nominated by the Senate Administration for Culture and a director holding an administrative office in the arts.

STUDIO OFFICE
Köthener Straße 44 a ; 10963 Berlin
Tel 030 / 265 10 71
Fax 030 / 262 33 19

Bernhard Kotowski / Thomas Spring

Was macht ein Atelierbeauftragter?

Herr Kotowski, Sie wurden 1991 zum ersten Berliner Atelierbeauftragten berufen. Mit welchem persönlichen Hintergund wurden Sie Atelierbeauftragter?

Ich war damals Mitarbeiter im Planungsreferat beim Kultursenator, allerdings in einer etwas unkomfortablen Situation mit Zeitverträgen, so daß die Ausschreibung mich ganz allgemein interessierte. Zuvor war ich allerdings 15 Jahre politisch tätig gewesen, in Jugendorganisationen, in Parteiorganisationen. Dann hatte ich als Bezirksverordneter eine Weile vor allem mit Stadtentwicklungs-, Stadtplanungs- und Bausachen zu tun, so daß meine Kenntnisse ganz gut zu den geforderten Fähigkeiten paßten. Ich hatte durch meine bisherige Arbeit eben ganz gute Beziehungen zur politischen und zur Bauszene insgesamt. Das ist für den Lobbyismus schon wichtig, daß Sie die Leute kennen und ich kannte die halt alle.

Klar ist, daß ein Atelierbeauftragter sich um das Atelierproblem kümmern muß, das in Berlin nach dem Fall der Mauer sich in einzigartiger Weise zugespitzt hatte. Aber wie funktioniert das genau, was ist ein Atelierbeauftragter - oder anders gefragt: Wer beauftragt ihn, was macht er, und in welchem organisatorischen Rahmen kann er tätig werden?

Wenn man es pathetisch ausdrücken will, wird man als Atelierbeauftragter von den Künstlerinnen und Künstlern Berlins beauftragt. Konkret arbeitet man aber als Atelierbeauftragter mit einem Mandat, das einem vom Berufsverband Bildender Künstler in Gestalt seines gemeinnützigen Kulturwerkes gegeben wird.

Wie bei jedem Beauftragten, verbindet sich damit eigentlich zweierlei: Einerseits soll ein Beauftragter eine unabhängige und nicht unmittelbar mit staatlichen und Verwaltungsfunktionen beauftragte Instanz sein, an die Betroffene sich auch unbefangen wenden können. Andererseits muß man natürlich auch unabhängig von dem konkreten Verband sein, der einen beauftragt. Es muß also klar gemacht werden, daß man in der Arbeit nicht etwa konkrete Verbandsinteressen vertritt oder daß nun etwa Verbandsmitglieder bevorzugt würden. Der Verband hat sich ja selbst aus diesem Grunde das gemeinnützige Kulturwerk gegeben, das insgesamt in seiner Arbeit von Zuwendungen des Senats lebt.

Das Kulturwerk und das Atelierbüro haben also einerseits eine Anbindung an den Künstlerverband und das Mandat von Leuten, die unmittelbar Künstlerinteressen vertreten, sind aber von ihnen nicht finanziell abhängig. Umgekehrt besteht eine finanzielle Abhängigkeit von der Senatskulturverwaltung, die aber durch die Konstruktion des gemeinnützigen Kulturwerkes eben nicht bedeutet, daß man ihr gegenüber etwa weisungsgebunden wäre oder sich den kulturpolitischen Zielvorstellungen der Senatskulturverwaltung anpassen muß. Diese wechselseitige Verpflichtung gibt umgekehrt eine relativ große Unabhängigkeit in der Arbeit.

Das war jetzt die organisatorische Antwort auf meine Frage, wie ist es aber mit der konkreten Arbeit, läuft das parallel zu den anderen Beauftragten, die man aus der politischen Szene kennt, Datenschutz- oder Frauenbeauftragte ?

Beauftragte gibt es immer dann, wenn man eine Aufgabe hat, für die so richtig keiner zuständig ist, weil sie nur von verschiedenen Institutionen oder von verschiedenen Verwaltungen zu bearbeiten ist. Man bewegt sich insgesamt also in einem Netzwerk, in dem viele Einflüsse zusammenkommen und man braucht Beauftragte, die über ihre Querschnittsfunktion das Problem überhaupt erst einmal sichtbar machen können. Es gehört also wesentlich zur Arbeit des Atelierbeauftragten, eine Art von institutionalisiertem Lobbyismus darzustellen, der klarmacht, daß es mit den Ateliers ein Problem gibt. Und das eben nicht nur in Form eines Schlagwortes, sondern auch unterlegt mit Nachweisen, die man erarbeiten muß.

Das Zweite, was sich damit unmittelbar verbindet und genauso ist bei vergleichbaren Büros: Man ist Anlaufstation für Leute, die ein Problem haben, Leute, die kein Atelier haben oder gerade dabei sind ein Atelier zu verlieren, weil Mieterhöhungen ins Haus stehen oder Kündigung droht bzw. schon ausgesprochen ist. Man gibt also in Hunderten von Einzelfällen Beratung, etwa mietrechtlicher Natur, aber man stellt auch Verbindungen

zur Verfügung. Es hilft ja gelegentlich schon, wenn einem Künstler gekündigt werden soll und dann der betreffende Bezirksbürgermeister dem Vermieter einen Brief schickt. Das gehört auch zur Arbeit des Atelierbauftragten.

Das Dritte: Man muß, wenn man sich schon professionell mit dem Thema beschäftigt, Vorschläge machen, wie man diesem Strukturproblem zu Leibe rücken kann. Man muß dann aber auch zusehen, daß sie verwirklicht werden können. Was der schwierigere Teil der ganzen Sache ist. Meine Schwerpunktsetzung war dabei zunächst die, festzuhalten, daß hier ein strukturpolitisches Problem auch politisch verantwortet werden muß, bevor ich etwa von privaten Hauseigentümern oder Leuten, die in Berlin investieren wollen, erwarten kann, daß sie selbst nennenswerte Beiträge leisten. Man macht immer die Erfahrung, daß das öffentliche Engagement dem privaten auch zeitlich vorangeht.

Schließlich hat man dafür Sorge zu tragen, daß die Ateliers - solange es sich jedenfalls um Räume handelt, die direkt oder indirekt mit staatlichen Mitteln gefördert werden - vernünftig verteilt und vergeben werden. Auch das ist ein wesentlicher Punkt gewesen, das Atelierbüro einzurichten, weil die Alternative ja nur darin bestehen könnte, unmittelbar den Staat oder die Stadt Räume vergeben zu lassen, was eine ausgesprochen unglückliche Lösung wäre. Infrastrukturentscheidungen sollten, soweit es irgend geht, immer subsidiär getroffen werden.

Der Atelierbeauftragte weist auf das Atelierproblem hin, er berät Künstler und hilft bei allen Fragen rund um's Atelier. Dann muß er - und das klang jetzt, als sei es der wichtigste Teil der Arbeit - Vorschläge erarbeiten, wie das Problem zu lösen ist. Die bewegen sich dann aber immer im Rahmen der öffentlichen Mittel oder haben Sie auch Wege gesucht, um über private Finanzierungsmöglichkeiten Ateliers zu fördern?

Ich habe von Schwerpunktsetzungen gesprochen. Um das hier aber noch einmal zu sagen: Wir haben in einer Fülle von Einzelfällen, wo ein Künstler, der ein Atelier hatte und schlicht von einer Mieterhöhung betroffen war, natürlich mit dem Hauseigentümer verhandelt. Das hatte im Einzelfall durchaus den Effekt, daß Mietforderungen abgemildert wurden, und zwar auch dann, wenn das rechtlich nicht etwa zu erzwingen gewesen wäre. Zum anderen haben wir auch ein immerhin etwas größeres Projekt - etwa 8 oder 10 Ateliers -

über eine privatwirtschaftliche Ebene etablieren können, weil wir Verbindung zu einem Architekturbüro hatten, das für diesen Eigentümer gearbeitet hat. Das sind dann aber auch schon mehr mäzenatische Sachen. Eines ist ja klar: Wenn ich heute Immobilien besitze und diese Künstlern zur Verfügung stelle, dann zahle ich drauf, unweigerlich, und Sie können das noch nicht einmal steuerlich geltend machen. Einer der vielen Punkte über die man in einem politischen Forderungskatalog reden müßte. Wir haben selbst über genossenschaftliche Modelle nachgedacht, aber ohne staatliche Förderungen geht da gar nichts.

Außerdem ist ja die private Kunstförderung inzwischen zumeist nicht mehr mäzenatisch, sondern hat etwas mit Öffentlichkeitsarbeit zu tun. Sponsoring können Sie mobilisieren, wenn es um ein konkretes Kunstwerk, auch vielleicht noch um einen konkreten Künstler geht, weil Sie das im Rahmen von Sponsoring noch vermarkten können. Mit Räumen geht das - um es vorsichtig auszudrücken - nicht besonders gut. Ich will das Sponsoren- oder Mäzenatentum hier gar nicht wegdrängen, aber lösbar ist das Problem nur, wenn es kulturpolitisch oder strukturpolitisch angegangen wird. Das ist der Sockel der ganzen Sache.

Das heißt, daß auf einer privatwirtschaftlichen Ebene nicht viel zu holen ist. Andererseits sind die öffentlichen Kassen leer, und der Atelierbeauftragte muß dann im Verteilungskampf öffentlicher Gelder mit starken Argumenten kommen. Sie haben eben von Strukturpolitik gesprochen. Was bedeutet es, daß hier ein »strukturpolitisches Problem« vorliegt?

Das heißt, daß nicht jede menschliche Lebensäußerung, die ja normalerweise auch mit Raumbedürfnissen verbunden ist, über das Spiel des Marktes auf angemessene Bedingungen stoßen kann. Es heißt, daß eine Stadt, ein Land, ein Staat für bestimmte Bedürfnisse und Bedarfssituationen sorgen muß, indem ausdrücklich eine bestimmte Kategorie von umbautem Raum oder von Grund und Boden für Zwecke zur Verfügung gestellt wird, die nicht imstande sind, sich in Konkurrenz mit Fast-Food-Ketten oder Versicherungsbüros zu begeben. Das kann eben nicht jeder. Deshalb gibt es z. B. sozialen Wohnungsbau. Über die Fördermechanik kann man sich dann immer unterhalten. Aber das ist ganz unbestritten, das macht ja die Stadt bei ihren eigenen Anliegen auch. Kitas haben ja keine Nutzungsgebühren für die Eltern, die kostendeckend sind, schon gar nicht bezogen

69

auf die Baukosten und die Investitionen. Die werden ja nicht über Kitanutzungsgebühren abgegolten, sondern es ist ganz klar: Hier gibt es Fläche, die normalerweise im städtischen Besitz oder von ihr erworben ist, und hier baut die Stadt mit eigenen Mitteln eine Infrastruktureinrichtung, z. B. eine Kindertagesstätte. Es ist auch noch niemand auf die Idee gekommen, ein Labor, in dem Physiker forschen, dem freien Markt zu überlassen, indem man einer Universität sagt: Nee, Geld kriegt ihr aber für so etwas nicht. Also das sind Infrastruktureinrichtungen. Man muß klarmachen, daß der Infrastrukturbedarf für Kunst genauso ein Infrastrukturbedarf ist, wie es der für Wissenschaft oder Bildung oder für Sozialeinrichtungen oder Kindererziehung auch ist. In anderer Quantität natürlich, das ist klar. Mit dem, was eine einzige Kita kostet, könnten Sie das Atelierproblem in Berlin für die nächsten zwanzig Jahre lösen, eine einzige Kindertagesstätte - dies aber nur als Beispiel, um die Dimensionen klar zu machen, um die es hier geht.

In der Regel wird ja mit Kitas umgekehrt argumentiert: Weil Kitas oder billiger Wohnraum auch fehlen, muß die kleine Randgruppe der Bildenden Künstler in die Röhre gucken?

Ja, das Argument ist alt, aber es wird ja dadurch nicht unbedingt richtiger. Eines ist klar: Was ihre unmittelbare Wohnungsversorgung betrifft, dürfen Künstler nicht privilegiert werden. Es gibt keinen Grund, warum Künstler einen anderen Anspruch auf Wohnraum haben sollten als andere auch. Nur bedürfen sie im Normalfall eben der Arbeitsräume. Und hier ist völlig klar, daß die Kunst aus strukturellen Gründen umsatzmäßig mit kleinen mittelständischen Betrieben oder gar den freien Berufen nicht mithalten kann. Will man aber dennoch Kunst haben - und das ist eine Wertentscheidung - muß man politisch etwas tun. Natürlich: Wenn ich sage, ich brauche keine Kunst, dann brauche ich keine Künstler, und wenn ich keine Künstler brauche, dann müssen sie auch nicht arbeiten können. Man müßte dann allerdings sagen, wir wollen keine Kunst. Das ist dann eine Wertentscheidung, und Wertentscheidungen muß man in der Politik dauernd treffen. Es ist nur die Frage welche. Und natürlich ist im Prinzip das Anliegen legitim, einer der ursprünglichsten Erscheinungsformen des Menschseins überhaupt, nämlich die Kunst, der überhaupt einen Raum zu geben. Man muß nur auch deutlich sagen, daß hier nicht eine bestimmte Gruppe von Leuten, eben nur deshalb, weil sie Künstler sind, privilegiert wird, sondern daß es hier darauf an-

kommt, ob ein Staat die infrastrukturellen Voraussetzungen schaffen will, daß Kunst ausgeübt werden kann, oder ob er das nicht will. Das ist hier der springende Punkt.

Solange Sie als Atelierbeauftragter tätig waren, wurden eigentlich alle bis heute gültigen Förderprogramme durchgesetzt: Das Anmietprogramm als Soforthilfe und die längerfristig wirkende Regelung im Sozialen Wohnungsbau oder der Sozialen Stadterneuerung, der zufolge in Berlin pro Jahr bis zu 50 Ateliers aufgeschlossen werden können. Wie kamen Sie auf die Zahl von 1000 Ateliers, die durch diese Mittel langfristig gesichert werden sollten?

Zunächst einmal, man entwickelt solche Regelungen nicht alleine, da hat es der Mithilfe vieler kompetenter Leute bedurft. Was man zunächst einmal braucht, ist eine Druckkulisse, die von den unmittelbar Betroffenen, also von den Künstlern und auch von der Kunst, also der Fachöffentlichkeit, den Galeristen z. B., gebildet werden muß. Dann sind von uns, zum Teil auch über den BBK, alle möglichen Schreiben, Manifeste, Resolutionen, Aufforderungsschreiben und Ähnliches an den Senat, das Abgeordnetenhaus, an die Fraktionen, an einzelne Abgeordnete ergangen, die einen allgemeinen Hintergrund gebildet haben, für den man allerdings auch insofern mitverantwortlich ist, daß man das zumindest mitorganisieren muß und zusehen muß, daß diese Mobilisierung der Fachöffentlichkeit auch möglich wird. Die müssen ja auch etwas Vernünftiges schreiben, man muß imstande sein, das, was ein Künstlerverband fordert - das sind ja keine Politiker oder Verwaltungsexperten, erst recht keine Haushaltsexperten - zu übersetzen in das, was dann politisch und verwaltungstechnisch überhaupt auch handhabbar ist.

Was die Zahl betrifft: Es gab zu meiner Zeit etwa dreieinhalb- bis viertausend Künstler in Berlin. Man muß davon ausgehen, daß nur 20 bis 30 Prozent über halbwegs befriedigende Arbeitsmöglichkeiten verfügen. An sich ist also der Bedarf viel höher. Man wird aber auch sagen müssen, daß eine Vollversorgung politisch de facto nicht durchsetzbar ist und - aus meiner Sicht - auch dem Restrisiko nicht ganz gerecht werden würde, das mit dem Ergreifen eines freien Berufes verbunden ist. Also wird man eine Größe benennen müssen, die notwendig ist, um das infrastrukturelle Überleben zu sichern - und das ist das, was man kulturpolitisch und strukturpolitisch verlangen kann, aber auch erwarten muß.

So kommt man auf eine bestimmte Zahl, die das Überleben sichern würde, allerdings auch nicht mehr. Das würde bedeuten, daß für etwa ein Drittel der Berliner Künstler Arbeitsmöglichkeiten zur Verfügung stünden. Auf diesem Wege. Es gibt aber auch ein Leben jenseits der staatlichen Förderung: also persönliche Verbindungen oder Bemühungen, die nicht einfache Selbstsuche etc. Hier zu helfen, ist allerdings auch eine Aufgabe des Atelierbeauftragten. Die Alltagsarbeit ist ja oft die Beratung im Einzelfall, Leute, die irgendwo sind und nicht rausfliegen wollen, die gerade etwas gefunden haben und Beratung brauchen, um halbwegs vernünftige Vertragsverhandlungen zu führen. Also das macht immer die Masse von Arbeit aus, wobei hier die Quantität schon in Qualität umschlagen kann. Das Atelierbüro hat sicher - ohne daß das so besonders auffällt - für den Bestand der Ateliers und Atelierwohnungen im Ostteil der Stadt bei den städtischen Wohnungsbaugesellschaften schon einiges getan, weil wir sie fast alle angesprochen haben, als die dortige Mietregulierung aufgehoben wurde, und plötzlich Gewerbemieten drohten. Das haben wir in fast jedem Einzelfall, den wir angetroffen haben, abwenden können.

Neben dieser Intervention im Einzelfall und der individuellen Beratung sind ja das Anmietprogramm und die Förderprogramme des Sozialen Wohnungsbaus bzw. der Sozialen Stadterneuerung die Hauptstücke im Arbeitsfeld des Atelierbeauftragten. Bei denen ist der Knackpunkt dann die Vergabe. Wie werden diese »öffentlichen« Ateliers denn vergeben?

Es gibt für das Atelierbüro und für das Anmietprogramm jeweils eigene Beiräte, die, obwohl sie nach vergleichbaren Kriterien arbeiten und ähnlich zusammengesetzt sind, nicht miteinander identisch sind.

Die Zusammensetzung dieser Gremien war aber ein Streitpunkt mit der Kulturverwaltung?

Ja, das war sie beim Anmietprogramm. Dieses Gremium muß formal von der Kulturverwaltung einberufen werden, weil sie das Geld gibt. Wir haben Wert darauf gelegt, daß die Mehrheit des Beirates aus Künstlern besteht und nicht aus Kritikern oder Museumsleuten. Das ist beim Beirat des Atelierbüros ja auch so. Diese werden in beiden Fällen von der Mitgliederversammlung des Berufsverbandes vorgeschlagen, wobei der BBK auch Nichtverbandsmitglieder vorgeschlagen hat. Ich höre da schon den Einwand des Verbands-

einflußes: Es ist mir aber kein einziger Fall begegnet - und darauf käme es ja an - wo ich den Eindruck gehabt hätte, da wird einer, der ein Atelier sucht, wegen seiner Verbandszugehörigkeit bevorzugt oder wegen seiner Nichtzugehörigkeit benachteiligt. Wenn Sie die Sache subsidiär machen wollen und Künstler in ihren eigenen Angelegenheiten wesentlich entscheiden lassen wollen, was ich, wenn man nun schon staatlich fördern muß, für den sinnvolleren Weg halte, ist nun mal der BBK die Institution, wo sich Künstler in größerer Zahl antreffen. Nur er kann dann halbwegs kontrollierbare Entscheidungen darüber herbeiführen, wer als Künstler gilt. Denn ansonsten läuft es darauf hinaus, daß die Kulturverwaltung die Künstler aussucht.

Die Senatskulturverwaltung hatte aber auch andere Vorstellungen darüber, wie man wen auswählt? Dort dachte man doch eher an ein qualitatives Auswahlverfahren?

Ja, während der BBK-Ansatz ein ganz anderer ist und sich dann beim Anmietprogramm auch durchgesetzt hat. Es kommt demgemäß eben nicht darauf an, was für ein Künstler man ist, sondern daß man überhaupt ein Künstler ist. Worum es hier also geht, ist ja zunächst einmal nur die Feststellung, ob jemand die Berufsbezeichnung Künstler, nach dem, was er tut, vernünftigerweise in Anspruch nehmen kann oder nicht. Da gibt es viele Grenzfallentscheidung. Wir hatten viele, bei denen das gar nicht so sicher war, auch nach der Profession. Wenn jemand ein Fotograf ist, ist er auch künstlerischer Fotograf oder macht er mehr Werbung und Design? Leute, die man genausogut der Damen- oder Herrenkonfektion oder der Kunst zuordnen kann, weil sie mit Stoffen umgehen, aber auch Kleider herstellen. Ist das dann ein Künstler oder nicht? Leute, die mit Ton- oder Klanginstallationen arbeiten, sind das dann auch *Bildende* Künstler? - worauf es ja auch ankommt. Oder die Grenzfälle, wo Leute ohne künstlerische Ausbildung gelegentlich mal in Arztpraxen oder Gaststätten ausgestellt haben. Hat da die künstlerische Arbeit eine Professionalität, die die Berufsbezeichnung Künstler rechtfertigt? Solche Entscheidungen hat man da natürlich schon. Aber ist diese Grundentscheidung gefallen, ist es im Prinzip nicht mehr die Auswahl nach guter oder schlechter Kunst. Es geht nur um die Frage der Professionalität, ansonsten gibt es strikte soziale Kriterien und Kriterien der Praktikabilität.

Prinzpien werden ja immer an Extremen sichtbar. Was passiert denn, wenn gleiche soziale

Härten bei erkennbar unterschiedlichen Qualitäten vorliegen, wird dann gewürfelt?

Die Frage ist ein bißchen praxisfern und nur theoretisch ein Problem. Aber ich will auch nicht bestreiten, daß es harte Entscheidungen geben kann. In der Praxis sind dann aber meist die theoretisch nicht lösbaren Probleme gar keine: Sie haben beim Anmietprogramm ja Einkommensgrenzen, die eingehalten werden müssen. Dann stellen Sie fest: Nicht jeder Raum eignet sich für jede Kunst. Auch dann, wenn Sie ein ganzes Gebäude zu vergeben haben, müssen Sie darauf achten, daß zumindest auf einer Etage Leute sitzen, die von der Arbeitsweise her halbwegs kompatibel sind. Sie können schwer einen Bildhauer neben jemanden setzen, der auch Ruhe für seine Arbeit braucht. Sie stellen also fest, es bewerben sich konkret um einen Raum zwar im Einzelfall vielleicht viele Leute, wenden Sie dann aber diese Kriterien an, kommen Sie zu einem sehr rationalem Auswahlverfahren, bei dem einige drinbleiben, andere aber auch aus sehr rationalen Gründen wieder rausfallen. Und dann gibt es eben soziale Kriterien. Hat jemand ein Kind zu versorgen und liegt der Raum in der Nähe einer Kita, dann ist das ein Kriterium. Ich finde das auch völlig richtig, weil es eine Infrastrukturvorsorge ist. Wenn es darauf ankommt, besonders herausragende Künstler zu fördern, die es ja zweifellos gibt, dann soll man das tun, aber nicht über die Atelierförderung.

Warum nicht?

Warum über die Atelierförderung? Es gibt ja Preise.

Weil, so wurde ja auch argumentiert, mit einer teuren Infrastruktur auch Qualität gefördert werden muß.

Ich habe viele bekannte Künstler kennengelernt, deren Finanzverhältnisse, um einen bürgerlichen Ausdruck zu gebrauchen, immerhin geordnet sind und dennoch nicht in der Lage waren, ein Atelier zu Marktpreisen zu mieten. Aber hier geht es um etwas anderes. Hier geht es um eine knappe Ressource, deren Nutzung zur Profession Künstler überhaupt gehört, die zwingend damit verbunden ist. Es geht hier nicht um die Qualität des Künstlers im einzelnen, sondern um den Umstand, daß hier überhaupt jemand die Qualität Künstler hat oder nicht. Wenn Sie die infrastrukturellen Überlebensbedingungen der Kunst sichern wollen, müssen sie auch sagen, daß zur Infrastruktur alle-

mal verschiedene Arten gehören, Kunst auszuüben oder eben sehr verschiedene Künstler. Ein Kinderbuchillustrator gehört da genauso dazu, wie ein avantgardistischer Bildhauer. Und man sollte doch bedenken, daß dieses Professionalitätskriterium ein Kriterium ist, das doch etwas mit Qualität zu tun hat. Also Leute, die ein Studium an der HdK hinter sich haben, sind dadurch noch nicht bedeutende Künstler, aber bevor Sie überhaupt in der HdK angenommen werden, bevor Sie überhaupt Meisterschüler werden können, müssen sie immerhin zweifellos künstlerische Qualitäten nachweisen können. Das sind sehr wohl Auswahlkriterien, die zumindest ausschließen, daß reine Liebhaberei oder Dilettantismus Zugang zu dieser Ressource bekommen. Aber wenn man nun einmal davon ausgeht, daß dieser Professionalitätslevel einmal erreicht ist, müssen die Zugangsvoraussetzungen schon gleich sein. Denn alles andere, was ich dann an Förderung besonderer Qualitäten haben will - etwa eine besondere geistige Leistung, die neue Sichtweisen eröffnet - das muß gefördert werden, aber eben durch andere Mittel, z. B. durch Preise. Dafür sind sie ja da. Ich kann nicht den Zugang zu einem berufsnotwendigen Arbeitsmittel vergleichen mit einer Förderung von bestimmten Spitzenleistungen oder bestimmten künstlerischen Richtungen. Das machen Sie ja ansonsten auch nicht.

Wie war denn bei beiden Seiten - den Künstlern wie dem Zuwendungsgeber - die Resonanz auf diese Auswahl- und Entscheidungsregularien?

Bei den Künstlern wird das normalerweise respektiert. Es gibt Leute, die sich nicht gerne durch eine Jury überhaupt durchbewegen, aber Sie machen es dann doch, notgedrungen zwar, aber im Ganzen wird es unter Künstlern akzeptiert. Auch das Einkommenskriterium wird voll akzeptiert, weil die Künstler in aller Regel voll davon betroffen sind. Umgekehrt sind die, die ein besseres Einkommen haben, auch bereit, erst einmal, was die Vergabe betrifft, in der zweiten Reihe zu stehen. Ein Akzeptanzproblem haben Sie bei professionellen Kulturpolitikern. Gerade bei der Kulturverwaltung selber, die es lieber mit dem klassischen Jury-, Wettbewerbs- und Preisvergabesystem machen würde. Das liegt daran, daß die spezifische Kunstpolitik immer noch sehr im höfischen Sinne, sehr in dieser Tradition einer höfischen Kulturförderung verstanden wird, wo dem Fürsten mal Künstler gefallen, und die werden dann angeheuert und können dann etwas machen und die anderen nicht. Also die sind sehr fixiert auf die Einzelfallförderung. Mehr infrastruk-

turelle Fragen sind in die Arbeitsweise der Kultur-verwaltung schwer zu integrieren. Sie haben es aber leicht bei allen anderen. Die Bauverwaltung, auch die Investitionsbank Berlin, waren bei der Vorstellung geradezu empört, daß es nicht nach sozialen Kriterien gehen sollte. Die legen ent-schiedenen Wert darauf, daß selbstverständlich wie bei allem anderen, was sie da fördern, natür-lich soziale Kriterien die Hauptrolle spielen. Auch bei Politikern haben Sie bei diesem Zugang weni-ger Probleme, weil die auch eher in entsprechen-den Kategorien denken. Ich habe Probleme auch nur bei Leuten erlebt, die ein ausgesprochen ent-schiedenes Urteil zu bestimmten Kunstrichtungen hatten, aber das ist dann eben auch ein individu-eller Standpunkt. Das muß man schon auch so sehen mit allen Gefahren, die das dann hat.

Also das Herzstück des »Berliner Modells«, wenn ich es einmal so nennen darf, ist eine struktur-politische Vorsorge, die subsidiär - also nicht staatlich, sondern über eine Künstlerselbstver-waltung - nach Kriterien der Professionalität und der sozialen Dringlichkeit Ateliers vergibt, um Berlin als Kunststandort überhaupt zu sichern. Qualitative Kriterien spielen bei gege-bener Professionalität dann keine Rolle mehr.

Ja. Es kommt ja gerade auf den Substanzerhalt an. Zum Substanzerhalt gehört auch, und davon bin ich aus einer kultursoziologischen Sicht fest überzeugt, daß ein Fünfzigjähriger, der in seiner künstlerischen Karriere nie wirklich herausragend war, aber immerhin davon leben konnte, was ja eine ganze Menge heißt, daß der eine Möglich-keit behalten kann, überhaupt künstlerisch wei-terzuarbeiten. Weil auch er zu einem Gesamt-system Kunst gehört, von dem wiederum auch diejenigen leben, die möglicherweise dann beson-ders förderungs- oder preiswürdig sind. Es ent-steht nichts, auch Kunst nicht, aus dem Genius eines einzelnen, jedenfalls nicht nur, sondern es entsteht daraus, daß jemand in einer Kultur arbei-tet, auch in einer fachbezogenen Kultur, und zu dieser gehören Leute, die das in sehr unterschied-licher Art machen. Womöglich auch in einer kon-ventionellen Art, die man nicht für besonders för-derungswürdig hält, aber sie gehören mit dazu. Und das muß sich dann in einer solchen öffent-lichen Sockelförderung auch widerspiegeln. Sie drängen sonst auch Leute raus, die dann wirklich keine Chance mehr haben.

Das ist allerdings ein schwerwiegendes Problem. Andererseits passiert bei anderen Berufen ja massenhaft, was nicht passieren darf, also der Abbau von Arbeitsplätzen und sogar das Ver-schwinden ganzer Berufsbilder ist ja nicht auf die Kunst beschränkt.

Das können Sie aber nicht auf die Schönen Kün-ste und ihre Förderung nach Qualitätskriterien be-ziehen, das können Sie nicht bei der Kunst sagen. Dann müßten Sie sagen, dann kann ich sie aber gar nicht mehr fördern. Ohnehin fördere ich Bil-dende Kunst im Vergleich mit Theatern und Or-chestern sehr viel weniger. Es ist dann überhaupt nicht einzusehen, wieso das philharmonische Or-chester subventioniert wird, weil es ja noch Geld verdient. Wenn man so fragt, dann stellt man na-türlich die Kunst- und Kulturförderung generell in Frage. Dann kann ich es auch lassen. Dann müßte man es auch lassen und sagen, daß der Staat bei der Kunst- und Künstlerförderung keine Rolle zu spielen hat. Das kann man sicher so machen. Das steht aber nicht in der europäischen Tradition.

Das wäre eine wirkliche Kulturrevolution, die man machen würde. Mit der Folge, daß man die exi-stierende Kultur zunächst einmal buchstäblich vernichten würde ohne sicher zu sein, daß sie zehn Jahre später unter dann ganz anderen Bedingungen wieder aufersteht.

OHLAUERSTRASSE. Ateliersofortprogramm 1996. GRUPPE SOMA: Bechtold, Beier, Grüter, Hader, Struve.
Studios of the SOMA Group: Bechtold, Beier, Grüter, Hader, Struve. STUDIO EMERGENCY PROGRAM, 1996.

ATELIERHAUS SCHÖNSTEDTSTRASSE. 32 Künstler, 1785m² im Ateliersofortprogramm.
STUDIO HOUSE SCHÖNSTEDTSTRASSE. 32 artists, 1785m² Studio Emergency Program.

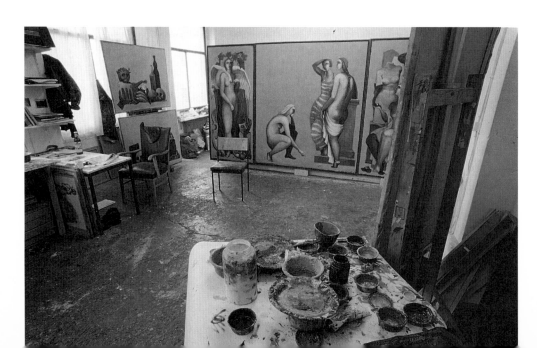

Gisela Lerch

Berlin braucht Künstler - Künstler brauchen Ateliers

Kunstfeindliche Nachkriegsarchitektur

Einfach war es nie, in Berlin ein Atelier zu finden. Wer in den Zeitungen der frühen Nachkriegsjahre blättert, stößt auch dort auf Berichte über verzweifelte Künstler, denen vor allem eines fehlte: der Raum zum Arbeiten. Die Gründe für den Nachkriegsnotstand liegen auf der Hand: Viele Häuser hatten die Bombenangriffe nicht überstanden, so manches Atelier war durch einen Dachstuhlbrand vernichtet worden und die Neubauarchitektur der 50er und 60er Jahre erwies sich als wenig kunstfreundlich. Die kleinen Wände taugten nicht für große Bilder. Noch entscheidender aber war, daß das billigere Flachdach zunehmend das klassische Dachatelier in luftleere Regionen verdrängte. So meldete der *Telegraf* im Mai 1956, daß die Atelier-Notlage in Schöneberg, einem klassischen Künstlerbezirk, besonders groß sei. Und der Schreiber monierte zudem, daß weder der Soziale Wohnungsbau noch das private Bauprogramm den Bau von Ateliers vorsähen. Das traf die Künstler nicht allein, aber sie traf es besonders hart. Selbst angemessene Räume für Arztpraxen »vergaß« man damals im Wiederaufbauprogramm. Dieses Infrastrukturproblem wurde zwar bald gelöst, doch die Künstler wurden auch weiterhin stiefmütterlich behandelt. Dabei waren 1961 in Berlin immerhin 1140 sogenannte Kunstmaler registriert. Wie viele von ihnen damals ein Atelier besaßen, ist nicht bekannt, die meisten dürften aber in Ruinenwohnungen, Lagerschuppen oder in ausgebauten Kellern und Trockenböden gearbeitet haben.

Kunststadt Westberlin

Daß Westberlin in den 60er, in den 70er und in den 80er Jahren dennoch über eine lebendige Kunstszene verfügte, verdankte es nicht Fördermaßnahmen, sondern paradoxerweise seinem ummauerten Inseldasein. Nach dem 13. August 1961 verließen mit Industrie und Gewerbe auch Künstler die Stadt. Andere blieben und bezogen die plötzlich leerstehenden bürgerlichen Wohnungen oder arbeiteten in den freigewordenen Fabrik- oder Gewerbeetagen. In diesen weiträumigen Interieurs waren plötzlich Formate möglich, die ansonsten undenkbar waren. Die

Berlin Needs Artists - Artists Need Studios

Postwar Architecture Hostile to Art

It was never easy to find a studio in Berlin. Even browsing through newspapers of the years after the War, one happens upon articles about despairing artists who lack one thing above all: a place to work. The reasons for this state of distress are self-evident: Many buildings had failed to survive the bombings; many studios had been destroyed in roof fires; and the architecture of new buildings in the '50's and '60's proved unfriendly toward art. The small walls were inappropriate for large pictures. But more important was the fact that relatively inexpensive flat roofs began to replace rooftop studios. The »Telegraf« thus reported in May 1956 that the dearth of studios was particularly pronounced in Schöneberg, a classic artists' district. And the writer also complained that neither subsidized housing nor private building projects provided for studios. This did not affect artists alone, but it hit them particularly hard. Reconstruction plans even »forgot« to provide appropriate space for doctors' offices. This problem was soon solved, but artists were still treated as outsiders, although in 1961 1,140 painters were registered in Berlin. It is not known how many of them had studios, but most of them presumably worked in partially destroyed apartments, in storage sheds, in basements or in drying lofts.

West Berlin as a City of Art

The fact that West Berlin had a lively artistic scene in the '60's, '70's and '80's is not due to subsidies but, paradoxically, to its walled-in existence as an island. After August 13, 1961, some artists, along with trade and industry, abandoned the city. Others stayed and moved into empty middle-class apartments or worked in spaces previously used commercially. In these spacious interiors formats were possible that had otherwise been inconceivable. The Berlin art scene began to change and developed its special characteristics in confrontation with the art authorities Will Grohmann and Werner Haftmann: Painting was more political here than in the west, and »realistic« tendencies prevailed. The new art scene which developed in this way made its own original contribution to the history of postwar German

Berliner Kunstszene geriet in Bewegung und prägte in der Auseinandersetzung mit den Kunstpäbsten Will Grohmann und Werner Haftmann ihre Eigenart aus: Die Malerei war in der Aussage politischer als die im Westen, und »realistische« Züge überwogen. Die neue Kunstszene, die sich so etablierte und beispielsweise mit der Selbsthilfegalerie Großgörschen einen über Berlin hinauswirkenden originären Beitrag zur deutschen Nachkriegskunstgeschichte leistete, ist ohne die durch Fabrikräume oder große Altbauwohnungen möglichen Formate gar nicht denkbar.

1975 aber mußte der damalige Kultursenator Stein schon feststellen, daß es einen Ateliernotstand gab. Für die nun nachrückende Generation waren die Räume besetzt und Ateliers oder als Atelier nutzbarer Wohnraum kaum noch zu bekommen. Das zog sich hin bis in die 80er Jahre, als zuerst in Kreuzberg, dann aber auch in anderen Stadtteilen, die Hausbesetzerbewegung zuschlug, und nicht nur Räume besetzte, sondern auch eine Subkultur stark machte, ohne die in Berlin zumindest die Malerei der »Neuen Wilden« nicht möglich gewesen wäre. Auch hier setzten die großen Formate entsprechende Räumlichkeiten voraus. Die Ateliersituation blieb zwar angespannt, aber für diejenigen, die Räume hatten, offerierten die damals noch relativ kostengünstigen Mieten viele Nischen und Freiräume. Das urbane Flair, das Stadtviertel wie Kreuzberg oder Schöneberg in jenen Jahren inmitten des eher provinziellen Teilstadttorsos entwickelt hatten, war Resultat dieser Subkultur, nicht etwa Ergebnis einer voraussehenden Stadtplanung. Das Geld floß in jenen Jahren eher in Großunternehmungen wie die 750-Jahr-Feier als in den Bau von Ateliers.

Vom Mangel zum Notstand

1989 stellte eine Erhebung des Berufsverbandes Bildender Künstler Berlins ein Manko von 1000 Ateliers in Berlin fest. Das war vor dem 9. November, dem Fall der Mauer, der für das Atelierproblem gravierende Folgen hatte. Wie kaum eine andere Berufsgruppe waren die Künstler in ihren Arbeitsbedingungen von den Veränderungen der Nachwendezeit betroffen. Berlin boomte, die Gewerbemieten kletterten über Nacht auf westdeutschen Standard und Bezirke wie Kreuzberg oder Prenzlauer Berg, die bis dahin vom innerstädtischen Kommerzdruck weitgehend unbehelligt geblieben waren, rückten nun in exklusive Citylage auf.

art and, in the case of the Selbsthilfegalerie Großgörschen, to cite only one example, also influenced art outside of Berlin. Such an art scene would have been inconceivable without the formats made possible in the large spaces designed for commercial use or in large, turn-of-the-century apartments.

In 1975, however, the Cultural Senator Stein had to concede that there was a lack of studios. For the coming generation the rooms were already occupied, and studios or apartments usable as studios could hardly be found. That lasted until the '80's, when, first in Kreuzberg, then in other districts, the squatters' movement arrived and not only occupied apartments but also strengthened a subculture without which at least the painting of the »New Savages« would not have been possible. Here, too, the large formats required sufficient space. The studio situation remained tenuous, but for those who had places to work, the relatively low rents offered many niches and much freedom. The urban flair which such districts as Kreuzberg and Schöneberg had developed in those years in the middle of the rather provincial torso of the divided city was the result of this subculture and not of farsighted urban planning. At the time, more money flowed into such grandiose projects as the 750th anniversary than into the building of studios.

From Shortage to State of Emergency

In 1989 a survey of the Berlin Association of Visual Artists (BBK) showed a need of 1,000 studios in Berlin. This was before November 9, when the Wall fell, which had grave consequences for the studio problem. With respect to their working conditions, artists were affected more than almost any other group by the changes following German reunification. Berlin boomed; commercial rents soared overnight to West German standards; and such districts as Kreuzberg or Prenzlauer Berg which had remained largely untouched by the commercial pressures of the inner city became exclusive downtown locations. The effect on artists was devastating. Since studios are treated legally as spaces for commercial use, artists suddenly had to compete with copy shops, banks and boutiques while rents sometimes climbed quickly from DM 4.50 to DM 17.00 per square meter. Increases of 300-500 percent were typical. Whereas there had already been a shortage of studios, the shortage then developed into an acute state of emergency, to a problem of cultural infrastructure.

Die Auswirkungen für Künstler waren verheerend. Da Ateliers unter mietrechtlichen Aspekten wie Gewerberaum behandelt werden, mußten Künstler plötzlich mit Copy-Shops, Banken und Boutiquen konkurrieren, wobei die Kaltmieten teilweise innerhalb kürzester Zeit von 4,50 DM auf bis zu 17 DM und mehr anstiegen. Steigerungsraten von 300 - 500 Prozent waren an der Tagesordnung. Während bis dahin ein Mangel an Ateliers zu beklagen war, entwickelte sich der Mangel jetzt zum akuten Notstand, zu einem Problem der kulturellen Infrastruktur.

Viele Künstler verloren ihre Arbeitsräume, weil sie entweder gekündigt wurden oder weil sie die neue Miete ohnehin nicht bezahlen konnten. Was heute gilt, galt auch damals schon: Das allgemeine Dilemma der freien Berufe ist bei den Künstlern am ausgeprägtesten. Anfang der 90er Jahre lag das Einkommen bildender Künstler nach Zahlen des Bundeswirtschaftsministeriums bei monatlich etwa 1.300,- DM.

Der Berufsverband Bildender Künstler reagierte damals auf die dramatischen Atelierverluste schnell und präzise: nämlich mit konkreten Zahlen. So ermittelte er schon 1990 bei einer Umfrage unter rund 1500 Künstlerinnen und Künstlern in Berlin, daß damals über 70 Prozent der Künstler Westberlins über kein ausreichendes Atelier verfügten und 57 Prozent nur in ihren Wohnungen arbeiteten.

Explodierende Mieten, hilflose Politiker

Kein Wunder also, daß es in Berlins Künstlerszene rumorte. Nicht ganz ein Jahr nach dem Fall der Mauer, im September 1990, trafen sich Künstler aus dem ehemaligen Ostberlin im Franz-Club, um von Politikern aus beiden Teilen der Stadt zu erfahren, was nach der Vereinigung des Wohnungsmarktes aus ihren Produktionsstätten werde. Doch Kultursenatorin Anke Martiny hatte nicht einmal einen Vertreter geschickt, Kulturstadträtin Irana Rusta konnte zwar auf einen Magistratsbeschluß vom Sommer des Jahres verweisen, der Ateliers zumindest bis Mitte 1991 nicht als Gewerbe-, sondern als Wohnraum definierte, doch viel mehr hatte auch sie nicht anzubieten. Langfristige Lösungsvorschläge, das mußten die Künstler ernüchtert zur Kenntnis nehmen, waren von Politikern nicht zu erhalten. So kam, was kommen mußte: es explodierten nicht nur die Mieten, es explodierte auch die Wut der Künstler.

Many artists lost their working spaces, either because their leases were terminated or because they could no longer pay the rent. What is true today was already true then: The general dilemma of the freelance professions is most pronounced in the case of artists. In the early '90's the income of visual artists averaged DM 1,300 a month according to the German Ministry of Economics. The Association of Visual Artists reacted quickly and precisely to the dramatic loss of studios: with concrete statistics. It found as early as 1990 in a survey of about 1,500 artists in Berlin that at that time more than 70 percent of the artists in West Berlin did not have access to an adequate studio and that 57 percent worked only in their apartments.

Soaring Rents, Helpless Politicians

It is thus no wonder that Berlin's art scene was disturbed. In September 1990, less than a year after the Wall had come down, artists from former East Berlin gathered in the Franz-Club to hear from politicians from both parts of the city what was to become of their places of production after the passage of unified housing laws. But the Cultural Senator Anke Martiny didn't even send a deputy. Irana Rusta, a district councillor responsible for culture and the arts, pointed to a council resolution of the previous summer which defined studios at least until the middle of 1991 as living space rather than space for commercial use, but she had little more to offer. Artists had to note soberly that politicians were not willing to provide any long-term solutions. What happened thus had to happen: Not only did rents soar, but so did artists' anger.

The Initiative of Evicted Artists for the Creation and Maintenance of Studios

The first performance was a success. On a Sunday afternoon in October 1990 an unusual spectacle occurred in the halls of the National Gallery. Around 20 artists distributed leaflets to the museum's employees saying that this performance was an artistic activity which would neither damage anything nor leave any traces. After this announcement six of them began in a loud and monotonous tone to read eviction notices received by artists over the last few weeks. A few minutes later, the floor of the foyer was covered with wrapping paper, and the surrounding windows were filled with writing. »Atelier« (studio) was written in capital letters on the outer surface of the building designed by Mies van der Rohe, for

7 7

SCHLECHTE KARTEN AUF DEM IMMOBILIENMARKT: Notatelier für einen gekündigten Künstler.
DESPERATION IN THE REAL ESTATE MARKET: Working space for an evicted artist.

Die Initiative gekündigter Künstlerinnen und Künstler zur Schaffung und Erhaltung von Ateliers

Schon der erste Auftritt saß. An einem Sonntagnachmittag im Oktober 1990 fand in der Nationalgalerie ein ungewöhnliches Schauspiel statt. Etwa 20 Künstler verteilten an das verdutzte Museumspersonal Handzettel, auf denen zu lesen war, daß es sich bei dieser Performance um eine Kunstaktion handle, bei der weder Einrichtungen beschädigt, noch Spuren hinterlassen würden. Nach dieser Vorankündigung begannen sechs von ihnen, in den Ausstellungsräumen laut und monoton Kündigungsschreiben zu verlesen, die Künstler in den letzten Wochen erhalten hatten. Minuten später war der Boden des Foyers mit Packpapier bedeckt und die Glasscheiben rundherum beschriftet. »Atelier« stand in großen Buchstaben auf der Außenfläche des Mies-van-der-Rohe-Baus, denn, so die Akteure, »wenn die Künstler keine Arbeitsräume mehr haben, wird der Stadt irgendwann die Kunst fehlen, und die Museen werden überflüssig«. Die Künstler, die hier auf effektvolle Weise auf ihre Notlage aufmerksam machten, entpuppten sich als Mitglieder einer neuiniitierten »Initiative gekündigter Künstlerinnen und Künstler zur Schaffung und Erhaltung von Ateliers«.

according to the participants, »if artists no longer have places to work, art will someday disappear from the city, and its museums will become obsolete.« The artists who effectively drew attention to their situation here turned out to be members of a newly established »Initiative of Evicted Artists for the Creation and Maintenance of Studios.«

The spectacular opening in the National Gallery was followed by a series of well-conceived and well-planned activities in which increasingly radical disturbances mirrored the artists' increasing difficulties. A month later, the next activity was carried out. This time the location was the Martin-Gropius-Bau. About twenty-five artists played the role of symbolic squatters, unfolded posters with such slogans as »No Art without Studios,« »No Museums without Art« and »Museums to Studios,« and temporarily made the Berlinische Galerie into a huge studio.

In February 1991 a group of young artists even travelled to Hamburg in order to raise questions there about the image of the cultural metropolis Berlin. Seven persons dressed in white moved through the quiet rooms of the Kunsthalle in Hamburg with a banner draped around them which pointed out the shortage of studios in Berlin.

Die NATIONALGALERIE wurde mehrmals von gekündigten Künstlern zum Atelier umfunktioniert.
Evicted artists often made THE NATIONAL GALLERY into a temporary studio.

Auf den Paukenschlag in der Nationalgalerie folgte eine Serie wohldurchdachter und generalstabsmäßig geplanter Aktionen, bei denen sich die zunehmende Not der Künstler in einer sich steigernden Radikalität der Eingriffe spiegelte. Nur einen Monat später fand die nächste spektakuläre Aktion statt. Schauplatz war dieses Mal der Martin-Gropius-Bau. Rund fünfundzwanzig Künstler traten als symbolische Hausbesetzer auf, entrollten Plakate mit Parolen wie »Ohne Ateliers keine Kunst«, »Ohne Kunst keine Museen«, »Museen zu Ateliers« und funktionierten die Berlinische Galerie vorübergehend in ein Großraumatelier um.

Im Februar 1991 reiste eine Gruppe junger Künstler sogar nach Hamburg, um dort das Bild von der Kulturmetropole Berlin in Frage zu stellen. Sieben weiß gekleidete Personen zogen damals durch die stillen Säle der Hamburger Kunsthalle, umhüllt von einem Transparent, das auf den Ateliernotstand in Berlin verwies.

Die nächste Protest-Performance führte dann wieder zurück ins Foyer der Berliner Nationalgalerie. An einem Sonntagnachmittag im Mai 1991 ließen sich dreißig gut präparierte Besucher inmitten einer Anselm-Kiefer-Ausstellung häuslich nieder,

The next protest performance brings us back to the foyer of the National Gallery in Berlin. On a Sunday afternoon in May 1991 thirty well-prepared visitors set up residence in the middle of an Anselm Kiefer exhibition, unpacked canvasses and sleeping bags from boxes, and declared the building to be occupied and converted into a studio. »Its provisional use as a place of education and subsequent place of production,« they declared, »will be necessary until artists in the city are offered affordable working places.« Since the artists threatened to carry on with their activity, the director Dieter Honisch had the police remove them from the National Gallery. When it was a matter of slightly increasing the degree of provocation with each activity, the Initiative was not lacking in imagination. In September 1991, at the solemn opening of a Rembrandt exhibition on Museum Island, a small group of young artists again protested against the shortage of studios. The happening began shortly after the German president had entered the Altes Museum. The demonstrators, among them Manfred Butzmann, winner of the Käthe Kollwitz prize, showed up completely naked and exhibited in front of Rembrandt's »Standard-Bearer« the slogan »No Art without a Workplace« painted across their breasts and backs. At the same time they distribu-

packten aus Umzugskartons Leinwände und Schlafsäcke aus und erklärten kurzerhand den Mies-van-der-Rohe-Bau als besetzt und zum Atelier umgewandelt. »Diese provisorische Nutzung als Bildungslager und spätere Produktionsstätte«, so ließen sie wissen -«wird so lange nötig sein, bis Künstler in der Stadt bezahlbare Arbeitsplätze geboten bekommen«. Da die Künstler Ernst zu machen drohten, ließ Hausherr Dieter Honisch die Nationalgalerie vorsichtshalber von Polizeikräften räumen.

Wenn es darum ging, den Grad der Provokation mit jeder Aktion ein bißchen anzuheben, fehlte es der Initiative nicht an Phantasie. Im September 1991, bei der feierlichen Eröffnung der Rembrandt-Ausstellung auf der Museumsinsel, protestierte ein Grüpplein junger Künstler erneut gegen den Ateliernotstand. Das Happening setzte ein, kurz nachdem der Bundespräsident das Alte Museum betreten hatte. Die Demonstranten, darunter der Käthe-Kollwitz-Preisträger Manfred Butzmann, traten splitternackt auf und zeigten vor Rembrandts »Fahnenträger« die auf Brust und Rücken gemalte Parole »Ohne Werkstatt keine Kunst«. Gleichzeitig verteilten sie ein Flugblatt, in dem es unter anderem hieß, die »Spekulationsscheibe Berlin drehe sich so schnell, daß die Bildenden Künstler vom Tellerrand purzelten«. Waren es bei Rembrandt noch die männlichen Künstler gewesen, so präsentierten im November 1991 bei der Eröffnung der Otto-Dix-Ausstellung in der Neuen Nationalgalerie die weiblichen Mitglieder der Initiative 'nackte Tatsachen'. Direkt vor den Ehrengästen, unter ihnen der Regierende Bürgermeister Eberhard Diepgen, wurden drei Särge abgestellt, aus denen drei maskierte, ansonsten aber nackte Frauen sprangen - auf ihren Körpern die mahnende Aufschrift: »1925 hatte Dix ein Atelier in Berlin. 1991 hätte er keins«.

Eine Kulturmetropole ohne Künstler?

Der wichtigste Grundsatz der Initiative war, daß eine Stadt, die sich als europäische Kulturmetropole begreife und darstelle, für Kunst und Kultur einige essentielle Rahmenbedingungen erfüllen müsse, ansonsten habe sie nicht das Recht, sich mit Kunst zu profilieren. In Frankfurt am Main ist diese Warnung von Jean-Christophe Amman, dem Direktor des Museums für Moderne Kunst, ausgesprochen worden: »Wehe der Stadt, welche nurmehr die Produkte der Künstler verkaufen kann, ihnen selbst aber keine Ateliers mehr zu bieten vermag« - in Berlin mußten die Künstler selbst diese Einsicht formulieren und propagieren.

Polizei beendet die Umfunktionierung der Anselm-Kiefer-Ausstellung in der Nationalgalerie, 1991.

The police terminate the occupation of the National Gallery during the Anselm Kiefer Exhibition in 1991.

ted a leaflet which said among other things that »as a center of speculation, Berlin is rotating so fast that artists have fallen off the edge.«

While it was the male artists in the Rembrandt exhibition, in November 1991 it was the female members of the Initiative who presented themselves naked at the opening of the Otto Dix exhibition in the New National Gallery. Directly in front of the honorary guests, among them Mayor Eberhard Diepgen, were placed three coffins from which three masked but otherwise naked women emerged - on their bodies the warning: »In 1925 Otto Dix had a studio in Berlin. In 1991 he wouldn't.«

Für alle verständlich, hatten sie ihr Anliegen auf den einfachen Nenner gebracht: Ohne Ateliers keine Kunst, ohne Kunst keine Museen, Museen zu Ateliers. Indem sie Häuser der Kunstpräsentation kurzfristig in Häuser der Kunstproduktion umwandelten, verwiesen sie auf den Zusammenhang zwischen Staat und Kunst und auf die Aufgabe des Staates dafür zu sorgen, daß die Bildenden Künstler existieren können. Zum Konzept der Initiative gehörte auch, direkt an die Öffentlichkeit zu gehen und nicht mit Politikern zu verhandeln. Das überließ man lieber einer politik- und verwaltungserfahrenen Einrichtung wie dem BBK.

Die Forderungen der Künstler

Im Februar 1991 setzten sich dann die Künstler mit einigen Vertretern des BBK's zusammen und gemeinsam wurden die Wünsche und Forderungen an den Senat in einem Sechspunktekatalog zusammengefaßt. Da hieß es in forderndem Ton, daß der Senat in allen Stadtbezirken senatseigene Häuser für die Nutzung als Atelierhäuser zur Verfügung stellen solle. Über die Belegung dieser Häuser sollte natürlich ein unabhängiges Gremium entscheiden, das zur Interessenvertretung der Künstler gehört und, keine Frage, die Mieten müßten natürlich niedrig, das heißt, für Künstler finanzierbar sein. Man forderte veränderte Förderrichtlinien für die Altbausanierung und - nach dem Vorbild anderer Länder - eine Quote von zwei Prozent, die den Bau von Atelierwohnungen perspektivisch sichern sollte. Ganz oben auf der Dringlichkeitsliste der Künstler aber stand die Einstellung eines Atelierbeauftragten, der diese Forderungen durchsetzen sollte.

Ein kleines kulturpolitisches Wunder

Die Initiative erreichte Anfang der 90er Jahre tatsächlich ein kleines kulturpolitisches Wunder. Dank der Zusammenarbeit zwischen der Künstlerinitiative und dem BBK, wobei die einen unberechenbar und provokativ und die anderen die verläßlichen Verhandlungspartner waren, gelang es in Zeiten, in denen im Berliner Kultursektor nur noch gekürzt, gestrichen und geschlossen wurde, im Atelierbereich Neues aufzubauen und einiges von dem zu realisieren, was die Künstler mit viel Energie und Phantasie immer wieder gefordert hatten.

Daß es in Anbetracht der Notlage dringend geboten war, möglichst schnell zu handeln, sah schließlich auch der damals amtierende Kultursenator Ulrich Roloff-Momin ein. Im Oktober 1991 wurde

A Cultural Metropolis without Artists?

The most important principle of the Initiative was that a city which conceives and presents itself as a cultural metropolis must fulfill certain essential conditions; otherwise it doesn't have the right to credit itself with being a center of art. In Frankfurt am Main, this warning was expressed by Jean-Christophe Amman, the director of the Museum of Modern Art: »Woe be unto a city that can only sell artists' products but can no longer provide them with studios« - in Berlin artists had to formulate and publicize this insight themselves. In a manner understandable to everyone, they expressed their concern with the simple slogans: No Art without Studios, No Museums without Art, Museums to Studios. By temporarily transforming places for exhibiting art into places for producing it, they pointed out the connection between government and art and the government's responsibility of seeing to it that artists can exist. Part of the Initiative's idea was to go straight to the public rather than to negotiate with politicians. That was left instead to institutions experienced in politics and administration, such as the BBK.

The Artists' Demands

In February 1991 the artists met with representatives of the BBK, and a catalogue of six main wishes and demands for the city government were formulated. Here the demand was made that the government should provide publicly owned buildings in every district for use as studios. An independent committee representing artists' interests should decide on the occupancy of these buildings, and, of course, rents should be low - i.e., affordable to artists. They demanded changes in the guidelines for subsidizing the restoration of old buildings and - on the model of other states - a rate of two percent to ensure the inclusion of sufficient studios. The top priority on the list, though, was the creation of a Commissioner for Studios who was to enforce the other demands.

A Small Political Miracle

In the early '90's, the Initiative actually brought about a small political miracle. Due to their cooperation, the artists' Initiative and the BBK, one of which was unpredictable and provocative and the other a reliable negotiating partner, succeeded at a time when in Berlin the cultural sector suffered primarily from reduced funding, cancellations and closings in effecting new developments with regard to studios and in realizing some of the

dann die Stelle eines Atelierbeauftragten geschaffen, die mit dem 34jährigen Bernhard Kotowski ideal besetzt wurde.

Kotowski ging es, wie er bei seinem Amtsantritt erklärte, um zweierlei: Zum einen darum, bei öffentlichen und privaten Vermietern zusätzlichen Atelierraum zu erschließen. Siegesgewiß erklärte er, daß durch eine koordinierte Anstrengung 100 Ateliers in 100 Tagen zu schaffen sein müßten. Zum anderen ging es ihm darum, Politiker, Investoren, Stadtplaner, Bauleute und die Treuhand dafür zu sensibilisieren, daß es in der Atelierfrage um die geistige Substanz der Stadt gehe.

Vorläufige Erfolgsbilanz

Um das Schlimmste zu verhindern, gelang es zunächst und mit vereinten Kräften, das »Ateliersofortprogramm« einzurichten. Jährlich 2,4 Millionen Mark wurden aus dem Kulturtopf der Stadt etatisiert, damit ein treuhänderischer Träger, die »Gesellschaft für Stadtentwicklung«, Ateliers anmieten, renovieren oder nach einer Mieterhöhung einfach nur halten kann.

Die nächste Forderung, die der Atelierbeauftragte dann ausgearbeitet hatte, war die Förderung von Ateliers im Sozialen Wohnungsbau. Es wurde auch erreicht, was in diesem Punkt angestrebt wurde: Es kam zu einem Senatsbeschluß, der es ab 1994 ermöglicht, über das Sanierungs- und Neubauprogramm des sozialen Wohnungsbaus insgesamt bis zu 100 Räume pro Jahr für Bildende Künstlerinnen und Künstler zu schaffen. Da Programme diese Art aber eine lange Anlaufphase und zudem einen drei- bis fünfjährigen Planungsvorlauf haben, werden aber wohl frühestens in den Jahren 98/99 einige wenige, baulich neugeschaffene Räume zur Verfügung stehen. Das Bauprogramm war zwar als langfristige Strukturmaßnahme von großer Bedeutung, aber ungeeignet, den Künstlern in ihrer Notlage unmittelbar zu helfen.

Mit der sofort verfügbaren Summe aus dem »Ateliersofortprogramm« konnten im Jahr 1994 tatsächlich rund 130 Arbeitsräume mittelfristig gesichert werden, doch die Freude über diesen ersten Erfolg war bei der Initiative nicht ganz ungetrübt.

things that the artists had repeatedly demanded with so much energy and imagination.

The fact that in the face of such an extreme shortage, prompt action was urgently needed was finally also recognized by the Senator for Culture Ulrich Roloff-Momin. In October 1991, the position of a Commissioner for Studios was created, and the 34-year-old Bernhard Kotowski was wisely appointed to the job.

To Kotowski, as he said in taking on the job, two things were important: on the one hand, to open up additional studio space in public and private buildings. With much self-assurance he declared that coordinated effort could yield 100 studios in 100 days. On the other hand, he intended to sensitize politicians, investors, city-planners, builders and the Treuhand to the fact that the cultural substance of the city was at stake in the studio issue.

Preliminary Balance

To prevent the worst, a concerted effort succeeded in bringing about the »Immediate Studio Program.« 2.4 million marks yearly were provided from the city's cultural budget for a trust, the »Society for Urban Development,« to rent, renovate or, after rent increases, simply to preserve studios.

The next demand developed by the Commissioner for Studios was providing incentives to create studios in subsidized housing. And the goal was achieved here: The city government passed a resolution allowing annually, as of 1994, for the creation of up to 100 rooms for artists within subsidized restoration and building programs. But because programs of this kind require a long time to take effect and also require a planning phase of three to five years, it won't be until 1998-99 at the earliest that even a few newly converted rooms become available. This building program was quite significant as a long-term measure but provides no immediate help.

With immediate financing from the »Immediate Studio Program,« about 130 workspaces could actually be created in 1994 for the mid-term, but the joy of the Initiative at this initial success was not unclouded.

Die Initiative und ihre Aktionen - notwendigerweise eine Fortsetzungsgeschichte

Die Künstlerinitiative war sich durchaus im Klaren, daß die Berufung eines Atelierbeauftragten allein das Atelierproblem noch nicht grundlegend lösen würde. So verfolgte sie nun eine doppelte Strategie: Zum einen half man mit, die neuen Förderinstrumente aufzubauen, man machte Öffentlichkeitsarbeit für das Atelierbüro und ging in die entsprechenden Kommissionen des BBK, um für das Erreichte auch Verantwortung zu tragen, zum anderen wurden die Aktionen weitergeführt. Die ersten Erfolge waren - wie sich bald zeigen würde - keineswegs soweit konsolidiert, daß man auf öffentlichen Druck hätte verzichten können.

Vier Monate nachdem der neue Atelierbeauftragte sein Amt angetreten hatte, im Januar 1992, organisierte die Initiative die Ausstellung »Künstlersturz« in der Galerie im Turm. Die Eröffnungsaktion am 16. Januar war denkbar makaber: Drei Künstler wollten sich nacheinander aus dem elften Stockwerk des Hauses stürzen. Wer von ihnen genau auf das auf dem Bürgersteig befestigte rote Stoffherz treffe, so wurde bekanntgegeben, der habe ein Atelier im Herzen Berlins gewonnen. Wer danebenspringe, müsse in die Provinz. Vor den Augen eines schaulustigen Publikums stiegen dann drei von Kündigung beziehungsweise Mieterhöhung betroffene Künstlerinnen in weiße Overalls. Mit dem Fahrstuhl begaben sie sich anschließend in den elften Stock des Hauses, ein schweigender Protestmarsch, den eine Videokamera direkt in den Ausstellungsraum übertrug. Den jeweiligen Sturz aus nächster Nähe mitzuverfolgen wurden die Besucher schließlich gebeten, vor das Gebäude zu treten. Als schließlich eine lebensgroße Stoffpuppe an einem der Fenster des elften Stockwerkes erschien, ging doch ein Aufatmen durch die Reihen. Die Symbolik hatte gegriffen: so wie die Puppen in die Tiefe stürzten, so fielen in der Regel die Künstler aus allen Wolken, wenn ihre Ateliers gekündigt wurden, und landeten dann auf der Straße.

Außerdem sollte die Aktion ins Herz treffen, in das der Politiker vor allem. Wer die Botschaft dennoch nicht verstanden hatte, den klärte eine Installation in der Ausstellung zusätzlich auf: dort waren zwei roh gezimmerte Särge postiert mit der Aufschrift: »Nur ein toter Künstler ist ein guter Künstler. Er braucht kein Atelier.«

Danach schlug die Initiative noch ein einziges Mal zu, und zwar im Juni des Jahres 1992. Als Bun-

The Initiative and its Activities - a Continuing Story

It was quite clear to the artists' Initiative that the appointment of a Studio Commissioner would not in itself solve the fundamental problem. The Initiative thus followed a double strategy: On the one hand, one helped to build up new instruments of support; one publicized the work of the studio office and participated in the respective commissions of the BBK in order to take responsibility for what had been achieved. On the other hand, activities were continued. The initial successes had - as would soon become clear - by no means been consolidated to the point that public pressure was no longer needed.

Four months after the new Studio Commissioner had taken office in January 1992, the Initiative organized the exhibition »Artists' Jump« in the Galerie im Turm (Tower Gallery). The opening on January 16 was rather macabre: Three artists wanted to jump one after another from the building's twelfth floor. Whoever landed exactly on the red cloth heart attached to the sidewalk, it was said, would win a studio in the heart of Berlin. Anyone who missed would have to move to the country. Before the eyes of an eager audience, three women artists threatened with evictions and rent increases then put on white overalls. Then they took the elevator to the twelfth floor, a silent protest march transmitted by a video camera directly into the exhibition hall. To follow each jump from close up, the visitors were asked to step outside. When finally a lifesize doll appeared at one of the windows of the twelfth floor, the viewers sighed with relief. The intended symbolic statement had been made: Just as the dolls struck the ground, so were artists thunderstruck when they were evicted from their studios and landed on the street. The protest, too, was intended to go straight to the heart, above all to that of politicians. To those who still didn't understand the message, an installation in the exhibition provided further explanation: Two roughly hewn coffins were posted their with the words: »The only good artist is a dead artist. He doesn't need a studio.«

After that, the Initiative organized only one additional event, in June 1992. When Chancellor Helmut Kohl christened the Bundeskunsthalle in Bonn and was solemnly emphasizing the significance of Bonn as a center of culture, they appeared in the audience: Two naked couples had succeeded in breaking into this high-security event. They pressed their way to the front, their bodies

deskanzler Helmut Kohl die Bundeskunsthalle in Bonn einweihte und gerade feierlich von der Bedeutung der Kulturstadt Bonn sprach, da tauchten sie im Publikum auf: Zwei splitternackte Paaren war es gelungen, in diese Hochsicherheitsveranstaltung vorzudringen. Sie schoben sich nach vorn, die Körper bemalt mit Parolen gegen die zu hohen Ateliermieten. Doch kaum waren sie gesichtet, stürzten sich schon Polizisten und Sicherheitsbeamte auf die friedlichen Störenfriede und führten sie ab.

So unerwartet wie sie begonnen hatte, so überraschend stellte die Initiative eines Tages ihre Aktionen wieder ein. Die Künstler waren klug genug zu wissen, daß sie, um weiterhin Erfolg zu haben, zu immer spektakuläreren Aktionen greifen müßten. Und ein klein wenig war die Initiative wohl auch schon in den Museumsbetrieb integriert. Vermutlich ging so mancher nur deshalb auf eine Ausstellungseröffnung, weil er dachte, mal sehen, vielleicht schlägt ja die Initiative wieder zu.

Die »Initiative«- eine rückblickende Einschätzung

Alke Brinkmann, eine der Initiatorinnen der damaligen Initiative gekündigter Künstlerinnen und Künstler, sagt heute auf die Frage, ob die Initiative noch existiere und wie sie die gegenwärtige Situation beurteile:

Das Problem fehlender Ateliers, also fehlender Infrastruktur für Kunst , besteht noch immer und spitzt sich sogar zu. Die Aktivisten von damals existieren durchaus und sie haben Verbindung. Es gibt aber eine neue Einschätzung, unabhängig von den Ateliers: - es wird von Finanzpolitikern die Kultur insgesamt - zumindest in Berlin - infrage gestellt.

Wegen der Kürzungen des Kulturhaushalts und weiterer drohender Einschnitte in die ohnehin beschädigte kulturelle Grundstruktur haben sich Gesamtvertretungen wie der Rat für die Künste in Berlin oder die Konferenz Bildende Kunst, die so etwas wie Notgemeinschaften der Kultur sind, gebildet. Sie verstehen sich als Ratgeber für die Politik und betreiben Lobbyarbeit. Aus unserer Sicht sind das gute Ansätze, hier ist eine neue Qualität der Selbstbehauptung von Kultur erreicht. Unsere Erfahrung zeigt aber auch, daß Spitzengremien erst richtig Kraft gewinnen, wenn sie von einer aktiven Basis getragen werden.

Sollten erneut Schließungen großer Häuser oder

painted with slogans opposing exorbitant prices for studios. But they had hardly come into view when police officers and security officials pounced onto the peaceful protesters and arrested them.

As unexpectedly as they had begun, the Initiative surprizingly drew its activities to a close. The artists were smart enough to know that they would have to think up increasingly spectacular events in order to have continued success. And the Initiative was also already integrated a little bit into museum operations. A number of people presumably only went to exhibition openings to see whether the Initiative might not strike again.

The »Initiative« - an Assessment in Retrospect

Alke Brinkmann, one of the initiators of the Initative of Evicted Artists, responds today to the question whether the Initiative still exists and how she assesses the present situation:

»The problem of a lack of studios, i.e. an inadequate infrastructure for art, still exists and has become even more pressing. The former activists are still around and have connections. There is, however, a new assessment, independent of studios: The makers of financial policy have called culture as a whole - at least in Berlin - into question. Due to cuts in the budget for culture and other threatening inroads into the foundations of culture, which have already been damaged, general organizations such as the Council for Arts in Berlin and the Visual Arts Conference, which are something like emergency cultural unions, have been formed. They conceive of themselves as policy advisors and do lobbying. From our standpoint, these are good approaches; a new quality in the self-assertion of culture has been achieved here. But our experience also shows that committees can only have real power when they are supported by an active base.

Should closures of large institutions or widespread demolition of culture occur again, a situation could then develop in which artists - this time from all fields - directly intervene in governmental policy on the arts by means of public activities. The know how and the ideas are there. The former Initiative would then rise again on a more general level. That would be a new quality, just as the Council for Arts represents a new quality in its own way.

When I look back on the activities of the Initiative and ask what the most important result was, I

flächendeckender Kulturabbau aktuell werden, dann könnte sich durchaus eine Situation entwickeln, in der Künstler - diesmal aller Sparten und Bereiche - direkt durch öffentliche Aktionen in den staatlichen Kunstsektor eingreifen. Das know how ist da und Ideen auch. Dann würde die alte Initiative spartenübergreifend wiederaufleben. Das wäre eine neue Qualität, so wie der Rat der Künste auf seine Weise auch eine neue Qualität darstellt.

Wenn ich heute auf die Aktionen der Initiative zurückblicke und mich frage, was das wichtigste Ergebnis war, würde ich sagen: Wir haben bewiesen, daß eine kleine Gruppe durch Erzeugung öffentlicher Aufmerksamkeit viel bewirken kann. Dabei haben wir die Presse als Multiplikator genutzt. Mulitplikatoren und Bündnisse sind das Erfolgsrezept. Wir haben damit den Druck geschaffen, der notwendig war um Öffentliche Atelierförderung in Berlin überhaupt entstehen zu lassen.

Wir haben schließlich die fehlende Raumvorsorge für Künstler mit anderen zusammen als ein Problem fehlender kultureller Infrastruktur erkannt und benannt.

Berlin im Metropolenvergleich

Gewiß, die gegenwärtige Ateliersituation in Berlin mag unbefriedigend sein, doch sieht es in anderen Großstädten wirklich anders aus? Offenbar.

Auf einer Pressekonferenz im September 1995 geriet sogar Staatssekretär Winfried Sühlo ins Schwärmen, als er nach Paris blickte, wo trotz irrwitziger Mietsteigerungen eine blühende Atelierlandschaft existiert, mit ca. 1900 Ateliers oder Atelierwohnungen, gefördert gemeinsam von Stadt und Staat. Man hätte den Vertreter des Kultursenators auch auf das Beispiel Amsterdam verweisen können, wo seit den 60er Jahren bereits ein Prozent der Mittel für den öffentlich geförderten Wohnungsbau in den Bau von Ateliers gesteckt werden. Doch nicht nur im internationalen, auch im nationalen Vergleich hat Berlin in Sachen Künstlerateliers durchaus Nachholbedarf.

In Essen werden den Künstlern seit 1980 immerhin ehemalige Schulgebäude, die von schulischer Nutzung freigestellt sind, gegen eine geringe Nebenkostenpauschale zur Verfügung gestellt. Frankfurt hatte schon 1991 rund 60 Ateliers und strebte die Schaffung von 150 weiteren an, damit

would say: We proved that a small group can have a great deal of influence by attracting public attention. We made use of the press as a multiplier. Multipliers and alliances are the key to success. By these means, we created the pressure necessary to prompt public support of studios in Berlin.

Finally, together with others, we recognized and identified the shortage of workspace for artists as a problem of inadequate cultural infrastructure.«

Berlin in Comparison with other Cities

Of course, the present studio situation in Berlin may be unsatisfactory, but is it really any different in other major cities? Apparently so. At a press conference in September 1995 even Secretary Winfried Sühlo became enthusiastic in looking at Paris, where studios flourish despite astronomical rent increases. In Paris there are about 1,900 studios or apartments with studios subsidized by both the city and the national government. One could also have referred the representative of the Senator for Culture to the example of Amsterdam, where ever since the '60's one percent of the money spent to subsidize housing is tagged for studios. But not only in international but also in national comparisons does Berlin need to do some catching up with regard to artists' studios. In Essen, ever since 1980, former school buildings no longer used for schools have been made available to artists for a small fee covering maintenance costs. Frankfurt already had about 60 studios in 1991 and sought to create another 150 so that »artists will remain in the city.« Making use of various different arrangements, the city of Düsseldorf, in which about 1,000 artists live and work, operates, rents or organizes around 250 studios. In Düsseldorf as well as in Cologne or Frankfurt the situation for visual artists is better than it is in Berlin: In the new capital there are only 2.5 studios for every 100 artists.

Perspectives

At official events people in Berlin now like to point out that there is a golden rule for its urban policy: »the mixing of commerce and culture.« This slogan was wisely chosen, but its realization in practice has up to now been lacking not only in good will but also in imagination.

Many things would be possible if the city government showed some understanding not only of its empty pocketbook but also of alternatives to mere cuts. The capital city of Berlin is at present chang-

»die Künstler in der Stadt bleiben«. Die Stadt Düsseldorf, in der rund 1000 Künstler leben und arbeiten, betreibt, vergibt und vermittelt rund 250 Ateliers, wobei die unterschiedlichsten Vertragsmodelle angewendet werden. Sowohl in Düsseldorf, als auch in Köln oder Frankfurt ist die Situation für Bildende Künstler besser als in Berlin: In der neuen Hauptstadt kommen derzeit auf 100 Künstler lediglich sieben Ateliers.

Und die Perspektiven?

Bei offiziellen Anlässen wird in Berlin neuerdings immer gern darauf verwiesen, daß es für die Stadtentwicklung eine goldene Formel gebe, die da laute: »Durchmischung von Kommerz und Kultur«. Der Leitspruch ist weise gewählt, doch in seiner pragmatischen Umsetzung fehlt es bislang nicht nur an gutem Willen, sondern auch an Phantasie. Es wäre manches möglich, wenn von Senatsseite nicht nur Verständnis für das leere Finanzsäckel gefordert, sondern auch Alternativen zu einem bloßen Sparprogramm entwickelt würden. Denn die Hauptstadt Berlin verändert zur Zeit nicht nur ihr Gesicht, sondern auch ihren Lebensrhythmus, und wie das künftige urbane Leben aussehen wird, hängt auch ein bißchen davon ab, wieviel Lebens- und Arbeitsraum den Künstlern bleibt.

Rosig sind die Perspektiven nicht. Nach wie vor gehen jährlich rund 200 Ateliers verloren. Allein in der Kartei des BBK sind derzeit rund 700 Künstler registriert, die dringend ein Atelier suchen. Wenn heute 1000 Ateliers neu geschaffen würden, wäre damit nur der Atelierverlust der letzten Jahre gedeckt, dann hätte trotz allem lediglich ein knappes Viertel der Berliner Künstler ein gesichertes Atelier. Doch statt viele neue Ateliers zu bauen, werden in dieser Stadt für den Ausstellungs- und Museumsbereich pro Jahr über 90 Millionen Mark ausgegeben, während sich die Förderung von Werkstätten und Ateliers einschließlich der Arbeitsstipendien insgesamt auf bescheidene 4 Prozent dieser Summe beläuft. Wirklich gefördert wird im Berlin der 90er Jahre die Kunst von gestern, die Museumskunst, und nicht die Kunst von morgen, die heute in dieser Stadt entstehen muß. Doch daran sollte sich dringend etwas ändern.

ing not only its profile but also its lifestyle, and the nature of future life in the city will depend somewhat on how much workspace and living space is left for artists. The prospects are not good. 200 studios still disappear each year. Just in the files of the BBK, 700 artists are registered as urgently seeking a studio. If 1,000 studios were created today, that would cover only the losses of the last few years, and still less than a fourth of Berlin's artists would have studios. But instead of building more studios, more than 90 million marks are spent annually on exhibitions and museums while money for workplaces and studios, including fellowships, totals only a modest 4 percent of this sum. In the Berlin of the '90's, it is yesterday's art which receives real financial support, but it is tomorrow's art, and not museum art, which must be created here now. This situation is in dire need of remedy.

(Translated by Marshall Farrier)

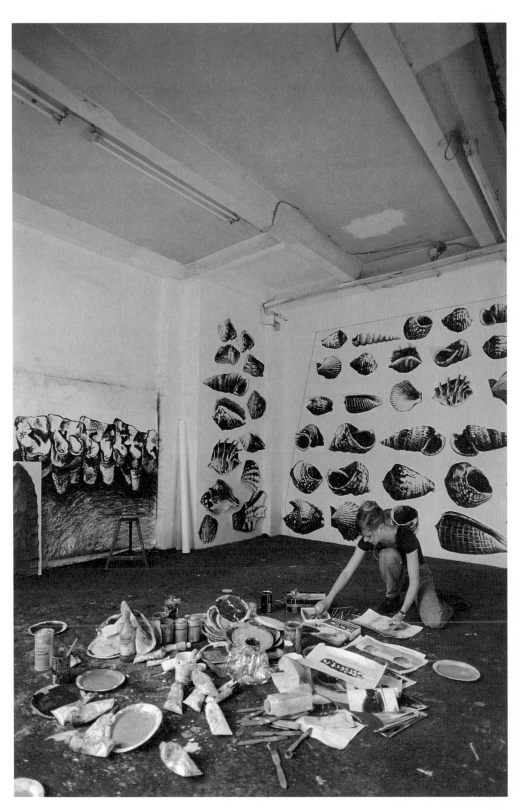

OHLAUERSTRASSE. Gruppe SOMA, Atelier Sabine Struve.

Pierre François Moreau

Ein Überblick über das Fördersystem von Künstlerateliers in Paris

Im Jahr 1995 umfaßt der Immobilienbestand des Kulturministeriums und der Stadt Paris mehr als 1.900 Atelierwohnungen, einschließlich der 294 Atelierwohnungen der Cité Internationale des Arts am Pont-Marie gegenüber der Ile Saint-Louis und seines neugesschaffenen Ablegers am Montmartre, der in diesem Jahr eingeweiht wurde.

Im Vergleich zu anderen Großstädten wie Marseille, Lyon oder Bordeaux sind diese Zahlen sicherlich beachtlich. Dennoch erweisen sie sich als unzureichend, wenn man die unerledigten Anträge betrachtet, die sich im Kulturministerium (Kommission für Bildende Künste) in der Avenue de l'Opera, und in der Direktion für Kulturelle Angelegenheiten der Stadt Paris in der Rue des Francs-Bourgeois stapeln. Sie sind auch deshalb unzureichend, da die Zahl der Anträge in den vergangenen fünf Jahren deutlich angestiegen ist...

Das Kulturministerium, die Regionalverwaltung und die Stadt Paris haben beschlossen, auf diese Situation zu reagieren. Künstlerverbände und vor allem die örtlichen Abgeordneten haben darauf hingewiesen, daß der Zuspruch der Bevölkerung für zahlreiche Veranstaltungen im Bereich der Bildenden Künste, Ausstellungen, Tage der offenen Tür in Ateliers usw. ein vorhandenes Bedürfnis zum Ausdruck gebracht hat und daß auf diese Weise die sozialen Beziehungen innerhalb eines Wohnviertels ganz allgemein eine friedlichere Komponente bekommen.

Als Paris die Malerei liebte, aber weniger seine Maler...

Der Weltruhm des Bateau-Lavoir, am Fuße der Basilika von Montmartre, hat dieses Atelier zu einem Wallfahrtsort für durchreisende Touristen gemacht. Heute ehrt man dort Künstler wie Picasso, Braque, Max Jacob und viele andere, die sich Anfang dieses Jahrhunderts auf engstem Raume drängten und von Unterstützungen nicht einmal träumen konnten!...

In den zwanziger Jahren, in der besonders fruchtbaren Epoche der Pariser Schule mit Namen wie Chagall, Soutine, Modigliani, Utrillo, Suzanne Valadon - mußten sich die Künstler vom Montpar-

Histoire de la politique d'attribution d'ateliers d'artistes à Paris...

En 1995, le parc immobilier dépendant du Ministère de la Culture et de la Ville de Paris représente plus de 1900 ateliers-logements, y compris les 294 de la Cité Internationale des Arts située à Pont-Marie face à l'île SaintLouis et sa nouvelle annexe de Montmartre, inaugurée l'an passé.

Ces chiffres, certes importants comparés aux grandes métropoles régionales que sont Marseilles, Lyon ou Bordeaux, n'en sont pas moins insuffisants au regard des demandes en souffrance qui s'accumulent au Ministère de la Culture (Délégation aux Arts Plastiques), avenue de l'Opera, et a la Direction des Affaires Culturelles de la Ville de Paris, rue des Francs-Bourgeois. Chiffres insuffisants, compte tenu aussi de la nette augmentation des dépôts de demandes ces cinq dernières années...

Face à cette situation, le Ministère, la Region et la Ville se sont décidés à réagir poussés par les associations professionnelles, mais surtout par la volonté d'élus locaux qui ont vu dans l'engouement populaire qu'ont suscité bons nombres de manifestations d'arts plastiques, expositions, journées d'ateliers portes ouvertes... l'expression d'un besoin et plus globalement une certaine pacification des rapports sociaux a l'intérieur d'un quartier.

Quand Paris aimait la peinture, et bien moins ses peintres...

La renommée mondiale du Bateau-Lavoir, au pied de la Basilique de Montmartre, a fait de cet atelier un lieu de pèlerinage des touristes de passage. On y honore maintenant les Picasso, Braque, Max Jacob et bien d'autres qui, dans les années 1900, s'y entassaient allègrement et sans aucune subvention!... Durant les années 20, l'époque particulièrement fructueuse de l'École de Paris avec Chagall, Soutine, Modigliani, Utrillo, Suzanne Valadon... laisse ces peintres de Montparnasse se débrouiller avec leurs difficultés. En vérité, il faut attendre les années 30 et le Front Populaire pour que s'impose l'idée de logement social dans lequel sont inclus des ateliers d'artistes. Certes, durant les quarante ans qui

nasse mit ihren Schwierigkeiten allein herumschlagen. Erst in den dreißiger Jahren setzte sich mit der Volksfront die Idee des sozialen Wohnungsbaus unter Einbeziehung von Künstlerateliers durch. Gewiß, in den darauffolgenden vierzig Jahren geht diese Entwicklung nur langsam voran; lediglich der Schriftsteller André Malraux, hat als Kulturminister in den Jahren 1963 bis 1967 den Bau forciert. Insgesamt aber ist in den letzten fünfzehn Jahren ist dreimal so viel gebaut worden wie im Laufe eines halben Jahrhunderts.

Seit 1977, dem Jahr der Eröffnung des Centre Georges Pompidou, das einen Höhepunkt in der Wertschätzung der zeitgenössischen Kunst der Hauptstadt markiert, hat allein die Stadt Paris 420 Atelierwohnungen gebaut, das sind im Schnitt 25 pro Jahr.

Neue Sofort-Maßnahmen

Da in Paris lediglich 20 Prozent der Anträge bewilligt werden können, begrüßen die Bewerber natürlich dankbar jede Unterstützung für Bauprogramme sowie andere Ersatz- und Zwischenlösungen.

Das Ministerium fördert über seine Kommission für Bildende Künste die Einrichtung und den Ausbau von Ateliers sowie die Umwandlung einer vom Künstler gemieteten Räumlichkeit (Wohnung oder ehemaliger Gewerberaum) in ein Atelier. Auf eine Höchstsumme von maximal 40 000 F. begrenzt, beträgt die individuelle Beihilfe 50 Prozent des Kostenvoranschlages der Arbeiten. Der Regionalrat der Ile de France (Region Paris) vergibt seinerseits eine Pauschalunterstützung an Kommunen, Verbände und Stiftungen für den Bau von Atelierwohnungen für bildende Künstler oder Musiker (von 45.000 F bis 60.000 F., je nach Ort). Außerdem ist eine Förderung für die Umwandlung ehemaliger Industrie- und Gewerberäume in Arbeitsateliers für Künstler vorgesehen (45.000 F bis 120.000 F).

Das angestrebte Ziel ist natürlich, die 1.500 Anträge auf Atelier-Wohnungen, die sich beim Kulturministerium und bei der Stadtverwaltung von Paris stapeln, abzuarbeiten, da jeden Monat etwa 15 neue Anträge gestellt werden. »Die Förderbemühungen der Städte sind gegenwärtig sehr beachtlich, auch wenn es natürlich bedauerliche Wartezeiten gibt«: Das ist die Verlautbarung aus dem Kulturministerium. »Diese Maßnahmen sind hervorragend", urteilen die Berufsverbände der Künstler. Aber ihrer Ansicht nach begünstigen nur

suivent, la progression est lente, puisqu'il en a été construit ces quinze dernières années trois fois plus qu'en un demi siècle. Seul l'écrivain André Malraux, Ministre de la Culture, relance la construction de 1963 à 1967.

Depuis 1977, date de l'ouverture du Centre Georges Pompidou qui marque un renouveau dans l'appréciation de l'Art Contemporain dans la capitale, 420 ateliers-logements et ateliers de travail ont été bâtis par la Ville de Paris au rythme actuel de 25 par an.

De nouvelles mesures

Avec seulement 20% de demandes satisfaites à Paris, toutes aides aux programmes de construction et toutes autres solutions de rechange et d'attente sont bien sûr accueillies avec soulagement par les intéressés.

Le Ministère, par la Délégation aux Arts Plastiques, facilite donc désormais l'installation, l'aménagement ou la transformation en atelier d'un lieu loué par l'artiste (appartement ou ancien local commercial). Plafonnée à 40.000F, cette allocation individuelle s'élève à 50% du devis des travaux.

Le Conseil Régional d'Île de France (Région Parisienne) fournit lui une aide forfaitaire aux communes, associations et fondations pour la construction d'ateliers-logements au profit de plasticiens ou de musiciens (de 45.000 F à 60.000 F selon la localisation). Une subvention à la réhabilitation d'anciens locaux industriels en ateliers de travail est aussi prévue (45.000 F à 120.000 F).

Le but avoué est bien sûr d'alléger les 1500 demandes d'ateliers-logements en attente au Ministère de la Culture et à la Ville de Paris où, en moyenne, il en arrive une quinzaine par mois.

»Aujourd'hui, l'effort public relayé par les villes est important, même si on peut regretter les temps d'attente,« convient-on au Ministère de la Culture.

»Ces mesures sont excellentes«, dit-on du côté des associations professionnelles d'artistes qui considèrent que l'augmentation des friches industrielles et le coup frein actuel sur la spéculation immobilière ne sont pas étrangères à ces décisions. »Mais tant mieux si les élus prennent conscience du problème et réagissent«.

die Zunahme der Industrie-Brachen und die zur Zeit gebremste Immobilienspekulation diese Förder-Entscheidungen: »Es wäre besser, wenn die Abgeordneten das Problem erkennen und wirklich reagieren würden.«

Die Aufnahme von Atelier-Wohnungen in die sozialen Wohnungsbauprogramme der HLM wird darüberhinaus durch Investitionszuschüsse des Ministeriums, der Stadt und jetzt auch des Regionalrates der Ile de France gefördert, die die hohen Baukosten kompensieren; (mit 100 000 F bis 150 000 F pro Atelier-Wohnung). Die Stadt Paris verfügt zu diesem Zweck über ein Jahresbudget von 3 Millionen Francs, die vom Conseil de Paris bewilligt werden.

Die grundsätzlichen Möglichkeiten

Zwei Arten von Ateliers stehen zur Verfügung: die Atelier-Wohnungen, nach denen die Nachfrage größer ist und von denen es auch mehr gibt; und die reinen Arbeits-Ateliers.

Die Bevorzugung der Atelier-Wohnungen ergibt sich offensichtlich aus den persönlichen Lebensbedingungen der Künstler. Bei den Arbeits-Ateliers gilt ein flexiblerer Zuweisungsmodus, da sie nicht an eine Einkommensbegrenzung gebunden sind. Ihre Vergabe ist eine soziale Entscheidung, im Gegensatz zu den Atelier-Wohnungen, die keinen spezifischen juristischen Status haben und nach den Kriterien von Sozialwohnungen verwaltet und vergeben werden. Für die Atelier-Wohnungen gelten also die gleichen Bedingungen wie für die HLM (sozialer Wohnungsbau).

Die etwas ungleiche Gleichheit bei der Zuweisung...

Es ist eine Tatsache, daß bei der Vergabe durch die Stadtverwaltung von Paris nicht alle Anträge gleich behandelt werden. Die Direktion für Kulturelle Angelegenheiten verteilt sie, indem sie die Berechtigung der Anträge und die Qualität der Künstler durch kompetente Konservatoren überprüft. Eine gewisse Quote verbleibt jedoch im Bereich der Bezirksverordneten, so daß die Entscheidung einer gewissen Beziehungswirtschaft unterworfen ist, die nicht unbedingt etwas mit Malerei oder Kunst zu tun hat... Als Folge einer Reihe von Skandalen bei der Zuteilung von Ateliers und Atelier-Wohnungen an Pariser Persönlichkeiten im letzten September, bekräftigt die Stadt Paris heute, diesen Mißbrauch abzustellen und eine transparente Politik zu pflegen.

L'introduction d'ateliers-logements dans les programmes d'Habitations à Loyer Modéré (HLM) est donc encouragée par des subventions d'investissement du Ministère, de la Ville et maintenant du Conseil Régional d'Île de France qui compensent le surcoût de construction; soit 100.000 à 150.000 F par ateliers-logements. La Ville de Paris dispose pour se faire d'un budget annuel de 3 millions de francs, soumis à l'approbation du Conseil de Paris.

Les différentes options

Les ateliers proposés sont de deux types: les ateliers-logements, plus demandés et plus nombreux, et les ateliers strictement de travail; une préférence évidemment fonction des situations personnelles.

Les ateliers de travail bénéficient d'un régime plus souple d'attribution dans la mesure où ils ne sont pas soumis à un plafond de revenus. Leur obtention n'a pas là de caractère social, à l'encontre des ateliers-logements qui n'ont pas de spécificité juridique et qui sont régis et attribués selon les critères des logements sociaux.

Pour les ateliers-logements, on retrouve donc les mêmes distinctions en vigueur dans les HLM.

L'égalité fluctuante des attributions...

À la Ville de Paris, il reste néanmoins que tous les dossiers de demande ne sont pas égaux. La Direction des Affaires Culturelles les attribue, tout en vérifiant le bien fondé des dépôts et la es qualité des artistes, cela sous la responsabilité de conservateurs. Un quotas d'attribution reste du ressort des élus d'arrondissement donc soumis à un certain clientélisme qui n'a pas toujours de rapport avec la peinture...Suite aux scandales d'attributions abusives de logements et d'ateliers à des personnalités parisiennes, en septembre dernier, la Ville de Paris affirme avoir fait le mènage et mener une politique transparante, dossier d'information à l'appui.

Côté Ministère de la Culture, les attributions sont décidées lors de commissions paritaires où sont présents des fonctionnaires de la Délégation aux Arts Plastique, de la Direction Régionale des Affaires Culturelles (DRAC), des représentants d'organisations professionnelles d'artistes, ainsi qu'un représentant de la Ville mais qui n'a qu'un rôle consultatif. Là, les attributions se font beaucoup plus au mérite personnel. La qualité du

Demgegenüber werden die Zuweisungen durch das Kulturministerium von paritätischen Kommissionen beschlossen. Diese Komissionen setzen sich zusammen aus Beamten des Ausschusses für Bildende Künste, der Regionaldirektion für Kulturelle Angelegenheiten (DRAC), Vertretern von Künstler-Berufsverbänden sowie einem Vertreter der Stadt Paris, der jedoch nur eine beratende Stimme hat. Diese Vergabe erfolgt sehr viel stärker unter Beachtung der persönlichen Verdienste und Leistungen des Künstlers. Die Qualität der Arbeit und das künstlerische Ansehen des Bewerbers finden wirkliche Berücksichtigung.

Um beim Kulturministerium oder bei der Direktion für Kulturelle Angelegenheiten (was die Chancen verdoppelt) einen entsprechenden Antrag stellen zu können, muß man Mitglied der Maison des Artistes sein, die die Sozialversicherung der Künstler nach klaren Einkommenskriterien regelt. Diese Vorbedingung ist streng bindend, vor allem für die Stadt Paris, obwohl es auch schon Ausnahmen für junge Künstler gab, die noch nicht Mitglieder der Maison des Artistes waren. Hier war die Ausnahme dadurch gerechtfertigt, daß die jungen Künstler mit einem oder mehreren Werken in öffentlichen Sammlungen oder in Regionalsammlungen Zeitgenössischer Kunst vertreten waren.

Die Vertreter des Ministeriums betonen, daß die öffentliche Förderung nicht nur den finanziellen Aspekt betrifft. Es gibt Absprachen mit den Architekten zu baulichen Besonderheiten wie Zugang, Öffnungen, Himmelsrichtung usw... »Es sind zu viele Ateliers nach den Plänen des 19. Jahrhunderts gebaut worden, mit Lichteinfall von oben, obwohl die meisten Künstler gar nicht mehr so wie früher, an der Staffelei, arbeiten, sondern mehr zu ebener Erde...« erklärt die Vertreterin eines Künstlerverbandes.

Es gibt darüberhinaus eine sozial orientierte Auswahl. Sowohl das Kulturministerium als auch die Stadt Paris sind bestrebt, die finanzielle und familiäre Situation ihrer Künstler-Mieter zu berücksichtigen. Kann der Künstler seine Miete nicht zahlen, wird ein Schlichtungsgespräch zwischen der Geschäftsführung des Vermieters und dem Ministerium geführt, und das Ministerium kann nach einer Aussprache mit dem Künstler Wohngeld bewilligen. Die Stadt Paris ist nicht so großzügig. Dennoch interveniert die Direktion für kulturelle Angelegenheiten in gewissen Fällen bei dem Vermieter, um ihn zur Duldung zu bewegen; eine finanzielle Beihilfe ist jedoch nicht möglich.

travail et la réputation du postulant entrent vraiment en compte.

Quoi qu'il en soit, pour déposer un dossier au Ministère de la Culture ou à la Direction des Affaires Culturelles de la Ville de Paris (ce qui double les chances), il faut être inscrit à la Maison des Artistes qui régit la sécurité sociale des intéressés selon des critères de revenus précis. L'obligation se veut stricte, notamment à la Ville de Paris, quoique de jeunes artistes encore non inscrits aient pu en bénéficier, dérogation justifiée par la présence d'une ou plusieurs de leurs œuvres dans des collections publiques ou des Fonds Régionaux d'Art Contemporain.

Les représentants du Ministère soulignent que l'effort public n'est pas seulement financier. Il existe une concertation avec les architectes quant aux accès, ouvertures, orientation, etc... »Trop d'ateliers ont été construits sur des plans du XIXè siècle, en lumière zénithale, alors que les artistes ne travaillent plus comme ça, non plus au chevalet, mais par terre...«, commente d'ailleurs une représentante d'association professionnelle.

Il y a aussi un volet social. Le Ministère de la Culture comme la Ville de Paris se veulent attentives à la situation financière et familiale de ses locataires artistes. En cas de non paiement des loyers, une conciliation est menée entre la société gérante et le Ministère qui peut pourvoir après un entretien avec l'artiste à une allocation d'urgence.

À la Ville de Paris, on se veut nettement moins conciliant, même si dans certains cas la Direction des Affaires Culturelles intervient auprès du bailleur pour des mesures d'indulgence, mais aucune allocation de secours n'est prévue. Autre possibilité d'attribution, la Cité International des Arts dont l'extension récente, annexe de Montmartre, a été subventionnée par l'État et la Ville. L'accueil principalement réservé aux artistes étrangers n'y est que temporaire, sur le modèle des cités universitaires pour des périodes de 3 à 12 mois, avec pour seul loyer le montant des charges.

Quand la banlieue fait école...

En banlieue parisienne, beaucoup de communes ne se préoccupent pas du sort des artistes locaux dans leurs programmes de construction de logements à loyer modéré. Au sud, à Vanves et Issy-les-Moulineaux, où pourtant l'action des Services Culturels en faveur de l'art plastique est réelle, aucuns nouveaux ateliers-logements ne

91

Eine weitere Möglichkeit einer Atelier-Zuweisung bietet die Cité Internationale des Arts, deren kürzlich fertiggestellte Dependance vom Staat und von der Stadt gefördert wurde. Die Vergabe erfolgt vorrangig an ausländische Künstler. Sie ist befristet, nach dem Modell der Studentenwohnheime, für drei bis zwölf Monate, wobei lediglich die Nebenkosten zu bezahlen sind.

Wenn die Vororte Schule machen...

In vielen Pariser Vororten sorgen sich Kommunen in ihren sozialen Wohnungsbauprogrammen kaum um das Schicksal der ortsansässigen Künstler. Im Süden, in Vanves und Issy-les-Moulineaux, wo die öffentliche Förderung der Bildenden Künste immerhin deutlich spürbar ist, sind keinerlei neue Atelier-Wohnungen vorgesehen; in Vanves gibt es zur Zeit vier, in Issy-les-Moulineaux zehn Atelier-Wohnungen.

Das Seine-Departement Saint-Denis, im Nordosten von Paris, zeichnet sich demgegenüber durch einen Bestand von ungefähr 200 Atelier-Wohnungen aus. Kommunale Initiativen und staatliche Förderung haben hier zu einem spürbaren Ergebnis geführt. In den Städten Pantin und Saint-Denis sind für 1996 beispielsweise neue Ateliers und der Ausbau von Gewerberäumen und Wohnungen geplant.

Ähnliches geschieht in Saint-Ouen, wo der ehemalige Pavillon der Stadt Lüttich von der Weltausstellung aus dem Jahre 1900 vor dem Abriß bewahrt und nach zehn Jahren Ungewißheit zu sieben Ateliers umgebaut wurde - nach einem vom HLM-Büro betreuten Programm. Die künftigen Mieter, die unter den ortsansässigen Künstlern ausgewählt wurden, können die Ateliers im ersten Halbjahr 1996 beziehen.

In Montreuil ist das vor kurzem verwirklichte Bauprogramm von 19 Atelier-Wohnungen in der Rue de la Revolution und in der Rue Garibaldi mit Subventionen des Ministeriums realisiert worden. Unter den Mietern, die von der paritätischen Kommission ausgewählt wurden, befinden sich ausländische Künstler, wie die Libanesin Fadia Hadad, die Amerikanerin Kathleen Scarboro-Kugel, die Rumänin Eugénia Demnieska, aber auch Künstler aus Montreuil selbst. Diese Programme decken natürlich bei weitem noch nicht den Bedarf.

Ebenfalls in Montreuil hat die Direktion für Kulturelle Angelegenheiten originale Lösungen gefun-

sont prévus; on en compte actuellement 4 à Vanves et 10 à Issy-les-Moulineaux.

Dans ce contexte, le département de la Seine Saint-Denis, au nord-est de Paris, marque sa différence avec déjà un patrimoine d'environ 200 ateliers-logements. D'initiatives municipales en mesures d'encouragement de l'État, l'effort public y est effectivement perceptible. Par exemple dans les villes de Pantin et de Saint-Denis, des ateliers neufs et des réhabilitations de locaux et d'appartements sont prévus pour 96. Idem à Saint-Ouen où l'ancien pavillon de la Ville de Liège de l'Exposition Universelle de 1900 a été sauvé de la destruction pour être, après dix ans d'incertitude, réaménagé en sept ateliers selon un plan conduit par l'office HLM. Les futurs locataires choisis parmi les artistes locaux professionnels l'occuperont au premier semestre 96.

À Montreuil, le récent programme de 19 ateliers-logements, rues de la Révolution et Garibaldi, a bénéficié des subventions du Ministère. Parmi les locataires, désignés par la commission paritaire, on trouve des résidents étrangers, la libanaise Fadia Hadad, l'américaine Kathleen ScarboroKugel, la roumaine Eugénia Demnieska, mais aussi des artistes Montreuillois.

Ces programmes ne suffisent pas à la demande, loin s'en faut. Aussi à Montreuil, la Direction des Affaires Culturelles trouvent des solutions originales qui ont le mérite de prendre en compte la situation précaire des intéressés: des prêts de locaux industriels promis à la démolition avec pour seul loyer une œuvre de l'artiste à destination du fonds d' art contemporain de la ville; tel l'Atelier À l'Écart, rue Henri Barbusse, où trois artistes sont installés.

Cet effort s'inscrit dans une volonté plus large de sensibilisation à l'art vivant que la ville promeut à travers différentes opérations. L'attente moyenne étant de trois à cinq ans pour une attribution, les artistes cherchent avec plus ou moins de bonheur des solutions de remplacement.

À Aubervilliers, le peintre Mélik Ouzani ne bénéficie pas d'un des 50 ateliers-logements du quartier de la Maladrerie, mais il se dit heureux de disposer d'un ancien local industriel. À Pantin, des anciens entrepôts de la Sernam, (transport ferroviaire) exclusivement ateliers de travail, sont loués à une quinzaine d'artistes, à 2.500 F les 20m². Cela paraît cher par rapport à ce type d'opportunité. À titre de comparaison un local, même

den, bei denen dankenswerterweise die prekäre Lage der Interessenten berücksichtigt wird: Man stellt Gewerberäume, die für den Abriß vorgesehen sind, zur Verfügung, und der Künstler muß als Miet-Äquivalent lediglich eines seiner Werke der städtischen Sammlung zeitgenössischer Kunst überlassen; so geschehen im *Atelier l'Écart*, in der Rue Henri Barbusse, wo sich drei Künstler niedergelassen haben. Diese Maßnahme ist ein Teil der Bemühungen um eine größere Sensibilisierung für das lebendige Kunstschaffen, das von der Stadtverwaltung durch unterschiedliche Aktivitäten gefördert wird

Da die Wartezeit für eine Atelier-Zuweisung im Durchschnitt drei bis fünf Jahre beträgt, suchen die Künstler mit mehr oder weniger Erfolg nach Ersatzlösungen. In Aubervilliers wohnt der Maler Mélik Ouzani zwar nicht in einer der 50 Atelier-Wohnungen im Stadtviertel la Maladrerie, doch er schätzt sich glücklich, über einen ehemaligen Gewerberaum verfügen zu können.

In Pantin werden ehemalige Speicher der SERNAM (Eisenbahntransporte) ausschließlich als Arbeitsateliers an ein Dutzend Künstler vermietet, zu einem Preis von 2.500 F je 20 Quadratmeter. Das ist natürlich teuer. Zum Vergleich: 1.000 F Miete kostet ein Raum von gleicher Größe mit gleichen äußeren Bedingungen im Hôpital Éphémère (vormals Hôpital Bretonneau, am Montmartre, in eine Künstlerstätte umgewandelt), das nach vielen Aufschüben 1996 nun doch wieder von der Assistance publique (Wohlfahrt) übernommen werden soll.

Die Stadt Paris ist daran interessiert, solche Alternativ-Lösungen zu fördern. Die Lagerhäuser, Magasins Généraux, im Bassin von la Villette, die 1991 durch einen Brand zerstört wurden, haben sich für eine solche Lösung bewährt. Ihr Wiederaufbau ist für das kommende Jahr vorgesehen.

Der Staat und die Gemeinden sind sich heute offenbar einig in der positiven Bewertung der sozialen Rolle der Künstler und ihrer Auswirkungen für das gesellschaftliche Zusammenleben; der Erfolg der Ateliertage »Offene Türen« in Paris und in den Vororten war eine Bestätigung dafür. Die für die nächste Zeit angekündigten Maßnahmen können das Problem in seiner Gesamtheit zwar nicht lösen, weisen jedoch in die richtige Richtung.

taille, mêmes contraintes, est loué autour de 1.000 F à l'Hôpital Éphémère (ex Hôpital Bretonneau reconverti en lieu d'artistes situé à Montmartre) qui devrait après de multiples reports être récupéré par l'Assistance Publique en 96.

La Ville de Paris souhaite aussi encourager ce type de solutions, les Magasins Généraux du bassin de la Villette, détruits par un incendie en 1991, ont constitué une expérience jugée satisfaisante. Leur reconstruction serait d'ailleurs prévue pour l'an prochain.

Il semble qu'aujourd'hui l'État et les villes s'accordent sur l'importance du rôle social des artistes et sur les retombées de l'ordre de la convivialité qu'ils génèrent; le succès des journées ateliers Portes Ouvertes à Paris et en banlieue le confirme. Les dernières mesures annoncées, sans régler l'ensemble du problème, vont en tout cas dans le bon sens.

Kulturwerk

Die Bildhauerwerkstätten Berlin

Wir können unsere Bildhauerwerkstätten auf vielfältige Weise beschreiben, ungefähr so vielfältig, wie es Ansichten über diese Dinge gibt, die man unter dem Sammelbegriff Bildhauerei faßt. Versuchen wir es abstrakt: Die Bildhauerwerkstätten sind eine multifunktionale Kulturfläche, die Arbeitsmöglichkeiten bereithält für die Produktion von Kunst, die körperlich-räumlicher Objekte bedarf. Es ist hier vieles möglich, was sich im Vorhinein oder anhand des technischen Inventars nicht definieren läßt. Gerade dies - und das garantieren unsere Mitarbeiter - ist das Außergewöhnliche unserer Einrichtung. Die Bildhauerwerkstätten bieten auf ca 3000 m² Arbeitsfläche viel technisches Equipement, das Know-how der Werkstattleiter und jede Menge Austausch mit künstlerischer Erfahrung. Sie sind im besten Sinne ein Kreativ-Labor für die Herstellung von räumlicher Kunst.

Angefangen hat es mit den Bildhauerwerkstätten in den späten 70er Jahren, als der BBK aus der Not vieler Bildhauer die Idee einer zentralen Berliner Bildhauerwerkstatt entwickelte: Anspruchsvolle bildhauerische Arbeiten und Projekte in mehreren Techniken und Materialien sind ohne komplexere Werkstätten nicht denkbar. Die Privatwirtschaft bietet spezielle Künstlerwerkstätten mit Ausnahme von Gießereien nicht an. Ausreichender Atelierraum und technisches Gerät sollten jedem Berliner Bildhauer also für die Dauer eines Projektes in berechenbarer Weise sicher zur Verfügung stehen. Vorbild war dabei die Druckwerkstatt des BBK, die seit 1975 im Künstlerhaus Bethanien als Einrichtung des Kulturwerkes des BBK Berlins in Künstlerselbstverwaltung betrieben wurde. Beide zusammen sollten als infrastrukturelle Maßnahmen die Berliner Kunstszene beleben.

Aber wie? Schon die Durchsetzung der Druckwerkstatt war nicht einfach, und die Vorgeschichte der Bildhauerwerkstätten zeigt, daß auch gute Dinge nicht so einfach vom Berliner Himmel fallen. 1980 entdeckte man im Wedding in der

◀ S. 94 / 95: JOACHIM SCHMETTAU formt in der Steinhalle ein 1:1 Modell eines Brunnens für Dortmund, 1987.
Joachim Schmettau at work in the Stone Hall.
Fountain for Dortmund. 1987

◀ S. 96: Die METALLHALLE bietet gleichzeitig 6 bis 8 Arbeitsbereiche.
The METALL HALL offers 6 to 8 working areas.

The Sculpture Workshops in Berlin

Our sculpture workshops can be described in many ways, as multifarious as opinions exist as to what falls under the heading of sculpture. Put abstractly: the sculpture workshops represent a multi-functional cultural space offering work oppportunities for the production of three-dimensional art. Many of these opportunities, either present from the start or made present through the technical inventory, go unnoticed. But it is these very opportunities (fully guaranteed by our assistants) that make our set-up so unique. With an overall work space of 3000 square meters, the sculpture workshops offer technical equipment, the know-how of workshop managers and a wealth of artistic interaction. In the best sense, the sculpture workshops form a creative laboratory dedicated to producing spatial art.

The workshops were first conceived in the late seventies. In response to a need expressed by many sculptors, the BBK developed the concept for a centralized network of sculpture workshops in Berlin. Ambitious works and projects, utilizing various techniques and materials, were unthinkable without well-equipped workshops. Except for foundries, specialized workshops for artists were unavailable on the private market. During their work period, the sculptors would be given both studio space and the necessary technical equipment. The model for this idea was the BBK's print workshop, situated on the grounds of the Künstlerhaus Bethanian by arrangement with the ARTISTS' SERVICES of the BBK BERLIN since 1975, and managed independently by a board of artists. Both initiatives were intended to invigorate Berlin's art scene.

But how? Establishing the print workshop was hard work, and the history of the sculpture workshops is further proof that good things do not simply fall from the sky over Berlin. In 1980, an unused factory complex was discovered on the Torfstraße in the district of Wedding. Its previous owner moved out because of a planned highway. Only the highway was never built, and the factory remained empty. This was ideal: no renovations for new living spaces (important because of noise control laws), generous factory spaces and, around all this, a cultural diaspora. To build a sculpture workshop in Wedding was also a cultural re-vitalizing of the district. With the agreement and financial support of the Senate for Cultural

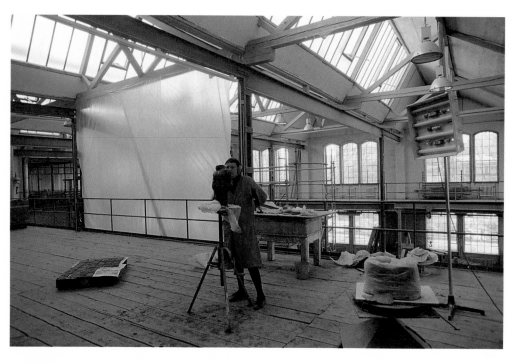

STEINHALLE. Auf der Galerie.

STONE HALL. In the gallery.

STEINHALLE. Unter der Galerie, im Hintergrund eine mit Gußmarkierungen versehene Monumentalskulptur Carol Broniatowskis, vgl. rechte Seite.

STONE HALL. Underneath the gallery. In the background the marked mould for a monumental sculpture by Carol Broniatowski, cf. right page.

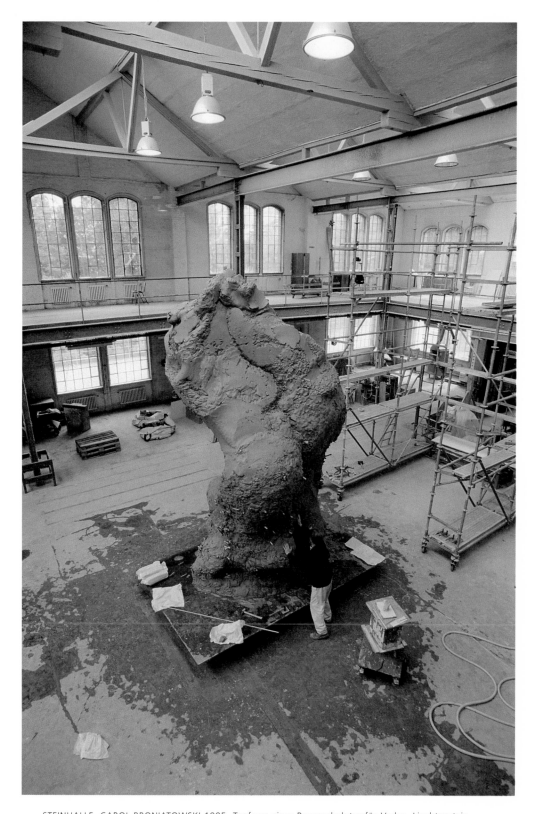

STEINHALLE. CAROL BRONIATOWSKI 1995. Tonform einer Bronzeskulptur für Vaduz, Liechtenstein.
Für den Bronzeguß wird das Tonoriginal zuerst mit einer modulationsfähigen Plastikmasse überzogen, die durch eine Gipsauflage verstärkt wird. Die dabei entstehende Gips- und Plastikhohlform wird in numerierte Segmente zergliedert, vom Tonoriginal abgenommen und dient als Gußform.

STONE HALL. CAROL BRONIATOWSKI 1995. Clay model for bronze sculpture for Vaduz, Liechtenstein. For the bronze casting, the clay original is first coated with plastic, which is then reinforced with plaster. The outer mould is then cut into numbered segments and removed from the clay original.

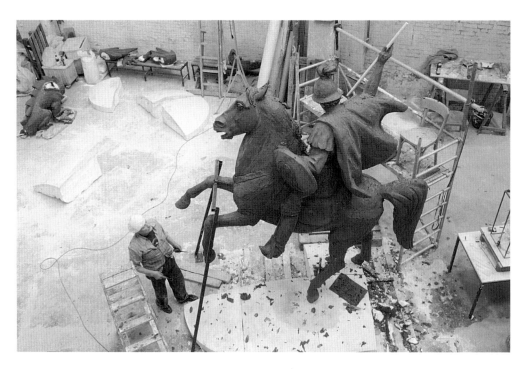

STEINHALLE. WLADIMIR UND ALEXANDRE TSIGAL: *HL. GEORG.* Moskau, Dach des Präsidentenpalais. Bildhauerwerkstatt 1995. Das Original wurde 1812 bei der Eroberung Moskaus durch napoleonische Truppen zerstört.

STONE HALL. WLADIMIR UND ALEXANDRE TSIGAL: SAINT GEORGE. Moscow, Roof of the Presidential Palace. Sculpture Workshops 1995. The original was destroyed in 1812 by Napoleonic troups.

Torfstraße ein ungenutztes Fabrikgelände. Die vormaligen Besitzer waren ausgezogen, weil die Planung einer Stadtautobahn den Umzug erzwang. Die Autobahn wurde nicht gebaut, die Fabrik stand leer - und alles war eigentlich ideal: keine Wohnbebauung - das ist wegen des Lärmschutzes wichtig -, großzügige Fabrikräume, drum herum eine kulturelle Diaspora. Eine Bildhauerwerkstatt machte im Wedding also auch als Belebung des kulturellen Lebens Sinn. Mit Zustimmung und finanzieller Hilfe des Senators für kulturelle Angelegenheiten wurde 1980 ein Nutzungsentwurf formuliert. Und dann - dann wurde die Fabrik abgerissen. Zur gleichen Zeit war der Berliner Kunsthandwerksverein bei der Suche nach geeigneten Räumen auf eine andere brachliegende Weddinger Fabrik, die ehemalige Tresorfabrik und Hofkunstschlosserei Arnheim, gestoßen. Diese, aus der Jahrhundertwende stammende Fabrikanlage mit ihren charakteristischen Shed-Dächern war zu groß für den geplanten Handwerkerhof, und so verständigte man den BBK, der seinerseits überallhin seine Fühler ausgestreckt hatte. Auch die Arnheimsche Tresorfabrik, deren Verwaltungsgebäude damals von einer »Kulturinitiative Pankehallen e.V.« genutzt werden konnte, wäre beinahe dem Abriß zum Opfer gefallen. Kulturprojekte sind kein Straßenbau, auch wenn

Affairs, a plan for the usage of the complex was drawn up. But then - the factory was torn down.

At the same time, Berlin's Handicrafts Union, in search of ideal working spaces, came across the former treasury factory and Arnheim courtyard locksmith, situated on another ruinous lot in Wedding. This turn-of-the-century factory complex, decked with characteristic shed-roofing, was too large for the proposed handicraft courtyard. The news reached the BBK, whose feelers were always out in such cases. The Arnheim treasury factory was nearly torn down as well, even though the cultural initiative 'Pankehallen e.V.' had had access to its administrative buildings. Cultural projects were not road-building projects. Yet the notion of treating abandoned factories as relics from lost idustrial eras, and deserving of a monument's status, was overlooked by the municipal administrators. Then an unmistakable tug-of-war started. District officials pulled from one side, architects and cultural groups pulled from the other, and a demolition party waited in the rafters. After the Chamber of Deputies was alarmed, the national preservation committee granted the factory the needed protection in 1984.

The BBK's concept convinced both the senate and

damals leerstehende Fabrikgebäude langsam als bewahrenswerte Denkmäler vergangener Industrieepochen immerhin ins Bewußtsein der kommunalen Verwaltungen zu sickern begannen. In dem zu dieser Zeit unfehlbar eintretenden Hin und Her zwischen Architekten- und Kulturgruppen und dem Bezirk war die Abrißkolonne schon da, um klare Verhältnisse zu schaffen. Aber man alarmierte das Abgeordnetenhaus, und der Landeskonservator stellte das Haus kurzerhand unter Denkmalschutz. Das war 1984.

Das Konzept des BBK war auch für den Senat und den Bezirk überzeugend: Aus der Arnheimschen Tresorfabrik sollte eine multifunktionale Werkstatt entstehen, ein Kommunikations- und Arbeitszentrum für Bildhauer, die in ihrer Arbeit nicht auf die Möglichkeiten der »Ein-Mann-Hinterhof-Schuppen« reduziert bleiben sollten. 1985 schließlich konnte der BBK einen Nutzungsvertrag mit dem Senat über die Bildhauerwerkstätten in der ehemaligen Arnheimschen Tresorfabrik unterzeichnen. Für Renovation und Umbau der denkmalgeschützten Anlage bewilligte der Senat rund 4 Millionen Mark, 1,1 Millionen gab die Klassenlotterie für die technische Erstausstattung. Dann ging es in mehreren Ausbaustufen los, schon Ende 1985 standen die Bildhauerwerkstätten den Künstlern zur Verfügung.

Die Bildhauerwerkstatt bietet heute zwei große und zwei kleinere Hallen, die zwar technisch definiert sind, aber flexibel genutzt werden können. Formen im Raum werden aus künstlichen oder natürlichen Stoffen gemacht, Stein, Metall, Ton, Gips, Beton und Holz sind die »klassischen« Materialien, andere organische oder anorganische Stoffe und zum Teil der Bereich der Kunststoffe kommen hinzu. Unsere technische Grundausrüstung läßt sich anhand der gängigen Materialen und ihrer eingeübten Bearbeitungsformen am besten darstellen. Wichtiger als dieses technische Bild aber ist das Potential der Werkstatt. Dieses wird nur realisiert durch das Know-how unserer Werkstattleiter, durch ihr Geschick und ihren Willen, für unkonventionelle Problemstellungen - und das macht die Kunst heute mehr denn je aus - auch unkonventionelle Realisierungswege zu finden. Das Angebot wird jährlich von rund 150 Künstlern genutzt, vom Hochschulabsolventen und Anfänger genauso wie von den bekannten Namen der Bildhauerei wie Bernhard Heiliger, Georg Rickey, Olaf Metzel, Armando, Micha Ullman, Wolf Vostell, Joachim Schmettau, Carol Broniatowski oder Antony Caro, der hier einen Workshop für junge Stahlbildhauer betreute.

district officials: to convert the Arnheim treasury factory into a multi-functional workshop, a communication and work center for sculptors, whose scope should not be limited to that of a 'one man business in a backyard'. In 1985, the BBK finally signed a utilization contract with the Senate. This enabled them to set up workshops in the former Arnheim treasury factory. For the renovation and reconstruction of the complex, now protected by preservation laws, the Senate allocated roughly 4 million marks. The class lottery donated 1,1 million for the initial technical equipment. The building phases were carried out in stages, and, at the end of 1985, the workshops were already available for the artists.

Today the sculpture workshops offer two large and two smaller halls, which, though technically distinct, remain flexible with regard to their use. The forms handled in these spaces are made of artificial or natural substances. Stone, metal, clay, plaster, cement and wood are the 'classically' utilized materials. Other organic and inorganic substances, in part plastics, are also included here. The technical capabilities are best shown by the way in which these popular materials are handled. But more important than the technical picture is the workshop's potential.

This shows itself through the know-how, expertise and drive of workshop managers who, when confronted with unconventional problems (which make up the core of today's art) find unconventional solutions. Some 150 artists a year take advantage of this offer - from alumni to beginners, to renowned sculptors like Bernhard Heiliger, Georg Rickey, Olaf Metzel, Armando, Micha Ullman, Wolf Vostell, Joachim Schmettau, Carol Broniatowski and Antony Caro who gave a learner's workshop here for young sculptors working in steel.

(Translated by Karl Johnson)

HOLZWERKSTATT: Maßnehmen an der Sägemaschine.

WOOD WORKSHOP: At work with the saw

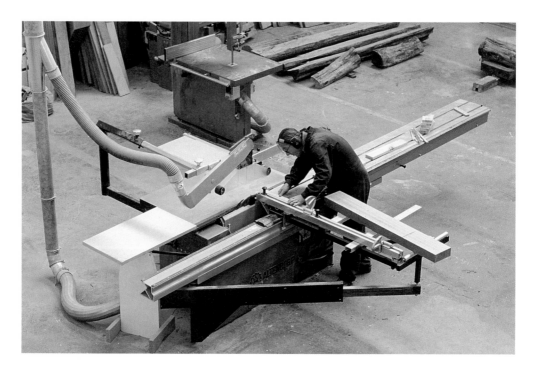

HOLZWERKSTATT: Sägemaschine.

WOOD WORKSHOP: The saw

HOLZWERKSTATT: Arbeit an der Drechselbank

WOOD WORKSHOP: *At work with the lathe.*

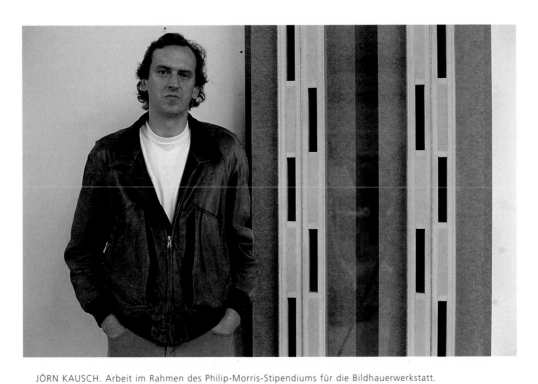

JÖRN KAUSCH. Arbeit im Rahmen des Philip-Morris-Stipendiums für die Bildhauerwerkstatt.

JÖRN KAUSCH. Work supported by a Philip Morris Fellowship for the Sculpture Workshops.

Metallhalle

Von der technischen Ausrüstung her bietet die 50 Meter lange und bis zu 12 Meter hohe Metallhalle umfangreiches Gerät für die von Künstlern angestrebte Bearbeitung von Metall: Auf sechs regulären und zwei »ad-hoc« Arbeitsfeldern kann Metall auf die verschiedenste Weise getrennt, verbunden, geformt und seine Oberfläche bearbeitet werden.

Neben Trennschleifern und Handhebelscheren gibt es für das Trennen eine Schlagschere von 3 Meter Breite und eine Plasmaschneidanlage, die bis 20mm in Bronze und Edelstahl präzise schneiden kann. Daneben stehen eine Metallkreissäge, eine Metallbandsäge für Präzisionsschnitte sowie eine Bügelsäge für Formate von maximal 420 x 240 mm zur Verfügung.

Metallformung kann mit einer Drei-Rollen-Biegebank für Bleche bis maximal 2000 mm Breite und für Rohre und Profile von 0,25 bis 1,5 Zoll durchgeführt werden.

Für variable Arbeiten in den verschiedensten Arbeitsstufen gibt es zwei Drehbänke, diverses Kleinwerkzeug und eine Säulenbohrmaschine, die Löcher bis zu 28mm Durchmesser bohren kann.

Metallverbindungen sind an jedem Arbeitsplatz mit MiG-MaG-Schweißmaschinen bis 400 Ampère möglich. Daneben gibt es außer Elektroden und Autogenschweißgeräten eine WiG-Schweißmaschine von maximal 280 Ampère.

Für die Oberflächenbearbeitung stehen bis zum Patinieren verschiedenste Möglichkeiten und vor allem das Know-how des Metallwerkstattleiters zur Verfügung.

The technical capabilities of this 50 meter-long and up to 12 meter-high space recognize the artistic goal of working effectively in metals. It offers six standard and two 'ad hoc' working zones for the dividing, connecting, forming and handling of metal surfaces.

Besides the abrasive and hand-lever shearing machines for cutting, we also have a 3-meter-wide impact cropper, and a plasma arc cutting unit for making incisions in high-grade steel and bronze up to 20 millimeters (mm). Also available are circular and band-saws for precision cutting, and a U-aligner saw for formats up to 420 x 240 mm.

Metal formations are carried out using a triple-roller bending machine meant especially for tin with a maximum width of 2000 mm, and tubes and profiles with inch measures from 0,25 to 1,5.

Two metal lathes, assorted hand tools and a column drill capable of drilling holes up to 28 mm in diameter are also available for works at different stages of their development.

For metal joining, each working area has a MIG/ MAG welding machine with a maximum capacity of 400 ampere; and, besides electrode and oxyacetylene welding equipment, WIG welding machines with a 280-ampere maximum capacity Countless ways of handling metal surfaces, even patinating, are possible here, along with having access to the vast know-how of the workshop managers.

Two crane systems spanning the entire work space, outfitted with trolleys

Über der gesamten Arbeitsfläche ermöglichen zwei Krananlagen mit jeweils zwei Laufkatzen von 5 Tonnen Hebekapazität auch die Montage von Großplastiken.

All diese Möglichkeiten der Metallhalle können multifunktional und natürlich im Verbund oder in Kombination mit den anderen Abteilungen genutzt werden.

Steinhalle

Die Steinhalle hat auf 800 m² eine Kapazität von maximal 8 Arbeitsplätzen. Durch ihre Größe und den fünf Meter breiten, nach der Halle hin offenen Galeriegang bietet die Steinhalle natürlich mehr Möglichkeiten als die bloße Steinbearbeitung. Hier können übergroße Gußmodelle genauso geformt werden wie kleinere oder mittlere Tonarbeiten auf dem Galeriegang.

Die installierte technische Infrastruktur bietet die ideale Kombination für Steinarbeiten bis zu 20 Tonnen. Eine bis 10bar hochregelbare Druckluftanlage, an die überall in der Werkstatt die verschiedensten Druckluftwerkzeuge angeschlossen werden können, ist das technische Herzstück. Alle Spaltarbeiten sowie das Bossieren und Spitzen sind mit den verschiedensten Druckluftwinkelschleifern-, hämmern und -bohrern möglich. Für die Präzisionsbearbeitung in der Struktur des Steins, für das Stocken, Schleifen und Polieren stehen neben Druckluftschrifthämmern diverse elektrisch betriebene Steinbearbeitungswerkzeuge und ein Acetylenbrenner zur Verfügung. Ein fahrbarer Portalkran mit der maximalen Traglast von 3 Tonnen und ein 4 Tonnen-Gabelstapler runden die Möglichkeiten ab.

able to support weights up to 5 tons, allow for the assembly of large-scale sculptures.

Naturally, all these multi-functional possibilities can be used in combination with other departments.

THE STONE HALL

The stone hall's 800 square meters allow for a maximum of 8 working areas. Its spaciousness, and its five meter-wide gangway which leads into the hall, offers more than merely the possibility to work in stone. Large castings and middle-sized clay works can be formed in the gangway as well.

The technical infra-structure installed here is ideal for working with stone weighing up to 20 tons. The regulatory one-to-ten-atmosphere compressed air system, which can be connected throughout the workshop to the various compressed-air tools is, technically, the workshop's centerpiece. The splitting work, as well as embossing and sharpening, is done using a selection of angular grinders, hammers and drills, all of which function on a compressed air basis. Along with a pneumatic initialling hammer, several electric tools and an oxyacetylene torch are available for precision work on the stone's surface such as atmospheric thickening, grinding and finishing work.

A moveable gantry-type crane able to support a 3-ton load, and a 4-ton fork-lift truck, round off these possibilities.

105

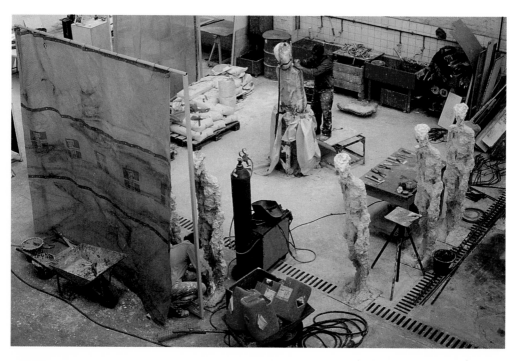

FORM- UND GIPSHALLE

THE MOULD AND PLASTER HALL

KERAMIKWERKSTATT: Großer Brennofen

THE CERAMIC WORKSHOP: Big kiln

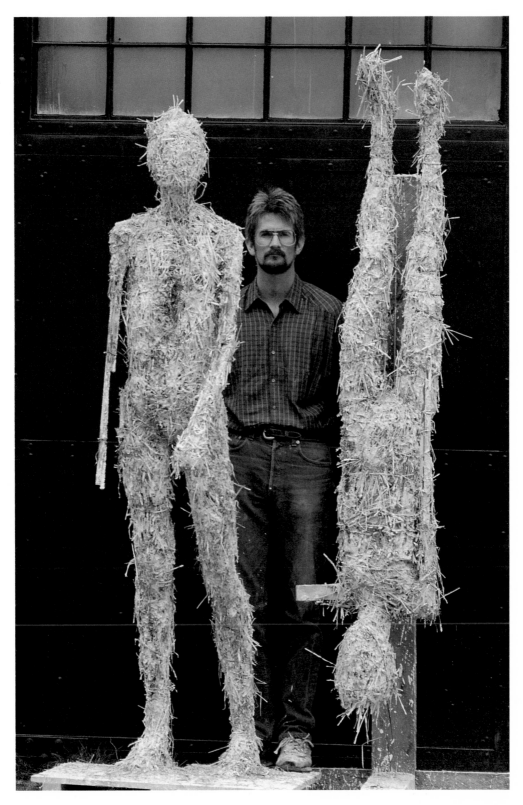

JAY SULLIVAN. Stroh, Gips und Holz. Philip-Morris-Stipendium für die Bildhauerwerkstatt.

JAY SULLIVAN. Straw, plaster and wood. Work supported by a Philip Morris Fellowship for the sculpture workshops.

Form- und Gipshalle

In der Form- und Gipshalle stehen 3 Arbeitsplätze zur Verfügung. Es können aus den verschiendensten Materialien Positiv- und Negativformen hergestellt werden. Für das Zurichten homogener Güsse aus Beton stehen Zwangsmischer, Rütteltisch und Rüttelflaschen zur Verfügung. Natürlich werden auch Gips, andere mineralische Werkstoffe und - mit Einschränkung - auch Kunststoffe verarbeitet - dem Willen zur experimentellen Formgestaltung sind nur Grenzen durch die Ausmaße der 120 m² großen Halle gesetzt. Noch größere Projekte können dann in der Steinhalle durchgeführt werden.

Holzwerkstatt

In der Holzwerkstatt stehen drei Arbeitsplätze zur Bearbeitung von Holz- und Baumblöcken, Bohlen und Platten zur Verfügung. Neben einer Vielzahl an Handwerkzeugen stehen hier eine große, bis 45° schwenkbare Formatkreissäge sowie eine Bandsäge mit einem Durchlaß von 400 mm zur Verfügung. Darüberhinaus gibt es eine Abricht- und eine Dickenhobelmaschine mit einer Bettbreite von 500 mm, eine Drechselbank und eine große Tellerschleifmaschine. Selbstverständlich kann auch mit Äxten oder Motorsägen gearbeitet werden.

Keramik

Für das Brennen von keramischen Skulpturen stehen zwei Öfen zur Verfügung: ein kleinerer mit 300 Litern Fassungsvermögen (Maximalformat: 500 x 700 x 700 mm) sowie ein größerer mit 1,5 m³ (Maximalformat: 900 x 1400 x 1200 mm). Beide Öfen erzeugen eine Hitze von maximal 1280° Celsius. Die Feinaussteuerung bietet zudem die Möglichkeit, auch andere

THE MOULD AND PLASTER HALL

Three working areas are available in the moulds and plaster hall. Positive and negative moulds from assorted materials are produced here. Out-of-position mixers, as well as our agitating tables and containers, aid in the preparation of homogeneous cement castings. And, aside from plaster, other mineral-based materials such as plastics are, at times, handled here as well. The urge to create experimental configurations is only limited by the hall's 120 square meters. At any rate, larger projects can always be carried out in the stone hall.

THE WOOD WORKSHOP

The wood workshop offers sculptors three working areas for the handling of logs, heavy planks and slats. Included among the supplies is a wide range of hand tools, a circular wood-saw with a rotatable format reaching 45°, and a band saw with a 400 mm passageway allowance. In addition to these, the workshop has a planer with a bed width of 500 mm, a lathe and a severing as well as plate-grinding machine. Axes and power saws are naturally at the sculptor's disposal as well.

THE CERAMIC WORKSHOP

Two kilns are available for the firing of ceramic sculptures: a smaller kiln with a 300 liter capacity, and a larger kiln of 1,5 cubic meters which accomodates formats up to 900 x 1400 x 1200 mm. The kilns produce a maximum heat of 1280° Celsius. Controlling the heat level makes it also possible to handle materials such as glass, metal, stone and, to a certain extent, plastics.

Materialien wie Glas, Metall, Steine und in begrenztem Maß auch Kunststoffe durch Wärmebehandlung zu bearbeiten.

Zugangsvoraussetzungen

Der Zugang ist unbürokratisch und steht allen in Berlin arbeitenden professionellen Künstlern zur Herstellung von Skulpturen und räumlichen Objekten oder Installationen offen. Nach Besprechung des Projektes mit dem Leiter der Werkstätten wird der Arbeitsbereich abgestimmt und ein Zeitraum vereinbart. Neben der Beratung durch den Leiter der Werkstätten stehen in den jeweiligen Abteilungen kompetente Mitarbeiter zur Verfügung. Diese führen in die Bedienung der Maschinen ein, geben Ratschläge für die technische Durchführung, erteilen Auskunft über Materialbeschaffenheiten, geben allgemeine Tips oder begeben sich mit auf die Suche nach Lösungsmöglichkeiten. Die Arbeitsbedingungen der Werkstatt erfüllen alle Auflagen des Arbeits- und Umweltschutzes.

Arbeitsmaterialien müssen durch die Nutzer selbst besorgt werden, die Bildhauerwerkstätten sind jedoch bei der Materialbeschaffung behilflich. Als Kostenbeitrag wurde 1995 für freie Projekte eine Nutzerentgelt von mindesten DM 400,- pro Monat oder DM 1200,- für Auftragsarbeiten erhoben. Eine Unfall- und Haftpflichtversicherung ist im Nutzerentgelt enthalten.

Die Bildhauerwerkstätten waren 1995 montags bis freitags von 9 bis 17 Uhr 30 geöffnet.

Weitere Informationen:
BILDHAUERWERKSTÄTTEN
Osloer Str. 102, 13359 Berlin
Tel 030 / 493 70 17
Fax 030 / 493 90 18

CONDITIONS OF WORKSHOP ACCESS

Access to the workshops is unbureaucratic and open to all professional artists working in Berlin involved with the production of sculptures, spatial objects or installations. After discussing their project with a workshop manager the work zone is decided upon, and a time limit is set. Aside from the workshop managers' advice, competent assistants are at one's service in every department. They offer instruction regarding the machinery, technical advice pertinent to the project's completion, information regarding the nature of the materials and, along with giving tips, take part in finding possible solutions. The work conditions comply with every law for the protection of the workers and the environment.

Participants are responsible for obtaining their own work materials. But workshops readily assist in the acquisition.

The user's fee was set, in 1995, at a minimum of 400 marks per month for independent projects, and at 1200 marks for commissioned works. Included in this fee is an accident and indemnity insurance.

In 1995, the sculpture workshops were open Mondays through Fridays from 9:00 to 5:30.

The sculpture workshop staff will gladly provide any further information.

BILDHAUERWERKSTÄTTEN
Osloer Str. 102
13359 Berlin,
Tel 030 / 493 70 17
Fax 030 / 493 90 18

109

110

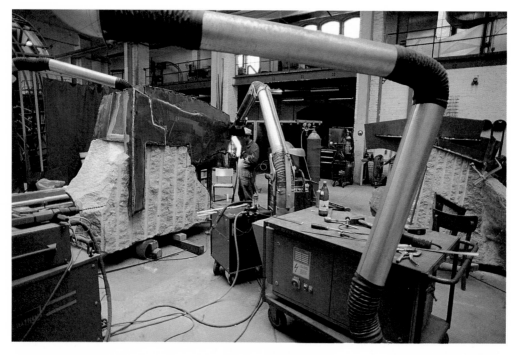

METALLHALLE: Arbeitsnest mit Schweißmaschinen und Absauganlage

THE METAL HALL: Working area with welding machines and vacuum

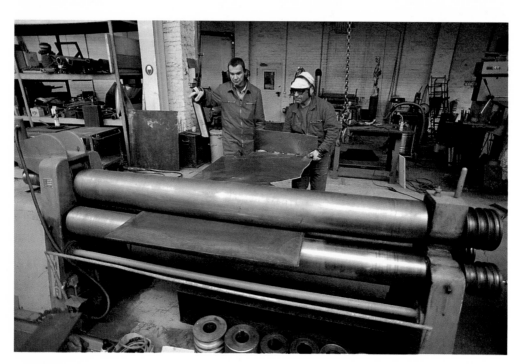

METALLHALLE: Biegebank

THE METAL HALL: At work with the bending machine

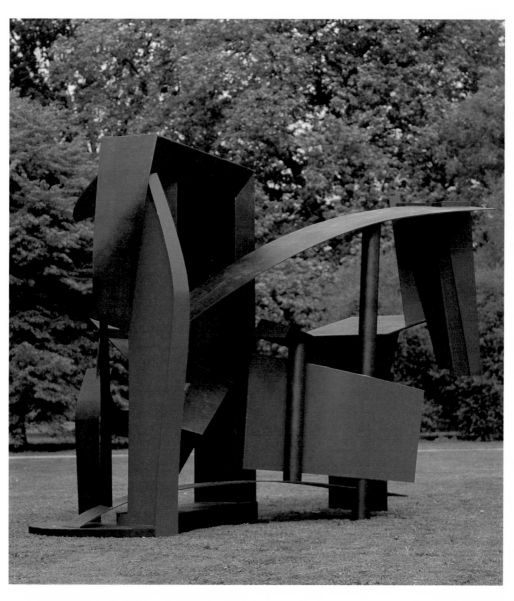

GISELA VON BRUCHHAUSEN: *DAS FENSTER IM FREIEN*. Georgengarten, Hannover-Herrenhausen, Stahl 370 x 500 x 290 cm. Bildhauerwerkstatt 1990

GISELA VON BRUCHHAUSEN: OUTDOOR WINDOW. Steel 370 x 500 x 290 cm. Sculpture Workshops 1990.

Gustav Reinhardt / Thomas Spring

Was hat die Bildhauerwerkstatt mit Bildhauerei zu tun?

Gustav Reinhardt, Sie waren der erste Leiter der Bildhauerwerkstätten, die 1985 eröffnet wurden. Der BBK suchte ja schon seit Ende der 70er Jahre nach passenden Räumlichkeiten?

Der BBK hatte sehr lange für die Bildhauer nach einem analogen Projekt zur Druckwerkstatt gesucht. Das war zunächst aber nur eine politische Forderung. D. h. die sogenannten Funktionäre haben mit der sogenannten Kulturverwaltung herumgestritten, ob man so etwas überhaupt machen sollte. Darum hatte sich von Anfang an ein harter Kern vom Berufsverband sehr bemüht.

Wie sind Sie denn persönlich dazu gekommen?

Wir waren damals sehr aktiv mit der Bildhauergruppe Odious, und es gab zum Teil dieselben Sachbearbeiter bei der Senatsverwaltung für Kultur. Man hat auch dort sehr früh darüber nachgedacht, wie man diese Werkstatt, als sie dann politisch durchgesetzt war, auf einen professionellen Sockel stellt. Ich wurde vom damaligen Vorstandsmitglied des BBK, Dieter Ruckhaberle, der das Projekt sehr stark flankiert hat, und von Karl Sticht, der mich ganz schnell mit dem Kultursenator Volker Hassemer zusammengebracht hat, gefragt, ob ich nicht die Leitung der Werkstätten übernehmen wolle.

Was für eine Bildhauergruppe war Odious ?

Odious war nichts anderes als die Zusammenfassung einer Auffassung von Bildhauerei, ich selbst bin damals als Architekturstudent dazugestoßen. An der Hochschule gab es damals mit der Gastprofessur von Philip King in Berlin einen Durchbruch, sehr viele Studenten fingen an, Stahlskulpturen zu machen. Das hatte natürlich zur Folge, daß sich Freunde zum Teil plötzlich als Konkurrenten gegenüberstanden. In Berlin, dieser kleinen Insel, gab es auf einmal mindestens 10, 15 neue Stahlbildhauer. Mit dem relativ eindeutigen Vokabular, wenn man das Material vom Schrottplatz holt. Das war ja ein Risiko für alle, und es konnte ja nicht darum gehen, ein gefundenes Stück hinzustellen, und zu sagen, das ist eine schöne Skulptur, wie das Ready-made. Es ging um die Frage, wie kann ich mit diesen Fundstücken noch

etwas artikulieren, und das möglichst so, daß ein authentisches Kunstwerk entsteht. Es gab eine spontane Idee. Da wir ja alle im selben Atelier gearbeitet hatten, wollten wir bereits als Studenten versuchen, etwas zusammen zu machen, um einfach auf dem Markt später zu bestehen. Es war so ein bißchen auch das Bedürfnis zu sagen: Gemeinsam sind wir stärker. Naiv ausgedrückt. Odious ist also aus der Hochschule heraus entstanden, mit der Maßgabe, wie man möglichst schnell weiterkommen und wie man gemeinsame Projekte machen kann. Wir haben einfach etwas gemacht, was man eigentlich nicht machen sollte. Man tut sich als Künstler ja nicht zusammen, das ist ja eigentlich »odious« (verhaßt; ekelhaft), Künstler müssen ja als »Genie« der Gesellschaft gegenüber in Erscheinung treten. Und ein Genie macht keine Companie. Es war ein interessantes Vehikel für alle. Wir hätten alleine nie das Oeuvre gehabt, denn das ist ja auch ein Problem für einen jungen Künstler. An die Ausstellungs-Adressen, die wir dann bespielen konnten, wären wir alleine auch nie herangekommen.

Zurück zur Bildhauerwerkstatt. Wie ging das?

Dann ging es um die Bildhauerwerkstatt. Zunächst hatte ich das Gefühl, das wird sowieso nichts, weil das in der ersten Phase ein multidisziplinäres Projekt werden sollte. Theater, Bildende Kunst, eimal quer durch mit Café und Latzhose, das war nicht mein Ding. Obwohl ich BBK-Mitglied war, habe ich mich nicht um das Projekt bemüht. Ich vertrat die Ansicht, das lassen wir laufen, das kann gar nichts werden. Bis ich dann eines Tages einen Anruf von Dieter Ruckhaberle bekam, der meinte, ich solle mich auf diese Stelle bewerben. Dem war wohl vorausgegangen, daß das Projekt einen anderen Kick bekommen sollte. Ich sagte ihm damals, gut, ich mache das, ich baue das Projekt auf und gehe dann wieder weg. Ich habe mir vorgenommen, das Projekt für ungefähr fünf Jahre zu betreuen, denn ich war der Meinung, mich interessiert Gestaltung und nicht Verwaltung.

Was war denn das neue Konzept, das Sie gegen das damals schon ausgearbeitete Konzept gesetzt haben?

Also das multidisziplinäre Projekt verfolgte die Aufteilung der Hallen in verschiedene Bereiche, und das gab von Anfang an Konflikte. Theaterleute brauchen ganz andere Dinge als Bildhauer, die schweißen, bohren und hämmern. Der Teil, in dem heute die Stahlhalle ist, war komplett vergeben an die Theatergruppe, die sich damals mitbemühte. Die gesamte Anlage war gegliedert in die verschiedensten Bereiche. Die Bildhauerei spielte da nur zu einem gewissen Teil eine Rolle. Es war niemals das gesamte Gebäude gemeint, und das war dann mein erster Schritt. Ich habe es zur Bedingung gemacht: Entweder macht ihr nur Theater oder ihr macht nur Bildhauerei. Als wir einmal in einer großen Runde im Europa-Center tagten, sagte ich zum Senator Hassemer: »Das wird, wenn wir das Konzept so lassen, die größte Bastelstube Europas, aber niemals eine Bildhauerwerkstatt.« Mir lag von vornherein an einem glasklaren Konzept, durch das man auch eine Identität kriegen konnte, denn die Idee war ja aus dem Nichts geboren. Es bestand auch die Gefahr, daß das ganze Projekt nicht angenommen wurde. Es wurde ja zunächst nur politisch durchgesetzt, und Herr Hassemer hat mich mehrmals gefragt: Herr Reinhardt, was machen Sie denn, wenn ich Ihnen das Ding ganz übergebe? Es gab ja weder einen Haushalt noch einen Personalplan, noch sonst irgend etwas. Es gab lediglich einen Spontie, der Behauptungen aufstellte, das war alles.

Was wollte denn der BBK?

Der BBK wollte analog zur Druckwerkstatt diese Werkstatt. Es gab natürlich Auseinandersetzungen um die Dimension dieses Projektes. Auch der BBK wußte, daß das Projekt nur Sinn macht, wenn damit Dinge gemacht werden können, die ein Künstler im eigenen Atelier normalerweise nicht machen kann. Das Schaffen von temporären Lösungen als Atelierersatz konnte keine Lösung sein, denn Ateliers braucht man sowieso. Es bestand auch die Gefahr, daß bestimmte Leute sich dort einmieten, und die Werkstatt als Dauer-Atelier verwenden. Diese Gefahr war konkret; also es gab schon namhafte Bildhauer, die darauf spekuliert hatten, daß sie da so eine Halle abkriegen.

Was war dann Ihr Konzept? Was kann man in der Bildhauerwerkstatt machen, was man ansonsten nicht machen kann?

Das Konzept war zunächst einfach nur, daß mehr herauskommen sollte als die normale Möglichkeit Skulpturen zu machen. Das Mehr mußte natürlich definiert werden. Das Problematische an dem Projekt war ja, daß es niemanden gab, der wußte, wohin die Reise gehen soll. Der Punkt meines Ansatzes war anfangs auch nur eine Vision: Es sollte ein internationales Projekt werden mit einer Ausstrahlung, die weit über Berlin hinausgeht. Aber das heißt nicht, daß es nur die »Großen« bedienen sollte. Meine Prämisse war: Bedient werden grundsätzlich alle, die man bedienen kann, aber die, die das Projekt voranbringen, es leiten oder darüber entscheiden, können und dürfen nicht ihr eigenes Maß, das immer auch ein Mittelmaß ist, als Maßstab dieses Projektes einsetzen.

Dann haben Sie alles neu konzipiert und umgebaut?

Ja! Die erste Frage war, wie erhält man überhaupt die Möglichkeit einer maximalen Ausnutzung, und dann ging es sofort um die Frage, wie kann ein Kran eingebaut werden? Das schien zunächst unmöglich, denn wir hatten es ja mit einem Baudenkmal zu tun und das Geld dazu war auch nicht vorhanden. Es geht doch in der Bildhauerei sofort um Gewichte, es geht um Tonnen. Diese ganze Ausstattung war ja das Allernotwendigste. Da bot sich nur im Norden die Möglichkeit an, zwei Kranbrücken mit einem entsprechenden Tor zu schaffen. Zwei Kranbrücken sind natürlich wichtig, weil man nur damit ein tonnenschweres Element auf den Millimeter genau justieren kann. Wenn ich das nur an einem Punkt einhänge, kippt mir das ja dauernd weg, weil ich den Schwerpunkt nicht richtig bekomme. Eine Skulptur ist eben nicht einfach ein geometrischer, sondern ein sehr komplexer Körper. Und ich konnte mit dem Tieflader in die Halle reinfahren. Das hatte die Einsicht zur Folge, daß die heutige Steinhalle als Stahlhalle eine völlige Fehlplanung war. Denn da konnte ich noch nicht mal einen Kran installieren.

Das war Resultat des Mischkonzeptes Theater - Bildhauerwerkstatt?

Ja! In der heutigen Stahlhalle das Theater, dann kam ein Schnitt und in der heutigen Steinhalle sollten die Bildhauer arbeiten. Die Veränderung hat für mich erst die Dimension des Projektes ausgemacht. Weil es natürlich nicht nur um Stahl geht, sondern schlichtweg darum, wo ich schwere Dinge ab- und aufladen kann. Das hat sich dann auch bewährt. Also alles, was in irgendeiner Weise in den Bereich der Großskulptur reinging oder in den öffentlichen Raum, konnte hier gemacht werden. Das erste Kunstrojekt hat Olaf

Metzel gemacht, für den Skulpturenboulevard. Das war ja dann der Einstieg, Hassemer hat dafür gesorgt, daß diese Leute dann hier gleich zum Zuge kamen. Das war für mich der erste Schritt zur Professionalität. Das ist der eine Bereich.

Es ging aber nicht nur darum, daß hier Großskulpturen zusammengebaut werden, sondern es kommt noch etwas Grundsätzliches hinzu?

Unter der Maßgabe, daß ich immer die Vorstellung hatte, die Hallen als Serviceeinrichtung für Bildhauer zu verstehen, daß wir uns den Künstlern andienen und sie zufriedenstellen müssen, versuchte ich auch die Geldgeber von Anfang an zu begeistern. Ein gutes Projekt stellt alle zufrieden. Selbstverständlich ging es nicht nur um Großaufträge und -projekte. Es gab sofort Künstler, die die Einrichtung für sich nutzen wollten, weil sie im Atelier die Maschinen nicht hatten oder etwas Spezielles machen wollten. Das war ganz selbstverständlich, daß die hier arbeiteten.

Dann gab es als weiterer Aspekt die Öffnung nach außen. Um dem Projekt die gewünschte internationale Ausrichtung zu geben, habe ich dafür geworben, daß Berliner Künstler nicht nur in ihrem »eigenen Saft« schmoren, sondern sich selbst mit anderen Leuten konfrontieren. Wenn man sich mit dem, was man als Bildhauer nur selbst tut, zufrieden gibt, läuft man ja Gefahr, daß das der Maßstab für die eigene Qualität und Dimension bleibt. Also nur von außen kann ich eigentlich meine Position noch einmal in Frage stellen oder nur durch Anregungen, die von außen kommen. Und da lag es mir schon dran, einen internationalen Vergleich zu schaffen. D. h. zunächst aber nur über die Menschen, da kommt also einer aus einer anderen Stadt oder aus einem anderen Land und arbeitet neben einem Berliner. Das ist ja eigentlich ganz toll für beide. Und dann stellte sich die Frage, wie man das realisieren kann, denn das kostet ja auch Geld. Es gab dann den glücklichen Umstand, daß ich sehr früh die für Sponsorengelder zuständigen Leute von Philip Morris miteinbeziehen konnte, weil ich die Verbindung durch Odious schon hatte. Die Förderidee, die damals entwickelt wurde, hat Philip Morris bis zum heutigen Tage, z. B. in Dresden, aufrecht erhalten.

Mit Philip Morris wurden damals zwei Dinge beschlossen. Erstens: Es sollten nicht länger Ausstellungen finanziert werden, wo die Speditionen einen Haufen Geld verdienen und die Ausstellungs-macher ihre großen Honorare kassieren, sondern sie wollten das Geld den Künstlern direkter zukommen lassen. Die Frage war halt, wie? Das Konzept, das wir schließlich entwickelt hatten, war bei der Unternehmensleitung auf Verständnis gestoßen: Die Künstler sollten bei der Herstellung von Kunst gefördert werden und darüberhinaus sollten sie noch zeigen können, was in den Werkstätten entstanden war. D. h. das Geld floß nun viel direkter. Es gab also für die Künstler ein Stipendium, bei dem ein Teil des Geldes an die Werkstätten ging. Das war natürlich in vielerlei Hinsicht interessant für die Bildhauerwerkstatt. Denn es kam damit auch eine Kontinuität in das Projekt, die für den Start unendlich wichtig war. Denn wir wußten ja alle nicht, ob das Projekt angenommen wird. Damit hatte das Haus zum ersten Mal seine Bewohner. Das war für mich der ideale Einstieg.

Also die Grundidee war, neben der Bereitstellung von Arbeitsmöglichkeiten Impulse in die Berliner Bildhauerlandschaft zu setzen? Das war das Entscheidende?

Ja natürlich. Das Projekt war für mich, wie schon gesagt, mit einer Vision versehen. Eine Vision alleine ist aber nichts wert. Was sie brauchen, sind gute Freunde, ein bißchen Glück und natürlich die Unterstützung des Vorstandes. Wir haben das Projekt auf vier Säulen gestellt: Erstens gibt es da für jeden einzelnen Künstler die Möglichkeit zu arbeiten. Jeder, der Lust hatte, da etwas zu machen und die Zeit und das Geld, konnte sich da einmieten. Das ist eine Selbstverständlichkeit. Das Zweite waren Künstler, die Aufträge ausführten, also die Schaffung auch von Großskulpturen. Das Dritte waren Gäste, also Leute, die von außen kommen und ein Stipendium hatten. Viertens: Wir wollten workshops machen. Natürlich haben wir auch das, was z. B. bei den Stipendiaten entstanden war, von Zeit zu Zeit auch ausgestellt.

Einerseits kommen also Künstler in die Bildhauerwerkstatt und realisieren eine Sache, die sie im Kopf haben, aber im eigenen Atelier nicht machen können. Das andere sind Workshops, das ist ein ganz eigener Bereich, auf den wir gleich noch kommen. Aber ich will jetzt auf etwas anderes hinaus: Es gibt einen Leiter, der Künstler ist, es gibt Maschinen, und es gibt Werkstattleiter. Was passiert da in der Struktur, kann ich als Künstler da etwas lernen oder bekomme ich nur handwerklichen Beistand?

Nein. Zunächst mal geht es ja um die Verwaltung

von sehr wertvollen Instrumenten und Geräten. Es geht schlichtweg um die Erhaltung des Bestandes. Ich muß zuerst einmal das Haus bedienen: Ich muß es öffnen, ich muß es schließen, und es muß jeder Bereich so abgedeckt sein, daß niemand, der dort arbeitet, sich in Gefahr bringt. Wenn jemand in eine Tischlerei geht, mit Kreissägen - da wird jeder sagen, um Gottes willen, da kann ich doch nicht einen Künstler heranlassen, der normalerweise damit nicht arbeitet! Viele sind ja auch gekommen und haben zum ersten Mal damit gearbeitet, weil sie zu Hause diese Möglichkeiten gar nicht hatten. D. h. die Verantwortung für die technischen Geräte, die zum Teil auch sehr gefährlich sind - das sind ja Industriemaschinen, das sind Schweißgeräte, das sind schwere Schleifgeräte, oder wie ich ein schweres Gewicht bewege mit einem Kran - das kann ich ja nicht einem Künstler überlassen, der sich nur auf seinen Inhalt konzentriert. Der ist dann meistens überfordert, denn er weiß auch oft gar nicht, wie ein solches Ding eingeschaltet wird.

Ist das allgemein in der Bildhauerwerkstatt so, daß auf der einen Seite der Künstler mit der Idee ist und auf der anderen Seite der Handwerker, also ähnlich wie im Druckbereich der Part des Künstlers und des Druckers arbeitsteilige Bereiche markieren und dann oft auch von zwei verschiedenen Personen wahrgenommen werden?

Nein, die Frage ist: Mache ich den Angestellten einer Abteilung zum persönlichen Assistenten eines Künstlers? Und selbstverständlich ist er nicht der persönliche Assistent eines Künstlers, sondern er hat die Aufgabe, ihn anzuleiten, um Schlimmes zu vermeiden, den Künstler so zu bedienen, daß er alles hat, wenn er irgendein Werkzeug benötigt oder eine Hilfestellung, er kann ihm helfen, kann die Maschine an- und einstellen und kann ihm sagen: So geht das! Also es ist natürlich auch ein sehr sensibler Bereich, und da kommt es sehr darauf an, daß man die richtigen Leute auswählt. Es müssen Handwerker sein, die auch bereit sind, sich schlichtweg andienen zu wollen. Sie müssen es wollen, und sie müssen es können.

Das sind aber keine Künstler?

Nein, d. h. einer ist Bildhauer. Aber es ist von der Person, nicht von der Profession abhängig. Es gibt Künstler, die es grundsätzlich ablehnen, für andere zu arbeiten, und es gibt Handwerker, die sind genauso. Also man muß die Qualität eines solchen Mitarbeiters vorher ausfindig machen, oder

ihn gegebenenfalls auch auswechseln, was ich nicht nur einmal tun mußte. Die Handwerker müssen schon wissen, warum sie da sind. Es geht nicht darum, daß wir einfach nur die Tore aufschließen und sagen, hier könnt ihr mal ein bißchen machen. Sondern sie müssen sich absolut mit der Einrichtung und ihren Zielen identifizieren, und sie müssen dafür sorgen - ganz selbstlos -, daß der Künstler zu seinen Ergebnissen kommt, und sich oder anderen dabei keinen Schaden zufügt. Es muß um Kunst gehen, und es muß um Qualität gehen. Also der, der die Einrichtung leitet, sollte möglichst zusehen, daß er sich selbst soweit zurücknimmt, daß er nicht immer erst sagt: Ich, Ich, Ich. Sondern er muß einfach in der Lage sein, auch wenn er selbst Künstler sein sollte, sich ganz im Sinne des Projekts zurückzunehmen.

Dennoch, gab es zu Ihrer Zeit Probleme damit, daß Sie selbst Künstler waren?

Ja, natürlich. Da gab es am Anfang Vorbehalte.

Sie kommen ja auch aus einer bestimmten Richtung, also die anglo-amerikanisch inspirierte Stahlbildhauerei ist schon wichtig für Sie. Wenn ich heute durch die Hallen gehe, ist klar, daß die Stahlabteilung ein Übergewicht hat. Das ist also Ihr Konzept: Große Stahlskulptur für den Außenraum. Das ist ideal abgedeckt, und ist natürlich von der Ausstattung her auch eine bestimmte Entscheidung. Schränkt das ein?

Nein, aber es ist sicher richtig, daß ich mit der Wahl des Intendanten auch über das Programm entscheide. Also wenn ich ungefähr weiß, was der sonst macht, muß ich damit rechnen, daß er auch ungefähr auf seiner Linie bleibt. Ich kann nicht erwarten, daß der plötzlich etwas völlig anderes macht. Aber es stellt sich doch die Frage: Wo gibt es Ansätze, etwas weiterzuentwickeln? Ich meine, die Steine sind nun mal meistens durch eine Art Handarbeit sehr stark zu bearbeiten, auch durch Maschineneinsatz, aber die Geräte sind handlich und überschaubar. Wenn der Stein steht, geht der Bildhauer den Stein an mit seinem Gerät. D. h. er nimmt ja von dem Stein etwas weg, und was weg ist, ist weg. Wenn ich hingegen konstruktiv arbeite wie beim Holz oder dem Stahl z. B., dann gebe ich etwas hinzu, d. h. ich brauche ganz andere Techniken: Sägen, Schneiden, Bohren, Fräsen etc. Das bedeutet, daß ich sofort mehr Maschinen brauche. Oder aber ich kann es ohnehin zu Hause machen, aber dann muß ich gar nicht erst in diese Werkstatt kommen.

Andererseits war die Stahlwerkstatt für mich nicht immer nur eine Stahlwerkstatt. Die Stahlwerkstatt ist ja auch gleichzeitig Montagehalle. Sie hat daher auch zwei Kranbrücken. Es macht ja keinen Sinn, in jeder Halle einen sechs Tonnen-Kran aufzubauen, nur damit man da auch etwas anheben kann. Steine werden ganz anders angehoben, sie werden mit dem Gabelstapler von unten genommen, und Skulpturen aus Stahl oder anderen Materialien hänge ich von oben ein. Das ist eine völlig andere Geschichte. Und Steine sind ja schon vom Volumen meisten nicht so groß, weil sie eben schon enorme Gewichte mit sich bringen.

Ein anderes Nutzungsbeispiel ist ein Projekt von Schmettau: Sein Brunnen für Düsseldorf wurde bei uns komplett in Styropor und Gips gebaut als Modell, und zwar 1 : 1. Aber er ist in Stein gedacht. Dann kamen die Spezialisten und haben die Form abgegriffen, also sie haben die Punkte genommen, danach wurde der ganze Brunnen in einem hochwertigen Betrieb computergesteuert in die Steinform gebracht.

Die Steinhalle war auch Veranstaltungshalle. Es war sehr wichtig, eine Halle zu haben, in der nicht überall Maschinen standen, die fest installiert waren und das geht eben beim Stein. Beim Holz oder Metall brauchen sie neben den Maschinen auch Absauganlagen usw. Beim Stein habe ich am allerwenigsten Technik, eine Preßluftinstallation, die man kaum bemerkt, das Anheben erfolgt durch den Gabelstapler, und den kann ich rausfahren. Die Halle ließ einfach auch mehr zu durch die Galerie oben, z. B. temporäre Ausstellungen, die die Ergebnisse der Stipendiaten zeigen konnten.

Gut. Eine Vorliebe für Stahlskulpturen gibt es bei mir dennoch, das gebe ich zu. Man muß sich aber sehr wohl darüber im Klaren sein, wie so ein Instrument wie die Bildhauerwerkstatt eingesetzt werden kann. Denn diese Einrichtung, das kann man so behaupten, gibt es weltweit nur einmal in dieser Form. Diese Einrichtung verstehe ich als eine große Chance, die bildhauerische Qualität voranzubringen. Entscheidend sind nur die Ergebnisse.

Ja, aber wie bringen Sie denn mit der Werkstatt die Qualität voran? Durch Workshops, das war die eine Sache ?

Ja, die Qualität bringt man nur voran, indem man versucht, in jeder Beziehung die besten Leute für das Projekt zu gewinnen. D. h., wenn es Workshops gibt, wenn es Stipendien gibt, fängt das bei den Leuten an, die auswählen. Das kann nicht jeder sein. Das müssen Leute sein, die von Kunst etwas verstehen, die viel rumkommen, die vor allem gute Beziehungen haben, es müssen Leute sein, die wissen, wo Qualität ist. Nur mit der Hilfe von solchen Leuten kann Qualität entstehen. Ohne die Hilfe von Robert Kudielka z. B. hätten wir niemals Anthony Caro als Leader gewinnen können.

Sicher, aber wie entsteht dann die Qualität? Wenn z. B. Anthony Caro in der Bildhauerwerkstatt nur vor sich hin arbeitet, ist das noch kein großer Effekt, außer daß Berlin und die Werkstatt einen großen Gast haben?

Wenn er da nur arbeitet? Wenn er da ein paar gute Stücke macht und die gezeigt werden, ist es schon gut. Das hat er aber nicht so gemacht. Die Ausstrahlung solcher Projekte erfolgt dann natürlich nur über ein gewisses Maß an Öffentlichkeitsarbeit, in der es um das Projekt und alle Beteiligten geht.

Aber ich wollte jetzt auf die Prozesse in der Bildhauerwerkstatt selbst hinaus. Wie kann die Bildhauerwerkstatt Impulse setzen? Durch die bloße Anwesenheit großer Künstler geschieht ja noch nicht sehr viel. Also Sie haben ja auch Workshops durchgeführt, und die müssen ja einen bestimmten Sinn haben, da passiert ja doch etwas?

Der Workshop ist letztlich für die Lebendigkeit dieses Projektes die wichtigste Möglichkeit, um relativ schnell und umkompliziert Leute zusammenzubringen, die sich vorher nicht kannten. Der Workshop ist ja zeitlich befristet: Es gibt eine Vorgabe im Material, die Leute werden aufgefordert sich zu bewerben, sie werden ausgewählt, bekommen alle Voraussetzungen, d. h. sie bekommen die Reise und die Unterkunft bezahlt. Sie können also anreisen, und am nächsten Tag können sie anfangen zu arbeiten. Das muß alles vorher organisiert sein. Und natürlich braucht ein workshop einen Leader. Denn es muß jemand sagen, was an den kommenden Tagen passiert. Es sind ja nur zehn bis vierzehn Tage maximal. Das ist für mich so eine Art Durchlauferhitzer.

Was macht denn der Leader?

Erstens ist er nach Möglichkeit ein Künstler, der einen internationalen Namen haben sollte. Das ist wichtig für die Akzeptanz, auch bei den

Teilnehmern. Ob ihn jeder gut findet, das ist eine ganz andere Frage, aber er hat schon etwas nachzuweisen. Zweitens sollte er auch etwas über Skulptur zu sagen haben. Also wenn ich Caro als Beispiel nehmen darf: Caro kannte ich zuvor nur aus der Literatur, er war jemand, von dem ich annahm, daß ich ihn persönlich in meinem Leben nie kennenlernen würde. Es gibt bei jedem, der Kunst macht, eine gewisse Angst, jemandem zu begegnen, den man selbst bewundert. In dem, was er tut. Denn das relativiert natürlich sofort die eigene Position. Tatasache ist jedoch, daß nur eine solche Persönlichkeit die Leiterfunktion für einen Workshop übernehmen sollte. Das ist wichtig auch für den einzelnen Teilnehmer, weil ansonsten das Ganze nicht akzeptiert wird. Und vor allem gehört natürlich eine gewisse Erfahrung dazu. Man braucht große Erfahrung und Menschenkenntnis, um aus Egozentrikern, die Künstler meistens irgendwo sind, eine Gemeinschaft zu zimmern. Und das innerhalb von Stunden, denn man hat ja nicht viel Zeit.

Was macht er dann? Er macht Vorgaben?

Nein. Das Haus muß zunächst mal alle Voraussetzungen geschaffen haben, es muß monatelang vorher alles abgestimmt sein, bis auf's letzte Hotelzimmer und bis auf die letzte Schraube. Die Bildhauerwerkstatt muß vorher alle Sorgen und Nöte abklären und aus dem Weg räumen. Alles muß klar sein, daß die Teilnehmer aus dem Stand heraus anfangen können zu arbeiten.

Was der Leader macht? Bei Caro war das so: Um sich kennenzulernen, zeigte jeder erst einmal, was er sonst so macht. Das geschah in Form von Dias und war eine kleine Offenbarung. So etwas kann manchmal sehr hart sein, weil natürlich kommentiert und diskutiert wird. Das geschah in einem kleinen Dia-Raum, da waren die ganzen Teilnehmer eingepfercht. Und dann: Über das Kennenlernen der Arbeit der anderen lerne ich auch die Person ein bißchen kennen. Man muß ja was dazu sagen, der Künstler muß erklären, wie er arbeitet, es werden auch Fragen gestellt. Und die Fragen kann nur jemand präzise stellen, der auch eine bestimmte Erfahrung hat. Das ist also der Anfang, daß jeder zehn bis fünfzehn Dias aus dem eigenen Fundus zeigt.

Danach mußte man anfangen zu arbeiten. Also es wurden Plätze zugeteilt, und jeder fing an. Es gibt natürlich hier eine alte Weisheit, die sagt, daß, wenn man an einem fremden Ort arbeitet, es zunächst einmal besser ist, mit einer Sache zu beginnen, die man schon kennt. Also man sollte sich nicht gleich in unbekannte Dinge versteigen, sondern, um arbeitsfähig zu werden, beginnt man mit etwas, was man schon ein bißchen kennt. Und was vielleicht ähnlich ist zu dem, was ja auch schon mit den Dias gezeigt wurde. Und von da aus kann der Leader mit der Gruppe arbeiten.

Also jeder Teilnehmer wird vom Leader von dem Punkt, wo er ist, zu einem anderen Punkt geführt?

Genau. Und dann entstehen durch die Diskussion ja Anregungen. Über jede Arbeit, die noch nicht unbedingt eine fertige Skulptur sein muß, wird diskutiert. Das ist für einen Laien fast unverständlich, das sind zum Teil stundenlange Diskussionen. Die haarsträubendste Kritik, die ich selber mal als Student von Philip King bekommen habe, lautete: Schneid' das Ding in der Mitte durch und stell' es auf den Kopf. Das heißt ja, daß ich mich von all dem, was ich bisher gemacht habe, verabschieden soll. Und das muß man erst einmal aushalten. Da fängt es doch an, interessant zu werden. Da fange ich doch an, mein eigenes Maß, mein eigenes Mittelmaß, das ich vielleicht schon erreicht habe, zu überwinden. Indem ich noch einmal alles in Frage stelle und bereit bin, einen Bruch zu machen. D. h. der Leader hat, wenn man es genau nimmt, auch brutale Funktionen. Wenn er gut ist, bricht er einen Teilnehmer im positiven Sinne - ohne ihn zu entwürdigen.

Meistens profitieren die Teilnehmer erst viel, viel später aus den Erkenntnissen, die sie innerhalb der zehn Tage hatten. Also aus dem Bruch. Aus dem Workshop kommen öfter Leute raus, die was ganz Neues anfangen. Oder die auch das Material manchmal wechseln. Die gehen zu ganz anderen Sachen über. In den Workshops waren auch nie ausschließlich Stahlbildhauer. Es gab auch Leute, die haben z. B. in Stroh gearbeitet. Oder in Holz. Letztendlich ist das Material völlig egal. Der Stein ist möglicherweise »zu langsam«, denn Workshops leben von der Geschwindigkeit, und von ihrer Intensität.

Die Bildhauerwerkstatt ist auch das Fortschreiben von bildhauerischen Positionen. Mit ihr kann ich die Tradition der Bildhauerei fortführen. Das Ziel für mich war dabei: Überwindung von Mittelmaß. Der Workshop hingegen steht als Synonym für Auffbruch. Alte Dinge im Kopf auffbrechen. Darum ging es mir im Kern.

117

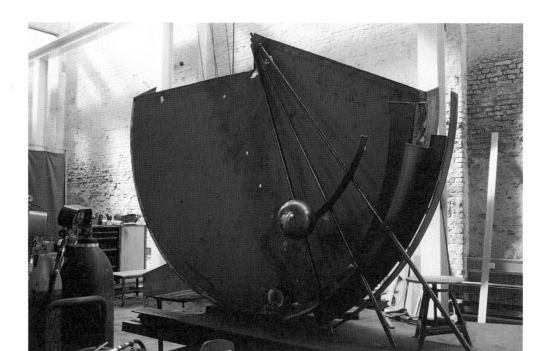

METALLHALLE: Bernhard Heiliger, *ECHO II in der Bildhauerwerkstatt.* 1987

METAL HALL: Bernhard Heiliger, ECHO II in the Sculpture Workshops. 1987

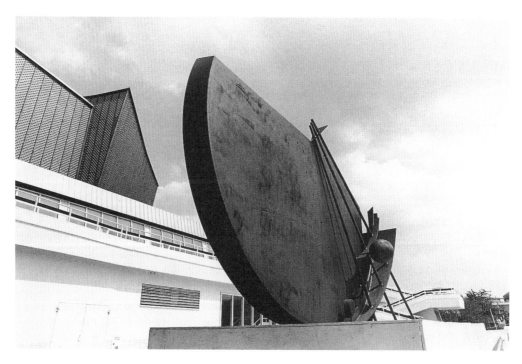

BERNHARD HEILIGER: *ECHO II* vor der Philharmonie

BERNHARD HEILIGER: ECHO II in front of the »Philharmonie«

Ulrich Clewing

Eigentlich ganz einfach

Früher war es einfach. Bildhauer waren Bildhauer. Sie arbeiteten mit Holz und Stein oder formten Figuren aus Ton, die sie in Bronze gossen. Die Zeiten sind vorbei. Ein Künstler, der heute im weitesten Sinne dreidimensionale Objekte schafft, kann alles benutzen: Glas, Stahl, die verschiedensten Arten von Kunststoff, er kann alltägliche Gebrauchsgegenstände zu figurativen Ensembles kombinieren, mechanische oder elektrische Apparate in seine Werke integrieren. Kurz und salopp: Erlaubt ist, was wirkt.

Daher gilt auch für die Bildhauerwerkstatt in der Osloerstraße: Der Name mag traditionell klingen, die Arbeitsabläufe aber, die sich hier vollziehen, erfordern ein hohes Maß an Experimentierfreudigkeit und handwerklicher Flexibilität. Ein Blick auf die Liste der Künstler, die seit Gründung der Bildhauerwerkstatt im Jahr 1985 in der ehemaligen Tresorfabrik gearbeitet haben, verdeutlicht die unterschiedlichen Herangehensweisen, auf die sich die Mitarbeiter der Bildhauerwerkstatt einstellen.

Eingemietet haben sich unter anderen: Bernhard Heiliger, Olaf Metzel, Micha Ullman, Urs Jaeggi, die Stahlbildhauer der Künstlergruppe Odious, der einstige Fluxus-Aktivist und Aktionskünstler Wolf Vostell. Stefan Balkenhol arbeitete hier ebenso wie der Tscheche Milan Knizak oder die Konzeptkünstlerin Lisa Schmitz. Der Engländer Antony Caro, Lehrer an der Düsseldorfer Kunstakademie, veranstaltete 1987 einen 10-tägigen Workshop für Bildhauer - wenn man so will - »in situ«. Und dies ist nur eine kleine und ganz persönliche Auswahl: bis dato haben pro Jahr rund 150 Künstlerinnen und Künstler ihr Atelier vorübergehend in die Osloer Straße verlegt.

Vergleichsweise unspektakulär war das Anliegen, mit dem im August 1987 Bernhard Heiliger in die Bildhauerwerkstätten kam. Heiliger, einer der Grandseigneurs der (west-)deutschen Nachkriegsplastik, der im Oktober 1995 kurz vor seinem 80. Geburtstag verstarb, hatte sich in die Pflicht nehmen lassen, zwei große Skulpturen zu fertigen, die vor dem neuen Berliner Kammermusiksaal am Kemperplatz aufgestellt werden sollten.

Den Auftrag hierfür hatte der Bildhauer freilich schon lange zuvor erhalten. Es war Hans Scha-

As Simple As That

Things were easier in the past. Sculptors were sculptors. They worked with wood and stone, or formed clay models that were casted in bronze. Those times are over. When today's artist creates, in the broadest sense, a three-dimensional object, he can use anything: glass, steel and every possible type of plastic. He can also combine everyday objects into figurative ensembles, or intergrate mechanical and electric machines into his works. In a phrase: everything goes if it functions.

This holds for the sculpture workshops in the Osloer Straße as well. Its general description might sound conventional. Yet the work tempo generated here, demanding a love of experimentation as well as a high degree of technical skill and flexibility, is truly unconventional. A list of the artists who have worked here since the founding of the workshops in 1985 in the former treasury, emphasizes the variety of approaches which the workshop assistants have had to adapt themselves to.

Among the 'artistic tenants' were Bernhard Heiliger, Olaf Metzel, Micha Ullman, Urs Jaeggi, sculptors from the artists' group Odious, and former Fluxus-activist and action-artist, Wolf Vostell. Stefan Balkenhol and the Czech Republic artist, Milan Knizak, worked here as well, as did the conceptualist artist Lisa Schmitz. In 1987, the British artist Antony Caro, an art professor at the academy in Düsseldorf, headed in situ a 10-day learner's workshop for young sculptors. This list is merely a selection. To date, 150 sculptresses and sculptors a year rent studios in the Osloer Straße complex.

In August of 1987, Bernhard Heiliger approached the sculpture workshops with a relatively unspectacular request. Heiliger, a celebrated sculptor of the (West) German postwar sculpture scene, died in October of 1995 shortly before his 80th birthday. In 1987 he was obliged to finish two large sculptures for Berlin's new chamber music hall located on Kemperplatz.

That Heiliger should create these works was decided upon in the late sixties by the architect Hans Scharoun whose designs for Berlin's Cultural Forum Complex included the symphony hall

roun, Entwerfer des Kulturforums, der Architekt von Philharmonie und Staatsbibliothek, der Heiliger Ende der sechziger Jahre für diese Aufgabe vorgeschlagen hatte. Im September 1987, rechtzeitig zur Einweihung des Kammermusiksaals, wurde das Skulpturenpaar *Echo I* und *Echo II* vor dem Eingang des Konzerthauses aufgebaut.

Heiliger hatte in seiner damals bereits 40-jährigen Karriere eine wechselvolle Entwicklung durchlaufen. In seinen Anfängen, gleich nach dem Krieg, sind noch deutlich Anleihen einer realistisch-figürlichen Kunstauffassung zu erkennen. Hans Arp und der Engländer Henry Moore lassen grüßen.

Anfang der fünfziger Jahre entstehen einige seiner besten Plastiken überhaupt: Es sind die Porträtköpfe, die Heiliger von Persönlichkeiten wie Karl Hofer, Boris Blacher oder Ernst Schröder formt. In ihnen erkennt Manfred Schneckenburger das Zusammentreffen von »geistiger Anspannung und formaler Autonomie«. Das »feine Lächeln der Abstraktion« (Schneckenburger), das sich in diesen Köpfen zeigt, sollte Heiliger in den nächsten Jahren und Jahrzehnten zum lauthalsen Lachen verstärken.

Mit eindeutigen Sinnzuweisungen darf man ihm jetzt nicht mehr kommen. Er geht konsequent den Weg in die Ungegenständlichkeit, und er erarbeitet ihn sich hart. In seinem Atelier entstehen einige Hauptwerke der informellen Plastik. Bei der *Flamme*, die 1962 vor dem Architektur-Gebäude der Technischen Universität am Berliner Ernst-Reuter-Platz aufgestellt wird, treibt er die Auflösung der Oberflächen auf die Spitze. Dem tonnenschweren Gebilde verleiht er so eine ungekannte Leichtigkeit. Wenige Jahre später, in der Serie *Vertikales Motiv* etwa, kombiniert Heiliger schrundige und glattpolierte Partien miteinander. Im Spätwerk findet er dann zu einer konsequenten Reduzierung der Ausdrucksformen. Nun, in einem Alter, in dem andere ihrer Pensionierung entgegensehen, konzentriert er sich auf die geometrischen Grundelemente: Linie, Kreis und Dreieck.

Die Skulpturen *Echo I* und *Echo II* gehören zu den reifen Arbeiten dieser Werkphase. Und sie atmen, ihrem Standort gemäß, Musikalität. Die Illusion von Klangkörpern drängt sich auf. In die Plastiken integrierte Kugeln erinnern an die Noten einer Partitur, andere Gestaltungsmittel, die gut vier Meter langen Stangen beispielsweise, ähneln Taktstöcken oder Notenschlüsseln.
Die Schwierigkeit war, die kleinen Modelle, die der Künstler in seinem Atelier geformt hatte, in

(Philharmonie) and state library. In September of 1987, in time for the chamber music hall's inauguration, Heiliger's pair of sculptures, Echo I and Echo II, stood before the concert hall's entrance.

Heiliger's work had passed through many artistic phases during his already 40 year-long career. His earlier works, created soon after the war, reflect a realistic-figurative intent also found in the works of Hans Arp and Henry Moore.

Among his finest works are the busts that he completed in the early 1950s: likenesses of personalities such as Karl Hofer, Boris Blanche or Ernst Schröder. In these works Manfred Schneckenburger saw a unification of »spiritual tension and formal autonomy«. In the years to come, their »subtle grin of abstraction« (Scheckenburger) became an intense guffaw.

Such one-sided associations no longer apply to Heiliger. He later worked exclusively in the non-representational realm, and did so obsessively. Many of Heiliger's principal works, Informel-style sculptures, were created in his studio. With the sculpture entitled Flamme (Flame), erected before the architectural department of the Technical University on Berlin's Ernst-Reuter Platz, he exaggerated the notion of dissolving an object's surface by enstilling this weighty mass with an unfamiliar lightness. Years later, in his series Vertikales Motiv (Vertical Motif), he combined cracked with highly polished units. His last works refer to a reduction in his form of expression. During this period - not being the type to waste away in retirement in his studio - Heiliger concentrated on the basic geometric elements: the line, circle and triangle.

Echo I and Echo II belong to the mature sculptural works of this period, and, not unlike their final location, they exude a musicality. They even force the illusion of sound-carrying bodies upon the eyes. Spherical elements in the sculpture's form suggest the notes of a score, while other stylistic inventions, such as rods of four meters, suggest batons or musical clefs.

Technically, the problem was to repeat the small models formed by the artist in his studio on a mammoth scale. Both sculptures are over four meters tall and, moreover, made of massive steel. Without the sculpture workshop's crane system, Heiliger and his assistants might have never mastered this project. Yet the work went quickly.

die vorgesehenen, gewaltigen Dimensionen umzusetzen. Beide Skulpturen sind mehr als vier Meter hoch - und vor allem: sie sind aus massivem Stahl. Ohne die Krananlage der Bildhauerwerkstatt hätten Heiliger und seine Assistenten diese Aufgabe nicht bewältigen können. So aber gingen die Arbeiten rasch voran. Nach 7 Wochen Plackerei waren die zwei »Echos« montiert. Die Eile hatte ihre Gründe. Es war der Wunsch der Politiker, den Kammermusiksaal unbedingt noch während der 750-Jahr-Feier Berlins 1987 zu eröffnen. Daher mußten auch Echo I und Echo II pünktlich fertig werden.

Die Festivitäten zum Jubiläum der ersten urkundlichen Erwähnung der Stadt bescherten den Berlinern eine ganze Reihe von kulturellen Highlights. Dazu gehörte auch der Skulpturenboulevard am Kurfürstendamm in der Westberliner City. Die Planungen der Kulturverwaltung waren bereits ein gutes Jahr im Gange, als sich abzeichnete, daß die eingeladenen Künstler allzu Gefälliges abliefern würden. Sechs Monate vor der festlichen Einweihung wurden die bestehenden Pläne komplett über den Haufen geworfen.

Die freie Ausstellungsmacherin Barbara Straka übernahm die Leitung des Projekts Skulpturenboulevard. Sie holte Bildhauer hinzu, deren Arbeiten ihrer Vorstellung von engagierter »Kunst im öffentlichen Raum« näher kamen als die Konzepte des Berliner Kultursenators. Das Werk, das nach seiner Aufstellung die meisten Kontroversen auslöste, war die Skulptur 13.4.1981 des damals 35jährigen Berliners Olaf Metzel an der Ecke Joachimstaler Straße gegenüber dem Café Kranzler.

Metzels Provokation bestand darin, daß er unzählige rot-weiß lackierte Absperrgitter zu einem turmhohen Gebilde stapelte und schließlich einen Einkaufswagen obendrauf plazierte. Der Titel der Arbeit bezog sich auf eine der vielen scherbenreichen Demonstrationen, die an eben jenem Ort stattgefunden hatten, an dem jetzt Metzels Skulptur stand. »Weg mit der Schande«, blökte dumpf das Boulevard-Blatt »BZ« und forderte den sofortigen Abbau der Plastik, die den Ruhm des heutigen Rektors der Münchner Akademie begründete.

Auch diese Skulptur konnte nur in der Bildhauerwerkstatt zusammengebaut werden. Nachdem Metzel die Absperrgitter besorgt und in der Osloer Straße abgeladen hatte, begann der zeitgenössische Turmbau zu Babel. Hoch aufragen sollte die Plastik, um sich gegen die Geschäftshäuser rundum behaupten zu können. Metzels Atelier wäre

After 7 weeks of drudgery, the two »Echoes« were mounted. There was a reason for hurrying. The local politicians wanted, in any case, that the chamber music hall be opened in 1987 during Berlin's 750th Jubilee. This meant that Echo I and Echo II had to be completed on time.

For the jubilee's festivities - the first of their kind to honor the city's founding - the Berliners organized a series of cultural highlights. One of these entailed turning the Kurfürstendamm throughfare, in Berlin's western sector, into a Sculpture Boulevard. The cultural committee's plans had been underway for a year when it was decided that the choice of invited artists was too arbitrary. Six months before the festive dedication, the plans were thrown out.

The freelance exhibition organizer, Barbara Straka, headed the Sculpture Boulevard project. She assembled a group of professional sculptors whose works reflected her own concept of »Art in Public Spaces«, and more than the concept first used by the Cultural Senate. The piece which caused the most controversy after its completion was a sculpture entitled 13.4.1981 by the 35-year-old Berliner, Olaf Metzel. Erected on a corner of the Joachimstaler Straße, it faced the famous Café Kranzler.
The provocation in Metzel's piece rose from its materials: countless red-and-white-striped, grated barricading units forming a tower, crowned by a shopping cart. The titel was a direct reference to a violent demonstration which had taken place on this very spot. Though called a »disgrace« in the sensationalist journal »BZ«, which demanded the immediate removal of the sculpture, it ultimately established the fame of today's president of Munich's art academy.

The sculpture's construction was made possible through the sculpture workshop. Not until Metzel ordered the barricading units and had them delivered to the Osloer Straße could the work begin on his contemporary Tower of Babel.

In order to stand out among the surrounding businesses and stores, the sculpture's presence had to be overbearing. Olaf Metzel's studio was much too small, whereas the sculpture workshop's hall was made for such projects. The grated units were tediously screwed together. Metzel needed scaffolding in order to continue working. By the time he was finished the barricading units reached the ceiling of the workshop.
By comparison, the space utilized by Micha

121

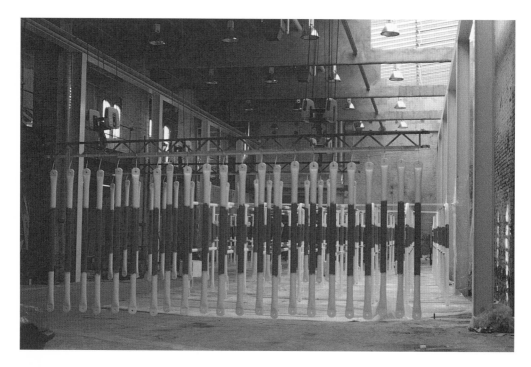

OLAF METZEL: Material zur Skulptur *13. 4. 1987*
Metzels Skulptur war die erste Arbeit in der Bildhauerwerkstatt.

OLAF METZEL: Material for a sculpture 4 / 13 / 1987
Metzel's sculpture was the first work made in the Sculpture Workshops.

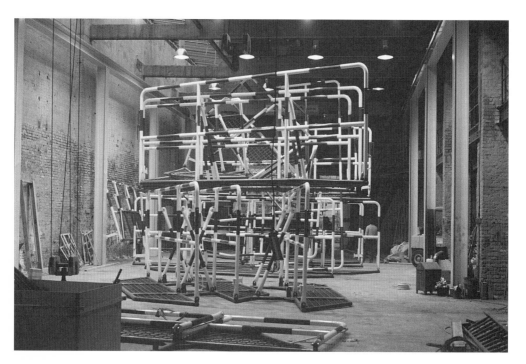

OLAF METZEL: Aufbau der Skulptur *13. 4. 1987*

OLAF METZEL: Assembling the sculpture 4 / 13 / 1987

dafür längst nicht groß genug gewesen. Indes war die Metallhalle der Bildhauerwerkstatt für das Vorhaben wie geschaffen. In mühevoller Arbeit wurden die Gitter miteinander verschraubt. Bald benötigte Metzel ein Gerüst, um sein Werk fortzusetzen. Zum Schluß reichten die Absperrgitter bis knapp unter die Decke.

Verglichen damit war der Raum, den Micha Ullman für seine Arbeit in der Bildhauerwerkstatt benötigte, eher bescheiden. Ullman war 1989 als Stipendiat des Berliner Künstlerprogramms des Deutschen Akademischen Austauschdienstes (DAAD) nach Berlin gekommen. Für den Israeli mit Professur in Stuttgart, der in Berlin zuletzt mit dem Denkmal zur Erinnerung an die Bücherverbrennung der Nazis am Bebelplatz Aufsehen erregte, war dieses eine Jahr eine außerordentlich produktive Zeit.

Es entstand eine beachtliche Anzahl von Skulpturen, die sich im weitesten Sinne an seine documenta-Arbeit von 1987 anlehnten. In Kassel hatte Ullman damals einen »schwebenden« Eisenbalken installiert, an dessen Ende die Form eines umgekehrten Stuhles ausgeschnitten war. Dieser Balken war auf die Mitte eines quadratischen Trichters gerichtet, in dem man wieder eine Negativform erkennen konnte. Diesmal war es ein Haus.

Als der heute 57jährige Bildhauer mit den Vorarbeiten zur Skulptur *Niemand* begann, formte er zunächst einen kleinen, gerade mal vierzig Zentimeter hohen Würfel aus Ton. Es wurde ein Sinnbild für den abgeschlossenen Raum schlechthin. In eine Außenwand kratzte er eine rechteckige Nische. Dieser Würfel, mehr als nur ein Modell, wurde im Brennofen der Bildhauerwerkstatt gehärtet. Nach dem Brand hatte der Würfel annähernd dieselbe gelb-rötliche Farbtönung, die später auch die große gerostete Stahlplastik tragen sollte. *Niemand* ist ein massiger, verschlossener Quader mit den Seitenlängen 3,20 x 3,20 x 2,60 m. Jede Wand besteht aus jeweils drei (fast erschreckend) kahlen Stahlplatten, in deren Zentrum ein seltsam isoliert wirkendes Gestaltungselement erscheint. Ein Wasserbecken, eine Nische, die aussieht wie der Eingang zu einem Ofen, eine auf den Kopf gestellte Tür, eine zweite, noch engere Nische - Ullman konfrontiert den Betrachter mit rätselhaften Hinweisen auf menschliche Behausung, Einsamkeit, auf die Abwesenheit jedweder Hoffnung. So kreierte Ullman eine Skulptur, von der Amnon Barzel im Katalog zur Ausstellung *Berliner Arbeiten* in der Neuen Nationalgalerie schrieb: »Unser Bewußtsein sucht den

OLAF METZEL: *13. 4. 1987.* Skulpturenboulevard Berlin 1987
OLAF METZEL: *4 / 13 / 1987* Sculpture boulevard Berlin 1987

Ullman for his workshop projects was modest. In 1989, Ullman came to Berlin as a stipendiary of the art-program sponsored by the German Academic Exchange Service (DAAD). This was a productive year for the Israeli with a professorship in Stuttgart. Ullman was already well-known for his memorial erected on Bebelplatz, in memory of the National-Socialist book burning.

In his impressive number of sculptures completed at the workshop there seems to be an underlying reference to his Documenta piece of 1987. Ullman's work in Kassel involved the installation of a 'floating' iron beam. The cut-out form of an inverted chair at the beam's conclusion hangs over the middle of a 'rectangular' funnel in which the negative image was visible. But here the viewer sees a house.

When the 57 year-old sculptor started the preliminary work on his sculpture entitled Niemand (Nobody), he began by forming a small clay cube, hardly 40 centimeters tall, which became the definitive spatial indicator. In an exterior wall, he dug out a cubical recess. The cube, more than a model now, was fired and hardened in the workshop's kiln. After the firing, it took on the reddish-yellow coloring that was intended for the large-

Kontakt mit dem geschlossenen Inneren. Wir sind außerhalb und suchen einen Ausgang. Kafkas Schloß ist versiegelt. Kein Hinweis für den Hoffnungslosen. Kein Opfer und kein Schrei.« Micha Ullman hat Berlin längst wieder verlassen. Die Skulptur *Niemand* ist geblieben. Sie steht heute vor dem Martin-Gropius-Bau in Kreuzberg. Wenige Meter davon entfernt befanden sich einst die Folterkeller der Gestapo.

Zur selben Zeit, zu der Ullman in der Bildhauerwerkstatt arbeitete, hatte sich dort auch der 39-jährige italienische Künstler Ampelio Zappalorto eingemietet. Der im Veneto geborene, seit langem in Berlin ansässige Künstler, war damals gerade zu der Schau *Deterritoriale* eingeladen worden, in der 1990 während der 45. Biennale von Venedig junge, internationale Künstler vorgestellt wurden.

Zappalorto gehört zu den Künstlern, die sich nicht auf ein bestimmtes Medium festlegen lassen. Er malt, skulptiert, baut elektrisch betriebene Klanginstallationen, veranstaltet Performances. Für *Deterritoriale* jedoch betrat er Neuland. Mit Ton hatte er noch nie gearbeitet, kannte deshalb weder die Eigenschaften des Materials noch die zu dessen Gestaltung nötige Technik. Das einzige, was er wußte, war, daß er schlanke, etwa 80 Zentimeter lange Trichter brauchen würde. In die einzelnen Kegel wollte Zappalorto winzige Radiotransistoren plazieren. Mit nichts in der Hand außer dieser schönen Idee im Kopf kam Zappalorto im Frühjahr 1990 in der Bildhauerwerkstatt an.

In der Situation kam ihm der Leiter der Keramikwerkstatt zu Hilfe. Er stellte ihm nicht nur den geeigneten Ton zur Verfügung, sondern zeigte Zappalorto auch eine Methode, wie dieser daraus die glatten, akurat uniformen, an altertümliche Posaunen gemahnenden Klangverstärker herstellen konnte, die der Künstler bisher nur in seinen Zeichnungen skizziert hatte.

Auf den Ratschlag des Keramikexperten zimmerte Zappalorto ein trapezförmiges Holzgestell, knetete den Ton dünn wie Kuchenteig und rollte anschließend den Fladen um einen konisch zulaufenden Kern. Die Trichter ließ der Künstler antrocknen und brannte sie dann in mehreren Lagen im Ofen. Je nachdem, auf welcher Höhe die Tonkegel während des Brandes in der Kammer zu stehen kamen, war ihre Färbung mal hell mal dunkler. Als die Trichter erkaltet waren, legte Zappalorto sie auf dem Boden aus, schloß die Radiotransistoren an - ein Rudel amorpher Materie, das merkwürdige Brunftlaute von sich gab: Aus den

scale sculpture made of rusted steel.
Niemand is a massive and closed block. Its lateral lengths are 3,20 x 3,20 x 2,60 meters. Each of its faces is made up of three (almost terrifying) plates of raw steel in whose centers appear eeire and isolated design elements: a water basin, a recess resembling the opening of an oven, an upside down door, and another, more constricting, recess. In this way, Ullman confronts the viewer with puzzling comments on human habitations, loneliness and the absence of all hope.

Commenting on Ullman's sculpture, in the catalog for the Berliner Arbeiten exhibition at the Neue Nationalgalerie, Ammon Barzel wrote: »Our consciousness seeks contact with a sealed interior. Outside it seeks a way out. But Kafka's castle is bolted shut, and, for those without hope comes no advice. No sacrifice. No scream.« Micha Ullman left Berlin years ago. His sculpture Niemand remained. Today it stands before the Martin-Gropius-Bau edifice in Kreuzberg, meters away from the spot where the Gestapo once kept their torture chambers.

While Ullman worked in the sculpture worshop, the 39 year-old Italian artist, Ampelio Zappalorto, was also renting studio space. This artist from Veneto, whose permanent residence later became Berlin, was showing at that time in the Deterritoriale in Venice where young international talents were presented during the 45th Biennale (1990).

Zappalorto is one of those artists whose works are not restricted to a particular medium. He paints, sculpts, builds electrically-powered sound installations and also gives performances. For the Deterritoriale he ventured into uncharted territory. Never having worked in clay before, he anticipated the material's qualities enough to arrive at the course of action for his work. He was sure of only one thing: he needed a narrow, approximately 80 centimeter-long funnel. He planned to install radio transistors in a solitary conical form. With only this idea in mind, Zappalorto came to the workshop in the early part of 1990.

The manager of the ceramic workshop came to Zappalorto's assistance. Besides finding him the proper clay, he showed Zappalorto a method that allowed him to produce, with the sought after smoothness and consistency, amplifer forms resembling archaic trumpets. Until then Zappalorto's plans had existed only as drawings in his sketchbook.

WOLF VOSTELL.
Bildhauerwerkstatt 1989

WOLF VOSTELL.
Sculpture Workshops 1989

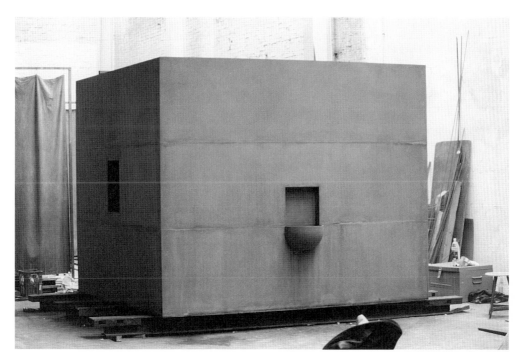

MICHA ULLMANN: *NIEMAND.*
Stahl 3,20 x 3,20 x 2,60 m. Bildhauerwerkstatt 1989

MICHA ULLMANN: NOBODY.
Steel 3.20 x 3.20 x 2.60 m. Sculpture Workshops 1989

AMPELIO ZAPPALORTO: *DETERRITORIALE*. Biennale Venedig 1990.
Ton, Elektronische Bauteile. Bildhauerwerkstatt 1990

kleinen Transistoren ertönten permanent elektro-
magnetische Störgeräusche.

Doch es sind nicht nur die technischen Möglich-
keiten oder die fachliche Beratung, die die Bild-
hauerwerkstatt für Künstlerinnen und Künstler
attraktiv machen. Denn als die Werkstatt in der
ehemaligen Tresorfabrik eingerichtet wurde,
sicherte sich das Kulturwerk des BBK nicht nur die
alten Produktionshallen, sondern auch Teile des
umliegenden Geländes.

Der 33jährige Bildhauer Georg Zey steht, wenn er
in der Osloer Straße arbeitet, die meiste Zeit im
Freien. Das hat einen einfachen Grund: Das Ma-
terial, das Zey für seine Plastiken verwendet, be-
steht aus einer Polyesterverbindung, die bei der
Verarbeitung hochgiftige Dämpfe entwickeln
kann.

Zey ist einer der Künstler, die sich zwar mit bild-
hauerischen Traditionen beschäftigen, dies aber in
einer Formensprache und mit Werkstoffen, die
völlig eigenständige Resultate zeitigen. Eines von
Zeys Prinzipien ist, aus einer Vielzahl von gleich-
förmigen Grundelementen (oder: Modulen) plasti-
sche Gebilde von hoher Komplexität und Abstrak-

*Following the ceramic expert's advice, Zappalorto
hammered together a trapezoidal wooden stand.
He kneaded the clay as thin as dough, and rolled
the flat cake into a form verging on a cone's.
After the funnel dried it was fired on different
levels in the kiln. The coloring the cone-shaped
mass of clay took on, brighter in some places than
in others, depended on its height in the kiln's
chamber during the firing.*

*After the funnel cooled off, Zappalorto set it on
the floor and attached the radio transistors - a
swarm of amorphous materials that made rutting
noises. Without stopping, these small transistors
released a monotone of electromagnetic noise inter-
ference.*

*More than technical possibilities and professional
advice make the sculpture workshops attractive
for the men and women who work here. When the
workshops were first set up in the former treasury
factory, the ARTISTS' SERVICES of the BBK not
only gained access to the old production halls,
they secured the surrounding property as well.*

*The 33 year-old sculptor, Georg Zey, spends most
of his time outside whenever he works at the*

AMPELIO ZAPPALORTO: DETERRITORIALE. Biennale Venice 1990
Clay, electronic components. Sculpture Workshops 1990

tion zu erzeugen. Dafür erstellt er Gußformen, in die er anschließend spezielle Kunstharzmischungen füllt.

Die 1991 entstandene Arbeit mit dem Titel *Was ihr wollt* etwa sieht auf den ersten Blick aus wie die überdimensionale, schematische Darstellung eines Molekularmodells. Sie besteht aus einem starren Gerüst aus transparentem Kunststoff, in das insgesamt 36 Kugeln eingelassen sind. Die Anordnung dieser Kugeln freilich ist unregelmäßig. Sie entspricht - auch wenn dies zunächst anders erscheint - keiner empirisch nachvollziehbaren Gesetzmäßigkeit. Das soll sie auch gar nicht. Denn letzten Endes geht es Zey um die »ewigen« Fragen seines Metiers. Durch das Gerüst, das er gebaut hat, schafft er Bewertungskategorien wie Umriß und Volumen, Raum und Umraum, die zueinander in Beziehung treten. Es sind die Probleme, die schon die alten Meister beschäftigten.

Darüber hinaus hat Zey in die Kugeln Buchstaben mit eingeschmolzen. Eine Einladung zum Spiel: Man fängt an, aus den einzelnen Buchstaben Worte zu bilden oder ganze Sätze. Unwillkürlich ertappt man sich dabei, wie man selbst dann noch nach Sinn sucht, wo kein Sinn sein kann.

Osloer Straße complex. For one simple reason: the materials used for Zey's sculptures contain a polyester blend which, during the work process, sometimes releases highly toxic fumes.

Though an artist concerned with the accepted sculptural traditions, Zey expresses this concern through a visual language and materials which yield highly original results. One of his guiding principles is to produce from groups of equally formed basic elements (or moduals) a sculptural unity full of complexities and abstractions. This explains why he invents special casting forms which he then fills with a combination of plastic compounds.

At first his sculpture As You Like (1990) seems to be an over-sized schematic presentation of a molecule. The viewer sees a coarse-looking scaffold made of transparent plastic housing 36 spheres. The ordering of the spheres is clearly arbitrary, and, although it seems otherwise, they reflect no recognizable form of empirical justice.

They are not meant to. In the end, what concerns Zey most is the 'eternal' question of his chosen domain. Zey's scaffold creates a zone of evaluati-

»Eine eingeweihte Kunst auch für nicht Einge-weihte«, nannte das Ulf Erdmann Ziegler in der »taz«, als die Skulptur im April 1992 das erste Mal in der (inzwischen aufgelösten) Berliner Gale-rie Vier ausgestellt wurde.

Die letzte Plastik, die Georg Zey in der Bildhauer-werkstatt gegossen hat, ist auch zugleich die größte in seinem bisherigen Werk. Sie trägt den Titel *Ohne Titel* und stammt aus dem Jahr 1994. Als Ausgangspunkt hierfür diente Zey die Photo-graphie eines Baumes. Das Bild speiste der Künst-ler in seinen Computer ein, modelte die zwei-dimensionale Vorlage in ein dreidimensionales Gitter um.

Aus den vom Rechner gewonnenen Daten fertigte er eine Gußform, die jedoch nurmehr entfernt an das Baumbild erinnert, aus dem sie hervorging. Mit Hilfe dieser Form goß Zey gute zwei Dutzend dieser schwer identifizierbaren Knollen. Die ver-band er mit gekrümmten Stegen aus demselben grauen PVC, und gruppierte sie um eine imaginä-re waagrechte Spiegelachse herum. Das Ergebnis ist ein komplizierter räumlicher Körper, und oben-drein ein ganz verblüffendes Bild von Landschaft.

Georg Zey war auch beteiligt, als in der Heinrich-Zille-Schule am Kreuzberger Lausitzer Platz im Oktober 1995 ein Kunst-am-Bau-Projekt realisiert wurde, das - zurückhaltend ausgedrückt - das Prädikat ungewöhnlich verdient. Was dort instal-liert wurde, hat nichts mit den üblichen Material-schlachten gemein, die der Reputation von Kunst im öffentlichen Raum permanent und nachhaltig Schaden zufügen. Kein gigantisches Wandgemäl-de, keine Riesenskulptur, sondern ein mehrteili-ges, im besten Sinne spielerisches »Suchbild«, dessen Einzelteile die Schüler buchstäblich für sich »entdecken« müssen.

Die Urheber dieses dreidimensionalen Silbenräts-sels, neben Zey die Berliner Künstler Hans Hem-mert, Thomas Schmidt und Axel Lieber (sie nen-nen sich in dieser Zusammensetzung *Inges Idee*), haben auf die vorhandene Architektur reagiert, indem sie an der Brandmauer eines dem Neubau gegenüberliegenden Gebäudes - genau auf der Höhe, wo der Neubau ein imposantes Rundfen-ster hat - einen großen Konvexspiegel plazierten. Darin spiegelt sich der ganze Neubau - jedoch verzerrt und ins Komische deformiert. Ferner haben die Künstler von »Inges Idee« am Giebel des Neubaus ein grotesk überdimensioniertes Vogelhäuschen angebracht. Allerdings muß man, um dessen eigentümliche Dimensionen zu erken-

on for the categories of dimension, volume, space and counter-space as they act upon one another. The same problems of perception concerned the great masters.

But Zey has also branded stray letters into these spheres. This creates a playful element. By combi-ning the letters, the viewer imagines complete sen-tences, and involuntarily seeks meanings where there are none. When the sculpture was first exhi-bited in April of 1992, in the now-disbanded Berlin Gallery Four, Ulf Erdmann wrote in his review for »Taz«: »An insiders' art for those not insiders.«

The last sculpture which Georg Zey casted at the sculpture workshop is also his largest to date. The inspiration for this untitled work, completed in 1994, is the photographic study of a tree. After feeding the picture into his computer, the artist remodeled the two-dimensional image into a three-dimensional grid-like structure.

Drawing from the computerized data, Zey created a casting form which, though foreign to the tree's image, stems from it. Aided by this form, he casted some two dozen hard to identify tuberous bulbs. He connected them with grey cross-pieces of bent PVC (polyvinyl chloride) which he arranged along an imaginary reversed horizontal axis. The result, a complicated spatial body, is moreover a surprisingly new way of visualizing landscapes.

Georg Zey also took part in the realisation of a Kunst-am-Bau (Art for Public Spaces) project in October of 1995. The designated site was the Heinrich-Zille school on Lausitzer Platz in the district of Kreuzberg. And put modestly, this pro-ject earned the rating 'unusual'. What was installed here had nothing in common with the constructional upheavals which often discredit public art projects and leave behind enduring damages. Instead of a mural or gigantic work of art, what appeared on this spot was a »hide-and-seek sculpture « whose components had to be »dis-covered« by the school children.

Besides Zey, the creators of this three-dimensional charade were the Berlin artists Hans Hemmert, Thomas Schmidt and Axel Lieber. They chri-stened their collaboration »Inges' Idea«. In effect, these four artists were merely reacting to the given architecture. They mounted a large convex mirror on a fire-proof wall that faced a modern building, and at the exact height of that building's impo-sing round window. When the entire building

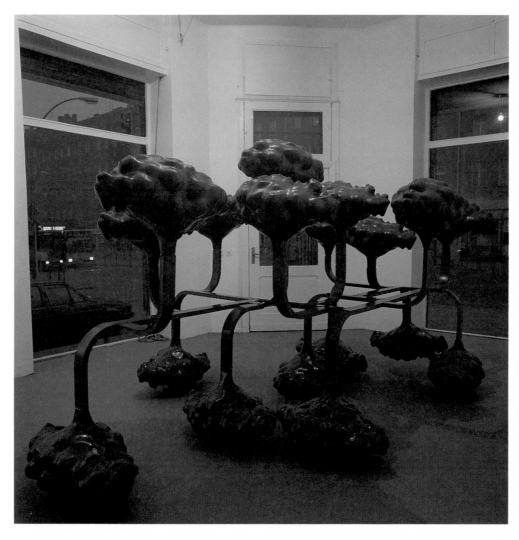

GEORG ZEY: *OHNE TITEL*
PVC. Bildhauerwerkstatt 1992

GEORG ZEY: UNTITLED
PVC. Sculpture Workshops 1992

nen, sich schon Mühe machen und ins oberste Stockwerk steigen. Wer unten steht, sieht ein normales Vogelhaus. Weiter geht die Reise: In einem Baum im Schulhof überrascht die Kinder ein goldener Ring, der um einen dicken Ast geschmiedet ist. Ein Zitat aus einem Märchen. Auch dies ist Teil des Gestaltungskonzepts von »Inges Idee«.

Auf dem Asphalt des Pausenhofes erkennt man außerdem einen merkwürdig geformten Farbfleck: Es ist eine Anamorphose, die Darstellung eines springenden Pferdes in extremer Verzerrung, die man lediglich von einem bestimmten Standpunkt aus als solche identifizieren kann. Zu guter Letzt haben die vier Künstler von »Inges Idee« im Lichtschacht eines vom Schulhof einsehbaren Kellerfensters eine magisch beleuchtete, an dreidimensionale Dioramen eines Naturkundemuseums angelehnte Szenerie installiert: ein ausgestopfter Feldhase in seiner »natürlichen« Umgebung.

Als Wolfgang Krause von der Galerie O 2 im September 1994 für einen langen Abend zu der Aktion *Nachtbogen* in die Oderberger Straße in Prenzlauer Berg einlud, gehörte Kenji Yanobe mit seinen »privaten Maschinen« zu den Publikumsmagneten. Kenji Yanobe ist 1965 in Osaka geboren, Absolvent der Kunsthochschule in Kyoto und des Royal College of Arts in London.

Yanobe, der seit einiger Zeit in Berlin lebt, baut Apparate wie zum Beispiel den *Sweet Harmonizer II - für permanentes Glücksgefühl*: Das Ding sieht aus wie eine Mischung aus einem Mondauto und einem riesigen Insekt. Es steht auf vier schlauchartigen Beinen, hat einen langen Rüssel, und trägt einen silbernen Panzer. Auf seiner Unterseite befindet sich eine eindrucksvolle Ansammlung technischer Gerätschaften. Wirft man 50 Pfennig in einen Schlitz, verströmt die Maschine den Duft von Honig. Ein anderer Eigenbau Marke Yanobe: die *Yellow Suit* aus dem Jahr 1991. Der »gelbe Anzug« ähnelt entfernt einem altertümlichen Taucheranzug, ist aber eher eine Art Katastrophen-Schutzanzug für den Fall der Fälle.

Auch die *Yellow Suit* besticht durch perfekte Verarbeitung und liebevolle, verspielte Details, bei denen einem vor lauter schrägem Humor das Schmunzeln vergehen kann. Im survival kit enthalten sind ein Schutzanzug für's Kind sowie den familieneigenen Hund - Geigerzähler inklusive.

Wie Kenji Yanobe geht es vielen Künstlern. Ein Stipendium der Tokyo Group Foundation ermöglichte ihm, nach Berlin zu kommen. Doch nach-

was reflected in the mounted mirror, it appeared comically distorted.

The »Inges' Idea« artists also attached an oversized bird house to the roof of the reflected building. The only way to grasp the structure's peculiar dimensions was to inspect it from the top floor. Seen from below, this bird house seemed of normal dimensions. The charade continued in the courtyard, where the children found a golden ring welded around a thick tree trunk. A fairytale quotation made visual: another aspect of the »Inges' Idea« design concept.

On the asphalt of the recreation yard was an oddly formed streak of color: a graphic incongruity depicting a leaping horse - seen greatly distorted. Not until it was seen from the proper angle was the depiction recognizable. As a last touch, the four artists installed a magically-lit environment in the light-well of the courtyard's seethrough basement window, mocking the displays in natural history museums. In this case, one saw a stuffed hare in its »natural« habitat.

In September of 1994, Wolfgang Krause (GalleryO2) organized an evening soirée as part of the Nachtbogen activities staged on Oderberger Straße in Prenzlauer Berg. Kenji Yanobe and his »private machines« drew in the bulk of the crowd. Born in Osaka in 1965, Yanobe studied at the Kyoto art academy, as well as at the Royal College of Art in London.

Yanobe, based for several years now in Berlin, builds devices such as Sweet Harmonizer II - für permanentes Glücksgefühl: a combination moonbuggy and giant insect. This device stands on four hose-like legs, has an elephant's trunk and wears a silvery suit of armour. Assorted technical mechanisms freckle its under-side. If you deposit a 50 pfennig coin in its slot, the device spews the scent of honey. Another rarity carrying Yanobe's stamp is the piece entitled Yellow Suit (1991). Although this yellow suit resembles a peculiar diving-suit, its real function is to offer protection in the event of art catastrophes.

The sting of the Yellow Suit can easily be attributed to its impeccable craftsmanship and amusing detail work - not to mention its bizzare and offbeat humor which can make the viewer choke with laughter. The survival kit includes protective suits for the kids, the family's pet dog and, for good measure, a complimentary Geiger counter.

dem er mit seiner Bewerbung um ein Atelier im Künstlerhaus Bethanien scheiterte, stand er ohne Arbeitsmöglichkeit da. So mietete er sich vorübergehend in der Bildhauerwerkstatt ein. Hier baute er den *Marking Dog* zusammen. Wieder so eine verrückte Maschine: ein mit Stoßdämpfern, Videokamera und unzähligen Konvexspiegeln ausgestatteter elektrischer Rollstuhl, der eine Horrorvision wahr macht. Hier muß man wirklich nichts anderes mehr tun als Knöpfchen drücken.

Maschinenkunst ist ein Feld, das in Berlin in den letzten Jahren eine ganze Reihe Künstler beackert haben. Kenji Yanobe stellt sie alle in den Schatten. Verglichen mit seinen Apparaten sind die spektakulären Aktionen der englischen Mutoid Waste Company, ist das, was im Berliner Tacheles passiert oder die Dead Chickens fabrizieren, pubertärer Post-Punk Kinderkram.

Yanobes Automaten sind anders. Sie stecken voll heiterem Humor, sind dabei in beängstigender Weise technisch ausgefeilt und wirken gleichzeitig hochgradig dekadent. Vor allem: die Maschinen funktionieren perfekt. Man das sonst nur aus Comics: der Mensch, unfähig zur Selbsthilfe vor sich hin vegetierend, inmitten einer durch seine eigene Gewalttätigkeit und Ignoranz zerstörten Umwelt.

Er hat sich in den vergangenen vier, fünf Jahren ganz auf die Theorie verlegt. Daß auch Jozef Legrand einmal in der Bildhauerwerkstatt »gastierte«, mag diejenigen, die den Werdegang des belgischen Künstlers verfolgt haben, zunächst erstaunen. Zuletzt organisierte der Konzeptualist im Kuppelsaal der Dresdner Hochschule für Bildende Künste, den sie dort »die Zitronenpresse« nennen, die Veranstaltung *Cultural Commuters - Kultur Pendler* - eine Kombination aus Ausstellung, Workshop und Vortragsreihe.

In einem mit transparenter Plastikfolie bespannten Holzverschlag warf in Dresden ein Diaprojektor Abbildungen von Arbeiten des Amerikaners Dennis Adams an die Plastikwand. Auf Videomonitoren liefen Experimental- und Dokumentarfilme des Ungarn Gusztav Hamos, von Jose van der Schoot aus Belgien und von Jozef Legrand selbst. Dazu spielte ein Tonband Musik, die der Berliner Künstler Wieland Bauder gesampelt hatte. Legrands Multimedia-Schau endete mit Vorträgen von Rainer Görß und e.(Twin) Gabriel, dem Chefredakteur der Kunstzeitschrift »artefactum« aus Antwerpen, Erno Vroonen, sowie Matthias Flügge von der »neuen bildenden kunst« zum Thema (kulturelle) Identität.

Kenji Yanobe's story is not unusual for many artists. A grant (from the Tokyo Group Foundation) brought him to Berlin. But when the expected studio in Künstlerhaus Bethanian failed to come through, leaving him without a place to work, he rented work space at the sculpture workshop. This was also where he assembled the Marking Dog, another of his zany machines: an electric wheelchair outfitted with shock-absorbers, video camera and countless convex mirrors. It strikes terror in the hearts of its viewers, and all you need do here is press the button.

The field of machine-art has been cultivated by numerous artists over the last years. But Yanobe's creations surpass them all. Compared to Yanobe's devices, sensational works by the English group Mutoid Waste Company, by Berlin's Tacheles workshop, or by The Dead Chickens add up to an immature and post-punk child's play.

Yanobe's 'vendors' are a different matter. Seen from a technical standpoint, these pieces full of a bright humor are so devilishly well-crafted, they almost reflect a high-grade decadence. Moreover: these machines function perfectly.
Jingling with comic-like fables: of souls unable to help themselves, vegetating in a world destroyed by their own violence and ignorance.

Because he has worked in the purely theoretical realm over the past four or five years, those following the progress of the Belgian artist, Jozef Legrand, might find it astounding that he, too, was a »guest« at the sculpture workshop. In the Kuppel Hall of Dresden's School of Visual Arts, where this conceptualist is known as the »lemon squeezer«, Jozef Legrand organized the program Cultural Commuter-Kultur Pendler, a combination exhibition, seminar and lecture series.

During the program, a slide projector (inside a wooden box covered with plastic film) projected reproductions of works by the American artist, Dennis Adams, onto a plastic wall. In video monitors, one saw experimental and documentary films by the Hungarian artist, Gustav Hamos, by Jose van Schoot from Belgium and by Jozef Legrand. There was also a recorded soundtrack, courtesy of the Berlin artist Wieland Bauder. Legrand's multi-media show closed with lectures on (cultural) identity by Rainer Görß and e.(Twin) Gabriel, editor-in-chief of the art magazine »Artefactum« from Antwerp; Erno Vroone, and Matthias Flügge representing the »Neuen Bildenden Kunst«.

132

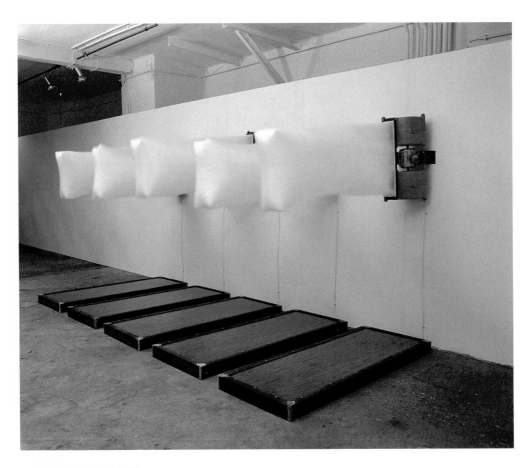

SISSEL TOLAAS: *CONNEX*
Bildhauerwerkstatt

JOZEF LEGRAND: *TIMETABLE 2*. 380 x 65 x 220 cm
Sculpture Workshops 1989

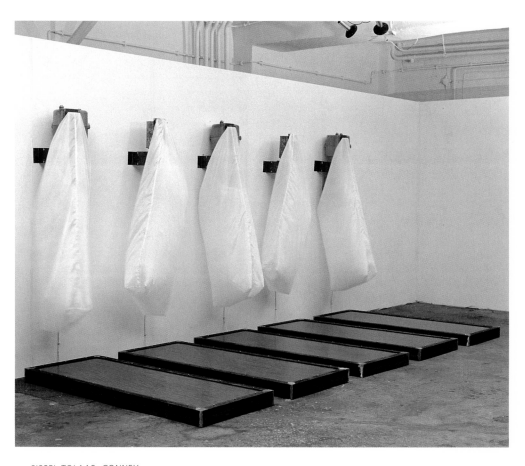

SISSEL TOLAAS: CONNEX
Sculpture Workshops

LISA SCHMITZ: *QUOD NON EST IN ACTIS*
NON EST IN MUNDO
Riga 1991
Sculpture Workshops 1991

1989 hatte Jozef Legrand eine Einzelausstellung im Belgischen Haus in Köln. Damals zeigte er minimalistische Skulpturen, für die er Stahl, Glasscheiben und Neonröhren verwendete. Licht, die Transparenz von Glas, Raum, der von Metallstäben markiert wird, das waren die Koordinaten, zwischen denen Legrand sich bewegte. Auch diese labilen Konstrukte entstanden in der Bildhauerwerkstatt des BBK. Der Grund ist so banal und so einleuchtend wie in den vorangegangenen Fällen: Eine komplett eingerichtete Werkstatt kann oder will sich heute kaum ein Künstler mehr leisten.

Aus ähnlichen Beweggründen arbeitete die Norwegerin Sissel Tolaas in der Bildhauerwerkstatt. Wer sie besucht, versteht, warum sie manchmal ausweichen muß. Ihr Atelier im Souterrain eines Kreuzberger Hinterhofes wird zwar durch ein schönes Oberlicht erhellt, ist aber längst nicht für alle ihre bildhauerischen Arbeiten geeignet. Eines der von Tolaas bevorzugten Materialien ist - oberflächlich betrachtet - der blanke Stahl, der geschweißt und zu rechteckigen Kästen verarbeitet werden will. Wesentliche Teile der Installation *Communication* (1990) entstanden in der Bildhauerwerkstatt ebenso wie zwei Jahre später die Arbeit *Konnex*.

Communication besteht aus fünf 2,20 x 1,30 Meter großen Stahlplatten, die, bevor Tolaas sie nebeneinander an die Wand hängen konnte, einen langwierigen Korrosionsprozeß durchlaufen haben. Die unterschiedlichen Mengen an Wasser und Salz dokumentierte die Künstlerin durch unterschiedlich große, wässrig-bläuliche Fotos, die sie in der Mitte der Stahlplatten angebracht hat.

Vor diesem gewichtigen Defiléedes Verfalls breitete sie auf einem silbrig glänzenden Teppich Schüsseln mit der jeweils für die einzelnen Platten gebrauchten Quantität Salz aus. Denn eigentlich sind Tolaas' wichtigste künstlerische Gestaltungsmittel andere als die der herkömmlichen Stahlbildhauerei: Im Falle von *Communication* sind es die physikalischen Eigenschaften der Materie - und der Faktor Zeit.

Bei der Arbeit *Connex* führte Tolaas das Spiel mit den Naturelementen fort. Nur daß hier der Luft die Hauptrolle zukommt. Tolaas konstruierte fünf Kästen, in die sie Ventilatoren einbaute. Dann schraubte sie ein Gestell davor, und brachte einen großen, weißen Sack aus feinem Seidenstoff daran an. In Ruhestellung hingen die Säcke schlaff die Wand herunter, bei eingeschalteten Ventilato-

In 1989 Jozef Legrand had a one-man show at The Belgian House in Cologne. Shown at that time were minimalistic sculptures made of steel, broken glass and neon tubes. Light and the transparency of glass, and space delineated by metal rods, served as the artistic coordinates for the works. These fragile constructions as well were made at the sculpture workshop of the BBK. The reason for this collaboration is as banal and enlightening as in the already mentioned cases: nowadays few artists want or can afford fully-equipped workshops.

The Norwegian sculptress, Sissel Tolaas, was drawn to the sculpture workshop for similar reasons. She was sometimes reluctant to receive visitors in her basement studio in a Kreuzberg courtyard. The studio was beautifully lit by a skylight, but unsuitable for her sculptural works. One of Tolaas' most preferred materials is polished steel - for welding and forming into rectangular boxes. A substantial part of her installation Communication (1990) was completed in the sculpture workshop, where she finished her sculpture Konnex two years later.

Communication is composed of five 2,20 x 1,30 meter-long steel plates. Before hanging them on a wall, Tolaas subjected the plates to a corrosion process. The various amounts of water and salt that she used were made visible through watery blue photographs attached to the middle of each plate.

Before imposing this defiling process on the steel plates, Tolaas arranged basins containing the needed quantities of salt on a shiny silver carpet. Sissel Tolaas' most important creative ingredients are unlike those ordinarily used when working in steel. In the case of Communication these were clearly the physical qualities of the material itself and the time factor.

In her piece Konnex, Tolaas extended her playful study of the natural elements. Air played the leading role now. She constructed five metallic box-forms in which she incorporated ventilators. In front of these was bolted a stand, to which she attached a white sack made of a delicate silk. The sack hung down along the wall when the machinery was switched off. But when the ventilators were switched on, the sack inflated, rose up and jolted through the space. This verified a simply stated though very convincing artistic truth: Volume is where one perceives it.

ren jedoch ragten sie prall gefüllt in den Raum hinein. Ein simpler, in seiner Einfachheit aber sehr überzeugender Kunstgriff: Volumen ist, wo man es wahrnimmt.

Quasi-wissenschaftliche Untersuchungen sind das Terrain, auf dem sich die Berliner Künstlerin Tynne Claudia Pollmann bewegt. Pollmann hat Phantasieamphibien hergestellt, für die - mit lateinischen Namen versehen - sie täuschend echte Pseudo-Genealogien konstruierte. Sie hat Plastiken aus Schaumstoff entworfen, die wie gigantische Gedärme aussehen. Das Anliegen, das Pollmann damit verfolgt, ist, empirische Systeme ad absurdum zu führen. Sie bedient sich der Sprache der Wissenschaft, aber nur um zu zeigen, daß die Wissenschaft auch nur ein gedankliches Konstrukt ist - so wie Pollmanns Kunstwerke Konstrukte sind.

Das Jahr 1995 über hatte T.C. Pollmann ein Atelier im Künstlerhaus Bethanien. Die obligate Ausstellung, die den Aufenthalt eines jeden Stipendiaten krönt und abschließt, trug den Titel *erhitzt, geschüttelt, gelöst*. Der Verweis auf Wissenschaft und Forschung war überdeutlich. In der Ausstellung zu sehen waren unter anderem leicht verschwommene Videoprints von einer mitgefilmten Operation, stark vergrößerte Abbildungen von Viren und Bakterien sowie Photos von Ärzten im Krankenhaus. Daneben hatte Pollmann, die nach ihrem Besuch der Düsseldorfer Kunstakademie nun auch wieder ihr vor Jahren begonnenes Medizinstudium fortführt, klobige, durchgeknetete Klumpen aus Tonerde gelegt. Photographien, die Pollmann beim Bearbeiten der Tonmasse zeigen, hingen an der Wand. Sie waren der feine Haarriß, der sich durch jede Ausstellung von Claudia Pollmann zieht. Diese Klumpen, angeblich »Knetmodelle« von »Viren« und »Bakterien«, hatten mit dem medizinischen Alltagsgeschäft, vordergründig dem Thema der Ausstellung, nichts, aber auch gar nichts zu tun. Die Knetmodelle waren die reine Fiktion - als solche aber sehr real. In der Medizin, überhaupt in den exakten Wissenschaften, sagt Pollmann, geht es oft nicht viel anders zu. Auch in diesem Fall erwies sich die Bildhauerwerkstatt, wo Pollmann die Tonklumpen formte und brannte, als ausgesprochen hilfreich. Zwar stellt das Künstlerhaus Bethanien seinen Gästen Arbeits- und Ausstellungsräume zur Verfügung, doch an die Möglichkeiten der Bildhauerwerkstatt reicht auch diese, für die Berliner Kunstszene ausgesprochen wichtige Einrichtung nicht heran.

Eigentlich ist es ganz einfach.

The artistic terrain of the Berlin artist Tynne Claudia Pollmann is a zone of pseudo-scientific research. Pollmann assigned Latin names to the fantastic amphibians that she produced, and then she construed shockingly believable geneologies for them. The sculptures made of extended plastic resemble gigantic entrails. Her main concern here is an ad absurdum attempt to control empirical systems, and to use scientific terminologies as a way of showing how science, in of itself, is a mental construction - no differently than her works are constructions.

Throughout 1995, T.C.Pollmann worked in a studio in the Künstlerhaus Bethanien complex. Her obligatory exhibition, the crowning touch at the end of every stipendiary's period of stay, was entitled Erhitzt, Geschüttelt, Gelöst (Heated, Vibrated, Released). The reference to science and research was impossible to overlook here. On display were slightly out-of-focus video stills from a filmed operation, greatly enlarged reproductions of viruses and bacteria, and pictures of doctors working in a hospital.

Along with these visual elements, Pollman (who after studying at the Düsseldorf Art Academy continued her interrupted medical studies) displayed a series of rough and kneaded clumps of potter's earth. On the walls hung photographs of the artist in the process of handling the clay masses. These, too, contributed to the nerve-like thread which runs through any Claudia Pollmann exhibition.

These clumps, supposedly »clay sketches« of viruses and bacteria, had no connection whatsoever with the theme of the exhibit - everyday medical practices. In fact, they had no connection with anything. They were pieces of pure fiction. But, as fictions, they were extremely real. In the world of medicine, as in all the exact sciences for that matter, says Pollmann, things can often function in this manner.

In this instance, too, the sculpture workshop, where Pollmann formed and fired her clay masses, was of great assistance. Although the Künstlerhaus Bethanian offers its guests both work and studio spaces, this institution so essential to Berlin's art scene can not compete with the opportunities offered by the sculpture workshops.

It's as simple as that.

(Translated by Karl Johnson)

KENJI YANOBE: *ARTISTS IN RESIDENCE. YANOBE KENJI PARANOIA FORTRESS*. Mito Art Museum. Ibaragi 1992
Rechts: *MARKING DOG*, 130 x 70 x 160 cm. Bildhauerwerkstatt 1991

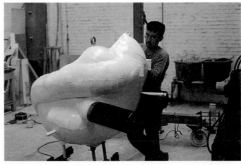

KENJI YANOBE: ARTISTS IN RESIDENCE. YANOBE KENJI PARANOIA FORTRESS. Mito Art Museum. Ibaragi 1992
Above right: MARKING DOG, 130 x 70 x 160 cm. Sculpture Workshops 1991

Robert Kudielka

Praktische Überlieferung
Eine Nachlese zum Workshop »Stahl '87«
in den Berliner Bildhauerwerkstätten

Übrig geblieben ist ein Schild, innen auf dem
rechten Flügel des großen Tors der Stahlhalle im
Norden der Bildhauerwerkstätten. »Dia-Show«
steht da, in Großbuchstaben, unterstrichen von
einem gebieterischen Pfeil nach rechts. Dort
befindet sich der Eingang zu einem Nebenraum.
Doch hinter der Metalltüre, die meist offen steht,
werden schon lange keine Diapositive mehr
gezeigt. Allerlei Gerümpel häuft sich auf Regalen,
verstaubte Ablagen wechseln mit Anzeichen
menschlicher Aktivität ohne erkennbare Absicht,
wie in Abstellkammern. Nichts erinnert mehr an
die lebhaften Diskussionen über Plastik, die hier
einmal auf Anstiftung von Anthony Caro geführt
wurden. Während des von ihm geleiteten Work-
shops »Stahl '87« fanden sich die Teilnehmer
jeden Mittag in diesem Raum zusammen, um ein-
ander ihre bisherige Arbeit vorzustellen und da-
durch in ein Gespräch über allgemeinere Pro-
bleme der Plastik zu gelangen, bevor man eine
Ecke weiter zum gemeinsamen Mittagessen im
Wedding zog.

Die Einrichtung solcher Kontakte und Veranstal-
tungen gehört sicher nicht zu den dringlichsten
Aufgaben der Bildhauerwerkstätten. Ihr Auftrag
besteht in erster Linie darin, geeignete Räume
und Geräte sowie das dazu gehörige qualifizierte
Personal bereit zu stellen, damit Bildhauer für
eine befristete Zeit die Möglichkeit erhalten, auch
einmal größere, die privaten Kapazitäten über-
schreitende Projekte zu verwirklichen. Angesichts
des rapide gewachsenen Mangels an brauch-
barem und zugleich erschwinglichem Atelierraum in
Berlin bleibt diese ursprüngliche Bestimmung
grundlegend. Doch die technisch-praktische
Begründung allein wird auf die Dauer, so steht zu
befürchten, nicht ausreichen, um die öffentliche
Unterstützung dieses »einzigartigen und perfek-
ten Instruments«, wie Caro geschwärmt hat, ein-
zuklagen und zu sichern. Außerhalb der besonde-
ren Situation Berlins haben sich in der Vergangen-
heit dank des Entgegenkommens der Industrie
immer auch ad hoc geeignete Produktionsstätten
für bildhauerische Großprojekte finden lassen.
Wenn die Institution an der Panke auch in Zu-
kunft eine Chance haben soll, dann darf sie nicht
allein auf ihre technischen Dienstleistungen set-

Practical Tradition
Reflections on the »Steel '87« artists' work-
shop at the Sculpture Workshops in Berlin

*There is a sign stuck on the main gate of the steel
hall in the Berlin Sculpture Workshops which
reads »Dia Show«. Its big letters are underlined by
a commanding arrow which points to the right,
towards the door of a side room. But behind this
metal door, usually left open, slide shows have
obviously not been taking place for quite a while.
Stray objects clutter the shelves, some hard to
define human activity seems to inhabit this dust-
ridden storage place. Nothing reflects the heated
discussions on sculpture which, not too long ago,
were instigated here by Anthony Caro. In 1987,
when he had come to Berlin to lead his first
artists' workshop in Germany, the participants
met at lunch time in this room, presenting their
work and entering into a more general discussion
on the the problems of sculpture, before going
round the corner to have a meal together in
Wedding.*

*Creating lively meeting places is certainly not one
of the Sculpture Workshops' priorities. Their main
objective is to offer adequate working space,
efficient equipment and qualified personnel, and
to thereby allow sculptors, for a limited period of
time, to complete projects whose size and scope
surpass their private means. In view of the
growing deficiency of proper studio space at
reasonable rates in Berlin, this objective remains
fundamental. But providing these technical and
practical facilities alone won't be enough to
pre–serve and ensure, through public funds,
what Caro hailed as being a »unique and perfect
instrument«. Now that the special situation of
Berlin has disappeared, it has to be seen that in
most cases suitable production space for large-scale
sculptural projects also can be found ad hoc, with
the support of industrial firms. The future of the
institution on the Panke River depends on more
than just its technical services. Its role and
validity as a cultural enterprise must be
emphasized and pushed to the forefront.*

*Even more important than this political pressure
of public justification seems to be the internal
reason why the Bundesverband Bildender
Künstler (Federal Association of Visual Artists)
should be encouraged to strengthen the artistic*

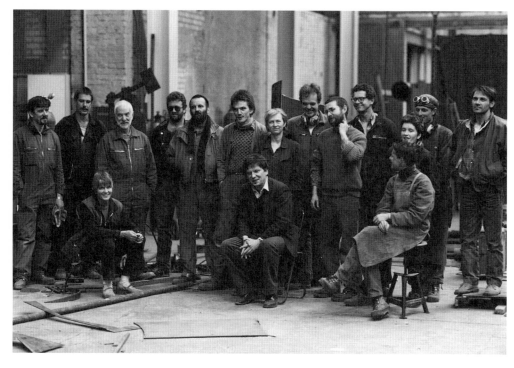

Workshop »Stahl '87« in den Bildhauerwerkstätten. Leader: Anthony Caro

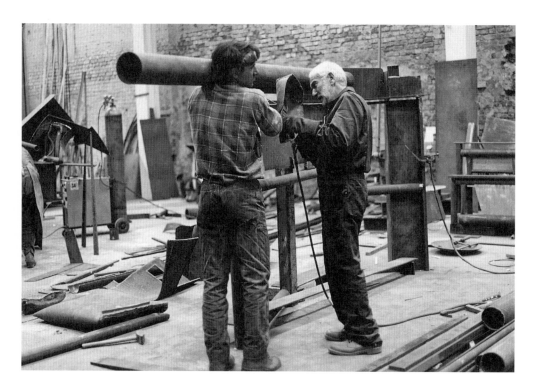

»Steel '87« artists' workshop at the Sculpture Workshops. Leader: Anthony Caro

140

zen, sondern muß sich deutlicher als »Kultur-werk« profilieren.

Viel wichtiger als diese von außen aufgezwunge-ne Notwendigkeit der Legitimation scheint freilich die interne Veranlassung, die der Bundesverband Bildender Künstler haben müßte, die kunst- und kulturpolitische Funktion des Unternehmens zu verstärken. Denn die Bildhauerwerkstätten bieten eine einmalige Chance, im Interesse der Künstler einer bedrohlichen Auszehrung und Verarmung der Kunstpraxis entgegenzuwirken. Seit Beginn der siebziger Jahre ist eine zunehmende Erosion der praktischen Überlieferung zu beobachten, die sich, was immer ihre tieferen Ursachen sein mö-gen, vor allem in zwei miteinander verknüpften Symptomen äußert: in der zunehmenden Verkür-zung der Vermittlung auf die reine Bildinforma-tion und in der Auflösung des Generationen-Kontraktes zwischen den Künstlern.

Jeder Bildhauer weiß, wie irreführend Bilder - und zwar gerade die eindrucksvollen - von Plastiken sind; und selbst vor einem Original - und sei's das eigene - bedarf es oft des Fingerzeigs eines erfah-renen Praktikers, um wirklich zu sehen, was man vor Augen hat. Rodins Einsicht in die Dynamik plastischer Volumina verdankt sich bekanntlich dem beiläufigen Wink eines Steinmetzen, der sich des jungen Bildhauers erbarmte, als der an den Akanthusblättern eines Kapitells zu verzweifeln drohte. Es gibt keinen Ersatz für solche Winke und für das Abgucken der Handgriffe und kleinen Kniffe. »Tradition kommt von tradere, weiterge-ben«, schreibt Adorno. »Im Bild des Weiterge-bens wird leibhafte Nähe, Unmittelbarkeit ausge-drückt, eine Hand soll es von der anderen emp-fangen.«[1] Solche Direktheit mag in den herr-schenden Formen der rationalisierten Produktion längst obsolet geworden sein, für die Kunstpraxis bleibt sie gleichwohl unentbehrlich, wenn Gestal-tung nicht selber zum unmittelbaren, dilettanti-schen Reflex entfremdeter Arbeit werden soll.

Die Wahl von Anthony Caro als Leiter des Work-shops »Stahl '87« war in diesem Sinne mehr als nur die Einladung eines international renommier-ten Künstlers gewesen - nämlich die Entscheidung für ein Konzept. Der englische Bildhauer ist früher als andere auf die Folgen des Verlustes an prakti-scher Tradition aufmerksam geworden, vermutlich weil er die Befreiung zu seinem eigenen originä-ren Werk der engen persönlichen Bekanntschaft mit amerikanischen Künstlern im Umkreis des Kri-tikers Clement Greenberg, darunter vor allem Kenneth Noland, Jules Olitski und David Smith,

and art political function of this undertaking. The Sculpture Workshops offer artists a unique chance to defy a growing depletion and distortion of their professional communication. Since the early 1970s the erosion of practical tradition has become an undeniable threat. Whatever the deeper causes for this tendency might be, it manifests itself through two connected symptoms: an increasing reduction of information to secondary sources, such as reviews or reproductions; and the steadily diminishing contact between artists of different generations.

Every sculptor knows how misleading pictures of sculptures can be - especially those which look impressive; and how important, even when looking at an authentic work, the hint of an experienced practitioner can be - to really see what one is looking at. It is commonly known that Rodin owed his basic insight into the dynamic nature of sculptural volume to the advice of a stonemason who saw the young artist's despair in trying to cope with the acanthus leaves of a capital. There is no substitute for such casual tips, such hints and even tricks of the trade. »Tradition means literally trading, passing on«, wrote Adorno. »In this 'passing on' a living nearness and immediacy is expressed, one hand receives it from the other.«[1] In today's world of technological production a directness of this kind might seem obsolete. For the practicing of art, however, such exchanges seem to be indispensable if the creative act is not to be doomed to become a painfully subjective, amateurish reflex of rationalized working methods.

In this sense the choice of Anthony Caro as leader of the «Steel'87« artists' workshop was much more than extending an invitation to an international-ly acclaimed artist. It was a choice of concept. Earlier than others, this British sculptor has reali-zed the dangerous loss of practical tradition, probably because it has meant so much to himself. The liberation of Caro's mature and independent work around 1960 was greatly indebted to personal contacts with American artists associated with the art critic Clement Greenberg, such as Kenneth Noland, Jules Olitski and David Smith. But already among Caro's first generation of students it became apparent that such a creative and critical exchange, transcending the boundaries of age, style and temperament, was no longer properly appreciated and began to fall into neglect. Since the late 70s Caro therefore has dedicated part of his energy to renewing the idea of the artists' workshop - independently from

141

verdankte und bereits bei der ersten Generation seiner Schüler entdecken mußte, wie dieser wichtige schöpferische Kontakt, über Generationen, Gattungen und stilistische Unterschiede hinweg, immer weniger verbindlich und selbstverständlich wurde. Seit Ende der siebziger Jahre hat sich Caro daher, unabhängig von seiner Entwicklung als Bildhauer und über ein Jahrzehnt nach dem Höhepunkt seiner Lehrtätigkeit an der Londoner St. Martin's School of Art, für eine Erneuerung der Workshop-Idee engagiert und 1982 eine eigene Stiftung gegründet: den Triangle Artists' Workshop in Pine Plains, etwa 100 Meilen nördlich von New York City. Bis 1991 hat er dort jeden Sommer mit Gästen wie Greenberg, Helen Frankenthaler, Frank Gehry, Larry Poons, Frank Stella u. a. vierzehntägige Workshops durchgeführt, in denen die Teilnehmer Formen der praktischen Verständigung und Konfrontation, der gegenseitigen Kritik und Förderung erproben konnten.

Die Idee des Künstler-Workshops ist - ähnlich wie ihr musikalisches Pendant, die Masterclass - nordamerikanischen Ursprungs. Selbst wer dem Klang von Namen keine weitere Bedeutung beimißt, wird in der Praxis rasch auf den kritischen Punkt gestoßen: die für europäische Künstler zunächst ungewohnte Rolle, die der *leader* für die Ausrichtung und Gewichtung der gemeinsamen Arbeit spielt. So kam am Beginn von »Stahl '87« sofort die scheinbar unvermeidliche Frage: »Sollen wir denn alle kleine Caros machen?« Es ist schwer zu sagen, was an diesem Vorurteil fataler ist: der deutsche Aberglaube, daß Autorität Gefolgschaft verlange; die in jeder Hinsicht kontraproduktive Angst, das eigene Ego könne Schaden leiden; oder der offenkundige Mangel an gesellschaftlicher Erziehung. Demgegenüber scheint eine Zivilisation, die sich aus Einwanderern und verschiedenen Rassen und Kulturen konstituiert, den nicht geringen Vorzug zu haben, daß sie den Wert des Kennenlernens schätzt und von jeglicher Autorität zuallererst die Bewährung verlangt. Es gibt kein besseres Mittel gegen die lähmende Suggestion der 'Vorbilder' in der Kunst, als die praktische Begegnung mit ihren Urhebern.

Historisch betrachtet stand in der Tat der Wunsch, die maßgeblichen Künstler der Gegenwart bei der Arbeit kennen zu lernen, am Anfang der Workshop-Idee. Das älteste Modell, der Emma Lake Artists' Workshop in der kanadischen Provinz Saskatchewan, ist schlicht dadurch zustande gekommen, daß eine Gruppe lokaler Künstler Mitte der fünfziger Jahre aus der Not, abseits der großen Kunstzentren zu leben, eine Tugend machte und

developing his own work, and more than a decade after his influential teaching at St. Martin's School of Art (London). In 1982 he founded the Triangle Artists' Workshop in Pine Plains, approximately 100 miles north of New York City. Until 1991 he held there regular summer workshops to which distinguished guest leaders were invited, as for instance Greenberg, Helen Frankenthaler, Frank Gehry, Larry Poons, Frank Stella, and many others. For a fortnight, the participants could enjoy, in a singularly intense and sympathetic atmosphere, the advantages of open mutual criticism and investigate various forms of practical communication.

It is not by coincidence that the concept of the 'artists' workshop', similar to that of the 'master class' in music, orginated in North America. The term is not easily translated into German without obscuring the most important distinction of the concept: the critical role of the LEADER who is responsible for structuring the joint activity. This is embarassingly unfamiliar to European artists, and to Germans in particular. In Berlin, on the very first meeting of »Steel '87«, the idea of such a protagonist immediately provoked the question: »Are we all supposed to make little Caros now?« It's difficult to say which aspect of this prejudice is more fatal: a certain German belief into submission to authority; the totally counter-productive fear of harming one's own ego; or simply the glaring lack of social manners. There a civilization composed of immigrants of various races and diverse cultures has a truly enviable advantage: its members still appreciate the value of personal acquaintance, and they expect first of any authority that it prove itself. Nothing cures the paralysing effect of artistic models and ideals better than a practical encounter with their originators.

Historically speaking, the North American workshop idea sprang indeed from the simple wish of getting to know the distinguished artists of one's time better by meeting them 'at work', so to speak. The oldest model of this kind, the Emma Lake Artists' Workshop in the Canadian province of Saskatchewan, was established in the Mid-Fifties for precisely this reason. Hopelessly cut off from the major art centers, a local group of artists decided to turn this handicap into an advantage and to invite personalities from the New York art scene to their remote prairie country in the North. The list of those who came and worked out there, under the constellation of the Big Dipper, reads now like an art historical legend: Barnett Newman and John Cage; art critics such as

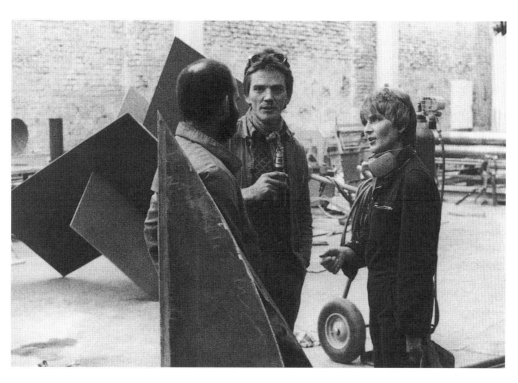

Workshop »Stahl '87« in den Bildhauerwerkstätten. Leader: Anthony Caro

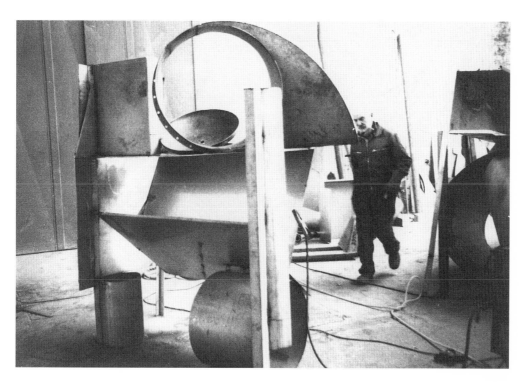

»Steel '87« artists' workshop at the Sculpture Workshops. Leader: Anthony Caro

144

Workshop »Stahl '87« in den Bildhauerwerkstätten. Leader: Anthony Caro

»Steel '87« artists' workshop at the Sculpture Workshops. Leader: Anthony Caro

die Protagonisten der New Yorker Kunstszene in die Einsamkeit der nördlichen Prairie einlud. Die Liste derer, die sich unter dem Sternbild des Großen Bären einfanden, liest sich heute wie eine goldene Legende der neueren Kunstgeschichte: Barnett Newman und John Cage, die Kritiker Greenberg, Alloway und Elderfield, Maler von Noland bis Kitaj, Bildhauer wie Judd, Caro, Michael Steiner, Tim Scott - und viele andere.[2]

Während so der Wunsch nach Kontakt überraschend schnell und umfassend in Erfüllung ging, bildete sich beiläufig eine feste Organisationsstruktur heraus, die richtungsweisend für das Workshop-Konzept insgesamt werden sollte. Aus Emma Lake stammt die strikte Form der Arbeitsklausur, die mindestens ein gemeinsames Mahl einschließt; dort wurde die Einbeziehung von Kritikern erprobt, die das gegenseitige Beurteilen und Diskutieren der Arbeitsansätze gewissermaßen um eine Außenansicht erweitern; und in den kurzen Sommern am nördlichen Polarrand reifte die Einsicht in den Sinn der zeitlichen Beschränkung: Workshops sollten nicht länger als zwei Wochen dauern, selbst wenn dadurch bestimmte langwierige Arbeitsformen - wie z.B. die Steinbildhauerei, die in Symposien besser aufgehoben scheint - ausgeschlossen werden. Der Ausdehnung des Zeitrahmens ist allemal die Steigerung der Arbeitseffektivität durch künstlerische Mitarbeiter vorzuziehen.

Caros Berliner Workshop »Stahl '87« ist genau nach diesen Erfahrungswerten strukturiert gewesen. Die reine Arbeitsphase dauerte vom 25. September bis zum 4. Oktober 1987. Ich hatte den Part des Kritikers übernommen und zudem, da Caro sich überraschen lassen wollte, die Auswahl der 10 Teilnehmer aus gut 100 Bewerbern getroffen. Zur künstlerisch-technischen Unterstützung waren drei Mitglieder der ehemaligen Bildhauergruppe ODIOUS - Gisela von Bruchhausen, Klaus Duschat und David Thompson - verpflichtet worden. Und wie in Emma Lake, Pine Plains und vermutlich in allen guten Workshops, klagten die Teilnehmer am Ende über die Bemessenheit der Zeit. Doch Anthony Caro hat darauf eine weise Antwort parat: »Ist es nicht wunderbar, daß wir jetzt ungern auseinandergehen? Eine Woche länger - und wir könnten uns wahrscheinlich nicht mehr ausstehen!«

Das Erfolgsgeheimnis eines Workshops beruht auf einem in der Dynamik des Gruppenprozesses verborgenen Maß, das nicht überzogen werden darf. Unerachtet aller edlen Absichten und

Greenberg, Alloway and Elderfield; painters ranging from Noland to Kitaj; along with the sculptors Judd, Caro, Michael Steiner, Tim Scott and others.[2] While the need for contact was satisfied (both surprisingly well and quickly), at the same time an organisational structure developed which subsequently informed the entire workshop concept. From Emma Lake emerged the principle of the strict working retreat, with all participants having at least one daily meal together. There also the invitation of critics, who complement the artists' discourse and extend the focus of discussion, proved to be a good asset. And in the short summer periods on the border of the arctic quite naturally an ideal limit of time was discovered: an artists' workshop should not last much longer than two weeks. This may exclude certain lengthy working procedures, such as sculpting in stone, but stone sculpture anyway seems to be more at home in the European-type sculpture symposiums. As a rule, it seems to be better to increase the working capacity of the participants through competent assistants than to extend the time limit.

Caro's workshop in Berlin, »Steel '87«, was structured along these very lines. The actual working phase lasted from September 25th to October 4th. Beside my role as collaborating critic, I also selected for Caro, who preferred being surprised, 10 young artists from about 100 applications. Three members from the former sculpture group ODIOUS supplied artistic and technical assistance - Gisela von Bruchhausen, Klaus Duschat and David Thompson. As at Emma Lake, Pine Plains, or in any other reputable workshop, the participants complained about the shortage of time, when the event was over. Anthony Caro, by experience, has a wise response to this complaint: »It's great, isn't it? Now we don't want to go away. But if we didn't separate, a week from now we probably would hate each other!«

The secret of a workshop's success lies in the dynamics of an unconscious group process which must never be abused. Regardless of their good intentions and convictions, participants can only stay in productive contact with the group for as long as their individual capacities allow them to, that is to say, never over long, uninterrupted periods of time. In a radio broadcast, Hans Hemmert, a »Steel '87« participant, was asked »wether he always worked so fast«. He replied: »Never. In a few days, I turned out six or nine months worth of work. It's strange how productive you become when, every day, all you do is work

Überzeugungen vermag der Einzelne den produktiven Kontakt mit der Gruppe nur solange zu halten und zu ertragen, wie er sich über die eigenen Grenzen hinaus fordern zu lassen in der Lage ist: also keineswegs andauernd. Einer der Teilnehmer von »Stahl '87«, Hans Hemmert, hat in einem Rundfunkinterview auf die Frage, »ob er sonst auch so schnell arbeitet«, diese Ausnahmesituation bestätigt: »Nein, das ist vielleicht die Arbeit von einem halben oder dreiviertel Jahr, normalerweise. Also man ist unheimlich produktiv ... jeden Tag, nur arbeiten, nur schlafen, anderes war nicht drin. Essen, arbeiten, schlafen. Und das ist mal ganz gut so, zwischendurch.«[3]

Wenn auch nicht alle Teilnehmer die zehn Arbeitstage ähnlich intensiv erlebt haben mögen, darf doch generell angenommen werden, daß der Gewinn für keinen bloß im Erwerb von Kenntnissen, geschweige denn in den meist unfertigen plastischen Resultaten bestand. Was Caro »weitergab«, war nicht einfach als Information oder Rezept abzuholen, sondern erforderte eine gewisse Inkubationszeit, um die dem jeweiligen Künstlertemperament gemäße Gestalt anzunehmen. Das Ergebnis eines Workshops kommt gerade im besten Falle erst nach dem Abschluß der Veranstaltung zum Tragen, wenn die Teilnehmer wieder ihren eigenen, individuellen Wegen nachgehen. Dieses verzögerte Eintreten des eigentlichen Effekts birgt keinerlei Probleme, solange der Ausrichter eine Kunststiftung oder eine Hochschulorganisation ist. »Stahl '87« wurde jedoch von einem privaten Sponsor, der Philip Morris GmbH, finanziert - und zwar sehr zum Vorteil der künstlerischen Bewegungsfreiheit. Die Großzügigkeit des Engagements und die unbürokratische Flexibilität der Zusammenarbeit mit dem damaligen Leiter der Bildhauerwerkstätten, Gustav Reinhardt, hat wesentlich zum Gelingen des Workshops beigetragen. Andererseits erwartet ein kommerzieller Sponsor, wenn er schon keinen inhaltlichen Einfluß nimmt, doch zumindest ein vorzeigbares Ergebnis. In dem ebenfalls von Philip Morris geförderten Workshop »Stahl '92«, der unter der Leitung von Tim Scott auf einem Berliner Firmengelände stattfand, wurde ein Weg aus dieser Verlegenheit gefunden, indem die Resultate des Projekts mit den vorangegangenen Arbeiten der Teilnehmer zu einer Ausstellung kombiniert wurden, die zwei Jahre lang durch deutsche Ausstellungsinstitute wanderte.[4]

Überhaupt scheint die Workshop-Idee noch in vieler Hinsicht der Ausgestaltung offen zu sein. So wurde z. B. aufgrund der Erfahrungen des Caro-

and sleep. Eat, work, sleep. Now and then, that does a lot of good.«[3]

If not all the participants were similarly productive during the course of those ten days, it's safe to assume that they took away more than just practical experience, let alone a few unfinished pieces of sculpture. What Caro »passed on« was to difficult to assess in terms of useful information, or simply as technique. The effects of such a workshop demand a period of incubation in which the different artistic temperaments, each in its own way, can digest what has happened. At best the results show themselves some time afterwards, once the participants have returned to their individual ways of working. This delayed reaction poses no problem, when an academic institution or an art foundation is involved as organiser. But »Steel '87« was privately financed by the Philip Morris Company - much to the benefit of the creative freedom of the artists. The success of the workshop owed much to the generous support of the sponsors and their unbureaucratic flexibility in collaborating with Gustav Reinhardt, the Sculpture Workshops' director at that time. On the other hand, commercial sponsors, however disinterested they may be in the contents of a project, naturally expect presentable results for publicity. This important aspect had been underestimated in planning »Steel '87«. However, a satisfactory solution was found in conjunction with the next Philip Morris sponsored workshop, »Steel '92«, which under Tim Scott's direction took place on the grounds of a factory in Berlin. After the event, the pieces completed in the workshop were combined with previous work of the participants to form a substantial little exhibition which toured several cultural institutions throughout Germany.[4]

The concept of the artists' workshop still seems to be open to modifications and further development. Drawing from the experience gathered during Caro's workshop, the new input, for example, during Tim Scott's term, was to limit the range of the participants to older, more experienced sculptors and to extend the scope of the selection into an international dimension. This created a far more relaxed and at the same time more professional working atmosphere. But no matter how one mixes the generations and nationalities, and regardless of the material and technical emphasis of a workshop, the decisive factor is the involvement of a competent leader who is capable of inspiring the necessary creative impulse and tension among the participants. Unfortunately

Workshops der Teilnehmerkreis für die Veranstaltung mit Tim Scott bewußt auf ältere, erfahrenere Bildhauer eingeschränkt und zugleich um die internationale Dimension erweitert - mit dem Erfolg, daß sich eine völlig andere, ungleich ausgelassenere, aber auch professionellere Arbeitssituation einstellte. Doch wie immer man die Generationen und Nationalitäten mischt und welche materiellen und technischen Schwerpunkte man auch setzen mag, entscheidend bleibt die Anwerbung eines kompetenten *leaders,* der die notwendige, mitunter kontroverse schöpferische Spannung unter die Teilnehmer zu bringen vermag. Leider ließ sich der vielversprechende Anfang von 1987 nicht unmittelbar fortsetzen, da Richard Serra, der als nächster Leiter ausersehen war, abwinkte. Nicht jeder bedeutende Künstler ist geeignet und bereit, sich dem Test und der Konfrontation eines Workshops auszusetzen; und wie in allen künstlerischen Angelegenheiten, spielt das persönliche Vertrauen auch hier eine wichtige Rolle. Anthony Caro, der als Jude Deutschland für Jahrzehnte gemieden hatte, war gekommen auf der Basis des Freundschaftsvertrages, daß ich dafür in seinem Triangle Workshop als Kritiker mitwirkte. Auf die Dauer können die Bildhauerwerkstätten jedoch nicht auf solche privaten Vereinbarungen bauen, sondern müssen, um eine ihren Möglichkeiten entsprechende kulturpolitische Funktion zu übernehmen, aus eigener Kraft als künstlerische Institution vertrauenswürdig werden. Neben dem Kontakt zu den hier angesprochenen maßgeblichen Workshops bietet sich dafür der Erfahrungsaustausch mit der Henry Moore Foundation und dem Yorkshire Sculpture Park in England sowie die Zusammenarbeit mit dem International Sculpture Centre, Washington D.C., an. Vielleicht gelingt es auf diesem Wege, in der Berliner Kunstszene jenes Moment der »Bastardisierung« zu stärken, das Jacob Burckhardt als einen Grundzug von Kultur angesehen hat.

the promising start of the 1987 workshop was cut short when Richard Serra, asked to be the next leader, declined the invitation. Not every important artist is suitable, or even willing to work alongside with others and to engage in face-to-face workshop confrontations. Moreover, personal trust matters a lot in accepting the responsibility for such an exposed creative endeavour. Anthony Caro, a Jew who had avoided Germany for many years, participated on the strength of an agreement between friends - in return for my participation as art critic in his 1987 Triangle Workshop. In the long run, however, depending on private agreements is ineffective. Instead, the Sculpture Workshops on the Panke must establish themselves as an attractive and trustworthy art institution in its own right in order to serve the cultural and political function for which they are destined by the facilities they offer. Apart from establishing contacts with the already mentioned institutions, it may be helpful to enter into a co-operation with the Henry Moore Foundation and the Yorkshire Sculpture Park in England, as well as to set up an exchange with the International Sculpture Centre in Wahington, D.C.. This could be a way of injecting into Berlin's art scene that measure of »bastardization« which Jacob Burckhardt regarded as essential to a living culture.

(Translated by Robert Kudielka)

Footnotes

[1] *Theodor W. Adorno, »Über Tradition« (1966). In: Adorno, »Ohne Leitbild. Parva Aesthetica.« 4th Ed., Frankfurt a. M. 1970, p. 29.*

[2] *See documentation by John O'Brian, »The Flat Side of the Landscape. The Emma Lake Artists' Workshops.« The Mendel Art Gallery, Saskatoon (Can.), 1989.*

[3] *Claudia Henne, »Are we all supposed to make little Caros now?« From SFB network production Kunst und Künstler, 10th Oct. 1987.*

[4] *On the difference between the two workshops see the author's essay »It's not about extending. Tim Scott and the Beginning of a Tradition« in Lothar Romain (ed.), »Abstrakte Stahlskulptur Heute, Internationaler Stahlbildhauer-Workshop Berlin 1992«, Stuttgart: Edition Cantz, p. 88 f. (engl. transl.).*

Anmerkungen:

[1] Theodor W. Adorno, »Über Tradition«(1966). In: ders., »Ohne Leitbild. Parva Aesthetica«. 4. Aufl. , Frankfurt a. M. 1970, S. 29.

[2] Siehe die Dokumentation von John O'Brian, »The Flat Side of the Landscape. The Emma Lake Artists' Workshops«. The Mendel Art Gallery, Saskatoon (Can.), 1989.

[3] Claudia Henne, »Sollen wir denn alle kleine Caros machen?«, SFB-Kulturtermin Kunst und Künstler, 12.10.1987.

[4] Zum Unterschied der beiden Workshops vgl. den Beitrag des Verf. »Es geht nicht um Erweiterung. Tim Scott und der Anfang einer Tradition« in Lothar Romain (Hrsg.), »Abstrakte Stahlskulptur Heute, Internationaler Stahlbildhauer-Workshop Berlin 1992«, Stuttgart: Edition Cantz 1993, S. 15 f.

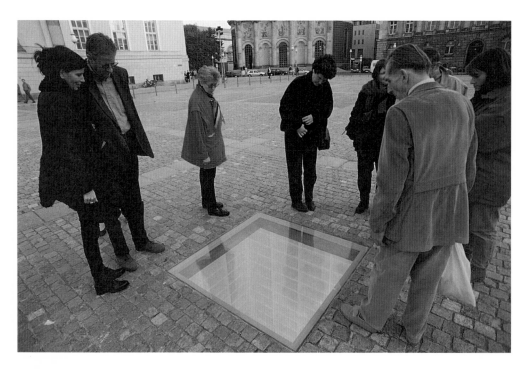

MICHA ULLMAN: *BIBLIOTHEK*. Bebelplatz 1995.
Historischer Ort der Bücherverbrennung.

MICHA ULLMAN: *LIBRARY*.
Bebelplatz: Historical location of Nazi book-burning

Abbildung vorhergehende Seiten: Die *BIBLIOTHEK* bei Nacht

Photograph previous pages: LIBRARY at night

Das Kunst-am-Bau-Büro

»Kunst am Bau« ist ein überholter Begriff, wenn es um die heutigen Aufgaben unseres Büros geht. Fast jeder denkt bei diesem Wort an das, was heute niemand mehr haben will: Kunst als bloße Zutat zum Bau, als dekorative Möblierung der Architektur, als belanglose Nettigkeit, die günstigstenfalls einen Künstler mit einem Auftrag und den Stadtraum mit einer Verschönerung versorgt hat. »Kunst im Stadtraum« oder »Kunst im öffentlichen Raum« beschreiben die heutige Diskussion und unsere Aufgaben viel zutreffender, denn sie verweisen auf eine lebendige und sich stetig wandelnde Kunstwirklichkeit. Das Problem ist nur, daß diese Begriffe auch und vor allem verschiedene Regularien, Verfahrensregeln und die entsprechenden öffentlichen Finanzierungsinstrumente bezeichnen. In Berlin gibt es Regelungen für »Kunst am Bau« und »Kunst im Stadtraum«, der weitere und angemessenere Begriff »Kunst im öffentlichen Raum« findet hier bis heute noch keine regulatorische Verankerung.

Unsere Hauptaufgabe liegt darin, diese Kehrseiten auch auf einer Medaille zusammenzubringen: Einmal gibt es das gesamte Feld der öffentlich oder halböffentlich zugänglichen Kunst, also der symbolischen Kommunikation, die im öffentlichen Raum über künstlerische Artefakte oder Kontextveränderungen realisiert, wesentlich für diesen entworfen und nicht von Museen, Sammlungen oder Galerien abgedeckt wird. Andererseits suchen wir für dieses Feld die bestehenden Förderinstrumentarien fruchtbar zu machen oder neue zu entwickeln. Und damit sind wir mitten in der politischen und ästhetischen Auseinandersetzung, die sich auf Grundsätzliches genauso bezieht wie auf die konkrete Geschichte der Kunst-am-Bau-Förderung.

Die Kunst-am-Bau-Regelung wird von ihren Gegnern gerne mit dem Hinweis auf ihre Vergangenheit, auf mittelmäßige bis schlechte Resultate und auf die bloß sozialpolitische Legitimation kritisiert. Aber dies ist ein Vorurteil, und die Verhältnisse sind in Wirklichkeit etwas komplexer. In der Tat reichen die Traditionslinien dieser Regelung über die Nazidiktatur bis in die Weimarer Republik zurück, wo der Reichsverband Bildender Künstler 1927/28 zum ersten Mal entsprechende Grundsätze formulierte. Selbstverständlich hatte damals die Idee der Kunst am Bau auch einen sozialen

The Architectural Art Office

»Architectural Art« is an outdated concept as far as the current activities of our office are concerned. The term reminds nearly everyone of something nobody cares to have anymore: Art as a mere addendum to architecture, as a decorative furnishing of architecture, as an insignificant nicety which at best provided an artist with a commission and the city environs with a little more beauty than before. »Art in the City Proper« or »Art in Public Places« describe the current discussion and our own function more precisely, for these concepts reflect an understanding of art which is at once alive and constantly evolving. The only problem is the fact that these concepts also and especially characterize legislative protocol, procedural regulations and corresponding means of public financing. In Berlin there exist regulations for the concepts »Architectural Art« and »Art in the City Proper«; the broader and more appropriate concept of »Art in Public Places« has not been effectively regulated to date.

Our main task lies in uniting exactly these two sides of the one coin: On the one side, there exists the entire field of publicly accessible art as well as that which is only partially accessible to the public, i.e. the entire field of symbolic communication engendered in public places through the use of artistic artifacts or the alteration of context; this aesthetic exists in direct reference to public areas and cannot be supplanted by the services museums, art collections, and galleries provide. On the other side, we are attempting to restructure existing funding alternatives or develop new ones to make them more conducive to growth for this field. And thereby we land right in the middle of the political and aesthetic contentions which are just as concerned with questions of principle as they are with the factual history of the Architectural Art endowment.

Architectural Art regulation is often criticized by its opponents in recourse to its past, to its mediocre to bad results, and to its merely socio-political legitimacy. This, however, is a prejudice and in reality the circumstances are somewhat more complex. This legislation is actually the product of a lineage reaching back before the Nazi dictatorship, back to the Weimar Republic, when the Reichsverband Bildender Künstler (precursor of the BBK) formulated the requisite guidelines for the first time

URSULA SACHS: LOOPING. Steel pipe sculpture. Entrance to the Funkturm courtyard. 1992

URSULA SACHS: *LOOPING*. Stahlrohrskulptur. Zufahrt Funkturmhof am Messedamm 1992.

Aspekt - es handelt sich ja schließlich um Aufträge für Künstler. Damit war allerdings nie gemeint, daß dieser in irgendeiner Weise ästhetisch bestimmend sein sollte, geschweige denn, daß damit überholte Formen am Leben erhalten werden sollten. Die Vorlage des Reichsverbandes lehnte sich ästhetisch an Ideen des Bauhauses an, von denen sich vielerlei behaupten läßt, aber nicht, daß sie damals aus der Luft gegriffen oder etwa kein Bestandteil der Moderne gewesen wären.

Politisch umgesetzt wurden diese Forderungen dann in der ästhetisch und moralisch deformiertesten Weise durch Goebbels: Die Kunst-am-Bau-Förderung wurde Element der ideologischen Indoktrination, und man kennt die schlimmen Plastiken oder Wandreliefs, die als Bestandteil des nationalsozialistischen Gesamtkunstwerks das »Volk« einschüchtern, einlullen und für die Zwecke der Nazis begeistern sollten.

Im Chaos der unmittelbaren Nachkriegszeit war für Kunst zunächst wenig Platz, und so war 1950 wiederum die soziale Lage legitimes Motiv eines BBK-Antrags an den Magistrat von Groß-Berlin, in den Haushaltsplan 1951/52 »eine Position aufzunehmen, die ermöglicht, daß bei sämtlichen Bauvorhaben der Stadt ein gewisser Prozentsatz zur Heranziehung Bildender Künstler eingesetzt wird.« Ein Jahr zuvor hatte der Bundestag aus vergleichbaren Gründen beschlossen, daß bei allen Bauaufträgen des Bundes »ein angemessener Betrag der Bauauftragssumme für Werke Bildender Künstler« vorzusehen sei. Die Länder erließen nach und nach ähnliche Regelungen.

Die sozialpolitische Motivation wurde in der Folge gerne mißverstanden: Eine Rundverfügung der Abteilung- Bau- und Wohnungswesen sprach z. B. 1951 von einer »Notstandsaktion für Kunstschaffende«. Schon damals aber stellte der BBK in einem Schreiben an den zuständigen Senator unmißverständlich klar, daß es sich »grundsätzlich nicht« darum handeln könne, »Künstlern Unterstützung zu gewähren, sondern ihnen endlich die natürlichen Aufgaben zu erteilen, auf die sie in einer Gesellschaftsordnung, die Wert auf ein kulturelles Niveau legt, Anspruch haben.« Dies ist ein deutlich anderer Akzent, als bloße Alimentierung notleidender Künstler war das Programm nie gedacht und hätte auch die Künstler auf den Status des Almosenempfängers reduziert. Aber in der konkreten Umsetzung, in einzelnen Ausführungsbestimmungen und Etattiteln manifestierte sich dieses Mißverständnis der kommunalen Verwal-

in 1927/28. It is self-evident that the concept of art in architecture would also have had a social aspect at that time - it was concerned, after all, with obtaining commissions for artists. This was never meant to imply, however, that the association should set aesthetic standards in any manner, and certainly not that outdated forms of artistic expression be kept alive. The precepts of the REICHSVERBAND *were in aesthetic sympathy with* BAUHAUS *ideas ; many things can be argued in regards to Bauhaus as an artistic phenomenon, but neither that its ideas were unfounded, nor that its ideas were an unimportant phase in modern art.*

These demands were linked with political ends by Goebbels in their most distorted form, aesthetically and morally: The Architectural Art endowment became a tool for ideological indoctrination, and all of us know the regrettable sculptures and reliefs only too well, which, as a component of National Socialist collective art, were intended to intimidate the masses (das »Volk«), to lull them, and make them amenable to Nazi purposes.

In the chaos of the immediate post-war era there was little place for art at first, and so it was the prevailing social climate of 1950 that motivated the BBK to place justifiable demands on the magistrate of greater Berlin that (in the municipal budget for 1951/2) »...A POSITIÓN BE ADOPTED WHICH ALLOWS FOR THE ENGAGEMENT OF PROFESSIONALS IN THE FINE ARTS IN A CERTAIN PERCENTAGE OF ALL CITY PLANNING PROJECTS. « The previous year the BUNDESTAG *had, for similar reasons, resolved that in all federal building commissions »...AN APPROPRIATE AMOUNT OF THE COMMISSION FUNDING [SHOULD BE RESERVED] FOR WORKS OF VISUAL ARTISTS. «*

The socio-political motivation was all too frequently misinterpreted in subsequent years: A general decree from 1951 dealing with administrative, building, and housing issues, for example, spoke of »crisis management for artmakers«. Already at that time, however, the BBK had made it clear to the responsible senator in writing and in no uncertain terms that it was »in principle« not a matter of granting artists financial support, but rather the idea was »TO FINALLY CONFER THE SORTS OF EMPLOYMENT ON ARTISTS THAT THEY WOULD NORMALLY UNDERTAKE IN A SOCIETY WHICH VALUES ITS CULTURAL STANDING. « This is a clearly different emphasis ; the mere sustenance of needy artists was never the chief objective of the program, and, in any case, this would have reduced artists

tungen immer wieder und trug so erheblich zu dem schillernden Ruf bei, den das Kunst-am-Bau-Programm in der Folge sich erworben hatte.

Zunächst jedoch entstanden im Berlin der 50er Jahre vornehmlich aus nichtbaubezogenen Mitteln des »Notstandsprogramms für Künstler« zahlreiche Tier- und figürliche Plastiken, Brunnen sowie Mahn- und Denkmale, die zumeist keinen Bezug zur Architektur hatten und hauptsächlich in Grünanlagen aufgestellt wurden.

1961 endlich wurden »Richtlinien« erlassen, wonach Künstlerhonorare in der Staffelung von 0,5 bis 2 Prozent der Bausumme anzusetzen seien, aber es ging um »alle Bauvorhaben Berlins, deren Charakter, Bedeutung oder Lage einen besonderen, von Bildenden Künstlern zu entwerfenden Schmuck, eine künstlerische oder kunsthandwerkliche Ausgestaltung rechtfertigen«. Diese Richtlinien waren die Grundlage, auf der in der Folge viele Kunst-am-Bau-Projekte entstanden. Ihre materiale Definition schrieb allerdings auch ein konkretes Kunstverständnis und eine sehr begrenzte Aufgabenstellung fest. Beides war einengend und wies in die falsche Richtung.

Was auch immer nun an Einzelobjekten entstand - abstrakte Plastiken vor öffentlichen Gebäuden, Wandreliefs oder -malereien im Eingangs- und Kommunikationsbereich - die applikative Funktion der Kunst am Bau und ihre Fixierung auf öffentliche Hochbauten schien festgeschrieben. Hinzu kam ihre kompensatorische und repräsentative Funktion in einer zunehmend unwirtlicher werdenden urbanen Umwelt. Selbst wo sie sich kontrapunktisch auf die Architektur bezog, wurde sie durch jene oft zu einer Monumentalisierung genötigt, die ihrer eigenen Aussage womöglich diametral zuwiderlief.

Mißlich war zudem die diesem System entsprechende willkürliche Handhabung der Richtlinien durch die beteiligten Entscheidungsinstanzen. Bauverwaltungen müssen auf Kosten achten, und ohne verbindliche Regelungen - die Richtlinien hatten nur die Möglichkeit der Kunst-am-Bau-Finanzierung eingeräumt - lag die Versuchung nahe, die für Kunst-am-Bau vorgesehenen Mittel anders auszuweisen. Waren diese aber doch einmal bewilligt, suchte in aller Regel der Architekt den Künstler aus. Entscheidend aber war, daß beides zusammen - ein eingeengtes Kunstverständnis sowie die Betonung der sozialpolitischen Verkürzung - im Senat zu einer Aufspaltung des Programms tendierte: Allen Ernstes wurde noch

to the status of charity recipients. In the practical realization of the measures, however, in particular implementation resolutions and budget listings, this misunderstanding on the part of local administrators was repeatedly evident, and this went on to significantly augment the dubious reputation the Architectural Art program had already acquired up until then.

Initially, however, countless animal sculptures and sculpted figures, fountains, commemorative and admonitory monuments were erected in Berlin during the 50´s, predominantely from funds unconnected with building programs ; these creations usually had no direct connection to architecture and were principally placed in public parks.

In 1961 »directives« were finally announced according to which artists' fees were to be set on a scale from 0.5 % up to 2 % of the total building costs, but here the measure was concerned with »ALL THE BUILDING PLANS IN THE CITY OF BERLIN WHOSE CHARACTER, SIGNIFICANCE OR LOCATION JUSTIFY EITHER AN ESPECIAL EMBELLISHMENT TO BE DESIGNED BY ARTISTS IN THE FINE ARTS, OR AN ARTISTIC OR ARTISTICALLY CRAFTED SUPPLEMENTATION. « These directives provided the basis for many Architectural Art projects which later developed. Their concrete definition, nonetheless, perpetuated a preconceived notion of art as well as a rather strict division of labor in this area; both results were counterproductive and pointed in the wrong direction.

Now, whatever individual projects were realized - abstract sculptures in front of public buildings, reliefs or paintings on the walls of entryways or places of commerce - the applicative function of Architectural Art and its association with multistorey public buildings seemed irreversible; there was, moreover, its compensatory and representative function in an increasingly unmanageable urban environment. Even then when Architectural Art representatives addressed architecture in a conciliatory manner, they were more often than not forced by their subject matter to adopt a tone of glorification which seemed to exist in diametrical oppososition to their own statements.

The arbitrary measures the directives of this system gave rise to on the part of the executive authorities involved were also unfortunate. Building authorities have to pay attention to total expenditures; without effectively binding regulation - the directives had only approved funding possibilities for

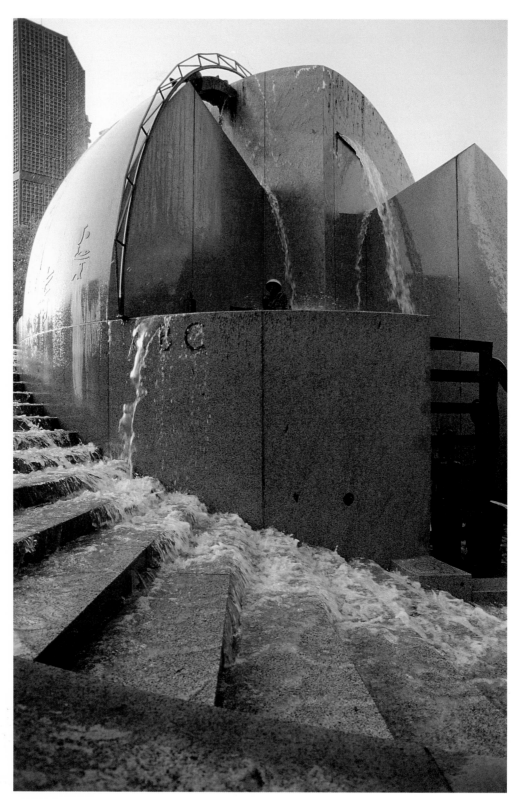

JOACHIM SCHMETTAU: *Globe Fountain at Breitscheidplatz, 1984*

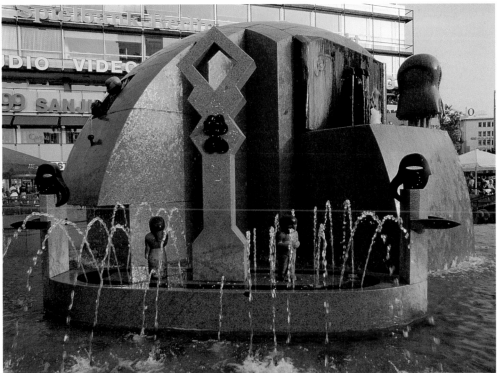

JOACHIM SCHMETTAU: *ERDKUGEL-BRUNNEN*.
Breitscheidplatz 1984

1974 gefordert, daß Mittel »nach einem festzule-
genden Verteilungsschlüssel« auszuweisen wären,
»ein Teil für Kunstwerke mit 'Museumsqualität'...,
der andere Teil für Arbeiten lokaler Künstler«.

Der BBK stellte damals fest, daß es ganz und gar
nicht um eine Alimentierung durch ein falsch ver-
standenes Kunst-am-Bau-Programm gehen könne.
Die soziale Komponente dürfe keinesfalls bei der
Jurierung zum Zuge kommen, sondern allein da-
durch, daß das Kunst-am-Bau-Programm für die
beteiligten Verwaltungen tatsächlich verbindlich
gemacht und in einem demokratisch transparen-
ten Wettbewerbsverfahren durchgeführt wird.
Nur so könne der lebendige künstlerische Prozeß
Eingang in die konkreten Entscheidungen finden,
und nur so wären faire Chancen für alle Künstler
garantiert.

An dieser Position des BBK hat sich bis heute
nichts Grundlegendes geändert. Es hat Jahre kon-
tinuierlichen politischen Drucks von Seiten der
Künstler und der Fachöffentlichkeit erfordert, bis
1979 eine Kunst-am-Bau-Neuregelung durchge-
setzt werden konnte, die Arbeitsgrundlage bis
heute geblieben ist. Aus der bloßen Kannbestim-
mung, derzufolge 0,5 bis 2 Prozent der Bausum-
me öffentlicher Bauten für Kunstprojekte auszu-
weisen sind, wurde eine Sollregelung. Das ist im-
mer noch kein Gesetz, würde man diese Sollrege-
lung aber nur genügend berücksichtigen, ergäbe
sich eine erhebliche Steigerung der zur Verfügung
stehenden Mittel.

Ebenso wichtig aber war, daß die starre Fixierung
der Mittel auf einzelne Hochbauten in der Reform
gleich zweimal aufgesprengt werden konnte. Ein-
mal greift diese objektbezogene Regelung auch
bei Tief- und Landschaftsbauten, es ist also prinzi-
piell möglich, hier Mittel zu veranschlagen. Dane-
ben aber wurde eine gesonderte Haushaltsstelle
»Kunst im Stadtraum« eingerichtet, die sich nicht
mehr auf einzelne Bauobjekte, sondern auf den
Stadtraum insgesamt bezieht. Beide Regelungen
sind verwaltungsmäßig und haushaltstechnisch in
Berlin bei der Bauverwaltung angesiedelt, die wie-
derum ein eigenes Referat »Kunst im Stadtraum«
unterhält. Als Bindeglied zwischen dieser Riesen-
verwaltung und der Fachöffentlichkeit wurde
1979 als dritte Neuerung ein Beratungsausschuß
beim Senator für Bau- und Wohnungswesen ein-
gerichtet. Dieses relativ breit und auch aus ver-
schiedenen fachlichen Kompetenzen und Sicht-
weisen paritätisch zusammengesetzte Gremium
soll über die großen Projekte der Kunst am Bau
generell für Berlin - Senat und Bezirke - und über

158

*the Architectural Art program - it was, of course,
a great temptation to misappropriate those funds
intended for the program and to conceal the fact
with the necessary methods. If the funding had in
fact already been approved , the architect would
usually select the artist. The determinative factor
was that both a preconceived notion of art and the
socio-political delimitation of artistic alternatives
led to a division of the program in the Senate: As
late as 1974 the demand was voiced in all
seriousness that funding be kept track of »accor-
ding to a negotiable distribution schema«, »one
part for artwork of 'museum quality', the other
part for the work of local artists.«*

*The BBK voiced the opinion at that time that the
situation should have absolutely nothing to do
with charity allotments motivated by a falsely
interpreted Architectural Art program. The social
component should not for a moment play a role at
the level of legal justification, but solely by virtue
of the Architectural Art program's being legally
binding for all administrative authorities concer-
ned and by virtue of the fact that all procedures
regulating competitions were to be conducted
under conditions of democratic transparency. Only
in ths way could the active creative process be
incorporated into concrete decisions and equal
opportunities for all artists be guaranteed.*

*Up to the present day the BBK has altered nothing
essential in its stance. It required years of conti-
nual political pressure on the part of artists and
pundits before a new Architectural Art regulation
could be approved ; it remains the basis of pro-
gram policy today. The merely optional resolution
that 0.5 % to 2 % of the total sum expended for
the building of public facilities could be reserved
for artistic projects was transformed into an
adhortatory, i.e. normative regulation. This has
not yet acquired the status of law, but a signifi-
cant increase in available funding would result if
this normative regulation were sufficiently heeded.*

*It was, nonetheless, just as important that the
reform had broken the pattern of rigid orientation
on individual multi-storey buildings, in two signi-
ficant ways. For one, the new object-oriented regu-
lation is applicable to subterranean and/or
ground level structures, one-storey buildings, and
landscape facilities, and so it is possible to petition
for funds for an extended range of objects. For
another, a special supervisory office was establi-
shed - »Art in the City Proper« - whose function
was to place an administrative focus not only on
individual works of art, but to tend to the city as*

den Fonds »Kunst im Stadtraum« beraten und Empfehlungen aussprechen.

Unser Büro geht unmittelbar auf diese Auseinandersetzungen um die Reform von 1979 zurück. 1977 richtete der BBK die Position einer Kunst-am-Bau-Beauftragten ein, um den Kampf für eine Neuregelung auf kontinuierliche Grundlagen zu stellen. 1979 konnte mit der Reform dann auch das Kunst-am-Bau-Büro beim Kulturwerk des BBK durchgesetzt werden. Tatsächlich ist in Berlin vieles entstanden, was nicht nur interessant und beispielhaft ist, sondern auch das Phänomen »Kunst im öffentlichen Raum« spannend gemacht hat; dies im übrigen auch über den Rahmen der Kunst-am-Bau-Förderung hinaus.

Unsere Aufgabe ist dabei die Interessenvertretung der Bildenden KünstlerInnen in allen Belangen der Kunst im öffentlichen Raum, wobei die Grundstruktur der Auseinandersetzung bis heute dieselbe geblieben ist. Geld gibt keiner gerne aus, der haushalten muß, und noch immer gibt es Definitionen der Regelung, die nicht bloß antiqierte Kunstauffassungen durch die Verwaltungen transportieren, sondern schlichtweg kunstfremd sind.

Um was es uns bei der Interessenvertretung der KünstlerInnen geht, ist die Flexibilisierung und wirkliche Ausschöpfung der Fördermittel für eine ganz allgemein gefaßte Kunst im öffentlichen Raum. Es ist dabei ganz unerheblich, ob sie sich im Einzelfall auf das Innere oder Äußere von Gebäuden bezieht, auf Plätze, Straßen, Grünflächen oder ganz allgemein auf konkrete urbane Strukturen und Situationen des Alltags oder des Gedenkens. Es ist auch unerheblich, ob es sich bei diesen Dingen um ephemere oder auf Dauer gestellte Werke handelt. Was dabei nicht unerheblich ist, sind die Freiheit und Autonomie des künstlerischen Prozesses und der öffentliche Auftrag. Wenn heute große Unternehmen die Attraktivität der Bildenden Kunst für Zwecke ihrer Unternehmenskultur und ihrer Außendarstellung entdekken, ist dies von der Seite des Auftragsvolumens begrüßenswert. Es bleibt dies aber dennoch ein privater Vorgang mit ganz eigenen Problemen, der eine öffentliche Kunst als symbolische Selbstvergewisserung der »Res publica« auch bei knapper werdenden Haushaltsmitteln nicht ersetzen kann. Nur hier liegt der Schnittpunkt des öffentlichen Interesses, nur hier prallt die Autonomie der Kunst auf die sich in ihre Subsysteme zergliedernde Gesellschaft, nur hier sind wirklich fruchtbare Debatten und Verfahren denkbar, die einer demokratischen Gesellschaft angemessen sind.

a whole. Both regulations are administratively and monetarily linked to activities of the Housing and Construction Administration (Bauverwaltung) in Berlin, which maintains its own Art in the City Proper administrative office. A third development which acted as a new bond between this massive administrative apparatus and experts was the creation of an Advisory Committee in the offices of the Senator for Housing and Construction in 1979. This committee - one of relatively diverse constitution, with a desired parity resulting from the balance of different professional competencies and perspectives - has the responsibility of advising and making recommendations for the administration of larger projects in the Berlin Architectural Art program while administering funds for Art in the City Proper.

Our Architectural Art office is a direct result of the controversies surrounding the 1979 reform. In 1977 the BBK created the position of »Architectural Art Commissioner« with the intention of achieving continuity in its efforts to obtain a change in policy. In 1979, then, it was possible to opt for and obtain an Architectural Art office in the BBK´s Kulturwerk in the wake of the policy reform. A good many things, indeed, have developed in Berlin up to the present which are not only interesting and exemplary, but which have also made the phenomenon of Art in the City Proper exciting; this is, moreover, true over and beyond the jurisdiction of the Architectural Art endowment.

Our task in this connection involves representing the interests of professionals - male and female - in all public matters concerned with the fine arts, although the fundamental conflict situation has remained unchanged to the present day. No one responsible for finance and accounting enjoys parting with money, and even now there are interpretations of the regulations put in circulation by administrations which are not only antiquated conceptions of art, but which are completely devoid of any artistic understanding.

What is most important to us in our representative function for all artists is that a certain flexibility and perceptive implementation be brought into the use of the program's funds, geared to a broadened conception of art in the public sphere. In this context it is of secondary importance whether the individual case concerned deals with the exterior or interior of buildings, with public squares, streets, parks, or even concrete urban structures, daily situations or thoughts. It is also

159

160

RENATA STIH & FRIEDER SCHNOCK:
MEMORIAL IN THE BAVARIAN QUARTER. 1993

*In the form of 80 signs placed in various locations,
the installation points out the many individual steps
of discrimination, expulsion and extermination of
Jewish citizens in the Bavarian Quarter.*

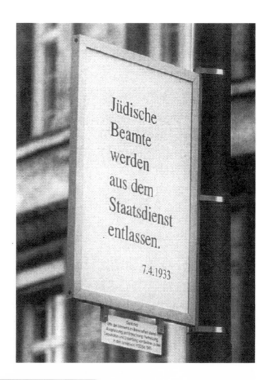

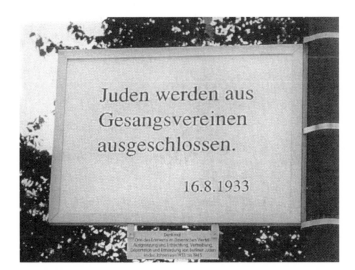

RENATA STIH & FRIEDER SCHNOCK:
*MAHNEN UND GEDENKEN IM
BAYERISCHEN VIERTEL.*
Bayerisches Viertel 1993.

Die Installation erinnert in Form
von 80 dezentral verteilten
Schildern an die vielen einzelnen
Schritte der Ausgrenzung,
Vertreibung und Vernichtung der
jüdischen Bürger

Konkret gibt es heute die Kunst-am-Bau-Regelung von 1979, die 0,5 bis 2 Prozent der Bausumme als Mindestbetrag für Kunst am Bau-Projekte fixiert. Dabei sind 0,5 Prozent für Künstlerhonorare, weitere 0,5 Prozent für Verfahrenskosten sowie 1 Prozent für Material- und Herstellungskosten zu veranschlagen. Bei Formulierung der Bauplanungsunterlagen sollen jetzt für die künstlerische Ausgestaltung Kostengruppen benannt und Kosten beziffert werden.

Die Mittel für die »klassische« Kunst-am-Bau-Regelung sollen bei allen Hoch- und Tiefbauten ausgewiesen werden und objektgebunden sein. Sie gelten für Bauvorhaben des Hochbaus, beispielsweise für Rathäuser, Schulen, Bürgerzentren, Kitas usw, wie für Tiefbauten, also z. B. Brücken, Unterführungen, U+S-Bahnstationen, Fußgängerzonen oder Platzgestaltungen, Sportbauten, die Anlage von Parks und großen Grünflächen. Diese Maßgabe gilt für alle Bauvorhaben im Land Berlin, egal, ob sie vom Senat oder den Bezirken getragen werden.

Faktisch muß dies allerdings immer wieder gegen zum Teil erhebliche Widerstände durchgesetzt werden. Lediglich in sechs Bezirken - Friedrichshain, Kreuzberg, Neukölln, Prenzlauer Berg, Schöneberg und Weißensee - gibt es derzeit eine bezirkliche Kunst-am-Bau-Kommission, die entsprechend dem Beratungsauschuß paritätisch besetzt ist, und in der über bezirkliche Kunst-am-Bau- und Kunst-im-Stadtraum-Angelegenheiten beraten wird. In weiteren fünf Bezirken, Pankow, Treptow, Mitte, Wedding und Reinickendorf, ist die Einrichtung einer solchen Kommission im Aufbau. Aber nicht nur im Organisatorischen, auch im Ästhetischen bleibt viel zu tun. Unkonventionelle oder gar zeitlich begrenzte Projekte sind schwer durchzusetzen.

Deutlich wird dieser Widerstand auch bei dem wegen seiner Flexibilität so wichtigen Fonds »Kunst im Stadtraum«. Dieser wurde von ursprünglich 2,5 bis 3 Millionen Mark jährlich auf nunmehr eine Millionen Mark zurückgestuft, wobei hiervon noch einmal dreihunderttausend Mark für »Kunst im Krankenhaus« zweckgebunden sind. Diese ausgesprochen unbefriedigende Entwicklung wird verstärkt durch unglückliche Arbeitsbedingungen des Beratungsausschusses Kunst.

Neben der an dieser Entwicklung abzulesenden kulturpolitischen Aufgabe des Büros und der damit verbundenen Lobby- und Öffentlichkeitsarbeit

unimportant whether we are talking about ephemeral works of art or works meant to exist for longer periods of time. What is not unimportant in this context is the autonomy of the creative process and the impartiality of public commissions.

When large firms today discover the attractiveness of the fine arts for the refinement of their own commercial strategies and for publicity purposes, this can only be welcomed in respect to the resultant increase in commissions for artists. It remains, nonetheless, an essentially private process with its own peculiar difficulties, and it can in no way replace the function of art in the public sphere as a symbolic self-expression and self-affirmation of the RES PUBLICA, despite increasing budgetary shortages. Only here can the pulse of public interest be felt, only here does the autonomy of art collide with an increasingly divisive society, only here are truly constructive debates and strategies worthy of a democratic society conceivable.

In concrete terms, the same Architectural Art regulation from 1979 is valid today which sets the minimal amount for Architectural Art projects at between 0.5% to 2% of the entire cost of construction. This breaks down to 0.5% for artists´ fees, another 0.5% for administrative expenses, and 1% for materials and production costs. When the construction and expense plans are drawn up, it is now required that expenditures be listed in detail and itemized for that sector dealing with artistic concerns.

Funds for the »classic« Architectural Art regulation must be administered with complete transparency and specifically applied to a determined object in the case of all subterranean and/or ground level, single- and multi-storey buildings. This also holds for building initiatives concerned with such large buildings as city halls, schools, public facilities, day-care centers, etc., and with subterranean and/or ground level structures such as bridges, underpasses, underground and aboveground metro stations, pedestrian walkways or construction on public squares, sporting facilities, construction in city parks or in larger public parks. These regulations are valid for all building initiatives in the city of Berlin, whether or not they are supported by the individual districts and the Senate. In reality, however, the regulations have had to be constantly enforced, while the resistance to them was, admittedly, remarkable at times. Only six districts - Friedrichshain, Kreuzberg, Neukölln, Prenzlauer Berg, Schöneberg, and Weißensee - have Architectural Art commissions

KARINA RAECK: *VERSTEINERTER LIBELLENTHRON*. Bundesgartenschau 1985.
Eines von ca. 30 Kunst-am-Bau-Projekten zur BUGA Berlin.

KARINA RAECK: *PETRIFIED DRAGONFLY THRONE*. Bundesgartenschau 1985.
One of about 30 architectural art projects for the federal garden show in Berlin 1985.

haben wir natürlich konkrete Alltagsaufgaben, die sich aus den laufenden Projekten ergeben. Herzstück des Büros ist dabei unsere Kunst-am-Bau-Datei, in die sich jede in Berlin arbeitende Künstlerin und jeder Künstler - nicht nur Verbandsmitglieder - bei Interesse eintragen lassen kann. Diese Datei - wie auch die Arbeit des Büros - ist gemäß der Rechtskonstruktion des Kulturwerkes verbandsunabhängig.

which conform to the Advisory Committee in standards of constitutive parity, and which also confer in matters concerning Architectural Art as well as Art in the City Proper in the respective districts. In another five districts - Pankow, Treptow, Mitte, Wedding, and Reinickendorf, offices are currently in the preparatory stage. There still remains a great deal to accomplish, not only organizationally, but aesthetically as well: For unconventional or even short-term projects it is still difficult to obtain support.

(Translated by Kenneth Mills)

164

JEAN IPOUSTÉGUY: *DER MENSCH BAUT SEINE STADT*. ICC / Neue Kantstraße 1980.
ECBATANE ist der andere Name der Bronzeskulptur, nach der Stadt, die Alexander der Große
zur Hauptstadt gemacht hatte.

JEAN IPOUSTÉGUY: *MAN BUILDS HIS CITY*.
ECBATANE is the other name for this bronze - after Alexander the Great's capital city. 1980

Das Kunst-am-Bau-Büro war wesentlich an der Berliner Reform des Kunst-am-Bau-Paragraphen beteiligt und wirbt für dieses Förderprogramm durch Lobby- und Öffentlichkeitsarbeit.

Daneben bietet das Kunst-am-Bau-Büro Auskunft, Beratung und Serviceleistungen in allen Belangen der öffentlich oder halböffentlich zugänglichen Kunst.

Das Büro initiiert Projekte durch seine Beratertätigkeit in den bezirklichen Kunst-am-Bau-Kommissionen und im Beratungsausschuß Kunst beim Senator für Bau- und Wohnungswesen.

Wir koordinieren öffentliche Wettbewerbsverfahren, organisieren Ausstellungen oder Bürgerbeteiligungen. Wir helfen bei der Klärung technischer und bauseitiger Fragen und bei der Vertragsformulierung.

Das Büro bietet privaten Bauherren umfangreiche Serviceleistungen im Bereich der Kunst am Bau: Von der Konzeption über die Aufstellung detaillierter Kostenpläne bis zur Klärung bau- und honorarrechtlicher Fragen können unsere Dienste in Anspruch genommen werden.

Für die präzise Vermittlung von künstlerischer Kompetenz und Kunst-am-Bau- oder Auftraggeberbedürfnissen unterhält das Büro eine Kunst am Bau-Datei, die Informationsmaterial zu über 800 Künstlerinnen und Künstlern bereithält.

Das Büro hat die Geschäftsstellenfunktion der Kunst-am-Bau-Kommission des BBK inne, die im Kunst-am-Bau-Verfahren Vorschlagsrecht für Künstler-, Jury- und Komissionsmitglieder hat. Das Büro vertritt in all diesen Angelegenheiten die Interessen der Künstler.

KUNST-AM-BAU-BÜRO- BERLIN
Köthener Str. 44 a ; 10963 Berlin
Tel 030/ 261 11 91 Fax 030 / 262 33 10

The Architectural Art Office played an essential role in the reform of the Architectural Art regulation in Berlin and it acts to promote this program with lobbying initiatives and public relations work.

In addition to this, the Architectural Art Office offers information, advisory and practical services in all matters concerning public art. The Office helps to initiate projects with its advisory functions in the district Architectural Art Offices and in the Advisory Committee for Art in the office of the Senator for Housing and Construction. We coordinate public competition procedures, organize exhibitions and open-door activities for citizens. We help clarify technical questions and matters related to contruction, as well as assisting in the formulation of contracts.

The Office offers private contracting firms comprehensive services in the sphere of architectural art: Our services can be taken advantage of in anything from the conceptional phase to the phase concerned with detailed cost and expenditure planning, on up to the clarification of building regulation codes and the amounts of artists' fees.

An Architectural Art file with the names of more than 800 artists and pertinent information about them is kept by the Office to precisely and efficiently meet its own needs or those of potential clients, and in order to maintain a record of artists' accomplishments for all possible purposes. The Office houses the main office of the BBK's Architectural Art Commission which has the preemptory right to propose artists as candidates, as well as jury or commission members in official Architectural Art proceedings.

Stefanie Endlich / Thomas Spring

Was ist ein gutes Kunst-am-Bau-Projekt?

Frau Endlich, 1977 wurden Sie zunächst Kunst-am-Bau-Beauftragte des BBK, 1979 dann Kunst-am-Bau-Beauftragte beim Kulturwerk des BBK. Wie kamen Sie persönlich in dieses Arbeitsfeld?

Es war wie oft im Leben eher ein Zufall. Ich hatte vorher mit Kunst nicht viel zu tun. An der Technischen Universität hatte ich eine wissenschaftliche Angestelltenstelle für Planungssoziologie im Fachbereich Architektur; aus der Zeit kannte ich auch einige Künstler. Der BBK suchte jemanden, der nicht selbst Künstler war, sondern der sich mit Planungen und mit Planungsabläufen auskannte, mit Architektur, mit Stadtentwicklung, schon auch mit Kulturpolitik, aber eben vor allem mit Bauplanung. Ich kam also aus der Architekten-Ecke, war aber selber keine Architektin, was auch ganz gut war. Einen Architekten wollten sie damals nicht so gerne. Das war ja bei diesem Thema eher der Konterpart.

Die Nachkriegsgeschichte der Berliner Kunst am Bau ist ja auch eine Geschichte der ständigen Auseinandersetzung um diese Regelung. Um was ging denn die kulturpolitische Auseinandersetzung als Sie im Vorfeld der Reform, die dann 1979 durchgesetzt wurde, dazustießen?

Als ich 1977 dazukam, lag die Reform in der Luft. Um die ging es schon seit Beginn der 70er Jahre. An der Entwicklung der letzten Jahre oder auch Jahrzehnte wurde zunehmend Kritik geäußert, die mehr und mehr auch handfest war und sich auf konkrete Zwänge und Benachteiligungen der Künstler in diesem Arbeitsbereich bezog. Generell versuchte man damals, zunächst mehr Wettbewerbe durchzusetzen. Die waren früher nicht selbstverständlich wie heute, waren damals nicht die Regel, sondern die Ausnahme.

Was waren denn die konkreten Kritikpunkte an den alten Kunst-am-Bau-Verfahren?

Die Kritikpunkte lagen auf vielen Ebenen. Das alte Kunst-am-Bau-System stellte für die Künstler in gewisser Weise eine Art Zwangskorsett dar, durch all die vielen Prioritätensetzungen zugunsten der Architekten, durch die Aufgabenstellungen, die durch Architekten und Baubeamte formuliert wurden, und durch das System der Auftragsver-

gabe, das eher als eine Art »closed shop« funktionierte: als Immer-Wieder-Vergabe an eine kleine Gruppe von Kunst-am-Bau-Künstlern, die sich seit jeher in dem Gebiet spezialisiert und profiliert hatten und die den auftraggebenden Architekten und Baubeamten bekannt waren. Jüngere Künstler oder solche, die noch nie in dem Bereich gearbeitet hatten, konnten so gut wie nie zum Zuge kommen. Das hing natürlich damit zusammen, daß ein Grundverständnis vorherrschte von Kunst am Bau, das unmittelbar anknüpfte an bestimmte Ideen aus den fünfziger Jahren, die wiederum sehr direkt auf Bauhaus-Ideen zurückgingen. Ich nenne die Stichworte: »Integration als Dach des Ganzen«, wobei ja schon in den 20er Jahren das Integrationskonzept sehr umstritten war. Das Konzept einer Integration im Sinne eines »Gleichklangs der Seelen« hat schon damals nicht funktioniert. Ich erinnere mich an Gespräche mit Eberhard Roters, der ja später jahrelang Vorsitzender des Beratungsausschusses Kunst war. Roters war der Meinung, daß das Integrationsprinzip heute nicht mehr zeitgemäß sei. Es geht ja auf die Bauhütten-Idee zurück, auf eine Zeit also, in der Künstler, Architekten und Handwerker aller Gewerke gemeinsam an einem Werk, zum Beispiel an einer gotischen Kathedrale gearbeitet haben. Dies entsprach dem damals noch gültigen einheitlichen, ganzheitlichen Weltbild, das an die Rolle der Religion gebunden war, alle Gebiete des geistigen Lebens zu vereinen und zu beherrschen. Diese Kultureinheit - und damit die Einheit von Architektur und Kunst - hat sich spätestens seit der Renaissance aufgelöst, und Kunst hat sich zunehmend als kritisch und eigenständig verstanden, eine Entwicklung, die sich nicht zurückdrehen läßt. Daher - so meinte Roters und erläuterte das sehr plausibel am Beispiel der Kunst am Bau - entspreche dem modernen, offenen und vielfach auch in sich gebrochenen Weltbild der modernen Großstadtgesellschaft viel eher das Prinzip der Montage.

Die Kunst-am-Bau-Reform hat 1979 aus der bis dahin gültigen Kann- eine Sollregelung gemacht, die sich außer auf Hoch- auch auf Tiefbauten und Landschaftsgestaltung bezog. Zudem wurde ein Zentralfonds »Kunst im Stadtraum« ausgewiesen, der sich nicht mehr unittelbar auf Bauobjekte bezog. Die dritte Neuerung

war der Beratungsausschuß Kunst beim Senator für Bau- und Wohnungswesen, der Empfehlungen für alle großen Kunst-am-Bau-Projekte und für den Zentralfonds »Kunst im Stadtraum« aussprechen sollte. Blieb da noch etwas offen? Fanden sich die Reform-Ziele in den neuen Richtlinien wieder?

Die Kunst-am-Bau-Reform ist einer schwierigen Lage als eine Verwaltungsvorschrift politisch durchgesetzt worden, die die vorangehende Verwaltungsvorschrift verbessern sollte. Wenn man sich diese neu Vorschrift mit den Erfahrungen von heute anschaut, fällt zunächst einmal auf, daß die »Anweisung Bau«-Richtlinien so gut wie keine inhaltlichen oder programmatischen Äußerungen enthalten, wie sie sich beispielsweise in Bremen finden.

Was waren denn das für Zielvorstellungen?

In Bremen wurden 1974 klare politische Zielvorstellungen formuliert, die davon ausgingen, daß Kunst den Bürgern nahezubringen ist, daß Kunst auch dezentral in die Stadtteile gebracht werden sollte, daß Kunst etwas zu tun hat mit Aufklärung, mit Kommunikation, mit Weckung von Kreativität bei vielen usw. Ein breitgefächertes Programm wurde entwickelt, um diese Ziele durchzusetzen.

Sicher steckten viele dieser Ideen auch hinter der Berliner Reform. Aber als die Reform dann zustande kam, war sie ein so schwieriger Seiltanz aus unterschiedlichen politischen Sichtweisen und baubürokratischen Kompromissen, daß man wahrscheinlich aus diesem Grund die Reformvorstellungen im Hinterkopf belassen hat, um überhaupt diese Verfahrens- und Strukturregelungen aufs Papier zu bekommen und politisch durchzusetzen. Wobei man dann hoffte, daß der Beratungsausschuß diese Arbeit dann leisten könnte: programmatisch zu arbeiten, Schwerpunkte zu setzen, Inhalte zu formulieren usw.

Eine wichtige Hoffnung dieser Anfangsphase war, daß die Kunst-am-Bau-Neuregelung den Künstlern mehr Eigenständigkeit ermöglichen würde. Bis dahin war Kunst am Bau vor allem von Zwängen, Vorgaben und Eingriffen bestimmt. Sie war das letzte Glied in der Planungskette und wurde funktionalisiert von allen möglichen Seiten und in alle möglichen Richtungen: dekorativ sollte sie sein, Schwachstellen der Architektur und Stadtplanung sollte sie kaschieren, schwierige Situationen aufbessern, Orientierungshilfe leisten...

Gerade auch in den endsechziger- und siebziger Jahren, als man Architektur und Kunst im Denken wieder zusammenzubringen versuchte, war Kunst am Bau mit einem Bündel von Erwartungen konfrontiert, die sich wiederum teilweise widersprachen. Diese Erwartungen waren so stark formuliert, daß der Kunst keine Luft zum Atmen blieb. daher war mit der Reform die Hoffnung verbunden, daß Künstler verstärkt ihre Aufgaben selbst definieren, sich ihre Orte selbst suchen und die Formen der inhaltlichen Auseinandersetzung selbst bestimmen könnten. Und das ist ja heute noch sehr aktuell.

Waren denn Wettbewerbe auch in der Reform verankert?

Das leider nicht. Wettbewerb als Grundprinzip war nicht in den Richtlinien selbst enthalten, war aber natürlich eines der wichtigsten Reform-Ziele, und der Beratungsausschuß hat gleich am Anfang dies als eines der zentralen Prinzipien für die Arbeit der künftigen Jahre beschlossen. Wettbewerbe sind ein sinnvolles Mittel, um Alternativen zu prüfen, um unterschiedliche inhaltliche Lösungen für eine Aufgabe zu suchen, und auch, um Künstlern, die bisher nicht im Blickfeld standen, die Chance zu geben, an öffentlichen Aufgaben mitzuwirken.

Da Wettbewerbe im Bauwesen und in der Kunst mit Jurys verbunden sind und Jurys eine Rationalität in die Lösungsfindung einbringen, wird die einseitige Abhängigkeit eines Künstlers von einem Architekten oder einem Baubeamten vielleicht nicht ganz aufgehoben, aber doch sehr gemildert. Das hat man bei den großen Wettbewerben der Jahre damals deutlich sehen können. Man fand überraschende neue Lösungen, die sich vorher keiner vorgestellt hat. Eine Vielzahl von Künstlern, gerade auch junge, kam neu in dieses Arbeitsfeld hinein. Die Projekte werden besser vorbereitet, weil mit einer Wettbewerbsausschreibung - wenn sie gut gemacht ist - auch eine Reflexion und Diskussion der Aufgabenstellung verbunden ist. Man kommt weg von den schnellen und zu späten Entscheidungen, die jahrzehntelang die Regel waren: Man rennt nicht mehr, wenn der Bau schon fast fertig ist, durch die Räume, für die die Teppichfarben schon festgelegt sind, und sucht nach einer Stelle, wo die Kunst nun hinkommen könnte!

Ein Projekt war es schließlich, bei dem die Stadt vor der Reform so einen richtigen Skandal hatte, der dann allerdings den politischen Druck hergab und die Reform ins Rollen brachte?

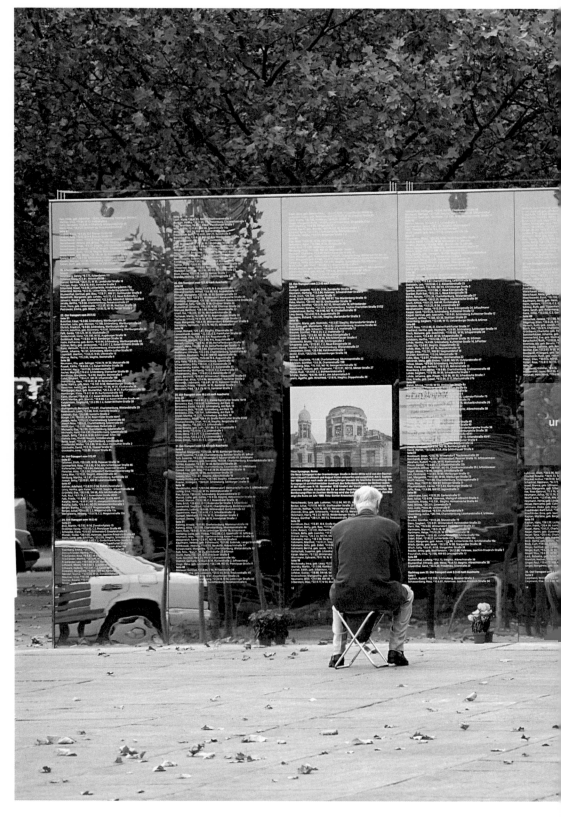

WOLFGANG GÖSCHEL, JOACHIM VON ROSENBERG, HANS NORBERT BURKERT: MIRROR WALL.
Hermann Ehlers-Platz 1995.
At an historical location, the wall is a reminder of the synagogue destroyed in the »Reichskristallnacht«
and of the deportation of Jewish citizens.

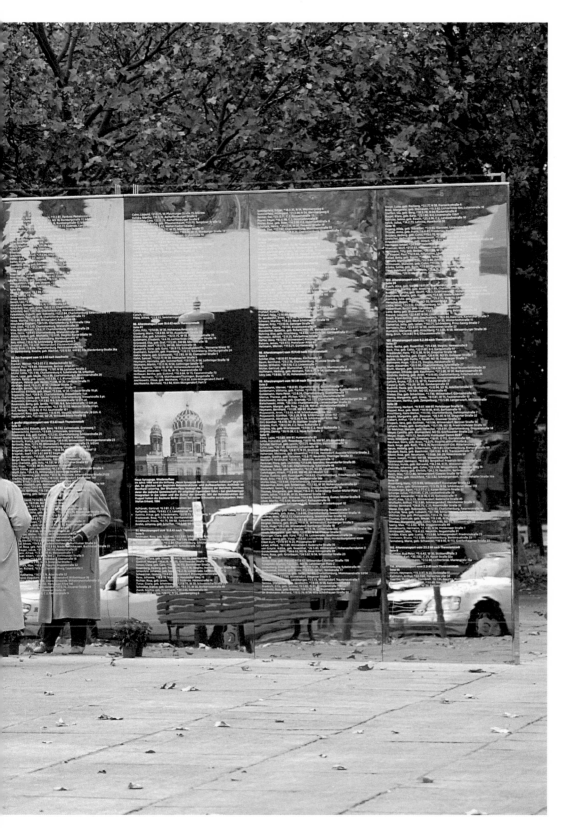

WOLFGANG GÖSCHEL, JOACHIM VON ROSENBERG, HANS NORBERT BURKERT: *SPIEGELWAND.*
Hermann Ehlers-Platz 1995.
Die Wand erinnert am historischen Ort an die in der Pogromnacht zerstörte Synagoge
und an die Deportation der jüdischen Bürger.

Ja, das war beim ICC, dem Internationalen Congress Centrum, damals das größte öffentliche Bauvorhaben in Berlin. Das ICC war veranschlagt mit 755 Millionen Mark, in der Endabrechnung ging das ja dann bis an die Milliarde hoch. Schon früh waren Überlegungen im Gange: Was macht man mit den Prozenten für Kunst am Bau? Man hatte sich ausgerechnet, daß 3,7 Millionen Mark für Kunst am Bau zur Verfügung stünden, wenn man das obligatorische halbe Prozent ansetzen würde. Für das ICC als Großprojekt - und das hing mit der Reformdiskussion zusammen - gab es schon seit 1974 alle möglichen konzeptorientierten Überlegungen, wie man mit diesen Mitteln einmal ganz anders verfahren könnte. Man wollte nämlich keinen Einzelauftrag für eine Skulptur, die den Eingang oder die Vorhalle ziert. Die schon sehr weit ausformulierte Idee war vielmehr, eine Galerie auf dem Dach des ICC einzurichten. Diese Galerie sollte aus den Kunst-am-Bau-Mitteln finanziert werden, die man in eine Stiftung einbringen wollte und sie sollte gemeinsam vom BBK und vom Berliner Künstlerprogramm des DAAD betrieben werden. Berliner und Nichtberliner Künstler sollten dort Ausstellungen zeigen und Arbeiten an Kongreßteilnehmer ohne große Handelsspanne verkaufen können. Dieses Modell war zwischen BBK und DAAD vereinbart und auch mit den Verwaltungen schon vorbesprochen worden, bis dann plötzlich rauskam, daß von den 3,7 Millionen Mark ungefähr 3 Millionen Mark schon vergeben waren. Nämlich an ein elektronisches Orientierungs- und Leitsystem für diesen Riesenbau! Dafür hatte man einen Künstler, Frank Oehring, herangeholt, der aber nicht das ganze Leitsystem entwickelte, sondern der sozusagen als Auftakt des Leitsystems eine große Lichtplastik für das Foyer entwerfen sollte. Das kostete natürlich nicht 3,7 Millionen Mark, sondern das Leitsystem insgesamt sollte als »technisches Gesamtkunstwerk« aus Kunst-am-Bau-Mitteln finanziert werden mit Hilfe der gedanklichen Konstruktion, daß das Leitsystem sich gestalterisch anlehnt an die Lichtplastik und ihre Farbassoziationen. Da gab es natürlich eine große Aufregung - das Geld war verplant, die Sache war auch schon sehr weit gediehen, Oehring war auch schon beauftragt - und es kam zu parlamentarischen Auseinandersetzungen. Die Bauverwaltung erklärte dann, es sei ja noch Geld übrig, nämlich ungefähr siebenhunderttausend Mark.

Das ist aber doch nichts Besonderes und gewissermaßen üblich, daß bei der Kunst am Bau gespart wird, wenn die anderen Budget-Positionen überziehen?

Ja, aber in dem Moment, als die Bauverwaltung das erklärte, kam raus, daß das Architektenehepaar Schüler-Witte längst mit dem Künstlerehepaar Matschinsky-Denninghoff eine skulpturale Gestaltung des Vorplatzes vereinbart hatte. Brigitte und Martin Matschinsky-Denninghoff sollten die für ihre künstlerische Handschrift charakteristischen Chromnickelstahl-Skulpturen in Form von Lichterbäumen auf dem Vorplatz verteilen. Damit sollte zum einen Kunst auf den Vorplatz kommen, zum anderen das Beleuchtungsproblem gelöst werden. Diese Idee war im Modell schon ausgereift, wobei sich interessanterweise zeigte, daß - lange bevor Matschinsky-Denninghoff hinzugezogen wurden - schon eine Idee des Architektenehepaares existierte, sie ist in den ganz alten Modellen des ICC zu sehen, wo Lichterbäume den Vorplatz schmücken - entworfen von Schüler-Witte, Bäume mit Lichtkugeln. Interessant ist das, weil sich hier wie bei unzähligen anderen Malen davor gezeigt hat, daß die Architekten mit ganz bestimmten Formvorstellungen an die Künstler herantreten, daß sie den Künstlern nicht nur die Aufgabe, sondern auch die Lösung weitgehend vorformulieren und daß die Künstler das Ganze in gewisser Weise nur noch variieren. Und dieses traditionelle Kunst-am-Bau-Muster ist mit dem Wettbewerb, der beim ICC dann politisch durchgesetzt werden konnte, total aufgebrochen worden.

Oehrings Skulptur und das Lichtleitsystem wurden für drei Millionen dann realisiert. Zusätzlich zu den siebenhunderttausend Mark, die noch übrig waren, wurden weitere Mittel bereitgestellt, so daß vier Wettbewerbe für das ICC durchgeführt werden konnten, der größte für den Vorplatz. Dabei geschah etwas Spannendes: Im Zuge der Ausschreibung wurde klar, daß dieser Platz kein Platz war in dem Sinne, daß er Aufenthaltsqualitäten böte. Das weiß jeder, der sich heute dort aufhält. Er ist eine Ödnis, umgeben von zwei riesigen, lärmenden Verkehrsschneisen, die im Zusammenhang mit dem Bau auch ständig Zugwinde verursachen. Er ist außerdem keine Platzfläche im herkömmlichen Sinn, es gibt diese großen Luftschächte zum unterliegenden Parkplatz, und normalerweise kommt man gar nicht über diesen Vorplatz an, sondern von unten. Und wenn man das ICC doch über den Platz betritt, dann ist man froh, wenn man ihn wieder verlassen hat. Jedenfalls so, wie er sich in dem Modell des Ehepaares Matschinsky-Dennighoff dargestellt hat, als ein lichterglitzernder, angenehmer Verweilort, wo man abends auch in Abendkleidern promeniert - so ist dieser Platz bestimmt nicht. Dieser Platz ist

eine Leerstelle vor dem Gebäude. Wobei das Gebäude ja schon damals heftig in der öffentlichen Kritik stand.

Ja, die beeindruckendsten Fotografien zeigen das ICC als »futuristischen« Bestandteil einer Autofahrlandschaft.

Genau. Das Alternativbild war damals das Centre George Pompidou, das sich der Stadt ja zuwendet. Das ICC kapselt sich ab und verschließt sich vor der Außenwelt. Unter den diversen Lösungen, die im Wettbewerb eingereicht wurden, hat Ipoustéguy am konsequentesten dieses Problem des Platzes bearbeitet, jetzt mal von den ikonographischen Inhalten abgesehen. Er hat etwas auf den Platz gestellt, das so stark ist, daß sich plötzlich das Verhältnis von Kunst und Gebäude in gewisser Weise umkehrt. Wenn man sich dem Platz nähert, sieht es so aus, als ob das Kunstwerk das Gebäude quasi hinter sich herzieht. Die Skulptur ist der Auftakt, dem das Gebäude »anhängt«. Und sie ist vor allem auf Fernwirkung orientiert, obwohl sie der Nahwirkung auch einiges bietet. Es ist eine Monumentalplastik, die versucht, dem monumentalen Gebäude eine entsprechend monumentale Antwort zu geben.

Zurück zur Kunst-am-Bau-Reform. Sie war dann Ergebnis des politischen Drucks; als eine Art ungeschriebenes Gesetz damit verbunden auch die Wettbewerbskultur?

Ja man sah ein, daß die öffentliche Hand es sich einfach nicht leisten darf, Mittel in dieser Höhe frei Hand zu verausgaben. Und nach der Wettbewerbsentscheidung waren die Zeitungen monatelang voller Berichte über die dadurch provozierten Auseinandersetzungen. Das Ecbatane-Projekt ist ja als Verhöhnung der Berliner angegriffen worden. Ipoustéguy wollte zeitweilig von sich aus zurücktreten, um den Frieden in der Stadt wieder herzustellen. Die Intensität des Streits kann man sich heute kaum mehr vorstellen. Der damalige Bausenator mochte weder Ja noch Nein sagen; um sein Gesicht zu wahren, reiste er schließlich nach Paris, schaute sich das Modell persönlich an und gab dann seine Zustimmung. Diese Kontroverse war eigentlich der Geburtshelfer der Reform. Weil man sagte, so etwas in Zukunft nicht wieder. Da war auch die Bauverwaltung geneigt, sich der Reform zuzuwenden.

Nachdem die Reform durch war - welche Probleme gab es im Alltag einer Kunst am Bau-Beauftragten?

Eines der strukturellen Probleme der Reform von Anfang an war, daß die Bezirke nicht richtig in die Regelung eingebunden waren. Es steht zwar in der ABau drin, daß bei allen Bauvorhaben der öffentlichen Hand in Berlin - also sowohl bei Senats- als auch Bezirksbauvorhaben - Kunst-am-Bau-Mittel veranschlagt werden sollen, und Kunst-am-Bau-Projekte, die fünfunddreißigtausend Mark Honorarkosten übersteigen, im Beratungsausschuß behandelt werden sollen. Das ist aber weitgehend Papier geblieben. Die Bezirke haben sich nicht dran gehalten halten und haben weiter ihren alten Stiefel gemacht mit Beauftragung einzelner Künstler nach Lust und Laune, oder mal einen Wettbewerb mit einer Jury, die sie zusammensetzten nach eigenen Vorstellungen und nicht paritätisch. Manche Bezirke blieben auch »waste land«, da ist gar nichts passiert. Es hat immer wieder Versuche gegeben, mit den Bezirken Spitzengespräche zu führen; die sind aber nur in wenigen Fällen erfolgreich gelaufen. Die Bezirke wollten sich nicht dreinreden lassen, die hatten keine Lust zur Kooperation. Mitbestimmung ist auch immer ein bißchen mühsam und erfordert Zeit, und Demokratie generell ist ja mühsam. In den letzten Jahren sind mehr und mehr Kunst am Bau-Kommissionen entstanden, auch in den Ostberliner Bezirken, aber der einzige Bezirk, der auch schon vor der Reform eine Kommission hatte, war Kreuzberg, wo ähnliche Richtlinien gehandhabt wurden.

Und wie stellte sich in ihrer alltäglichen Arbeit das Ganze für die Künstler dar? Was hatten denn die für Probleme mit der Kunst am Bau?

Das ist unterschiedlich. Manche erhofften sich nicht nur Beratung, sondern auch Betreuung bis in alle Einzelschritte. Das Problem ist natürlich, wenn die Projekte in der Bauverwaltung angesiedelt sind, daß es keine Musterverträge und keine Honorarordnung gibt für Kunst im öffentlichen Raum, sondern daß sich all dies anlehnt an die Architekturplanungen und deren Verträge und Honorare. Die Künstler bekommen also Verträge, die eigentlich für Architekten gemacht sind und in denen kreativ-künstlerische Leistungen als gesonderter Honorar-Anteil nicht auftauchen; man versucht dann, alles über Stunden abzurechnen. Dies gilt allerdings nicht für prominente Künstler. Die bekommen einen Pauschalvertrag, weil sie stark genug sind, diesen durchzusetzen. Das ist der Alltagskram, der den Künstler überfällt, wenn er - glücklich wie er ist - denkt, er hat den Auftrag in der Tasche. Dann geht es oft erst los mit den Problemen. Die Bauverwaltung hat

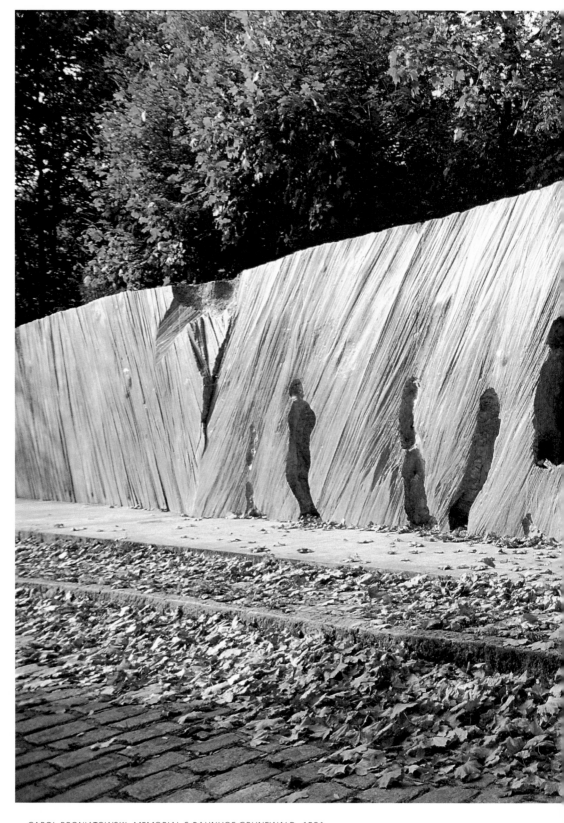

CAROL BRONIATOWSKI: MEMORIAL S-BAHNHOF GRUNEWALD. 1991
This 18-meter-long concrete wall marks the historical path to the tracks from which the trains
left for the concentration camps.

The moulds were produced in the Sculpture Workshops.

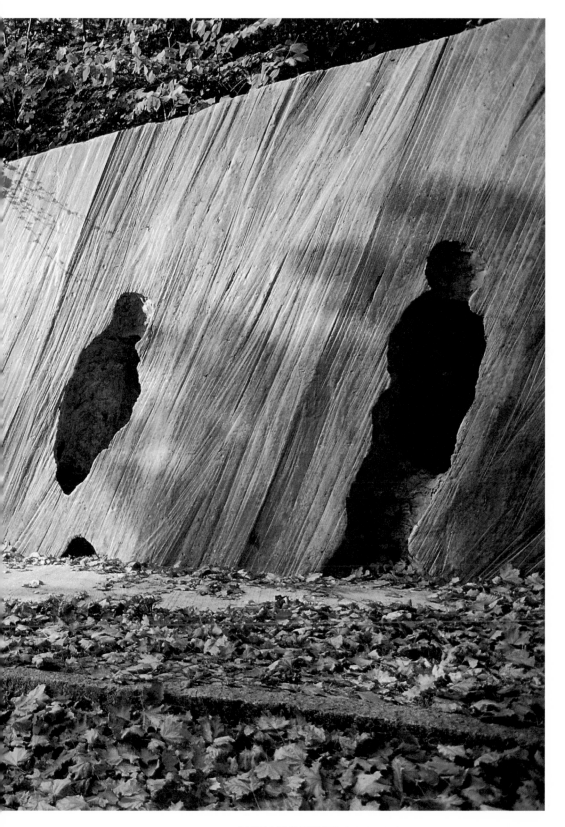

CAROL BRONIATOWSKI: *MAHNMAL S-BAHNHOF GRUNEWALD*. 1991
Die 18 Meter lange Betonwand markiert den historischen Weg zu den Gleisen,
von denen die Züge in die Vernichtungslager fuhren.

Die Gußformen wurden in der Bildhauerwerkstatt hergestellt.

Stefanie Endlich

eigentlich eine Sorgfaltspflicht gegenüber den Künstlern bei Vertragsgestaltung und Ausführungsbetreuung. Bei der Senatsbauverwaltung sind sie in relativ guten Händen, aber bei den Bezirken herrscht oft Wildwest. Wenn bei Wettbewerben eine bestimmte Ausführungssumme vorgegeben ist und Künstler eine tolle Idee haben, die aber eigentlich zu teuer ist, sind manche Künstler geneigt, diese Idee trotzdem vorzuschlagen und das eigene Honorar auch weitgehend zurückzustecken, nur um einen guten Vorschlag präsentieren zu können. Wenn es dann an die Realisierung geht, dürfen Künstler nicht bewußt in den Ruin getrieben werden. Da gibt es für ein qualifiziertes Büro und für einen Rechtsbeistand viel zu tun.

Ja, ich meinte die Frage aber auch noch grundsätzlich. Kunst im öffentlichen Raum ist von ganz verschiedenen Seiten auch Zumutungen ausgesetzt. Kann sie sich als Kunstform in der Umwelt des Public design, der Straßenmöblierung, der Verwaltungsästhetik, der Werbung und der allgegenwärtigen Bilder- und Symbolflut überhaupt behaupten?

Mit all diesen Formen der Umwelt-Gestaltung muß sie sich offen auseinandersetzen. Wenn man jetzt rückblickend über all diese Verfahren und Regelungen und Gremien spricht, dann vergißt man allzuleicht, daß in den Reformjahren, in den Siebzigern und den frühen Achtzigern ja gerade die inhaltliche Diskussion intensiv betrieben wurde. Nur drei, vier Stichworte: Wir hatten die große Documenta Nummer 6 von Manfred Schneckenburger, 1977, in der Kunst im öffentlichen Raum zum ersten Mal präsentiert wurde in all ihren damals neu entwickelten Formen, die sich mit Architektur und Raum auf neue Weise auseinandersetzten. Diese Documenta hat Furore gemacht, nicht nur die Mitbestimmungseuphorie der Reformära »Raus aus den Ateliers, ran an die Bürger!« Da hat sich auch schwierige und verschlüsselte Kunst auf eine ganz neue Weise mit dem Thema Raum auseinandergesetzt.

Schneckenburger machte eine weitere Documenta 1987. Parallel zu ihr hat Lucius Burkhardt mit einer Gruppe von Studenten und mit internationalen Künstlern dieses interessante Projekt in Kassel realisiert, das sich »Sichtbarmachen« nannte, für uns ein großes Vorbild. Künstler haben sich Situationen in der Stadt Kassel, die ja wie kaum eine andere Stadt unter der Nachkriegsplanung als Nachkriegszerstörung gelitten hat, ausgesucht und diese Situationen bearbeitet. Die meisten

nicht im Sinne von Verschönerung, sondern von Stadtkritik. Sie haben mit dem Stichwort »Sichtbarmachen« sich mit schwierigen, verbauten, verfahren Orten auseinandergesetzt. Sie haben sie zugespitzt, verfremdet, in einer Weise markiert, daß plötzlich Situationen anders verstanden wurden als vorher. Die Vielfalt dieses Projektes damals war für uns ein wichtiger Lernprozeß. Dann, später, kamen Projekte wie das in Münster.

Aber »Skulptur-Projekte in Münster« von Klaus Bußmann und Kasper König war kein Kunst-am-Bau-Wettbewerb?

Nein. Aber Münster ging von dem Ansatz aus, daß Künstler sich ihre Situationen suchen. Mit wenig Mitteln. Und temporär. In Berlin hatten wir immer wieder versucht, einen solchen Ansatz möglich zu machen, aber im Rahmen der Kunst-am-Bau-Verfahren hat das nur selten geklappt. Wir hatte ja immer wieder das Problem, daß Projekte nur gefördert wurden, die auf Dauer angelegt auch ein materielles Ergebnis zeitigten. Temporäre Projekte kamen nur in wenigen Ausnahmefällen zustande.

Das scheiterte dann am Haushaltsdenken, das für sein Geld etwas »Reelles« haben möchte, und am Kunstverständnis der Bauverwaltung?

Ja. In den Richtlinien gibt es einen Passus, daß das Ergebnis Bestand haben oder von Dauer sein muß. Kunst am Bau hat als System nur eine Chance, wenn sie darauf achtet, daß solche qualitätvollen künstlerischen Aussagen, gerade auch mit temporären Projekten, mit ephemeren Kunstformen, mit Installationen, Video, »Work-in-Progress«-Formen usw, einbezogen werden und in der Stadt eine Rolle spielen. Die Projektförderung darf nicht zum kompromißorientierten Aushandeln etablierter Kunstformen werden, wie es mir in den 80er Jahren oft schien. Ich sage das als Außenstehende heute vielleicht etwas zu negativ, aber ich denke, daß man sich das oft zu leicht gemacht hat mit den Projekten in den Kommissionen.

Das benennen Sie jetzt als einen generellen Mangel der Kunst-am-Bau-Reform? Mit ihrem Wettbewerbs-, Ausschreibungs- und sonstigen Verfahren, die wohl demokratisch ganz gut ausgezirkelt, aber nicht gut für die Kunst sind, die wesentlich nicht ausgehandelt werden kann?

Nein. Ich rede jetzt vom Beratungsausschuß. Der Beratungsausschuß ist ja nicht identisch mit Jurys.

Er war von Anfang an hoffnungslos überlastet mit den potentiellen Aufgaben, die er eigentlich hätte angehen und lösen müssen. So ging er oft den Weg des geringsten Widerstandes, befürwortete die »konsenfähigen« Projekte. Und notwendige inhaltliche und programmatische Diskussionen kamen immer wieder zu kurz und wurden immer wieder von Monat zu Monat, von Jahr zu Jahr verschoben. Wenn man Gelder von beträchtlicher Größenordnung in der Stadt sinnvoll ausgeben will, dann kommt man nicht umhin, programmatische Diskussionen zu führen und sich sehr genau zu überlegen, was man in der Stadt will und wo man Schwerpunkte setzt. Stattdessen wurden dann Programme zu Wasser gelassen wie das »Brunnenprogramm«, da durften Bezirke sich Brunnen wünschen. Das mag vielleicht mal als Einstieg sinnvoll sein, um Bezirke an das Thema heranzuführen, aber als längerfristiger Zustand ist so etwas nicht haltbar. Gerade bei Kunst im Stadtraum muß man auf Qualität und auf innovative Projekte schauen. Und dann war der Beratungsausschuß natürlich in seiner Zusammensetzung auch ein Spiegel der unterschiedlichen Interessen und Sichtweisen, und dadurch war Kompromißbildung auch vorprogrammiert. Es hat zwar gute Vorsitzende gegeben, die kraft ihrer Persönlichkeit diese inhaltliche Diskussion weitergetrieben haben, aber die Zeit fehlte, der Schwung fehlte, die personelle Unterstützung fehlte - man hangelte sich von Projekt zu Projekt und von Sitzung zu Sitzung.

Die Qualität des Kunst-am-Bau-Programms oder auch der Reform hängt im »Berliner Modell« also wesentlich vom Beratungsausschuß ab, vom Niveau seiner Diskussion, vom Niveau seiner Impulse?

Ja, und auch vom Mut, den der Beratungsausschuß für ungewöhnliche Projekte aufbringen kann. Und daran hat es eben oft gefehlt. Wenn man die Entwicklung der letzten Jahre anschaut, hat man den Eindruck, daß die wirklich interessanten Projekte im Bereich Gedenkkunst gelaufen sind. Stichwort Bayerisches Viertel, Stichwort Sonnenallee usw. Diese Gedenkkunstprojekte sind natürlich auch deshalb spannend gewesen, weil dort zum ersten Mal Konzeptkunst zum Zuge kam. Dabei wird deutlich, daß im Kunst-am-Bau-Alltag vieles vernachlässigt wurde, was an aktuelle Kunstentwicklungen angeknüpft hätte.

Gedenkkunst ist ja auf der Ebene der öffentlichen Legitimation nicht so problematisch. Schwierig ist hier immer die Form der

Darstellung, die Ausführung, der notwendige Takt gegenüber den Überlebenden und den Angehörigen der Opfer, das Prinzip ist aber weniger umstritten als bei der autonomen Kunst.

Ja. Ich rede jetzt Platitüden, aber ich muß das mal sagen: Kunst an sich ist schwierig. Autonome Kunst - es gibt auch schöne und gefällige Kunst von Qualität - aber die ganze Kunstentwicklung der Neuzeit ist dadurch gekennzeichnet, daß Kunst etwas ist, was sich unterscheidet von Dekoration, was vielschichtig ist, was kritisch ist, was oft nur in der eigenen Kunstgeschichtsentwicklung verständlich ist, was sich allen möglichen gesellschaftlichen Ansprüchen verweigert und was in gewisser Weise isoliert vom Alltag ist. Hinter der Reformdiskussion steckte auch der Versuch, Kunst, die so ist, wie ich sie gerade beschrieben habe, in die Stadt hineinzubringen, und eben nicht nur den kontrapunktischen Akzent, der dann, wenn ein Haus eine starre Geometrie hatte, eine schwungvolle Kurvenplastik daneben setzte, um sozusagen - das war dann schon fast kritisch! - Akzentsetzung zu betreiben. Autonome Kunst hat - auch wenn sie abstrakt ist - eine inhaltliche, eigenständige Aussage. Und so etwas zu ermöglichen und rüberzubringen, das steckte hinter der Reform. Also von unserer Seite aus, sicher nicht von allen, die sie mitgetragen haben. Was auch bedeutet, daß wir entschieden stärker als in den Jahren davor eine Vielfalt, einen Pluralismus von Kunst in die Stadt bringen wollten. Nicht nur gewisse architekturabhängige Variationen. Ich denke, dafür hat es dann gute Ansätze gegeben, aber die sind nicht weit genug getrieben worden.

Aber das ist nicht der Geist des Beratungsausschußes?

Ja, es wurden ja mehr und mehr interessante Projekte neben und ohne den Beratungsausschuß gemacht, und das hat Rückwirkungen auf die Qualität der Kunst-am-Bau-Angebote. Ich bin eigentlich nicht der Typ, der Hoffnungen auf Gremien setzt, aber das bedingt sich ja alles mehr oder weniger: Die Hoffnung auf das Gremium existierte, weil das Gremium eine Art inhaltliche Klammer ist zwischen einer großen Verwaltung - die als Verwaltungsbürokratie denkt und handelt, wo aber das Geld sitzt und damit die potentiellen Möglichkeiten - und der Fachöffentlichkeit und natürlich der Öffentlichkeit. Es ist eine Art Bindeglied und Klammer, und wo das Wechselspiel nicht funktioniert, bricht es auch ab. Ich persönlich entdecke mehr und mehr interessante Kunst-

GERALD MATZNER: *KORINTHISCHE SÄULE*. Freie Universität Berlin, 1983. Eine von zahlreichen Skulpturen für die Innenhöfe der Rost- und Silberlaube der FU Berlin.

GERALD MATZNER: Corinthian column. Free University Berlin, 1983. One of numerous sculptures for the courtyards.

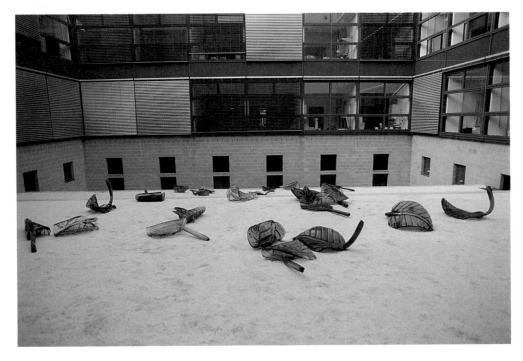

RAIMUND KUMMER: *GLASBLÄTTER*. Innenhof des Forschungsgebäudes Rudolf-Virchow-Klinikum, 1994

RAIMUND KUMMER: GLASS LEAVES. Courtyard of the research building in the Rudolf Virchow Clinic. 1994

projekte, die außerhalb dieses Systems, auch außerhalb dieses Finanzierungs- und Vergabesystems laufen.

Auf einer privaten Ebene?

Ja, aber auch finanziert aus anderen öffentlichen Mitteln. Was ich z. B. spannend fand, war 1990, gleich nach der Grenzöffnung, das Projekt »Die Endlichkeit der Freiheit«, finanziert mit Sondermitteln der Kulturverwaltung, betreut vom Berliner Künstlerprogramm des DAAD. Das war ein tolles Projekt, und das war ein Stadtraum-Projekt. Der Beratungsausschuß tut sich seit 1989 damit schwer, einen Wettbewerb zu dem Thema Grenzübergänge in die Wege zu leiten. So alt ist die Idee.

Ja, aber vielleicht zeigt das, daß so etwas mit Wettbewerben oder der Kunst-am-Bau nicht geht. Kasper König z. B., der in Saarbrücken für einen Kraftwerksbau die Kunst organisiert hat, hat dort eigentlich alles gemacht, was Sie fordern; also von Anfang waren dort mehrere junge Künstler in den Prozeß einbezogen und haben die Dingen gemeinsam mit den Architekten und dem Bauherren entwickelt. Die Künstler konnten sagen, diesen Betonklotz, den malen wir jetzt nicht gefällig an, weil er dann nur um so deprimierender wirkt, sondern wir machen es jetzt anders. Dies war aber kein Wettbewerb. König hat die Bauherren explizit davon überzeugt, keinen Wettbewerb zu machen, weil der die Künstler in ihrer Arbeit nur verunsichere und deformiere. Wie ist das denn nun?

Meine Meinung heute zu dem generellen Thema Wettbewerb ist: Ich bin nach wie vor eine Anhängerin von Wettbewerben, ich bin allerdings nicht mehr so dogmatisch auf Wettbewerbe fixiert, wie ich es früher war, wo ich unter allen Umständen gesagt habe, Wettbewerbe müssen sein. Das hing aber auch damit zusammen, daß wir jahrzehntelang keine Wettbewerbe hatten. Inzwischen sehe ich das lockerer. Ich denke, es gibt immer mal wieder sinnvolle Ausnahmen, wo spannende Projekte ohne Wettbewerbe zustande kommen. Ich denke allerdings, daß bei großen öffentlichen Geldern, um die es sich hier bei unserem Thema ja meistens handelt, Wettbewerbe unbedingt die Regel bleiben sollten. Ausnahmen, um die es sich bei den von Ihnen genannten Dingen handelt, muß es geben, aber sie sollten inhaltlich begründet sein. Die muß man diskutieren - und zwar öffentlich. Aber es dürfen sich nicht generell solche Muster wieder durchsetzen wie in der

Vergangenheit: daß man die wirklich interessanten und auch werbewirksamen oder repräsentativen Projekte ohne Wettbewerbe an renommierte oder internationale Künstler vergibt, weil die ja angeblich mehr Qualität böten, und daß man dann als Befriedungsinstrument auch mal Wettbewerbe macht zu irgendwelchen Themen in den Stadtteilen. Das halte ich für eine völlig falsche Sichtweise, die aber immer wieder so ein bißchen durchkommt. Wichtige und internationale Künstler bieten durchaus nicht die Garantie dafür, gute Ergebnisse zu liefern. Das hat man immer wieder gesehen. Da kann ich unzählige Beispiele geben, wie hervorragende internationale Künstler an bestimmten Aufgaben versagt haben und dann ganz andere, unbekannte Künstler eine tolle Lösung gebracht haben. Man braucht nur an das allerletzte Beispiel zu denken. Wenn man die eingeladenen Künstler bei dem Holocaust-Denkmals-Wettbewerb anschaut - von denen ich einige persönlich sehr schätze -, dann waren sie mit zwei, drei Ausnahmen weitgehend eine Enttäuschung. Jetzt kann man natürlich sagen: Es liegt an der Aufgabenstellung und an der Dimension und an dem Zentralitätsanspruch, der als Zwang empfunden wurde usw. Aber wir haben doch gesehen, daß das Hinzuziehen renommierter Künstler überhaupt keine Garantie für ein gutes Projekt ist.

Was wäre denn die Garantie für ein gutes Projekt? Wäre das Ergebnis der »Orte des Erinnerns« im Bayerischen Viertel ohne Wettbewerb nicht zustande gekommen?

Es wäre mit Sicherheit etwas ganz anderes herausgekommen. Wettbewerb meint ja das ganze Verfahren der Ausschreibung, des sozialen Prozesses. Das Bayerische Viertel war eines der Zentren des jüdischen Lebens in Berlin, wo die Verfolgung, Entrechtung und Deportation deswegen als so besonders schmerzhaft empfunden wurde, weil die Assimilation so weit fortgeschritten war. Ärzte, Anwälte, Künstler wohnten dort und konnten sich nicht vorstellen, daß auch sie nach 33 vertrieben werden sollten. Die Idee eines Denkmals für den Verlust, den das Bayerische Viertel durch die Vertreibung erlitten hat, entstand relativ früh. Als Lea Rosh für das Gestapo-Gelände ein monumentales Mahnmal forderte, sagte Heinz Galinski: für dieses Gelände nicht, aber für das Bayerische Viertel, da wollen wir ein schönes, würdiges Denkmal! Die frühe Idee war tatsächlich, mitten auf den Bayerischen Platz, auf diese Grünanlage aus der Jahrhundertwende ein großdimensioniertes Denkmal zu setzen. Durch die Arbeit der Kunstamtsleiterin Katharina Kaiser,

HANS UHLMANN: *STAHLSKULPTUR*. Deutsche Oper, 1961.
Die Skulptur ist Ergebnis des ersten bedeutenden Berliner Kunst-am-Bau-Wettbewerbes.

HANS UHLMANN: STEEL SCULPTURE. Deutsche Oper, 1961.
The sculpture is the result of the first significant competition for architectural art in Berlin.

die mit Überlebenden, aber auch mit jungen Leuten und mit den Parteien und mit allen möglichen Leuten und Gruppen temporäre Projekte im Bayerischen Viertel realisiert hat, wurde diese Zielsetzung verändert. Z. B. durch die »Papptafel-Aktion« vor Häusern, wo mal Juden gewohnt haben, die daran erinnerte, hier hat mal der und der gewohnt. Und dann hat es geregnet und dann waren die Papptafeln aufgeweicht - aber es gab eine Diskussion im Viertel, die in die Frage mündete: Ist ein zentrales Denkmal eine wirklich sinnvolle Lösung für ein Viertel, wo an vielen Einzelorten so viel passiert ist. Daraus resultierte die Idee, das Wechselverhältnis von zentralem Ort, Bayerischer Platz, und ganzem Viertel als einer Vielzahl dezentraler Einzelorte zum Thema eines Wettbewerbs zu machen. Der Wettbewerb wurde aus »Kunst im Stadtraum« finanziert und ist durch diese Vorarbeit so komplex geworden. Er war ursprünglich als eingeladener Wettbewerb vorgesehen, und man hat sich dann doch für einen offenen Wettbewerb entschieden, obwohl bei offenen Wettbewerben auch viele Schubladenprojekte und unreflektierte Projekte eingereicht werden. Doch hier gelang das Zusammenspiel, das für gute Kunst am Bau-Projekte unabdingbar ist: eine gute Ausschreibung, fundiertes Arbeitsmaterial, es gab Ortsbesichtigungen, es gab Veranstaltungen und Diskussionen und durch

diesen ganzen Vorlauf kam eine hohe Beteiligung auch von jungen Künstlern und von unkonventionellen Künstlern zustande. Und die Jury war interessant zusammengesetzt und hatte den Mut, in der ersten Phase zehn Arbeiten auszusuchen, von denen die meisten Konzeptkunst waren. Da hatte man noch bei jeder Arbeit Schwierigkeiten, sich vorzustellen, wie eine Realisierung aussehen könnte. Man hat sich dann sehr klar für die Arbeit von Renata Stih und Frieder Schnock entschieden.

Es kam hier in einer idealen Weise vieles zusammen: inhaltliche Vorarbeit, der Versuch, mit jungen Künstlern in Kontakt zu kommen, sorgsame Betreuung, ausreichend Geld, alles was ein gutes Kunst am Bau-Projekt und einen Wettbewerb ausmacht.

Rainer Höynck

Das Kunst-am-Bau-Büro

1. Die Künstler oder: Die Seele vom Geschäft

Keineswegs nur Arbeitsfeld und Verdienstmöglichkeit für Künstler ist die Kunst am Bau und im Stadtraum...

Aber auch!

Ganz besonders für Bildhauer, deren größere Formate und schwere Brummer einige Nummern zu üppig sind für privates Freiland und zu kostspielig für private Auftraggeber, von ganz wenigen Ausnahmen abgesehen. Auch für Maler schaffen Berliner Brandwände und innere Bereiche Möglichkeiten, die übliche Rahmen sprengen.

Nicht nur Arbeitsfeld, auch Erweiterung des Horizontes: Raus aus den Ateliers! Erkundungen von stadträumlichen und architektonischen Situationen sowie Begegnungen mit Menschen, die ihre Ansichten und Wünsche benennen, möglichst auch Disput und neue Einsichten. Das alles ergibt Weiterbildung durch learning by doing, nicht nur für die konkrete Aufgabe und weitere auf diesem Gebiet, sondern inspirierende Rückwirkung auf Arbeiten in freier Kunst.

So bieten neben den Förderwegen im Bereich der Kultus-Verwaltung Mittel aus den Bau-Töpfen Künstlern für hauptberufliche Arbeit Chancen, die allein über Galerien nicht zu nutzen wären und nur selten über Museums-Ankäufe.

Eine Rolle spielen auch die Wechselwirkungen zwischen Stadtraum und Atelier bei der Wahrnehmung durch Kritiker und Kunstvermittler: dort im öffentlichen Spannungsfeld, hier in stiller Konzentration.

Da leisten in Berlin Senat und Bezirke, gelegentlich auch Unternehmen Beiträge zum Geflecht von Infrastruktur samt Ateliersituation und Ausbildungsangeboten sowie Kunstklima, Käuferpotential, Etatmitteln, nicht zuletzt Qualität der Künstlerschaft. Und zur Infrastruktur gehört, daß mit Senatsgeldern das Kunst-am-Bau-Büro arbeiten kann, vernünftigerweise selbstverwaltet durch die Anbindung an den Berufsverband BBK. Wichtig ist auch die klare Abgrenzung zur Sozialen Künstlerförderung, die dank ihres Jury- und Vergabe-

The Architectural Art Office

1. The Artists or: The Soul of Business

In no way at all are Art & Architecture and Art in the City Proper merely a means of employment and income for artists...

But they are that as well !

Especially for sculptors who - the few exceptions aside - require more elbowroom than other artists and whose ponderous brood are a class too extravagant for private properties while being too expensive for private pocketbooks. Fire walls as well as remote locations in Berlin also provide painters with opportunities which transcend the norm.

No, not only a means of employment, but also a broadening of horizons: Go forth from your ateliers! The aim: Investigating the developing situation in Berlin in repect to city-planning and architecture as well as the concourse with people who voice their intentions and desires; and, as far as possible, dispute and new insights. All of this effects a kind of further education through »learning by doing« (not only for practical work or other kinds of work in this area), and it also has a retroactive and inspirational effect on the arts in general.

Funds from the housing and construction sector, in addition to those available for cultural purposes in the public endowment sector, also offer artists significant employment opportunities which could not be provided by galleries and only rarely in connection with museum purchases.

The interactions between perceptions of urban space and ateliers on behalf of critics and art officiandos also plays a role: here, among the vicissitudes of public debate, and there, in silent concentration.

In this regard the Senate and districts in Berlin, and occasionally firms as well, are contributing to the meaningful coordination of general infrastructure with the issues of atelier availability and apprenticeship opportunities, with issues of art sensibility, buyer potential, budget volume, and - the pool of artistic talent. And it is an essential part of this general infrastructure that the

179

systems durchaus auf Professionalität achtet, aber doch im Gegensatz zur Palette der künstlerisch orientierten Fördermaßnahmen den sozialen Aspekt in den Vordergrund stellen darf.

2. Die Stadt oder: Alle haben was davon

Was den Künstlern hilft und guttut, das nutzt auch der Stadt - so pauschal läßt sich das konstatieren.

In letzter Zeit hat sich der PR-Zungenschlag vom Wert der Kultur für Vermarktung und Imageaufwertung von Berlin bedenklich ausgebreitet. Das liegt an der flächendeckenden Kommerzialisierung in immer mehr Lebensbereichen, ausgehend von Industrie, Handel und Tertiärem Sektor. Es liegt aber auch an der Neigung kultureller Verantwortungsträger, die Suche nach Sponsoren zu intensivieren in der Hoffnung, die öffentliche Hand könne sich Schritt für Schritt aus der Verantwortung schleichen.

Kultur willkommen als einer der »weichen« Standortfaktoren? Da kriegt man Gänsehaut, aber solche Tendenzen zu leugnen wäre betriebsblind. Nein, wir müssen Gegenpositionen vertreten und verbreiten: Kulturelle Qualität soll auf vielen Gebieten und nicht zuletzt mit der Kunst in öffentlichen Räumen gepflegt werden und sichtbar sein, aber nicht, damit Investoren stimuliert werden.

Als Nebeneffekt meinetwegen. Aber erst einmal ist Kunst um ihrer selbst willen da. Eine Stadt, die nicht die zeitgenössische Entwicklung vorantreibt - neben der konservierenden, auch rückgewinnenden Denkmalpflege für's Historische -, verliert jeden Anspruch auf eine künftige Metropolenrolle, und schon gar auf die der Hauptstadt.

Die Stadt braucht Zeichen und Formen, das neue Bauen braucht die Korrespondenz zu Kunstwerken, die nicht applizieren, kompensieren und »schmücken« (Lieblingsvokabel von Lokalreportern), sondern autonom ihren Platz in der Polis einnehmen und behaupten; die sich mit Stadtentwicklung und Stadtgeschichte auseinandersetzen, Situationen sichtbar machen, Stadtkritik mit künstlerischen Mitteln äußern, Wahrnehmungen verunsichern, Fragen stellen statt Antworten geben. Und manchmal sogar Bewußtsein verändern.

3. Das Publikum oder: Zielkonflikte unausweichlich

»Kunst muß nichts und darf alles.«

Architectural Art Office has been able to function with Senate financing while - quite reasonably - remaining administratively autonomous by virtue of its ties with a trade organization such as the BBK. The clear distinction from a socially-oriented form of endowment is also important, where jury and selection procedures allow those involved to take standards of professionality into consideration while giving the social element highest priority, in contrast to the spectrum of award schemes primarily based on artistic considerations.

2. The City or: Everybody Gets Something Out of It

Whatever helps the artist and does him well is also useful to the city - it can be stated as simply as that.

Recently, the public relations mill has significantly increased its activity in emphasizing the value of culture for »marketing« Berlin and improving the city's image. This is a result of the comprehensive commercialization occurring in an increasing number of public spheres, beginning with industry, trade, and the tertiary sector. This is also, however, a result of a tendency on behalf of authorities involved in cultural matters to intensify their search for private sponsors in the hopes of slowly but surely withdrawing the hand of state support.

Welcoming culture as merely one of the »complementary« factors in a base of operations? One can get goosepimples from such a statement, but to deny the existence of such tendencies would be naive. No, we must develop and disseminate effective responses to this view: High cultural standards should be sought in many areas, the least of which is certainly not art in the public sphere, and this should be made visible, but not only for the purpose of attracting investors.

Alright then: as a side effect, if you will. But, above all, art is there for its own sake. A city that neglects and does not support contemporary developments - together with the conservation and restoration of valuable objects from its heritage - relinquishes every right to the status of a future metropolis as well as and especially that of a capital city.

The city needs the kind of stimuli and forms; current building initiatives need a mode of correspondence to artwork which do not simply supplement, compensate, and »decorate« (the favorite word of

Und was darf Kunst im öffentlichen Raum?

Nicht alles. Die Situation ist anders als in Museen und Galerien. Die betritt man freiwillig und mehr oder weniger vorgebildet, vorinformiert. In der Stadt, in halböffentlichen Räumen wie Krankenhäusern, Rathäusern, Schulen, Universitäten, Einkaufszentren tritt der Passant, der Bürger, der Besucher, der Tourist unvermittelt und unvorbereitet dem Kunstwerk engegen.

Der Zielkonflikt ist vorgegeben: Kunst soll nicht beschwichtigen und harmonisieren, soll nicht schon Bekanntes und oft Gesehenes wiederholen, sondern möglichst neue Sichtweisen zeigen, neue Gedanken anregen.

Kunst darf auch verstören, soll eher Brüche und Widersprüche kenntlich machen, statt optimistisch Wohlgefallen zu verbreiten.

Was aber kann und darf Kunst im öffentlichen Raum und was nicht? Wieviel Recht zu Widerborstigkeit bleibt auch hier noch gestattet, und wieviel Rücksicht auf zarte Gemüter kann der unfreiwillige Betrachter erwarten und verlangen?

Eindeutige Antworten gibt es nicht. Nur von Fall zu Fall ist die Schmerzgrenze auszuloten und wie nahe man ihr kommen mag. Zwischen zwei Gefahren operieren Juroren und Auslober und davor ja erst einmal die Künstler, die einen Wettbewerb gewinnen wollen oder einen Auftrag erhalten: Zuviel Anpassung an Erwartungen lähmt die Kreativität und das Risiko. Zuviel Bedenkenlosigkeit senkt die Akzeptanz, was im schlimmsten Fall Vandalismus bewirkt. Da wird aus Ablehnung im Einzelfall generelle Abwehr gegen Zeitgenössisches.

4. Das Geld oder: Immer zuwenig

Alles wird teurer im Lauf der Zeit. Nullwachstum ist Minuswachstum. Wie lange ist es her, seit der zentrale Fonds für »Kunst im Stadtraum« über etwa vier Millionen Mark verfügte? Waren Ausstellungs- und Jubiläumsjahre mit Ausnahmen zu Ende, sank der Mittelansatz.

Dabei wächst die Stadt, werden neue Zentren gebildet, neue und erneuerte Wohnquartiere geschaffen, werden öffentliche Riesenprojekte in Hoch- und Tiefbau in Angriff genommen, werden historische Plätze regeneriert. Die östlichen Bezirke sind dazugekommen. Und viele Gedenk-Orte sind noch ohne Erinnerungszeichen.

local reporters), but rather those which can take their place in the polis autonomously and do justice to this position; these new impulses could address issues of city-planning and historical themes, they could raise public awareness, express critical concensus in the city with creative means, place beloved prejudices in question, ask questions instead of supplying answers. And they might even transform our consciousness.

3. The Public or: Conflicts of Interest are Unavoidable

»Art must do nothing and may do everything.«

And what may art do in the public sphere?

Certainly not everything. The situation is a different one than in museums and galleries. There, one enters the premises voluntarily and is more or less prepared and informed in advance. In the city, in semi-public premises such as hospitals, city halls, schools, universities or shopping centers, the pedestrian, the citizen, the visitor, or the tourist encounters the artwork unexpectedly and is unprepared for it.

A conflict of interests is to be expected: Art is not meant to appease and harmonize, to reiterate things seen before and already known, it should, as much as is possible, open new perspectives and encourage new modes of thought.

Art also has the right to disrupt, but should, preferably, increase the awareness of ruptures and contradictions instead of disseminating contented optimism.

What, though, can and may art do in the public sphere, and what can it not and may it not do? How much of a right to obstinace is still permissible here - even in this context - and how much consideration can be expected and demanded by the involuntary observer for more sensitive natures?

There are no easy replies to these questions. The pain theshold can only be be gauged from case to case in order to determine how close we can approach it in the given situation. Jurors and those fixing contest objectives, and above all artists who hope to win a competition or to land a commission, gravitate between two dangerous extremes: Too many concessions to external expectations cripple all creativity as well as the readiness to take risks. Too much spontaneity, how-

182

HANS DIETER WOHLMANN: *WANDMALEREI*.
Gerhart Hauptmann Schule, Ohlauer Straße, 1981

HANS DIETER WOHLMANN: *ILLUSIONISTIC MURAL*.
Gerhart Hauptmann School. 1981

Gerhart Hauptmann Schule, Ohlauer Straße.
Zustand vor dem Kunst-am-Bau-Projekt.

Gerhart Hauptmann School before the architectural art project.

Aber am Gelde mangelt es. Und das Wettbewerbswesen, von dem noch zu sprechen sein wird, erzeugt Verfahrenskosten zusätzlich zu Honoraren und Sachmitteln; was keineswegs gegen Wettbewerbe spricht, aber umsonst sind sie nicht zu haben.

Nicht ausgeschöpft sind Möglichkeiten, private Geldgeber zu motivieren, was (siehe oben) Staat und Stadt nicht aus dem Obligo entläßt, aber zusätzliche Finanzierungen ergeben kann.

Ausgaben für Verfahren sind unsichtbar, Ausgaben für Kunst machen sich bemerkbar. Einer der frühesten Aufschreie von Anwohnern traf ausgerechnet! - etwas Populär-Eingängiges, Kurt Mühlenhaupts biedere Feuerwehrmänner am Kreuzberger Mariannenplatz. Bekanntgewordene Summen für eher abstrakte oder spröde Werke wekken noch viel mehr Emotionen.

Dabei muß man sich vor Augen halten, um welch vergleichsweise geringe Größenordnungen es insgesamt geht.Für die dreistelligen Millionenbeträge, die Asbestsanierungsmaßnahmen an einem einzigen Großbau verschlingen, könnte man - vorsichtig geschätzt! - jahrzehntelang Berlin zu ausreichend Kunst im Stadtraum und Kunst am Bau verhelfen. Aber gerade bei kleinen Beträgen wird gern der Rotstift eingesetzt.

5. Das Büro oder: Sechsmäderlhaus

Über das Kunst-am-Bau-Büro ist im Eingangskapitel fast alles gesagt.

1978 begann Stefanie Endlich. Es folgten Christiane Zieseke, Leonie Baumann, Eva Krüger, Brigitte Hammer, Ramona Krüger (mit Elisabeth Müller).

Sechsmal wurde eine Frau gewählt - das kann kein Zufall sein. Keinmal wurde in all den Jahren eine Frau zur Vorsitzenden des BBK gewählt - auch kein Zufall?

Begonnen hat es mit ehrenamtlicher Arbeit, dann mit einer Halbtagsstelle, später Dreiviertel, auf denen aber immer mehr Stunden geleistet wurden, als es die Verträge vorsehen. Das gilt auch für die 40-Stunden-Woche seither.

Von der Hardenbergstraße (im gemeinsamen Haus mit dem Deutschen Werkbund, mit dem damals manche Kooperation zustande kam) in die Köthener Straße (ins eigene Haus des

ever, lowers the likelihood of acceptance, which, at the worst, produces a form of vandalism: The rejection of an individual case brings about the general mobilization against any and all contemporary and unprecedented forms.

4. Money or: Always not Enough

Everything becomes more expensive with time. Zero growth amounts to negative growth. How long ago was it that the basis funding for Kunst im Stadtraum (Art in the City Proper) lay in the range of four million DM? As soon as the various exhibitions and the (1987) anniversary year were past, budget allowances sank.

At the same time the city is growing, new centers are being built, new and renewed living quarters are being created, gigantic below- and aboveground construction projects have been set in motion, dormant historical locations are becoming revitalized. The east districts have already become part of all this. And still many commemorative sites remain without signs of remembrance.

But money is lacking. And the administrative prerequisites for holding and conducting the necessary contests - which will be discussed below - imply procedural costs in addition to those for artists' fees and materials; this in no way argues against contests as such, but they cannot be had for nothing.

The alternative of attracting private sponsors has not been taken full advantage of, which does not in any way relieve the state and the city of any obligation (see above), but which could provide additional financing.

Expenditures for bureaucratic procedures have a kind of invisibility; expenditures for art have a habit of being noticed. One of the first expressions of outrage from city inhabitants concerned, of all things, a basically well-meaning and accessible object, Kurt Mühlenplatz's undramatic »firebrigade« in the Kreuzberg Mariannenplatz. When the exact sums expended for rather abstract or inaccessible works are made common knowledge, even stronger emotions are aroused.

It is important to keep in mind in this regard the relatively minuscule amounts in question, all in all. For the same three-digit million DM sums devoured by the asbestos-removal in a solitary, multi-level building, one could - by modest standards - supply the city of Berlin with enough »art

Kulturwerks, damals noch im Schatten der Mauer). Ob das Büro da bleiben kann, im durch die Wende so wertvoll gewordenen Gebäude, mit dem sich viel höhere Fremdmieten erzielen ließen?

Die Beauftragten haben sich Respekt und Ansehen verschafft, indem sie ihre Aufgabe als Beraterinnen der Künstler ernst nahmen, sich aber zugleich als Mittlerinnen zwischen den Berufsinteressen und der Stadtentwicklung sahen und sich für vielfältige Wechselwirkungen einsetzten. Wenn aus all den Recherchen und Forderungen und Vorschlägen und Konferenzen und Projekt-Ideen Wettbewerbe entstanden, war ihre inhaltliche Mitwirkung gefragt, ihre Sachkenntnis, aber auch ihre Meinung. Wenn es jedoch um die Auswahl von Teilnehmern ging, bei Wettbewerbs-Einladungen oder bei der Entscheidungsfindung im Preisgericht, war Neutralität geboten. Da durften sich die Frauen nicht als Fürsprecherinnen einzelner Künstler hervorwagen, sondern waren ihrem Auftrag gemäß »Anwältin« der Künstler im übergreifenden Arbeits- und Konfliktfeld. Als »Agentin« einzelner Künstler hervorzutreten und andere abzuqualifizieren, hätte Vertrauensverlust in ihre »Anwalts«-Rolle mit sich gebracht. Im Einzelfall war das oft eine Gratwanderung.

Der »Modellversuch Künstlerweiterbildung« im selben Hause, später als »Kulturpädagogische Arbeitsstelle« Teil des Fachbereichs Kunstwissenschaft der Hochschule der Künste, hat mancherlei Kenntnisse für den Berufsalltag vermittelt, gerade auch, bisher 17 Jahre lang, für Kunst im öffentlichen Raum. Adressen und Ratschläge enthält auch Ilona Rodowskis Paperback »HdK - und dann?«, in der vierten Auflage 1995 erweitert.

6. Das Büro in Berlin-Buch oder: Der nackte Mann auf dem Sportplatz

Architekturbezogene Kunst hieß das in der DDR. Das Büro war in Berlin-Buch untergebracht, im Komplex eines alten Gutshofes, den inzwischen die Berlin-Brandenburgische Akademie der Künste betreut, mit interdisziplinären Projekten und einer Reihe von Künstler-Ateliers.

Die Zahl von damals weit über hundert Mitarbeitern ist keinesfalls vergleichbar mit dem winzigen Personalbestand - eine Beauftragte, eine Sekretärin - des westlichen Büros, denn sie hatten auch für den historischen Denkmalbestand zu sorgen samt aller Restaurierungen und waren auch für Kunstausstellungen zuständig, für Präsentation

in the city proper« and »architectural art« for decades. But, as it is, cuts seem to seek smaller sums more readily.

5. *The Office or: The House of the Six Maidens*

The Architectural Art has already been discussed in detail in the opening article.

Stefanie Endlich was the first in 1978. After that Christiane Zieseke, Leonie Baumann, Eva Krüger, Brigitte Hammer, Ramona Krüger (with Elisabeth Müller) followed.

A woman was elected six times. This cannot have been a coincidence. Not once in all these years was a woman elected chairman/chairwoman of the BBK - is this also no coincidence?

It all began with volunteer work, then with work half-days, then came the three-quarters workday, during all of which the actual working hours exceeded contractual agreements. This is true of the 40 hour week that has been in effect up to the present.

From the Hardenbergstraße (in a house shared with the Deutscher Werkbund, which was often a partner in various initiatives at the time) to the Köthenerstraße (in the Kulturwerk' s own house, which stood in the shadow of the Wall at that time). One wonders if the office will be able to remain there in a building which has increased in value to such an extent since the collapse of the Wall, which could no doubt be leased for much higher rates.

The commissioners earned respect and made a name for themselves by taking their task of consulting artists seriously while, at the same time, arbitrating between the artists' professional interests and city developments, and they were always prepared to become involved in a variety of communicative functions. When all the research and demands and proposals and conferences and project concepts finally resulted in an art competition, their practical skills, their professional knowledge, but also their opinions were sought. When it came to the selection of candidates for contest participation or for awards in jury decisions, however, neutrality was the law of the land. Here, the women were not allowed to venture support for individual artists, here they were - according to their mandate - »lawyers« for the artists in a comprehensive context of practical issues and work-related conflicts. To present oneself as an »agent« for parti-

der DDR-Kunst im sozialistischen Ausland und Organisation von Gegenbesuchen hier.

Nach 1989 wurde nur für eine Reihe von Mitarbeitern aus Buch das Referat Kunst bei der Senatsverwaltung für Bau- und Wohnungswesen zuständig. Da waren zum Beispiel Hunderte von Projekten zu betreuen, die zu DDR-Zeiten begonnen wurden, mit nicht eindeutiger Rechtskraft. Das dauerte teilweise. So konnte erst im Jahre 1995 Ingeborg Hunzingers Denkmal für die »Fabrik-Aktion« der Frauen in der Rosenstraße eingeweiht werden.

Arbeitsplätze in Buch, in Hallen und im Freien, standen weiterhin Bildhauern zur Verfügung, die zudem in die Weddinger Bildhauerwerkstatt des Kulturwerks übersiedeln konnten. Auch Jury-Sitzungen und Realisierungen für das U-Bahn-Projekt »Kunst statt Werbung«, vom VBK an den BBK übergegangen und seither von der NGBK betreut, fanden hier weiterhin Unterkunft.

Akzeptanz-Probleme waren in der DDR schwieriger zu meistern als in der pluralistischen Welt westlicher Werte. Konrad Wolfs Film »Der Nackte Mann auf dem Sportplatz« von 1974 gibt mit seinem sanften Spott einen Eindruck davon, wie hartnäckig Künstler, selbst wenn sie sich um populär-eingängige Formensprache bemühten, gegen spießige Enge und verbohrte Linientreue in all den dreinredenden Gremien zu kämpfen hatten.

Andererseits konnte man aus der Ausstellung über die »Auftragskunst« im Deutschen Historischen Museum 1994 lernen, daß doch manchmal Freiräume zu erkämpfen waren. Da sehen wir zum einen, wie Einsprüche von außen und vorauseilender Gehorsam von innen künstlerische Ansätze niedermachten, sehen aber auch Kunstwerke, die sich an Maßstäben westlicher Liberalität messen lassen können.

7. Die Kommissionen oder: Viele Köche verderben den Brei?

Der BBK ist wie jeder vernünftige Berufsverband basis-demokratisch organisiert und motiviert. Wie sollte er daher etwas gegen Gremien haben, in diesem Falle gegen Kommissionen für Mitsprache und Kontrolle?

Über Kunst kann man nicht abstimmen? Kann man doch, muß man sogar bei öffentlichen Aufträgen, was im folgenden Abschnitt über

cular artists and to compromise other artists would have engendered a loss of credibility in their role as »lawyers«. In the given case this was often tantamount to treading a very thin line. The »Pilot Project: Further Education for Artists« in the same building - later, as a part of the Art Studies Department of the Hochschule der Künste (University of Arts) as the Kulturpädagogische Arbeitsstelle (Cultural Education Center), a part - has been a source of sundry information for the practical matters of the professional workday, especially - for 17 years already - matters concerning art in the public sphere. Addresses and advice can also be found in Ilona Rodowski's paperback book HdK - und dann? (The University of Arts - and then?) in a fourth, expanded 1995 edition.

6. The Office in Berlin-Buch or: The Naked Man on the Playing Field

It was dubbed »architecture-related art« in the former GDR. The main office was located in Berlin-Buch, in an old farmland complex which the Berlin-Brandenburg Academy of Arts has since assumed responsibility for, offering interdisciplinary projects and housing a number of ateliers for artists.

The number of co-workers at that time - well over 100 - cannot rightly be compared to the tiny personnel corps - one commissioner and one secretary - of the corresponding office in the west, because these individuals were also responsible for the entire stock of historical and commemorative objects as well as the necessary restorations required for them, for art exhibitions, and for the presentation of GDR art in other socialist countries as well as the organization of complementary visits from other states in the GDR.

After 1989 a number of co-workers from Buch were taken on by the appropriate departments in the Senate Administration for Housing and Construction. Contracts, for example, had to be fulfilled which had been negotiated during the existence of the GDR and which were still legally binding. This took quite a while, for the most part. As a result, it was not until 1995 that Ingeborg Hunzinger's monument for the factory activity of the women in the Rosenstraße[1] could be dedicated.

Working space in Buch - in halls and in the open - continued to be available to sculptors, who were also able to find places in the Kulturwerk's sculpture' workshop in Wedding. Jury sittings and preparatory work for the metro project Kunst statt

ARNOLD ULRICH HERTEL: *TRULLIDORF*. Psychiatrische Kinderklinik Wiesengrund, 1981.
Hertel schuf mit den Kindern ein skulptural ausgeschmücktes Trullidorf.
Ein vielbeachtetes künstlerisch-therapeutisches Modellprojekt

ARNOLD ULRICH HERTEL: TRULLI VILLAGE. Children's Psychiatric Clinic Wiesengrund, 1981.
The artist created with the children's help a trulli village decorated with sculptures.
A renowned artistic and therapeutical project.

MENSCHENLANDSCHAFT BERLIN. *SKULPTURENWEG SCHLESISCHES TOR* 1987.
Ergebnis eines Bildhauersymposiums zur 750-Jahrfeier Berlins

HUMAN LANDSCAPE. SCULPTURE PATH SCHLESISCHES TOR 1987.
Result of a sculptors' symposium during Berlin's 750th anniversary.

Wettbewerbe noch näher erläutert und begründet wird. Kommissionen sollen ja nicht Inhalte von Kunst bestimmen (unter SED-Kontrolle hieß es allerdings schon mal, jener Bronze-Kämpfer solle heldenhafter dreinschauen und jene Sgraffito-Aktivistin zuversichtlicher). Nein, abzustimmen ist darüber, wer unter mehreren Bewerbern den Zuschlag erhalten soll und warum.

Innerhalb des BBK gibt es einmal den Vorstand, der ja auch die (eines Tages mal den?) jeweilige(n) Kunst-am-Bau-Beauftragte(n) einstellt und kontrolliert. Und es gibt die interne Kunst-am-Bau-Kommission, die für die Benennung von Wettbewerbs-Nominierungen und für die Begleitung der Alltags-Arbeit zuständig ist. Da läßt sich unschwer erahnen, daß eigenständige Arbeit der Beauftragten eher erschwert als erleichtert wird, was demokratisch begründet ist, aber mühsam, und einige Fluktuationen erklärt.

Der Senator für Bau- und Wohnungswesen hält sich einen pluralistisch zusammengesetzten, keineswegs aber mit Entscheidungsbefugnis ausgestatteten künstlerischen Beirat, der sich um Projekte, Defizite, Finanzierungen und die Benennung von Jury-Zusammensetzungen kümmern soll; eigentlich auch um Grundsatzfragen, um Ziel- und Programmplanung, wofür jedoch kaum jemals die Zeit gefunden wird. Der Beirat wird betreut vom Referat Kunst, dessen langjährige Leiterin Karin Nottmeyer, inzwischen Baudirektorin, sich so hervorragend für die Sache eingesetzt hat, daß die ganze Richtung stimmt.

Ebenfalls beispielgebend ist der Einsatz von Krista Tebbe, Leiterin des Kunstamtes Kreuzberg. Sie gründete schon 1978 die erste paritätisch zusammengesetzte Kunst-am-Bau-Kommission. Ähnliches gibt es inzwischen in anderen Bezirken, neuerdings auch in einigen östlichen. In Weißensee zum Beispiel gab es zwischen der Konstituierung im Oktober 93 und dem Ende der Legislaturperiode schon zwölf Sitzungen.

In Kreuzberg werben nicht Interessenvertreter um die Aufmerksamkeit der Entscheidungsträger, vielmehr sitzen als ständige Mitglieder neben den Unabhängigen die Stadträte für Bauwesen und für Volksbildung mit am Beratungstisch, dazu von Fall zu Fall die Amtsleiter für Hoch- und Tief- und Gartenbau und die zuständigen Architekten und Nutzer für die jeweiligen Bauvorhaben und Projekte.

Da wird in Zusammenarbeit mit dem BBK-Büro

Werbung (Art instead of Advertising) - which was originally taken over from the VBK by the BBK and is now run by the NGBK (New Society for the Fine Arts) - are still housed there.

Problems of acceptability were more difficult to deal with in the former GDR than in the pluralistic world of western values. Konrad Wolf's film »Der nackte Mann auf dem Sportplatz« from 1974 gives, with its gentle ridicule, an impression of how willful artists were forced to to put up with ideological narrow-mindedness and blind devotion to party principles in all those busy-bodying committees, even when they had attempted to create well-meaning and accessible artforms.

On the other hand, one was able to learn from the 1994 exhibition of Auftragskunst (commissioned art) in the Deutsches Historisches Museum (German Historical Museum) that now and then some creative liberties could be fought for and won. There we saw, for one, how objections from without and an overzealous, compulsive obedience from within went on to obliterate creative drive, but we also saw, for another, artworks which could certainly be judged according to western standards of creative license.

7. The Commissions or: Do too many cooks spoil the broth?

Like any reasonable trade organization, the BBK is structured and operated - from the basis on upwards - according to democratic principles. How could it have anything against committees, then?; in this case: something against the commissions for participation and procedural control?

Art cannot be voted on? Of course it can, and it is even necessary to vote on art in matters concerning public commissions, something which will be discussed and dealt with more extensively in the following section on art contests. Commissions should not, of course, determine the possible content of art (though authorities in the former communist-regime went so far as to suggest in a particular case that certain bronze combat figures could peer »more heroically« and a certain female Sgraffito activist could appear »more courageous«). No, the vote is meant to determine who among several applicants should receive a commission, and why.

Within the BBK there is, first of all, the executive committee which appoints and monitors the activities of the acting (perhaps one day male)

erkundet, was an Baumaßnahmen mit Kunst-am-Bau-Mitteln ansteht, was inhaltlich angemessen wäre und wie man das organisiert. Viele Beispiele: die 14 Giebel am Abenteuerspielplatz Gröbenufer, der Skulpturenweg »Menschenlandschaft« am Schlesischen Tor, die Brunnen Cuvrystraße und Marheinekeplatz, die umfangreichen, auch temporären Projekte im Görlitzer Park und viele, viele kleine Vorhaben. Fast alle realisiert, und kaum eines ohne Probleme, aber schließlich zumeist ansehnlich.

Da verderben viele Köche ganz und gar nicht den Brei. »Man wird sozusagen neunmalklug, wenn neun oder elf oder dreizehn Leute sich auseinandersetzen, von unterschiedlichen Standpunkten lernen, Neues erfahren statt sich zu polarisieren...« (Krista Tebbe).

8. Wettbewerbe oder: Der nackte Mann vor dem ICC

Vielleicht hätte sich im Lauf der Zeit auch ohne Druck der Gewerkschaft die Einsicht verbreitet, daß Direktvergaben durch Baubeamte und Architekten nicht die Regel sein dürften, wenn es um Kunstprojekte geht, die mit beträchtlich hohen Steuermitteln finanziert werden. In anderen Bereichen der Auftragsvergabe ist die Einholung von Alternativvorschlägen längst selbstverständlich, sie dient der Transparenz, der Chancengleichheit und der Qualitätssteigerung.

Nur bei Kunst am Bau und im öffentlichen Raum wurden Wettbewerbe durch veraltete Denkmuster und Ideologien lange verhindert. Im »Gleichklang der Seelen« sollten Künstler und Architekten arbeiten, wobei der Architekt natürlich den Ton, das Thema, den Ort, selbst die künstlerische Handschrift angeben und den Künstler seiner Wahl bestimmen müßte.

Ein Meilenstein war die Kunst am Bau für das Internationale Congress Centrum. Als bekannt wurde, daß drei Millionen Mark Kunst-am-Bau-Mittel in das - notwendige - Orientierungs- und Leitsystem geflossen waren und die restliche knappe Million für das »Lichterbaum«-Projekt eines mit dem Architekten-Ehepaar befreundeten Künstler-Ehepaars verwendet werden sollte, war die Empörung groß. Ein internationaler Wettbewerb wurde auf höchster politischer Ebene durchgesetzt. Sein Ergebnis, Jean Ipoustéguys Bronzeskulptur »Ecbetane«, zeigt exemplarisch den durch Wettbewerb ermöglichten Schritt von der Platzdekoration zum eigenständigen Kunstwerk.

Architectural Art commissioner. Then, there is the internal Architectural Art Commission which is responsible for deciding contest nominations and taking care of daily tasks. It does not require much effort to see that any independent work on the part of commissioned officials would sooner be impeded than aided - which is justifiable in democratic terms, but painstaking, and this explains many of the irregularities involved in the work.

The Senator for Housing and Construction maintains a pluralistically constituted Advisory Board which is in no way equipped with the full authoritative powers to make independent decisions, but which administers projects, deficiencies, financing, and the appointment of jury members; the board should, in fact, take care of matters of principle as well as strategy and program planning, but the time is hardly ever sufficient for that. The Advisory Board is answerable to the Art Referat (administrative department), whose director of many years, Karin Nottmeyer, has distinguished herself so effectively in her efforts for the department that everything seems to be right about the work done there.

Equally exemplary are the efforts of Krista Tebbe, the director of the Kunstamt Kreuzberg (Arts Center in Kreuzberg). She founded - as early as 1978 - the first Architectural Art Commission constituted in accordance with an emphasis on parity. Similar institutions have been established in other districts in the meantime, and recently, in some east districts, too. In Weißensee alone, for example, already twelve conferences were held between the founding of such a center and the end of its first legislative period in October of 1993.

In Kreuzberg it is not the representatives of particular interest groups who attempt to catch the attentions of potential sponsors, it is, rather, the Stadträte (city councilors) for Building and Construction and those for General Education who sit together with permanent members and other independent representatives around the conference table; from time to time the department head of the Amt (administrative office) responsible for subterranean and/or groundlevel and aboveground construction as well as landscape gardening is present, together with contracted architects and potential users for the respective construction plans and related projects.

There, issues regarding possible construction measures with Architectural Art funds as well as questions dealing with project efficiency and orga-

188

Nach Hans Uhlmanns Skulptur für die Deutsche Oper, die nicht die Fassade schmückt wie eine Brosche, sondern einen spannungsvollen Gegenpart bildet, war dies der zweite Anlaß für eine große stadtöffentliche Kunstkontroverse (»Skandal!«). Anlaß auch, die lange diskutierte Kunst-am-Bau-Reform endlich politisch zu beschließen und für zukünftige Projekte einen demokratischen Rahmen zu schaffen. Hier war der BBK Geburtshelfer, und Dieter Ruckhaberle die treibende Kraft.

Seither gab es ungezählte Wettbewerbe, international offene, bundesweit offene, Berlin-offene (seit kurzem Brandenburg inclusive) oder solche mit eingeladenen Teilnehmern. Viele Wettbewerbe wurden vom Kunst-am-Bau-Büro initiiert. Damit hing immer zusammen: Aufgabe und Standort festzulegen, Teilnehmer auszuwählen, Rahmenbedingungen des Verfahrens zu klären, den Dialog der Beteiligten aus den unterschiedlichen Bereichen überhaupt erst in Gang zu bringen. Auch hier gilt, daß Demokratie mühsam ist. Und das Ergebnis eines Wettbewerbs hängt ab von der Qualität der Vorbereitung.

9. Keine Wettbewerbe oder: auch mal möglich

Am einfachsten natürlich, aber darum noch lange nicht am besten ist es, wenn Architekten sich selbst als Baukünstler verstehen, Skulpturales inclusive. Beispiel: Rob Krier in Kreuzberg.

Oder wenn sie von Anfang an die Zusammenarbeit mit einem Künstler voraussetzen. Der Künstler als Freund, so heißt dieses »Modell«. Beispiel: Hans Scharoun. Camaro, Heiliger, Uhlmann, die er immer wieder hinzuzog, entwickelten hierbei nicht ihre stärksten Arbeiten. Als viele Jahre später Josef Paul Kleihues seinen Freund Markus Lüpertz beim Krankenhaus Neukölln mit einem Millionen-Auftrag aus öffentlichen Kunst-am-Bau-Mitteln bedachte, führte dies zu einer parlamentarischen Anfrage. Bei einem privaten Bau gibt's solchen Ärger nicht: Das Segel auf der Spitze seines Kantdreiecks stammt von Kleihues selbst, die Skulptur davor von Lüpertz.

Ein Zielkonflikt bleibt schwer auflösbar: Statt nachträglicher Applikation und falschverstandener »Verschönerung« ist integratives Vorgehen gefragt, schrittweises Miteinander von Bau und Kunst. Je früher aber die Zusammenarbeit von Architekt und Künstler einsetzen soll, desto schwieriger ist es, Wettbewerbe in die Wege zu

nization are handled, in cooperation with the BBK office. Many examples exist: The 14 gables at the Abenteuerspielplatz Gröbenufer, the sculpture gamut Menschenlandschaft (Human Landscape) at Schlesisches Tor, the fountains in the Cuvrystraße and at the Marheinekeplatz, the comprehensive or short-lived projects in Görlitzer Park, and countless smaller projects. Nearly all works managed to find their way into existence and hardly one managed this without difficulties, but in the end everything was, for the most part, considerable.

Too many cooks certainly do not spoil the broth in this case. »You become - so to speak - nine times as smart when eight or eleven or thirteen people debate with one another, learn from the various points of view, and experience new things, instead of taking sides and opposing each other...« (Krista Tebbe).

8. Contests or: The Naked Man in Front of the ICC

Perhaps in the course of time the insight would have been gained - even without pressure from the trade union - that allotments should not be made directly by housing and construction officials or achitects as a matter of standard policy, especially in instances concerning art initiatives financed with considerably high amounts of public tax funds. In other areas of commission allotment the consideration of alternative proposals has long been a matter of course; this serves to promote transparency and equal opportunity, as well as improving quality standards.

Only in the case of Architectural Art and Art in the City Proper were contests hampered by outmoded forms of thought and outdated ideologies. The artists and architects should, accordingly, work in a »harmony of souls«, whereby the architect should, naturally, set the tone, determine theme and location, and even make decisions of artistic content while working with the artist of his choice.

The Architectural Art funding for the ICC (Internationales Congress Centrum) was a milestone. As details were made public, i.e. that three million DM of Architectural Art funding had already gone into financing the orientation and logistics systems for the construction - something necessary for every large building - and that the remaining sum of approximately one million DM was to be implemented for the Lichterbaum (Illuminated Tree) project by two married artists

EDWARD UND NANCY KIENHOLZ: *CARWASH BERLIN FOUNTAIN*
In diesem für die Mittelfläche des Ernst-Reuter-Platzes entworfenen Brunnen-Environment sollte ein Automobil zu Schrott geschrubt werden. Der Entwurf von 1981 wurde nicht realisiert.

EDWARD UND NANCY KIENHOLZ: CARWASH BERLIN FOUNTAIN
In this fountain environment, designed for the middle of Ernst Reuter Platz, an automobile was to be scrubbed into wreckage. The idee from 1981 was never realized.

leiten. In einem späteren Stadium, wenn Gelder hierfür veranschlagt und Verfahren sorgfältig vorbereitet werden können, ist es oft zu spät für gleichberechtigte Kooperation.

Auch hier gilt, Erfahrung und Sachverstand, vom BBK zur Verfügung gestellt, helfen zu besseren Ergebnissen.

Temporäre Ereignisse sind da weniger an Verfahrensregeln gebunden. Aber auch deren finanzielle und inhaltliche Modalitäten bleiben nicht ohne Einfluß auf das Klima der Kunststadt. Viel Schaden hat Senator Hassemers Überflieger-Projekt »Skulpturenboulevard Kurfürstendamm« angerichtet, zur 750-Jahr-Feier. Da war plötzlich das viele Geld, das für kontinuierliche Arbeit in den Bezirken fehlte; es wurde übrigens auf die Kulturverwaltung übertragen, weil der Beratungsausschuß Kunst das Projekt nicht befürworten wollte, es widersprach seinen Vefahrensgrundsätzen. Und, versteht sich, für eine ganze Reihe von Skulpturen galt die Entschuldigung »temporär« nicht, sie sind heute noch da - im Falle von Wolf Vostells »BetonCadillacs« und Josef Erbens »Pyramide« ist dies allerdings eher gut!

Besser vorbereitet war die »Endlichkeit der Freiheit«, vor allem sinnvoller auf spezifische Orte bezogen statt wie am Kudamm mehr oder weniger zufällig vom Himmel gefallen. Was hiervon bestehen blieb, Christian Boltanskis Erinnerungsprojekt »Missing House« in der Großen Hamburger Straße in Berlin-Mitte, gilt inzwischen als eines der wichtigsten internationalen Beispiele der Gedenk-Kunst.

»Schubladen-Projekte« nennen Kenner jene Kunstwerke, die nicht für bestimmte Aufgaben und Zusammenhänge entworfen werden, sondern von früher mal schon fertig eingereicht und immer mal wieder angeboten. Ein Beispiel unter vielen: Bernhard Heiligers »Nemesis« am Lehniner Platz konnte sich im Wettbewerb für den Skulpturengarten unterm Funkturm nicht durchsetzen. Als die Schaubühne für ihren Quasi-Neubau Kunst-am-Bau-Mittel hätte einsetzen können, verzichtete sie, trotz ihrer guten internationalen Kontakte zu Künstlern, und übernahm die Skulptur von Heiliger, den der Senat nach seiner Teilnahme am Skulpturengarten-Wettbewerb nicht vor den Kopf stoßen wollte. »Drop sculpture« ist das Jahre später geprägte Kennwort für Kunstwerke, die sich um das räumliche und soziale Umfeld nicht kümmern und nur für sich selbst stehen. Direktvergaben mögen für solche Projekte

who just happened to be friends of the two married architects involved, the public outrage was extreme. An international contest, then, was initiated at the highest political level, and its result - Jean Ipoustéguy's bronze sculpture Ecbatane - shows, in exemplary fashion, the possibilities of artistic competition in moving from a decorative function to the production of artworks which are integral wholes.

That had been the second occasion for a large-scale, public art controversy (»scandal«) in the city, after Hans Uhlmann's sculpture for the Deutsche Oper (German Operahouse) which did not decorate the fassade like a broach, but instead represented a fascinating counterpoint to it. This had been occasion, as well, to finally seek a political resolution for the Architectural Art reform and to create a democratic infrastructure for future project initiatives. The BBK served as midwife in this process, and Dieter Ruckhaberle was the driving force behind it.

Since then there have been a countless number of contests, some of international scope, some limited to Germany or Berlin (to which Brandenburg has been joined recently), or those which select their own participants. Many competitions were initiated by the Architectural Art Office itself. This required: Fixing objectives and locations, choosing the necessary participants, clarifying standard procedure, and setting a discourse in motion between active parties in the various sectors involved. Here it is also true that democracy is painstaking. And the results of a competition depend upon the quality of its preparation.

9. No Competitions or: It Could Happen

Of course the easiest alternative, but not, for that matter, the best alternative, would be to have architects consider themselves »construction artists«, also in connection with sculptured works. An example: Rob Krier in Kreuzberg.

Or, having architects assume the cooperation with an artist from the onset. The artist as friend is the name of this »scheme«. An example: Hans Sharoun. Camaro, Heiliger, Uhlmann - all individuals he repeatedly enlisted - did not create their most convincing work in this manner. Many years later, as Paul Kleihues graced his friend, Markus Lüpertz, with a multi-million DM commission from public funds for the construction of the Krankenhaus Neukölln (hospital in Neukölln), this led to a parliamentary investigation. For con-

größere Chancen bieten als Wettbewerbe, bei denen es grundsätzlich um Bezüge und Wechselwirkungen geht. Aber Ausnahmen gibt es immer, bei beiden Verfahrensmodellen.

10. Das Info oder: Unterschätzte Schätze

Stellen wir uns mal vor, in den nächsten Jahren könnten eine oder zwei ABM-Kräfte dafür gewonnen werden, die bis 1994 erschienenen 39 Hefte des »Kunst-am-Bau-Infos« (»Kunst Stadt / Stadt Kunst« hießen die beiden letzten) auszuwerten. Mit dem Computer geht so etwas ja viel leichter als früher.

Künstler-Register, Architekten-Register, Orts- Register, Autorenverzeichnis, Literaturnachweise, Fotoquellen, Wettbewerbsbilanzen. Dazu ein thematisch-inhaltlich und typologisch-strukturell gegliedertes Stichwort-Verzeichnis. Wenn möglich auch auswertend-kommentierende Essays. Das so dringend erwünschte Buch über die Berliner Kunst am Bau mit all ihren Erfolgen, Mißerfolgen und Fragezeichen ist ja bisher nicht zustande gekommen, trotz einiger halbherziger Ansätze, aus mancherlei Gründen. Mit der beschriebenen Vorarbeit aus den Hauptquellen Info und Kartei und der Auswertung von Presse- und Verwaltungsunterlagen könnte so ein Buch in kürzerer Frist machbar sein, und das Interesse von Bau- und Kunst-Verwaltung müßte eine Finanzierung ermöglichen.

Bis dahin haben wir immerhin die Infos. 1979 hat Stefanie Endlich das erste davon nahezu im Alleingang gemacht, hat die Texterfassungen (die man damals noch nicht so nannte, es war die erste Sekretärin, Bärbel Menge, die die Texte tippte) nächtens mit Schere und Kleister geklebt - heute machen das Layouter digital mit ihrem Apple. Bei aller Anerkennung organisatorischer Probleme und finanziell-personeller Mangelsituationen: Daß seit mehr als Jahresfrist kein neues Info erschien, ist betrüblich und kaum nachvollziehbar. So viel weniger Geld und Zeit kostet doch der gar nicht so provisorische »Pin-Up Infobrief« auch nicht. Das illustrierte Info ging ja nicht nur kostenlos an die Mitglieder und an die Fachpresse und konnte rückwirkend bei auftauchendem Informationsbedürfnis angefordert werden, es hatte auch einen externen Verteiler mit Abo-Einnahmen.

Und es gab auch immer wieder - anfangs allerdings öfters als in jüngster Zeit - Spenden von Künstlern, die der Aktivität des Büros ihren Auftrag zu verdanken hatten und vom Honorar einen

struction in the private sector these kinds of irritations do not exist: Kleihues constructed the sail at the top of his Kantdreieck[4] himself, the sculpture in front of it is by Lüpertz.

A conflict of objectives remains a difficult matter to reconcile: Instead of the de facto reinterpretation of facts and misinformed »beautifications«, an integrative approach is required, a gradual convergence of architecture and art. The earlier any collaborations between architects and artists are planned in the foreground of art competitions, however, the more difficult it is to get these events off the ground. At a later stage, when expenditures can be estimated for this purpose and procedures can be planned in detail, it is often too late for cooperation on an equal basis.

The following is also true in this regard: The experience and professional skills supplied by the BBK produce better results.

Short-term events, in comparison, are not subject to and attributable to procedural regulation in the same degree, although their financial and substantive modalities clearly have an influence on the cultural climate in the city. Senator Hassemer's all-encompassing project Skulpturenboulevard Kurfürstendamm, for example, caused a great deal of damage during the 750th anniversary celebration (1987). Suddenly the extensive funding existed that had been missing for on-going work at the district level; moreover, the funds were transferred to the Administration for Culture, because the project had been rejected by the Beratungsausschuß Kunst (Committee of Art Consultants) due to the fact that it contradicted the administrative principles of the organization. And it is evident that the pretext »temporary« did not apply to the entire series of sculptures, which are still standing today. In the case of Wolf Vostell' Beton-Cadillacs (Cadillacs in Cement) and Josef Erben's Pyramide, however, this is a rather welcome development!

The Endlichkeit der Freiheit (The Transience of Freedom) was better planned, and more importantly, consciously limited to specific locations instead of being strewn along the Ku' damm like something that had fallen from the sky. What still exists from this initiative - Christian Boltanski' s memorial project Missing House in the Große Hamburger Straße in Berlin-Mitte - ranks among the most important examples of commemorative art internationally.

»Deskdrawer projects« is what artists termed those

192

kleinen Anteil für den guten Zweck stifteten, also für Kollegen ebenso wie für die gesamte Entwicklung. Fast nostalgische Gefühle weckt die Erinnerung an Ipoustéguys (damals nicht öffentlich gemachte) Spende, die in der Anfangszeit dem Info das Überleben ermöglichte. Er hatte erfahren, daß es einen Beschluß der Berliner BBKMitgliederversammlung gab, der jedes BBK-Mitglied, das einen Kunst-am-Bau-Auftrag oder ein Wettbewerbs-Teilnahme-Honorar erhielt, aufforderte, fünf Prozent des Honorars an das Kunst-am-Bau-Büro zu spenden, egal, ob er selbst vom BBK für das Verfahren vorgeschlagen wurde oder anderweitig dazukam. Der Franzose Ipoustéguy, kein BBKMitglied, aber, wie er gern sagte, mit dem Herzen auf Seiten des »Proletariats«, ließ sich nicht lumpen und spendete, ohne daß man ihn gefragt hatte.

11. Aktuelle Projekte oder Geduldige Kleinarbeit

Viele kleine Projekte bestimmen die Arbeit des Büros. Mancher Einsatz ist vergeblich, manche Mühe lohnt nicht und wird nicht wahrgenommen. Oder doch: Denn der so gewonnene Schatz von Erfahrungen, auch Enttäuschungen trägt bei zu künftiger Effektivität. Das ist mehr als die Addition einzelner Anstrengungen und Erfolge.

Für 1996 stehen die nächsten Schritte zum »Denkmal für die ermordeten Juden Europas« an, gegen das es so viele schlüssige Einwände gibt (Die Zeit: »Allzweckschuldbehälter«) - aber einen guten Grund doch dafür: Das Echo in der Welt wäre verheerend, entstünde der Eindruck, als sei all der Aufwand nur Augenwischerei und Alibi gewesen.

Eine Nummer zu groß für Krüger & Müller? Diesmal keine Ergebnisse und kein Einfluß? Das sieht nur so aus. Abgesehen davon, daß eine der Vorgängerinnen Jurymitglied war (oder noch ist, falls die Jury doch noch aktiviert wird?), lernten einige der Vorprüferinnen und Vorprüfer und wer weiß wie viele Teilnehmerinnen und Teilnehmer vom in all den Jahren vermittelten Know How. Viele Anfragen landeten in der Köthener Straße.

Was steht noch an?

Kunst und Hauptstadt-Planungen. Es wird gebaut wie nie zuvor. Spreebogen, Pariser Platz, Potsdamer Platz, Lehrter Bahnhof, Alsenviertel und und und... Von Kunstprojekten ist bisher nicht die Rede - außer daß einige der Parks als Kunstfiguren entworfen sind. Wird der Bundesbauminister,

works of art that were not designed for specific purposes and occasions, but which were previously submitted in completed form and repeatedly brought up for proposal; one example among many: Bernhard Heiliger' s Nemesis at Lehniner Platz was not able to gain approval in the competition for the sculpture garden beneath the Funkturm (radio tower). As the Schaubühne found itself in the position to appropriate Architectural Art funds for its pseudo-modern edifice, this was waived, despite the theater' s many contacts to international artists, and Heiliger' s sculptors were eventually accepted (the Senate had not wanted to offend him after his unsuccessful participation in the sculpture garden competition). »Drop sculpture« was the term coined many years later for artworks which were unconcerned with their spatial and social environment and stood only for themselves. For such projects direct commission allotments may be more effective than competitions, in which the chief objectives are reference and mutual interaction. There are, however, always exceptions in both procedural models.

10. *The Info or: Underestimated Treasures*

Let us imagine that in the next few years one or two ABM [3] holders could be motivated to evaluate the 39 issues of Architectural Art Info (the last two were titled Kunst Stadt / Stadt Kunst: Art City / City Art). Something of this sort would be much easier by computer than it was before.

Indexes for artists, indexes for architects, indexes for writers, local indexes, literary references, photograph credits, contest protocols. Added to this: an index of key terms with a structured thematic and typological categorization. If possible, evaluative and commentative essays as well. The long-awaited book about the Berlin Architectural Art program and all its successes, failures, and question marks has not yet come to be for a variety of reasons - despite several half-hearted attempts. Preparatory work with major sources such as Info and files as well as the collation with press and administrative documents could make such a book producible in a short period of time, and interest on the part of construction authorities and art administrations should make financial support possible.

Until then we still have the Infos. Stefanie Endlich put the first one together as good as singlehandedly in 1978. She took the text copy (which had not been given this name as of yet - it was the first secretary, Bärbel Menge, who typed the texts)

wie es der Bundes-BBK vorschlug, einen Beirat für Kunst bei Bundesbauten einsetzen?

Der Wettbewerb »Übergänge« - zur künstlerischen Markierung von Mauer-Situationen - mit den ersten Colloquien Ende 1995. Das Denkmal für die Sinti und Roma - je nachdem, wie es mit dem »Holocaust-Mahnmal« ausgeht. Und allerhand kleinere Vorhaben.

Ausblick, Fazit?

Was gut ist, kann noch besser werden. Nur harmoniesüchtige Schönredner und Realitätsverdränger können Reibungsverluste leugnen, die unter den angedeuteten Sachzwängen und Zielkonflikten unvermeidlich sind. So kann man unterschiedlicher Meinung sein, was ärgerlicher ist: Realisierung von Mißlungenem (dafür gibt es manche Beispiele) oder vergeblicher Aufwand für Wettbewerbe, denen niemals Taten folgten (zum Beispiel zur Gestaltung der Häuserfronten gegenüber vom Rathaus Schöneberg oder gegenüber vom Charlottenburger Schloß).

Und im Blick nach vorn: Die Bauten für Bundesregierung und Bundestag, wahrscheinlich auch Bundesrat sind nicht einmal in Ansätzen mit Kunstbeiträgen geplant, also längst nicht genug als Potential für BBK-Ideen und -Forderungen ausgewertet. Eine Konferenz in der Akademie der Künste auf Inititative der Senatsbauverwaltung ergab nur erste Ansätze und Einsichten in viele Defizite und könnte mit Power weitergeführt werden. Schwer durchschaubar sind die Zuständigkeiten bei Eisenbahn-Bauten; die Energie zu Initiativen würde sich aber lohnen. Der »Notruf der Bildenden Künste« hatte keine durchweg gute Presse und zeigt ein Manko im Bereich Kunst im öffentlichen Raum - auch hier: Aktivitäten!

In Berlins auf Jahre hinaus angespannter Haushaltslage besteht keine Aussicht auf baldige Aufstockung der Gelder. Um so wichtiger: die Konzentration auf Inhalte!

and set to them with scissors and glue; today layout editors do the work with their Apple. In full consciousness of organizational problems, financial and personnel shortages: The fact that no new issue of Info has appeared in the course of a year is saddening and not at all understandable. The supposedly but hardly »provisional« Pin-Up Infobrief (bulletin) is not that much more economical and does not require that much less time. The illustrated Info was not only sent free of charge to members and relevant press representatives and was not only available in back issues whenever it was needed, it also had an external distributor with paying subscribers.

And it happened on occasion - admittedly, more frequently at the beginning than in recent times - that artists who had the office to thank for their commissions would donate a small portion of their fee for a good cause, i.e. for colleagues as well as for the entire effort. The memory of Ipoustéguy's donation (anonymous at the time) evokes almost nostalgic feelings - it allowed the office to survive in its early days. He had heard that a resolution of the Berlin BBK plenum existed which called upon every member holding an Architectural Art commission or contest participant's fee to donate 5% to the Architectural Art Office, regardless of whether or not the member him/herself was nominated by the BBK for the given function or had been granted it by other means. The Frenchman Ipoustéguy - not a member of the BBK - but, as he was fond of saying, with his heart on the side of the »proletariat«, would not allow himself to be blinded by his good fortune and donated without being asked.

11. Current Projects or: Patient Concern with Details

Many small projects constitute the work of the office. Many endeavors are in vain, a great deal of effort remains without success and is not even paid attention to. Or is that really so?: In the store of experiences acquired in this way disappointments can also contribute to future effectiveness. This amounts to more than the sum of individual exertions and successes.

1996 is the year the next steps towards a Denkmal für die ermordeten Juden Europas (Memorial for the Murdered Jews of Europe) will be undertaken, an initiative with so many tenable arguments against it (Die Zeit [1]: »Allzweckschuldbehälter (All-purpose guilt receptacle)«, but with one very good reason speaking for it: The resonance in the

194

world would be devastating if the impression developed that the entire matter had only been a hoax and an alibi.

It this more than Krüger & Müller can handle? This time no results and no influence? It only appears that way. Aside from the fact that one of the predecessors was (or still is) a juror (in the event the jury does, in fact, become involved), some of the preliminary examinors and who knows how many participants have all learned from the accumulated knowledge of many years. Many inquiries ended up in the Köthener Straße.

What is still to be done?

Art as well as capital city project planning. More construction is going on than ever before. Spreebogen, Pariser Platz, Potsdamer Platz[2], Lehrter Bahnhof, Alsenviertel, and so on, and so on. Art projects have received no particular attention up to now, except that some of the parks are meant to be artistically landscaped. Will the Bundesbauminister (Federal Minister for Housing and Construction) - as the federal chapter of the BBK has proposed - designate an art advisory board for federal construction initiatives?

The competition Übergänge (Transitions) - with the objective of identifying and marking historical occurrences at the Wall with artistic means - held its first colloqia at the close of 1995. The memorial for Sinti and Roma is an issue, depending upon developments in the Holocaust memorial initiative. Plus many, many smaller projects.

Prospects, a moral?

What is good can become even better. Only idealists addicted to harmony and escapists can deny that the loss of clout implicit in the administrative pressures and conflicts of interest discussed here are unavoidable. It is possible, then, to be of different opinions as to what is more troublesome: The concrete realization of failures (for which there are many examples) or the futile expenditure of funds for competitions that never lead to concrete realizations (for example, the remodelling plans for the house facades across from the Rathaus Schöneberg or those opposite the Charlottenburger Schloß).

And as we look into the future: The construction projects for the federal government and the Bundestag, and most probably for the Bundesrat have not even been conceived in connection with possible artistic contributions, and so have not in the

least been sufficiently evaluated as potential objects of BBK concepts and demands. A conference held at the Academy of Arts, initiated by the Senate´s Housing and Construction Administration, was able to produce only preparatory resolutions and insights into a variety of deficiencies, and this effort could be taken up again with more determination. Questions of jurisdiction in respect to railway-related construction are a complicated problem; the readiness to take the initiative would also be rewarded here. The »emergency call of the fine arts« did not at all receive good press coverage, and this exposes a deficit in the area of art in the public sphere; here as well: Action!

In the tense budget situation existing in Berlin at the present, and for the coming years, there are no prospects for a speedy funding increase. The concentration on questions of substance is all the more important.

(Translated by Kenneth Mills)

Footnotes

[1] This was a demonstration of approx. 6000 German women against the pending deportation of their »officially« Jewish husbands by the National Socialists in February 1943.
[2] A triangular-shaped area of Berlin with high real estate value.
[3] Arbeitsbeschaffungs maßnahmen (Work Availability Measures; a special program meant to counter the effects of unemployment through the creation of temporary jobs.
[4] A leading newspaper with high standards.

195

VERONIKA KELLNDORFER: *DER BEWEGTE BETRACHTER*
S-Bahnhof Bornholmer Str., 1993

VERONIKA KELLNDORFER: *THE MOVED VIEWER.*
S-Bahnhof Bornholmer Str., 1993

Michael S. Cullen

Von der Kunst am Bau zur Kunst im öffentlichen Raum

Als ich zum ersten Mal nach Berlin kam - es war im Januar 1964 - sah ich auf dem Kurfürstendamm Vitrinen, in denen ein Modell von einem Abschnitt der Stadt stand, und irgendwo las ich den Satz »Planung (oder Stadtplanung) geht uns alle an«. Damals wußte ich so gut wie nichts von der Geschichte der Stadt, wußte wenig von Planung und hatte nicht einmal davon geträumt, ein halbes Jahr später eine Galerie zu gründen oder gar eine Postkarte an Christo (und Jeanne-Claude) zu schicken. Meine Erfahrungen mit Stadtplanung waren auf die Opferseite in New York begrenzt; mein Interesse war jedoch groß, denn nur das kann mich motiviert haben, einen 1000-seitigen Wälzer zu lesen, »The Power Broker« von Robert Caro, eine Art »Bibel », eine starke Biographie über New Yorks Meisterplaner und -bauherr, Robert Moses. Später, 1981, verfaßte ich über ihn für die Bauwelt einen Nachruf. Ich weiß nur von zwei Menschen in Berlin, die das 1000-seitige Werk gelesen haben; es ist des Umfangs wegen niemals ins Deutsche übersetzt worden.

Die Quelle dieser Weisheit »Planung geht uns alle an« ist das kanonische Recht, ein Recht, das für uns alle hätte mehr verpflichtend sein müssen. Dort steht der Satz: »*Quod omnes tangit, ab omnibus approbetur*« (Was jeden angeht, sollen alle gutheißen). Diese Maxime ist oder war der Leitsatz jeder parlamentarischen Entwicklung (»*no taxation without representation*«, Boston Tea Party) und ist eigentlich der movens für Planung und, jetzt komme ich dazu, für meine Postkarte an die Christos.

Es dürfte hinreichend bekannt sein, daß ich eine Postkarte vom Reichstag an die Christos im August 1971 sandte, auf der ich den Satz (oder so ähnlich, ich habe den genauen Wortlaut vergessen und die Postkarte ist nicht auffindbar) schrieb: »*I suggest you wrap the building pictured on the other side of this card. For more information, my address is as follows* (Ich schlage vor, daß Sie das umseitig abgebildete Gebäude verpacken (damals hatte »Verhüllung« noch nicht »Gesetzeskraft«, wie Peter Hans Göpfert schreibt). Für weitere Informationen, hier meine Anschrift..«

From Architectural Art to Art in Public Places

When I came to Berlin for the first time - that was in January of 1964 - I noticed showcases on the Kurfürstendamm containing a model, some section of the city, and somewhere I read the sentence »Planning (or city-planning) is a concern to all of us«. At that time, I knew next to nothing about the city's history, knew little about planning, and had never once dreamt of opening a gallery there half a year later or sending a postcard to Christo (and Jeanne-Claude). My experiences with city-planning had previously been limited to those of a victim, in New York City; my interest was, however, great, for only that could have motivated me to read a 1000-page tome, THE POWER BROKER by Richard Caro, a kind of »bible«, a powerful biography about New York's preeminent planner and master architect, Robert Moses. Later, in 1981, I composed an obituary for him directed to colleagues in his field. I know of only two persons in Berlin who have read this 1000-page work; due to its length it has never been translated into German.

The source of this wisdom, »Planning is a concern to all of us«, is canon law, a right that should have been more obliging for all of us. There one can find the sentence: QUOD OMNES TANGIT, AB OMNIBUS APPROBETUR (What concerns all should be approved by all). This maxime is or was the premise of every parliamentary development (»no taxation without representation«, the Boston Tea Party), and it is actually the MOVENS for planning and, now I arrive at my theme, for my sending a postcard to the Christos.

It is most likely a well-known fact that I, in August of 1971, sent a postcard of the REICHSTAG to the Christos with the following sentence written on it (or something similar to it - I've forgotten the precise formulation and the postcard can't be found): »I suggest you wrap the building pictured on the reverse side of this card. For more information, my address is as follows...«

Warum, warum bloß, habe ich diese Karte geschrieben? Ich nenne drei Gründe:

a) Ich wollte die Diskussion über die Nutzung des Reichstags »anheizen«;
b) Ich wollte die Diskussion über Kunst und Politik »anheizen«;
c) Ich wollte Kunst vom Museum auf die Straße bringen.

Am 21. März 1971 wurde die Ausstellung »Fragen an die Deutsche Geschichte« im vom Paul Baumgarten und der Bundesbaudirektion wiederaufgebauten Reichstagsgebäude eröffnet. Alsbald setzte eine, für Berlin typische, Diskussion ein, was aus dem alten Gemäuer werden sollte, und fast immer kam die Antwort: Wir entscheiden erst, wenn Deutschland wiedervereinigt ist - das hieß für mich: am Sanktnimmerleins-Tag. Ich dachte, Christos Projekt würde die Absurdität dieses Räsonnements aufdecken.

1971 klangen die Töne der 68er nach. Wie oft hatten Studenten und Künstler über die mangelnden Möglichkeiten geklagt, ihre Gedanken und Gefühle zur Politik, besonders zum Vietnam-Krieg, einzubringen; noch erinnere ich mich an Jürgen Wallers Bild »Neckermann reitet für das Kapital «, das von FJS irgendwo in Bayern abgehängt wurde. Wallers Bild war nicht besonders, daß es aber abgehängt wurde, machte es und seinen Urheber bekannt. Ich fand das alles zu plakativ und meinte, Christo würde eine echte »Verzahnung« zwischen Kunst und Politik bewirken, in dem der bloße Gedanke von der Reichstagsverhüllung virulent wird; ich ahnte, hier würde es Gespräche zwischen Künstlern und Politikern geben, nicht nur Angriffe, Verbalinjurien und Verteidigungsstrategien.

Schließlich hatte Manfred de la Motte durch sein Veranstaltung »Kunst auf die Straße « wunderbare Erfahrungen mit den Hannoverschen Bürgern gemacht, sowohl im Sommer 1970 wie auch im Sommer 1971. Prompt reagierten einige Kunstgurus in Berlin: »Gute Idee von Manfred, machen wir in Berlin ooch. Wir stellen hier eine Plastik von Heiliger, dort eine von Haase, vielleicht noch eine von Uhlmann auf und das ist 'Kunst auf der Straße'«. Nein sagte ich mir, die Idee von Manfred war, in den Menschen nicht nur passive Kunstrezipienten zu machen, sondern sie in die Entscheidungsprozesse einzubeziehen.

So schrieb ich meine Postkarte, und der Rest ist, vorläufig jedenfalls, Geschichte. Vor allem die

Why, oh why did I write that postcard? I shall name three reasons.

a) I wanted to »heat up« the discussion surrounding the use of the Reichstag;
b) I wanted to »heat up« the discussion about art and politics;
c) I wanted to bring art out of the museum and onto the street.

On March 21, 1971 the exhibition FRAGEN AN DIE DEUTSCHE GESCHICHTE (Questions about German History) was opened in the REICHSTAG building which had been rebuilt by Paul Baumgarten and the BUNDESBAUDIREKTION (Federal Building Commission). Immediately, - and this is typical for Berlin - a debate ensued concerning what should be done with the old foundations, and nearly every time the reply came back: We shall decide once Germany has been reunified - this meant to my mind the day hell freezes over. I thought Christo's project would expose the folly of this kind of reasoning.

The sounds of '68 still resounded in 1971. How often students and artists had complained about the lack of opportunities for sharing their opinions and reactions concerning politics, especially in respect to the Vietnam War; I can still remember Jürgen Waller's picture NECKERMANN REITET FÜR DAS KAPITAL (Neckermann Rides for Capital) which was ordered to be taken down by Franz Josef Strauß somewhere in Bavaria. Waller's picture was not exceptional, but the fact it had been forcibly removed made it and its originator known. I found all of that too demonstrative and thought Christo would be capable of a true »interpolation« between art and politics by raising the mere concept of wrapping up the Reichstag to a coercive virulence; I anticipated there would be discussions between artists and politicians, not only attacks, verbal injuries, and defensive manoeuvers.

Finally, Manfred de la Motte had his wonderful experiences with the citizens of Hannover during his event KUNST AUF DER STRAßE (Art on the Street), in both the summers of 1970 and '71. Promptly, several art gurus in Berlin reacted with: »Great idea from Manfred, let's do it in Berlin, too. We'll put a statue from Heiliger here, one from Haase there, maybe put up another one by Uhlmann, and that'll make ART ON THE STREET. No, I said to myself, Manfred's concept wasn't to turn people into passive art recipients, but to involve them in decision-making processes.

198

Debatte im Bundestag vom 25. Februar 1994 ist Geschichte, und daß sich der Bundestag 70 Minuten Zeit nahm, um über ein Kunstwerk zu debattieren, bleibt singulär und noch ein wenig geheimnisvoll.

Meine Beschäftigung mit dem Reichstagsgebäude (nicht so sehr mit der Institution) lehrte einen Umgang mit Baudenkmalen überhaupt. Ich erfuhr wie Bismarckdenkmale und andere Baudenkmale und -mäler (da bekomme ich gleich Prügel) zustande kamen und warum andere Denkmale nicht errichtet wurden.

Im 19. Jahrhundert hat es in Deutschland eine wahre Flut von Denkmalen gegeben, Deutschland sei, so sagte einer im Reichstag, »monumentenlüstig«. Doch so »lüstig« man war, ohne Regel ging alles nicht. Ein Denkmal für Goethe konnte erst errichtet werden, nachdem ein Denkmal für den Preußenkönig stand, in dessen Zeit Goethe gelebt bzw. gedichtet hatte. Ein Bismarckdenkmal konnte erst in Angriff genommen werden, nachdem das Denkmal seines Kaisers (Wilhelm I, 1897) eingeweiht worden war. Und was für ein Spießrutenlauf das war: Erst der Vorschlag, das war 1895 (Bismarck ist 80 geworden). Dann das Warten bis Januar 1897. Dann die Bildung eines Bürgerkomitees. Und dann die öffentliche Diskussion. Ob es ein Denkmal geben soll? Ja! Wo? Am Reichstag! Wo am Reichstag? Ost-, West-, Süd- oder Nordseite? Westseite! Wo auf der Westseite? Wie weit vor dem Reichstag? Wie hoch? Aus welchem Material? Mit oder ohne Sockel? Soll er sitzen, stehen oder reiten? Wie soll er gekleidet sein? Soll er einen Hut haben, und wenn ja, auf dem Kopf tragen oder in der Hand halten? In welche Richtung sollen seine Augen schauen? (In Hamburg wurde beschlossen, nach Manchester!). Und erst, als alles entschieden war, lobte man einen Wettbewerb aus. Künstlerische Freiheit? Schwer zu quantifizieren, aber vielleicht um die 10 Prozent. Aber: es gab einen großen Konsens, und von diesem Konsens lebte das Denkmal. Diese Denkmale haben zweierlei Funktion gehabt: Sie brachten unsere Vorfahren in Verbindung mit großen Männern (von Frauen gibt es sehr wenige) und: Sie schmückten und schmücken unsere Städte, Dorfanger, Friedhöfe usw. Sie dienen Tauben als Klosett

Um 1900 beschloß die noch verwaltungsmäßig nicht zu Berlin gehörende Stadt Charlottenburg, ein Denkmal auf dem Steinplatz, der zu Ehren des großen preußischen Verwaltungsreformers benannt ist, zu errichten. Beauftragt wurde der

That's how I came to write the postcard, and the rest is, temporarily at least, history. Most importantly, the BUNDESTAG debate on February 25, 1994 is history, and the fact the BUNDESTAG took 70 minutes to debate about an artwork remains a singular and, also, somewhat mysterious phenomenon.

My involvement with the REICHSTAG building (not so much with the institution as such) was instructive in relaying an understanding of architectural monuments in general. I learned how Bismarck monuments and other historical buildings under state protection were erected and why other monuments were not.

In the 19th century there was a veritable flood of monuments in Germany, as one REICHSTAG representative termed it: MONUMENT-HUNGRY. As »hungry« as one cared to be, however, nothing came to pass without a MODUS OPERANDI. A monument for Goethe could only be built after a monument had been erected for the Prussian king who had reigned during the time Goethe had lived and written. A Bismarck monument could only be taken into consideration once the monument for his emperor (William I, 1897) had been dedicated. What a gauntlet-run that was: First, the proposal in 1895 (Bismarck had turned 80). Then the wait until January 1897. Then the constitution of the citizens'committee. And then the public debate. Should there be a monument? Yes! Where? At the REICHSTAG! The east, west, or north side? On the west side! Where on the west side? How high? Out of which material? With or without a pedestal? Should he be sitting, standing, or riding? How should he be dressed? Should he have a hat, and if so, should he wear it or be holding it in his hand? In which direction should his eyes be pointed? (It was resolved in Hamburg: towards Manchester!) It was only after everything had been decided that a competition was announced. Creative freedom? This is difficult to concretize, but perhaps around 10%. Nonetheless: There was a large concensus and it kept the initiative for the monument alive. These monuments had a twofold function: They maintained a relation between our ancestors and great men of history (there are very few for women); and they adorned and adorn our cities, grassy village squares, graveyards, etc. They serve as a water closet for the pigeons.

Around 1900 the city of Charlottenburg - which at the time was administratively independent from Berlin - made the resolution to erect a monument at the STEINPLATZ, which had been named in

199

Tierbildhauer August Gaul, der für den Platz einen Elefanten vorschlug. Diese Idee bewegte viele Menschen damals, einer von ihnen war Christian Morgenstern:

Vom Stein-Platz zu Charlottenburg

Den Stein-Platz soll ein Elefant
von Gaul, so hör ich, schmücken;
doch manche schelten dies genant
und finden keine Brücken

vom Elefanten bis zu Stein
von Stein zum Elefanten -
und sagen drum energisch nein
zu dem zuerst Genannten.

Und doch! War Stein kein großes Tier?
Ich denke doch, er war es.
Und gilt der Elefant nicht schier
als Gottheit in Benares? ...

Ihr wackern Richter, laßt den Wert
des Werks den Streit entscheiden!
Der Stein, den uns ein Gaul beschert,
wird seinen Stein-Platz kleiden.

Ihr, die man ein Kulturvolk heißt,
wagt's doch, Kultur zu haben!
Und dankt dem Bildner Stein im Geist
und nicht nach dem Buch-Staben!

Der erste Weltkrieg bedeutet einen Wandel; für Gottheiten und große Staatsmänner wurden keine Denkmäler errichtet oder gar vorgeschlagen; fortan schmückten die Dorfplätze in Deutschland, aber auch in Frankreich, Kriegerdenkmale; es gibt kein Gerichtsgebäude, das nicht eine Tafel aufweist, auf der die Namen von Gefallenen eingraviert sind. Nur in einigen wenigen Fällen gibt es Personendenkmäler, für Churchill und - leider - Arthur Harris in London, für Roosevelt auch dort. Über ein Denkmal für FDR in den USA wird immer noch gestritten, denn die Behinderten wollen durchsetzen, daß er in einem Rollstuhl abgebildet wird, was der Bildhauer bisher nicht bedacht hat.

Das Erlebnis des Kriegs, die Relativierung von staatsmännischen Leistungen hat u. a. Wladimir Tatlin dazu bewegt, als Auftragsarbeit für die III. Internationale, die 1920 in der Sowjetunion abgehalten werden sollte, einen Turm vorzuschlagen, 400 m hoch, aus Stahl. Kein Mensch sollte verehrt werden, sondern eine Idee. Leider hat die Sowjetunion von dieser Idee keinen Gebrauch

honor of the great Prussian administrative reformer. The animal sculpture specialist August Gaul was commissioned, and he suggested an elephant for the project. This idea caught the imagination of many at the time, amongst them was Christian Morgenstern:

From Stein-Platz to Charlottenburg

To grace the Stein-Platz I hear
an elephant by Gaul should be put there ;
tho' many a person deems it strange
and cannot in his thought arrange

bridges from the elephant to Stein,
from Stein to the elephant in one line -
and they therefore with force demur
even to consider the mentioned creature.

But then, wasn't Stein a creature great?
This is my view, at any rate.
And the elephant's worth is so defined
in far Benares as definitively divine...

You honest judges, judge the quarrel so
that the value of the work lets us know!
A Stein presented to us by a Gaul
shall his Stein-Platz with grace endow.

You whose culture is clear to all
must dare to respond to Culture's call!
So, thank the sculptor Stein in spirit,
a spelling game [1] just can't come near it!

The first World War brought about a change; no monuments were built or even proposed for divine beings or statesmen; from then on war memorials beautified village squares not only in Germany, but in France as well; the court building doesn't exist which has no commemorative plaque engraved with the names of fallen soldiers. Only in a few cases can one find monuments for individuals, for Churchill and - unfortunately - for Arthur Harris in London, and also for Roosevelt there. Plans for an FDR monument in the USA are still being debated, then the handicapped would like to have the former president portrayed in a wheelchair, something the sculptor hadn't taken into consideration up until then.

The ordeals of war, the relativizing effect on the priorities of statesmen moved, among others, Vladimir Tatlin to propose the construction of a 400 m high, steel tower as a commissioned work for the Third International planned for 1920 in

RICHARD SERRA: *BERLIN JUNCTION*. Philharmonie 1988.
Die Plastik soll am historischen Ort an die Euthanasie-Opfer erinnern, hier befand sich die Planungszentrale der NS- »Euthanasie-Aktion«.

RICHARD SERRA: BERLIN JUNCTION. Philharmonie 1988.
This sculpture is a reminder of the victims of euthanasia. The planning center of the Nazi euthanasia program was located here.

gemacht, vielmehr beschloß man dort, noch weiter an Personendenkmalen zu arbeiten, man kennt die Vorschläge für das Lenindenkmal, die neulich in der Ausstellung Berlin-Moskau zu sehen waren.

Der Westen ist seit dem 2. Weltkrieg ziemlich sparsam mit Denkmalen umgegangen, und die wenigen, die errichtet wurden, sind entweder abstrakt (Vietnam War Memorial, Washington) oder realistisch-pathetisch (Hrdlickas Mal in Hamburg, das Iwo-Jima-Denkmal im Arlington Friedhof, Washington). Das befreite Polen hat sich ein abstraktes Mal für die Danziger Werft geleistet.

Wenn wir also keine Helden mehr anerkennen (wollen), was machen wir in den öffentlichen Anlagen? Bisweilen wenig. So kam es, daß unsere Hochschulen Bildhauer und andere Künstler in eine Welt entließen, in der es keine öffentlichen Aufgaben gab. In Deutschland faßte man schon früh ein Herz für Künstler und ersann das Programm »Kunst am Bau«, wonach ein bestimmter, niedriger Prozentsatz von der jeweiligen Summe für ein Kunstwerk ausgegeben werden soll, der das Bauwerk schmückt. Unglücklich nur, daß dies erst Goebbels umgesetzt hat. Auch ästhetisch war die Wiederaufnahme in der Bundesrepublik sehr oft zweifelhaft.

Dieses Programm ist schon lange überholt. Das Programm beruht auf mehreren Prämissen, die zumindest umstritten sind.

the Soviet Union. It wasn't a human being that should be honored, but an idea. The Soviet Union, unfortunately, made no use of this idea, on the contrary, it was resolved there to continue work with the same individualistic focus; the plans for the Lenin monument, for example, are well-known and could be seen recently in the exhibition BERLIN-MOSCOW *.*

Since WW II the west has been rather reserved in respect to monuments, and the few which were built are either abstract (the Vietnam Memorial in Washington) or executed in a style of solemn realism (Hrdlicka's monument in Hamburg or the Iwo-Jima Memorial at Arlington National Cemetery in Wahington). Poland, after achieving independence, chose to distinguish the docks in Danzig with a monument.

If we, then, do not or do not wish to commemorate heroes anymore, what are we doing in the public sector? Often: very little. Resultingly, our universities and academies let sculptors and other artists loose in a world without public commissions. Quite early, in Germany programs were conceived with artists in mind such as »Architectural Art« whose policy determined that a set, very modest percentage of the given total expenditure for a construction project be spent for artwork designed to embellish it. It is merely regrettable that Goebbels was the first one to make use of this policy. The revival of the policy in the GDR was often suspect in regard to aesthetics as well.

Erstens: Viele Bauwerken entbehren jeder künstlerischen oder gar dekorativen Aussage und werden mit Kunstwerken »kompensiert«. Dies wollen die Architekten nicht wahrhaben, die darin eine Beleidigung ihrer Baukunst (ach, wäre es bloß Kunst, statt bloß Bau!), sehen, ebensowenig deren Bauherren. Überall in Berlin sehen wir Schulen mit ihrem geschmiedeten Fassadenschmuck, es ist, wie Paul Wallot immer sagt, »zum die Wände hochlaufen«. Künstler, die sich für das Programm interessierten und Aufträge erhielten, haben mehr Mitleid als Applaus verdient. Weiß Gott, wie viele Bauwerke in Berlin »Verschönerung« benötigen. Doch eben da beginnt der Krach. Denn welcher Architekt möchte hören oder lesen, sein neuestes Werk wird nur dadurch erträglicher, indem ein ihm völlig fremder Künstler mit einem Mosaik oder einem geschwungenen Stahlzierat das Gebäude »ergänzt » bzw. »vollendet«?

Zweitens: Natürlich ist es notwendig, daß Künstler Wege finden, ihr Leben zu bestreiten, aber selbst ein größerer Kunst-am-Bau-Auftrag kann die notorisch miserablen Finanzverhältnisse der Künstler nur zeitweilig aufhellen. (Ich bin auch nicht reich.) Dennoch geistert durch die Motivgeschichte des deutschen Kunst-am-Bau-Programms die Sozialpolitik. Warum eigentlich? War das am Ende nur dazu gut, die ästhetische und öffentliche Diskussion zu umgehen? Weil man in der Politik leichter über Geld reden kann, wenn es um Handfestes, um Soziales, statt um Ungefähres, um Kunst geht? Die Bundestagsdebatte über die Reichstagsverhüllung war hier sicher eine Ausnahme, es ging ja auch um ein zentrales Symbol.

Ich sage es frank und frei: Berlin steckt ziemlich voll von Scheußlichkeiten, die man im Namen vom Kunst am Bau bestellt und ausgeführt hat. (Da ist Berlin beileibe nicht allein, aber wir reden nicht von anderen Städten). Das ist nicht Insuffizienz der Beteiligten, der Fehler liegt im System.

Neben den Wettbewerben und den Projekten für Mahnmale, die unsere Einstellung zum letzten Krieg und zum Holocaust dokumentieren - solche sollen und müssen errichtet werden, auch unter quälender Teilnahme der Bevölkerung - müssen unsere Stadtpolitiker sich einen Ruck geben und dieses Programm entschiedener umbauen, als es 1979 schon geschehen ist. Was Berlin braucht, ist ein System, in dem Kunst im öffentlichen Raum gefördert wird, mit dem Ergebnis, daß die Stadt wichtige Werke an wichtigen Plätzen bekommt.

This program has been out-dated for quite a long time. The program is based on several premises which are, at the least, controversial. First: Many buildings are completely devoid of any artistic or even decorative content and are »compensated« by works of art. Architects do not like to admit this, taking this to be an insult to their architectural skills (alas, if it were only merely art instead of merely architecture!); the builders supervising them are equally loath to admit this. Everywhere in Berlin we can see schools with their sculpted facade adornments, and it's - as Paul Wallot always said - »enough to drive you up the wall«. Artists interested in the program who were granted commissions more often deserved pity than applause. God knows how many edifices in Berlin are in need of »beautification«. That very point is the core of the dilemma. For what architect wants to hear or read that his latest work has been made more tolerable because it was »supplemented« or »completed« by the mosaic or fluted steel ornamentation of an artist who is a complete stranger to him?

Secondly: Of course it's essential that artists find ways of making a living, but even a larger Art-Specific-Sculpture commission is only in a position to temporarily ameliorate their notoriously miserable financial circumstances (I'm not rich myself). At the same time social policy issues have persistently haunted the history of the German Art-Specific-Sculpture program from its inception. Why is that? Did it, in the end, only serve the function of avoiding aesthetic and public debate? Because it is easier to discuss financial matters in politics when the subject is something concrete or social instead of being vague, i.e. art? The BUNDESTAG debate concerning the REICHSTAG envilment was certainly an exception in this respect.

I'll put it frankly: Berlin is quite filled with horrors conceived and carried out in the name of Art-Specific-Sculpture (Berlin is by no means the only case, but other cities are not the subject here). This is not due to shortcomings of those involved, it is a failure of the system.

In addition to competitions and projects for monuments documenting our stance on the last war and the holocaust - such projects should and must be realized, even with the reluctant participation shown by some of the population - our politicians in the city must overcome their inhibitions and reform this program as was previously done in 1979. What Berlin needs is a system in which art

So sollten meiner Meinung nach die Summen, die Kunst am Bau freisetzt, nicht für die unmittelbare Förderung einer Schmuckanlage am Bauwerk benutzt werden, sondern in einen Fonds eingezahlt werden, wo Projekte bauunabhängig, aber bezogen auf die Stadtplanung bzw. -entwicklung, und unter großer Teilnahme der Bevölkerung, ausgesucht und gefördert werden. Und: Die Mittel dazu müßten erhöht werden.

Berlin müßte jetzt reif genug sein, »Kunst am Bau« richtig zu reformieren. Wäre es nicht möglich, gleich beim Entwurf, besonders bei öffentlichen Bauaufträgen, zu verlangen, daß ein freier Künstler mitwirkt. Ich bin kein großer Fan vom Brunnen von Joachim Schmettau (weil ich Menschenmassen - auch am Reichstag - meide), aber die Zusammenarbeit zwischen ihm und Ivan Krusnik ist für Berlin ebenso ein Glücksfall, gar ein andauernderer, wie der leider so kurzlebige »verhüllte Reichstag « es war.

Die, die Kunst für den öffentlichen Raum machen und die, die darüber entscheiden, sollten, wie Christian Morgenstern es schrieb, nicht so »genant« sein, mehr Mut und Weltläufigkeit zeigen. Der »verhüllte Reichstag« war auch deshalb der »verhüllte Reichstag«, weil er entgegen allen Marketing-Strategien zeitlich befristet war. Es gibt Kunst, die nur von kurzer Dauer ist und dennoch als Jahrhundertereignis in der Erinnerung zurückbleibt. Kunst kann viel sein, im öffentlichen Raum sollte sie auf alle Fälle gut sein.

Kunst als Feigenblatt am Bau - nein, danke. Gute Kunst im öffentlichen Raum - bitte ja. Künftig sollte man: a) die Mittel deutlich aufstocken; b) gleich zu Beginn, in der Entwurfs- und Planungsphase Künstler mit einbeziehen, damit es hier mit Architekten- und Stadtplanern ein Hand-in-Hand-Arbeiten gibt; c) Bedingungen für Qualität schaffen - und daran wirken alle mit.

in public places receives state support and which results in important artwork being brought to important places in the city.

Thus, in my opinion the sums appropriated for architectural art initiatives should not be implemented for the direct subsidy of decorative elements in construction projects; they should be placed in a trust fund with which construction-related projects, as well as those connected with city planning and city development can be selected and set forth with broad popular support. And: The funding for these measures has to be increased.

Berlin has now reached the stage where it is in a position to reform its Art-Specific-Sculpture program in a proper manner. Wouldn't it be possible to demand that an independent artist be involved from the planning phase onwards - especially in public construction projects ? I'm not a great fan of Joachim Schmettau's fountain (because I avoid large groups of people, even at the REICHSTAG), but the collaboration between him and Ivan Krusnik was as much of a stroke of good fortune and of longer duration than the regrettably short-lived »veiled REICHSTAG«.

Those who create art for public places and those who legislate in regard to it should not, as Christian Morgenstern wrote, view everything as so GENANT (unpleasantly embarrassing), and show more courage and cosmopolitanism. The »veiled REICHSTAG« was the »veiled REICHSTAG« because it was planned for a definite, i.e. short period of time, disregarding all possible marketing strategies. Art does exist which is transitory and which nevertheless remains in memory as the event of a century. Art can be many things; in public places it should in all cases be good.

Art as a kind of »fig leaf« for a building - no; good art in public places - yes. In the future one should a) increase funds significantly, b) involve artists from the start at the designing and planning stages so that a real cooperation can evolve between artists, architects and city-planners, c) create conditions which ensure quality - all of us should work towards this.

(Translated by Kenneth Mills)

Footnotes

[1] *»Gaul« as a noun in German means »horse/nag«.*

S. 204 / 205 ▶
DRUCKWERKSTATT
Beim Siebdrucken
THE PRINT WORKSHOP
SCREENPRINTING

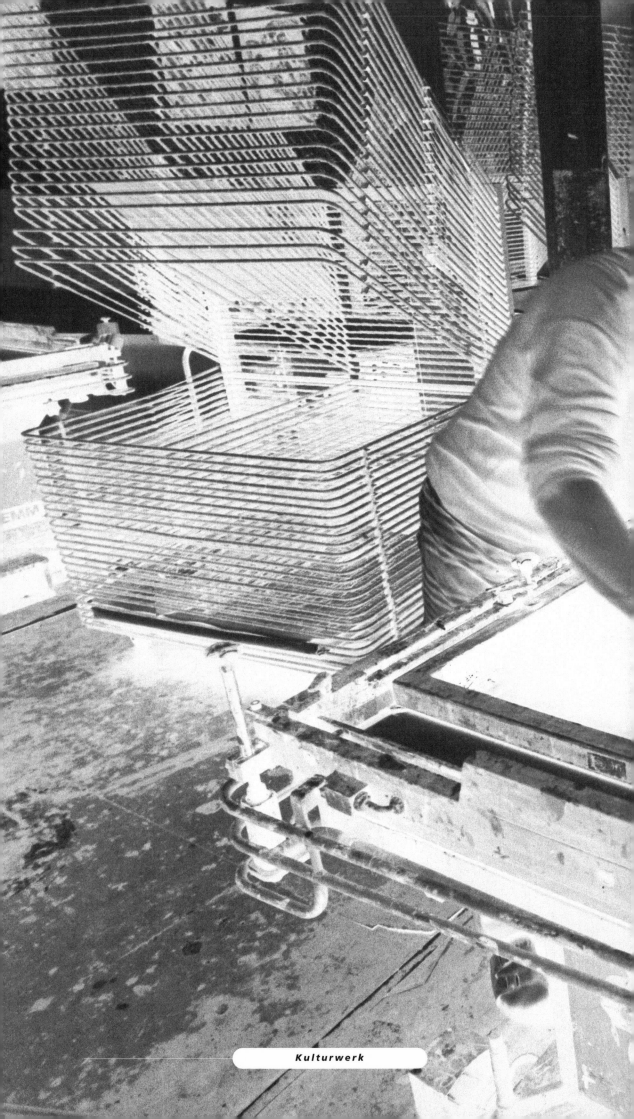

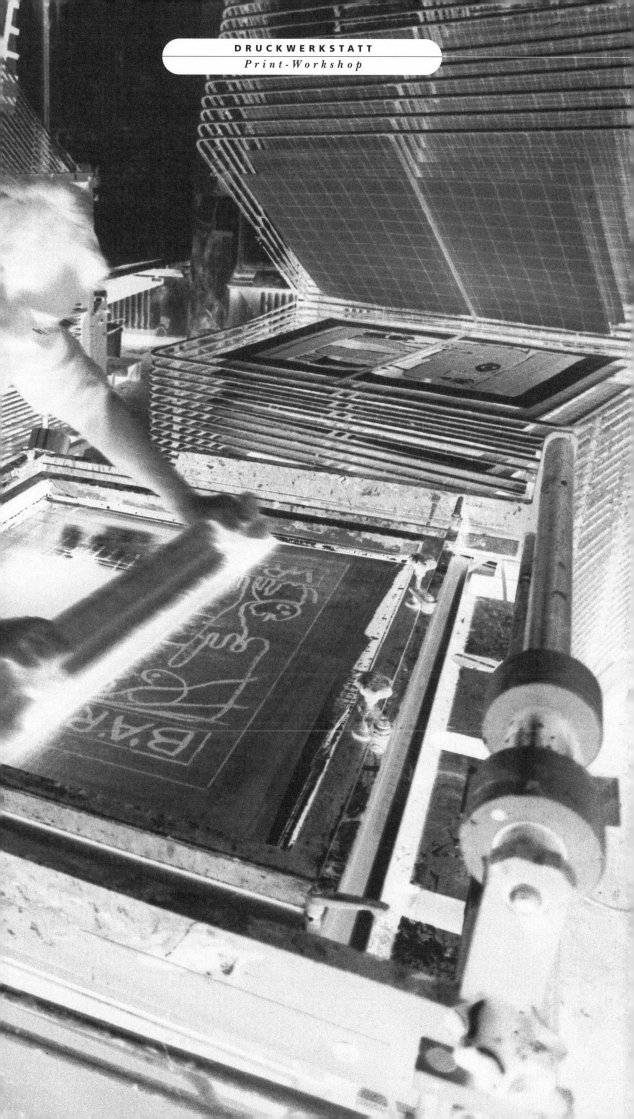

Die Druckwerkstatt Berlin

Die Druckwerkstatt im Kreuzberger Künstlerhaus Bethanien ist die älteste Einrichtung des Kulturwerkes. Beide Institutionen, Druckwerkstatt und Künstlerhaus, wurden 1974 durch Beschluß des Berliner Abgeordnetenhauses gewissermaßen als Zwillingsinstitutionen gegründet - dies freilich nicht ohne den langen Vorlauf, den man bei Projekten dieser Art immer voraussetzen darf. Für die Druckwerkstatt reichte dieser zurück bis in die Zeit der 68er Jahre, als die Mitgliederversammlung des Berufsverbandes Bildender Künstler den Protest einer jungen Künstlergeneration kennenlernte. Die jungen Künstler forderten neben anderem auch die Einrichtung einer modernen Druckwerkstatt, und zwar »in unserer Verantwortung«. Das war ein neuer Ton in der bis dahin nicht gerade aktiven Berufsorganisation, aber er sprach den meisten Mitgliedern doch aus der Seele. Eine Werkstattkommission wurde gewählt, und es wurde durchgefochten, was zu erreichen zumindest nicht leicht war.

Die Druckwerkstatt - so war die ursprüngliche Idee - sollte den Künstlern über die Herstellung und den Verkauf qualitativ hochwertiger Graphik Mittel zur Selbsthilfe an die Hand geben. Dazu war ein Ensemble hochwertiger Druckpressen der verschiedensten Techniken und geschultes Personal nötig. Einzelne Künstler sind bis auf wenige Ausnahmen allenfalls in der Lage, sich Handpressen zu erwerben, mit denen dann Andrucke oder Kleinstauflagen möglich sind. Darüberhinaus sind sie auf gewerbliche Druckereien angewiesen, wenn diese überhaupt noch Leistungen im Bereich der Künstlerdrucke anbieten. Damals war das in Berlin schon schwierig, heute ist es fast unmöglich. Der Wechsel in eine andere oder die Kombination verschiedener Drucktechniken werden dann schon schwierig, vom Experimentieren, vom Suchen neuer und unkonventioneller Wege ganz zu schweigen. Die Steigerung des qualitativen Niveaus der Berliner Druckgraphik durch die Einrichtung einer Druckwerkstatt war ein erklärtes Ziel des BBK.

Zunächst hatte der Senat jedoch die politisch begründete Angst, daß hier noch ganz andere als künstlerische Drucke entstehen würden, dann ging es ums Geld und natürlich um die Künstlerselbstverwaltung. Als hier mit Go-Ins, externen Gutachten und der nötigen Hartnäckigkeit im

The Berlin Print Workshop

The Berlin Print Workshop in the KREUZBERG ARTISTS' CENTER BETHANIEN is the ARTISTS' SERVICES oldest facility. Both institutions - the print workshop and the artists'center - were founded, in effect, as twin facilities through a resolution of the Berlin Senate in 1974. This was not, however, achieved without the long preliminary process which is always required for projects of this sort ; in the case of the Berlin Print Workshop this process extended back to the events surrounding 1968, a time when convening members of the BERUFSVERBAND BILDENDER KÜNSTLER (Trade Association of Visual Arts Professionals), the BBK , were confronted with the protest of a new generation of artists.

The young artists demanded, among other things, that a state-of-the-arts print workshop be installed for which they should be soley responsible. This was a new development in an organization not exactly known for its activity up to that point in time, but it did nonetheless express the true convictions of the majority of members. A workshop commission was selected and proceeded to lobby for that which was, at the least, not easy to obtain.

The original concept was that of a print workshop which would grant artists the means to self-sufficiency through the production and sale of high-quality graphics. For this purpose an ensemble of high-grade printing presses with wideranging technological capacities and skilled personnel were necessary. At best, individual artists - with few exceptions - are only able to acquire manual presses with limited printing capabilities or those only capable of producing very limited series. Furthermore, artists are dependent upon commercial printing presses, assuming these are in a position to offer services in the area of graphic art printing. It was already difficult in Berlin at that time, today it is nearly impossible. As a result, even the transition from one printing technique to another, or the combination of different techniques is difficult, not to speak of experimentation or the search for new and unconventional methods. The raising of quality standards for printed graphics in Berlin was a stated aim of the BBK.

The Senate, however, had at first the politically motivated reservation that something quite other than artistic prints would end up being produced

Lauf der Zeit genügend Überzeugungsarbeit geleistet und eine Absichtserklärung zur Einrichtung einer Druckwerkstatt ganz allgemein ausgesprochen war, gab es Widerstand noch von anderer Seite.

1970 wurde im sozial unterprivilegierten Kreuzberg das Krankenhaus Bethanien wegen finanzieller Probleme plötzlich geschlossen. Verschiedene Interessengruppen aus der Kulturszene, darunter das Berliner Künstlerprogramm des DAAD, die Akademie der Künste und der BBK, machten Nutzungsvorschläge, die auf Werkstätten für Künstler, auf Ateliers und Ausstellungsmöglichkeiten herausliefen. Auf der anderen Seite war die Schließung des Krankenhauses Anlaß einer wilden Protest-Kampagne, die vor allem von den verschiedensten K-Gruppen zur eigenen Profilierung geschürt wurde. Man forderte eine Kinder-Poliklinik, und um das historische, 1843 von Friedrich dem IV. als Diakonissenhaus geplante und 1847 vom Architekten Theodor Stein fertiggestellte Gebäude gab es die ersten Kreuzberger Straßenschlachten.

Ursprünglich wollte der BBK mit einer zentralen Druckwerkstatt auch lieber im zentralen (westlichen) Citybereich präsent sein als in dem damals eher am Rand und für den Publikumsverkehr scheinbar ungünstig gelegenen Kreuzberg. Man hoffte die Druckgraphik durchaus in Einkaufsstraßennähe populär machen zu können. Konkrete Möglichkeiten waren im City-Bereich aber nicht in Sicht, und so griff man zu, als sich in Kreuzberg mit dem Konzept des Künstlerhauses Bethanien die Chance für die Einrichtung einer Druckwerkstatt ergab.

Das Abgeordnetenhaus folgte der Argumentation des BBK und beschloß 1973 *ein Haus für Künstler einzurichten, um dem wachsenden Bedürfnis in Gruppen zu arbeiten nach Möglichkeit gerecht zu werden, die Verbindung zwischen den Künstlern herzustellen und die Künstler mit Arbeitsmöglichkeiten zu versehen, die sie in der heutigen Situation der künstlerischen Techniken oft benötigen, deren Anschaffung die Mittel des einzelnen aber übersteigen...Die einzurichtende Druckwerkstatt im Bethanien soll Arbeitsmöglichkeiten für die wichtigsten graphischen Techniken bieten. Hauptzweck ist die Verbesserung der Qualität der graphischen Arbeiten und die Eröffnung der Möglichkeit zum dafür notwendigen längerfristigen Experimentieren. Neben experimentellen Arbeiten und der Herstellung künstlerischer Druckgrafik soll die Werkstatt auch die Möglichkeit bieten,*

here, thereafter the concern centered on money and finally, of course, on the artists' administrative autonomy. As »go-ins«, independent attests, and the necessary stubbornness cumulatively helped to contribute to the project's viability in this regard, and as a general concensus towards the establishment of a printing workshop had been expressed, resistance began to develop in another area.

In 1970 the hospital Bethanien - located in a socially disadvantaged area of the Berlin district Kreuzberg - was closed abruptly due to financial difficulties. Various interest groups from the cultural sphere, including the Berlin Artists' Program of the DAAD, the Academy of Arts, and the BBK, made proposals for the subsequent use of the building, all of which more or less had to do with workshops for artists, ateliers, and space for exhibitions. On the other hand, the closing of the hospital gave occasion to wild protest campaigns which were primarily stirred up by the various health service groups for purposes of publicity. A children's policlinic was demanded, and the first Kreuzberg street battles occurred around this historical building first designed by Frederick IV in 1843 as a Diaconian institution for deaconesses, later to be built in 1847 by the architect Theodor Stein.

The BBK had originally wanted their main printing workshop to be located in the central (west) city area, rather than in Kreuzberg, which at that time was situated in the outskirts of the city and in such a way as not to seem easily accessible to the visiting public. The hope existed that printed graphics could become quite popular in the vicinity of shopping areas. Practical alternatives, however, were not available in the city center, and as the opportunity presented itself to use the concept of an Artists' Center Bethanien to accomodate the installation of a printing workshop, this opportunity was taken advantage of.

The Senate approved of the BBK's argumentation and in 1971 moved »...TO ESTABLISH A FACILITY FOR ARTISTS WITH THE AIM OF DOING JUSTICE - WITHIN THE REALM OF THE POSSIBLE - TO THE GROWING NEED FOR GROUP ACTIVITY, WITH THE AIM OF MAKING CONTACT BETWEEN ARTISTS POSSIBLE AS WELL AS PROVIDING ARTISTS WITH OPPORTUNITES FOR CREATIVE WORK THAT ARE NECESSARY GIVEN THE CURRENT STANDARDS OF ARTISTIC TECHNIQUES BUT WHOSE ACQUISITION REQUIRE EXPENDITURES EXCEEDING THE INDIVIDUAL ARTIST'S MEANS...THE DESIGNATED PRINTING WORKSHOP IN THE BETHANIEN SHOULD ALLOW PRACTICAL WORK IN

208

REPRO: Digitale Bildbearbeitung, Deskjet-Plotter

REPRO: Computerized image modification, Deskjet plotter

BUCHBINDEREI. Deckenherstellung

BOOKBINDERY. Making the cover

Temptation to Exist (Tippi)

JENNIFER BURCHILL / JANET MC CAMLEY: *TEMPTATION TO EXIST (TIPPI).*
Siebdruck, 140 x 100 cm. Druckwerkstatt 1992

JENNIFER BURCHILL / JANET MC CAMLEY: TEMPTATION TO EXIST (TIPPI).
Screenprint, 140 x 100 cm. Print Workshop 1992

Plakate und Katalogfaltblätter für Ausstellungen zu drucken.« So wurde es verabschiedet, und ab 1973 wurde die Werkstatt dann mit Mitteln des Senats und der Stiftung Klassenlotterie in den Kellern und im ersten Stock des neuen Künstlerhauses Bethanien eingerichtet. 1975 war sie in ihrer heutigen Form fertiggestellt.

Die Druckwerkstatt im Künstlerhaus Bethanien war der Beginn eines modellhaften Weges, sie war die erste Einrichtung, mit der der BBK den Künstlern statt traditioneller Nothilfen im Rahmen der sozialen Künstlerförderung ein Instrument zur wirklichen Selbsthilfe bereitstellen wollte. Und sie war der Beginn des Kulturwerkes als eigener Träger-Gesellschaft des BBK, die öffentliche Mittel entgegennimmt und im Interesse aller Künstler treuhänderisch verwaltet. Denn was wäre Selbsthilfe ohne Selbstverwaltung? Dieses Modell ist kulturpolitisch beispielhaft geworden, intern und extern. Intern, weil es innerhalb des Berufsverbandes Vorbild wurde für die anderen Einrichtungen des Kulturwerkes, weil hier die Idee der Infrastruktur für Künstler geboren wurde, für die eine Künstlergewerkschaft einzustehen bereit war; extern weil es in Kreuzberg, in Berlin und über Berlin hinaus Impulse gesetzt hat, beispielgebend war und ein Netzwerk kommunikativer Beziehungen geschaffen hat.

Die Druckwerkstatt bietet heute auf einer Gesamtfläche von 1600 m^2 20 bis 25 ständige Künstlerarbeitsplätze in allen traditionellen oder modernen Drucktechniken. Werkstätten für Radierung, Steindruck, Siebdruck, Reprofotografie, Offsetdruck, Hochdruck/Bleisatz sowie eine Buchbinderei und eine Werkstatt für Papierherstellung erlauben den Künstlern, selbständig oder in Zusammenarbeit mit den Druckbereichsleitern ihre Projekte zu realisieren. Vom Unikat bis zu Künstlerkatalogen in kleinen Auflagen sind der Phantasie keine Grenzen gesetzt. Die Druckwerkstatt ist auch Sitz der Edition Mariannenpresse, die mit Künstlerbüchern aus der Zusammenarbeit von Künstlern und Schriftstellern Maßstäbe in der Bibliophilie gesetzt hat.

Das Angebot der Druckwerkstatt wird heute von über 200 Künstlern jährlich genutzt, vom Hochschulabsolventen und Berufsanfänger bis zu den bekanntesten Namen in der Malerei und Grafik wie K.H. Hödicke, A. R. Penck, Susanne Mahlmeister, Rémy Zaugg, Bruce McLean oder Ilya Kabakov. Auf diese Mischung, auf die Begegnungen und den damit verbundenen Austausch von Ideen, Impulsen, das Know-how, die für alle

THE MOST IMPORTANT GRAPHIC TECHNIQUES. THE MAIN GOAL IS THE QUALITATIVE IMPROVEMENT OF GRAPHIC WORK AND THE CORRESPONDING POSSIBILITIES FOR LONG-TERM EXPERIMENTATION NECESSARY TO ACHIEVE IT. IN ADDITION TO EXPERIMENTAL WORK AND THE PRODUCTION OF PRINTED GRAPHIC ART THE WORKSHOP SHOULD ALSO OFFER CAPACITIES FOR PRINTING POSTERS AND FOLDED CATALOGUE INSERTS.«

It was, then, resolved in this manner, and starting from 1973 onwards the workshop was set up in the cellar and on the first floor of the new Artists'Center Bethanien with funds from the Senate and the KLASSENLOTTERIE Foundation. The workshop has existed in its current form since 1975.

The Berlin Print Workshop in the Artists'Center Bethanien was the beginning of an exemplary approach - it was the first facility which allowed the BBK to provide artists with the means to real self-help as opposed to the traditional crisis funding in the usual context of social services for artists; it was the beginning of the ARTISTS' SERVICES as an independent subsidiary of the BBK whose function was to receive and administer public funds in trust, i.e. in the interests of all artists. In plain terms: What can self-help mean without self-administration? This model has attained cultural and political significance both internally and externally. Internally, due to its becoming a prototype for other ARTISTS' SERVICES facilities within the BBK, and because a conceptual infrastructure for artists was conceived here which an artist's trade union was willing to stand behind; externally, because it has set impulses in motion in Kreuzberg, in Berlin, and beyond Berlin, as well as becoming an example to other initiatives and creating a network of communication with others involved in the same pursuits.

Today the Berlin Print Workshop occupies a surface totalling 1600 m^2 while housing 20 to 25 permanent workplaces for individual artists with all traditional and/or modern printing techniques. Workshops for etching, lithography, silk-screening, repro-photography, offset-printing, high-pressure/ lead typesetting as well as for book-binding and paper production permit the artists to carry out their projects independently or together with supervisors from the printing department. In anything ranging from single drafts to artists'catalogues in limited series the imagination is free to roam.

The Berlin Print Workshop is also the home of the

Kunst notwendige Offenheit und die Möglichkeit zum Experiment kommt es an. Die Druckwerkstatt kooperiert als Institution nicht nur mit dem Künstlerhaus Bethanien und dem DAAD, sondern u. a. mit dem Glasgow Print Studio, dem Grafischen Atelier Amsterdam, dem Belfast Print Workshop, den Grafiska Verkstaden Tidaholm aus Schweden, dem Atelier de l Île aus Quebec oder den Kunst-Werken e. V. Berlin bzw. dem Städelschen Kunstinstitut aus Frankfurt/M. Die Druckwerkstatt organisiert Ausstellungen der mit diesen Kooperationspartnern durchgeführten Projekte oder Workshops und hat einen eigenen Vertrieb, über den preisgünstige Arbeiten aus der Druckwerkstatt regelmäßig vorgestellt und zum Verkauf angeboten werden.

EDITION MARIANNEPRESSE which has set standards in bibliophilia with its series focusing on collaborations between artists and writers.

The workshop's various services are used by more than 200 artists annually, from college graduates and career novices to the best-known names in painting and graphic art such as K.H. Hödicke, A.R. Penck, Susanne Mahlmeister, Rémy Zaugg, Bruce McLean or Ilya Kabakov. The main emphasis is on precisely such a mixture of talents, on getting to know each another and the resultant exchange of ideas, on the stimulation of new ideas, on practical skills, on the openness necessary for all art as well as the possibility to experiment. As an institution the printing press is affiliated not only with the Artists'Center Bethanien and the DAAD, but also with the GLASGOW PRINT STUDIO , the GRAPHIC ATELIER AMSTERDAM , the BELFAST PRINT WORKSHOP , the Swedish GRAFISKA VERKSTADEN TIDAHOLM , the ATELIER DE L ÎLE in Quebec, the KUNST-WERKE E.V. BERLIN , and the STÄDELSCHES KUNSTINSTITUT in Frankfurt am Main, among others. The Berlin Print Workshop organizes project exhibitions or workshops conducted in partnership with these associated institutions ; it also has its own marketing office, which regularly presents affordable items from the printing workshop and offers these for sale.

211

(Translated by Kenneth Mills)

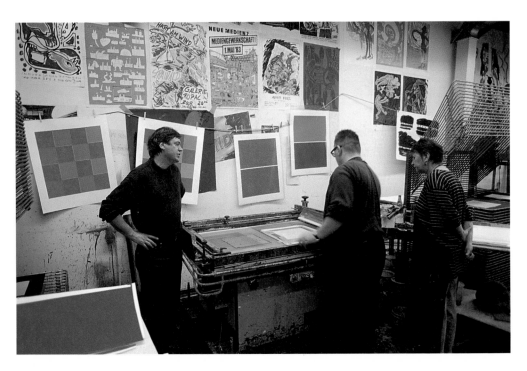

SIEBDRUCKWERKSTATT

SCREENPRINT WORKSHOP

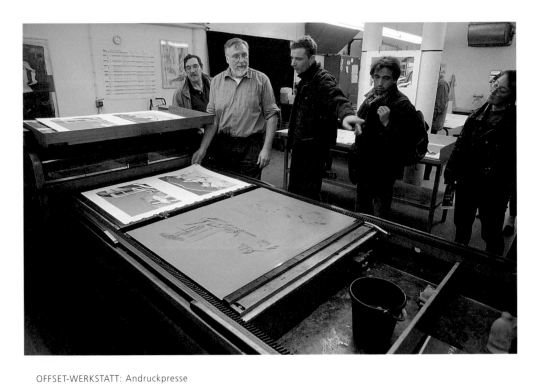

OFFSET-WERKSTATT: Andruckpresse

OFFSET WORKSHOP: Flat Printing Press

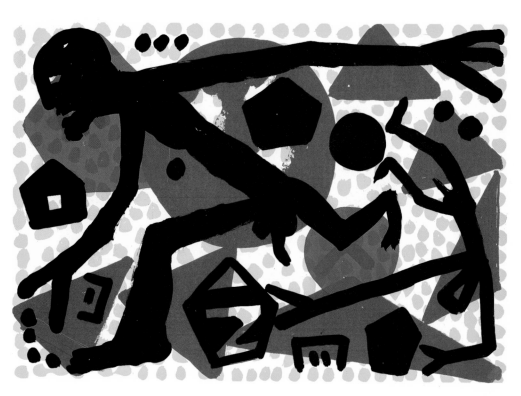

A.R. PENCK. Siebdruck, 82 x 110 cm.
Druckwerkstatt 1989

A.R. PENCK. Screenprint, 82 x 110 cm.
Print Workshop 1989

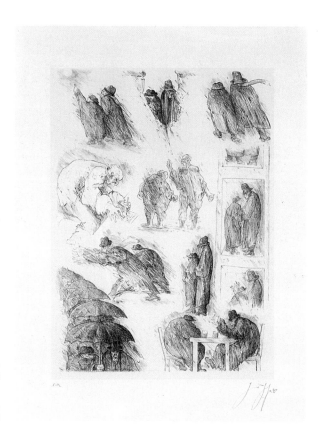

GÜNTHER GRASS. Lithografie, 105 x 75 cm.
Druckwerkstatt 1995

GÜNTHER GRASS. Lithography, 105 x 75 cm.
Print Workshop 1995

Siebdruck

Für alle Arbeiten im Siebdruck stehen lösungsmittelfrei Wasserfarben (Gouache- und Acrylfarben) zur Verfügung. Die Siebbearbeitung ist über direkte Zeichnung auf Folien, über Schablonen oder phototechnische Verfahren mittels Rasterung möglich. Es stehen Rahmen bis zum Format 100 x 140 cm mit unterschiedlichen Gewebegrößen für Druck auf diversen Materialien wie Papier, Holz oder Leinwand bereit.

2 Handdrucktische bis 70 x 100 cm
Automatische Druckmaschine bis
100 x 140 cm
2 Leuchttische

Radierung

Im Tiefdruckbereich bestehen Voraussetzungen für alle traditionellen Verfahren: Kaltnadel- und Ätzradierung sowie Aquatinta. Zum Ätzen werden ausschließlich Kupferplatten bis zur maximalen Plattengröße von 90 x 100 cm verwandt. Für Aquatinta-Techniken steht ein großer Staubkasten für Formate bis 80 x 100 cm zur Verfügung. Auch Heliogravüren können gefertigt werden.

Handpresse bis 120 x 150 cm
2 Motorpressen bis je 75 x 140 cm
2 Handpressen im Format 50 x 70 cm
und 30 x 40 cm
Säurekammer und Staubkasten

Lithografie

Eine große Anzahl von Steinsätzen bis zum Format 70 x 100 cm gehören zur Grundausstattung. Es kann an manuellen und halbautomatischen Reiberpressen gedruckt werden. An einer Schnellpresse sind größere Auflagen möglich. Neben den bekannten

SCREENPRINTING

For all work in screenprinting, soluble watercolors (Gouache and acrylic paints) are available for use. The screens can be prepared by drawing directly onto foils, by using facsimiles or photographic procedures with matrix gridding. Frames are available up to 100 x 140 cm in size with varying mesh textures for printing diverse materials.

2 manual printing presses up to 70 x 100 cm; automated printing machine up to 100 x 140 cm; 2 illuminated work tables

ETCHING

The necessary materials for all the traditional etching techniques are present for work requiring a high degree of depth impression: drypoint and acid etching as well as aquatint. For acid etching only copper plates are used with a maximum surface area of 90 x 100 cm. For work in aquatint a large dustbox is available for sizes up to 80 x 100 cm. Helio-engravings can also be produced here.

Manual press up to 120 x 150 cm; 2 motorized presses up to 75 x 140 cm; 2 manual presses with the dimensions 50 x 70 cm and 30 x 40 cm; acid chamber and dustbox

LITHOGRAPHS

A large number of stone typesettings up to 70 x 100 cm are part of the basic repertoire of the shop. Printing can be done on manual and semi-automatic friction drive presses. Larger series are possible on an automated press. In addition to the usual techniques of

Verfahren der Tusch- und Kreidezeichnung können fotografische Mittel eingesetzt werden.

Manuelle Reiberpresse bis 60 x 80 cm
2 halbautomatische Reiberpressen
bis 70 x 90 cm
Schnellpresse bis 65 x 85 cm
Diverse Steinsätze

Offset

An einer Flachdruckpresse können größere Offsetformate gedruckt werden. Eine Schnelldruckpresse steht für die Plakat- und Katalogproduktion zur Verfügung. Komplizierte und ausgefallene Projekte sind besonders willkommen.

Flachandruckpresse bis 70 x 100 cm
Ein-Farb-Schnellpresse bis 52 x 72 cm
2 Leuchttische für Montagarbeiten

Hochdruck

Es kann sowohl in den tradierten Hochdruckverfahren wie Holz- oder Linolschnitt wie auch mit fototechnisch angefertigten Clicheés gearbeitet werden. Verschiedene Blei- und Holzschriften sind zur Herstellung kleinerer Projekte vorhanden.

Halbautomatische Andruckpresse
bis 70 x 90 cm
Kniehebelpresse bis 60 x 80 cm

Repro

Die Reprofotografie dient als Vorstufe zum Offsetdruck sowie zur Vorlagenherstellung für den Siebdruck. Bei Vorlagegrößen bis DIN-A4 kann die Reproherstellung über Scanner und digitalisierte Bildbearbeitung erfolgen. Für Siebdruckvorlagen oder für

softground and chalk sketching, photographic means can also be employed.

Manual friction drive press up to 60 x 80 cm; 2 semi-automatic friction drive presses up to 70 x 90 cm; automated press up to 65 x 85 cm; Diverse stone typesettings

OFFSET PRINTING

Larger offset sizes can be printed on a flat printing press. An automated printing press is available for the production of posters and catalogues. Complicated and highly original projects are especially welcome.

Flat manual printing press up to 70 x 100 cm; monochromatic automated press up to 52 x 72 cm; 2 illuminated work tables for montage projects

HIGH- PRESSURE PRINTING

Work can be done in both the customary high-pressure techniques of woodcut and linoleum cut and in those utilizing photographically prepared clichés. Various lead and wood scripts can be used for the production of smaller projects.

Semi-automatic stamp press up to 70 x 90 cm; Knee-lever press up to 60 x 80 cm

REPRO- PHOTOGRAPHY

The repro-photography serves as a preliminary step for offset printing and is also used to produce prototypes for screenprinting. For patterns up to DIN A4 (210 mm x 297 mm) the repro - production can be accomplished with a scanner and digitalized image pro-

215

PAPIERWERKSTATT: Faserproduktion mit dem »Holländer«

PAPER WORKSHOP: Pulp production with the »Dutchman«

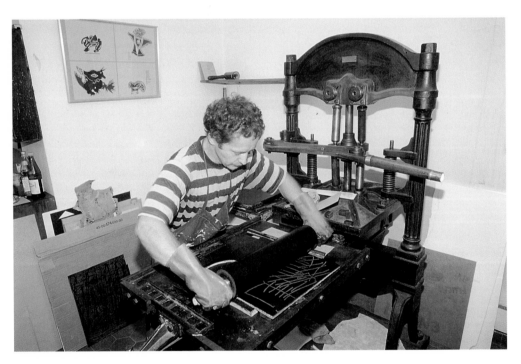

BUCHDRUCKWERKSTATT: Kniehebel-Presse

PRINTERS' WORKSHOP: Knee lever press

SUSANNE MAHLMEISTER.
Siebdruck, 57 x 77 cm. Druckwerkstatt 1991

SUSANNE MAHLMEISTER.
Screenprint, 57 x 77 cm. Print Workshop 1991

RUDOLF HUBER-WILKOFF.
Siebdruck, 38 x 48 cm. Druckwerkstatt1993

RUDOLF HUBER-WILKOFF.
Screenprint, 38 x 48 cm. Print Workshop1993

Unikate und Kleinstauflagen steht ein Farbtintenstrahl-Plotter mit der Bahnbreite 90 cm zur Verfügung.

Reprobearbeitung über eine Reprokamera
Vorlagengröße bis 70 x 100 cm
Scanner bis DIN A4
Tintenstrahlplotter
DOS/Windows Rechner mit den gängigen Bildbearbeitungsprogrammen

Buchbinderei

Hier können einfache Falz-, Schneide- und Klebearbeiten durchgeführt werden. Für die Buch- und Einbandgestaltung (Mappen- und Kassettendesign) steht eine freie Mitarbeiterin zur Verfügung.

Manuelle Schlagschere bis 110 cm
Automatische Schneidemaschine bis 90 cm

Papierherstellung

Neben dem Handschöpfen von individuellem Druckpapier kann mit dem Medium unmittelbar gearbeitet werden: Gießen, Pulppainting, Pulpsprühen, Collagen oder dreidimensionale Arbeiten sind möglich. Parallel zur künstlerischen Zusammenarbeit oder Auftragserledigung werden von dem freien Werkstattleiter regelmäßig Kurse angeboten.

Vertrieb

Die in den Werkstätten hergestellten Drucke können in Kommission genommen und Sammlern und Käufern mit einer geringen Provision zum Verkauf präsentiert werden. Interessenten, die Originalgrafik erwerben möchten, können ihre Auswahl aus einem

cessing. For screenprinting patterns, or for single prints and small series, a laser-plotter with a tracking breadth of 90 cm is available.

Reproproduction with a repro-camera; pattern sizes up to 70 x 100 cm; scanner up to (DIN A4) 210 x 297 mm; color ink-vapor plotter up to 90 cm; DOS/WINDOWS computer with up-to-date image processing programs

BOOK-BINDING WORKSHOP

Basic folding, cutting and adhesive procedures can be carried out here. A co-worker is present to give advice on book and binding formats.

Manual cross cutter up to 110 cm; automatic cutting machine up to 90 cm

PAPER MANUFACTURE

In addition to the manual creation of original printing paper, it is also possible to work in any medium involved in this process such as: Molding, pulp painting and pulp spraying, collages or three-dimensional works. Courses are offered regularly by the workshop director.

MARKETING OFFICE

The prints produced in the workshop may be commissioned and offered to collectors and buyers at a modest provision. Interested parties who would like to acquire original graphic art can make their choice from a wide range of unique styles. The marketing office cooperates with galleries and institutions in regularly presenting workshop artists and their works to

breiten Spektrum unterschiedlichster Arbeiten treffen. In Kooperation mit Galerien und Institutionen stellt der Vertrieb die Künstler der Werkstätten mit ihren Arbeiten vor. Neben dem Verkauf von Einzelgrafiken und Editionen bietet der Vertrieb für Großkunden Consultant- und Serviceleistungen von der Konzeption bis zur Hängung an.

Zugangsvoraussetzungen

Der Zugang ist unbürokratisch und steht allen in Berlin arbeitenden professionellen Künstlern offen. Nach Projektabsprache mit dem Werkstattleiter geht es los. Abteilungsleiter stehen für die einzelnen Druckbereiche zur Verfügung, führen in die Bedienung der Maschinen ein und stehen bei komplizierten Projekten mit Rat und Tat zur Verfügung. Im Großeinkauf bezogenes Material, wie die gängigsten Papiere, Kupferplatten usw., kann von der Druckwerkstatt günstig weitergegeben werden.

Öffnungszeiten / Gebühren

Die Werkstätten waren 1995 montags von 13 - 21 Uhr (Büro 13 -17 Uhr) und dienstags bis freitags von 9 bis 17 Uhr (Büro 9 bis 13 Uhr) geöffnet. Die Gebühren berechnen sich nach der Formel: Grundpreis pro Tag & Material & Aufgeld bei Auflagendruck, wobei das Grundgeld 1995 bei DM 15,- pro Tag inklusive der Versicherung und der nötigen Chemienutzung lag. Dienstleistungen für komplexere Arbeiten werden gesondert kalkuliert.

DRUCKWERKSTATT
Mariannenplatz 2
10997 Berlin
Tel 030 / 614 80 03
Fax 030 / 615 73 15

the public. Next to the sale of particular works of graphic art, the Marketing Office also offers interested customers more elaborate consulting services as well as professional creative services ranging from project conception to the actual positioning of the works themselves.

PREREQUISITES FOR ADMISSION

Admission is uncomplicated and is open to all professional artists working in Berlin. It all begins after the presentation and explanation of a project concept to the workshop director. Department directors are present at every stage of the printing process and are ready to instruct participants in the usage of the printing equipment and to offer advisory or practical assistance with more complicated projects.

WORKSHOP HOURS / COSTS

In 1995 the workshops were open Mondays from 1 to 9 p.m. (the main office from 1 to 7 p.m.), and Tuesdays to Fridays from 9 a.m. to 5 p.m. (the main office from 9 a.m. to 1 p.m.). Costs can be calculated according to the following formula : Basic rate per day & expenditure for materials & charges for series printing ; the daily fee in 1995 was DM 15, including insurance and necessary expenditures for chemicals used. Services rendered for especially complicated projects are calculated separately.

For more information please contact the main office of the print workshop:

DRUCKWERKSTATT
Mariannenplatz 2; 10997 Berlin
Tel 030 / 614 80 03
Fax 030 / 615 73 15

Jürgen Zeidler / Thomas Spring

Wie alles anfing

Jürgen Zeidler, Sie waren der erste Leiter der Druckwerkstatt, die nach einem langen Vorlauf 1975 geöffnet wurde. Wie kamen Sie persönlich dazu und was geschah damals?

Dazu bin ich gekommen, wie ich 1968 von der Hochschule abging. Ich hatte am Steinplatz Malerei studiert, und das ist für jeden, der da war, ein ziemlicher Bruch, aus dem geschlossenen System entlassen zu werden. Ohne Stipendium und ohne Arbeitsraum. In dem Nachklang gab es damals an der Hochschule das sogenannte »Karl-Marx-Seminar«. Mein Freund Manfred Bleßmann hatte damals gesagt, da mußt Du mal hinkommen, das ist ganz spannend da. Ich bin dann treu und brav hingegangen, bin auch geblieben und war dann, glaube ich, eineinhalb Jahre dabei. Das hat damals der Wolfgang Fritz Haug geleitet. Von dem haben wir sehr viel gelernt, nicht nur was Theorie betraf, sondern einfach auch wie man etwas tut, also wie schreibt man ein Protokoll, wie bereitet man eine Sitzung vor usw. Das ist ja etwas, was man ansonsten an der HdK nicht mal andeutungsweise gelernt hat. Das war ein Lehrauftrag, ich glaube aufgrund einer Forderung der Studenten.

In dem Zusammenhang hat man natürlich sehr viel über gesellschaftliche Zusammenhänge reflektiert. Damals wurde ja Tag und Nacht diskutiert. Und dann hat man sich nach einer Weile gefragt, was machen wir hier eigentlich, das hat ja überhaupt keine Wirkung. Und zu dieser Zeit gab es auch Diskussionen im SDS über Zusammenhänge von Kunst und Gesellschaft und Gesellschaft überhaupt, und dort waren auch Leute anwesend und beteiligt, die dann von da aus zum Marx-Seminar gegangen sind oder direkt zum BBK und dort praktische Politik gemacht haben. Das war eine Bewegung von zwei Seiten: einige Leute kamen vom SDS, interessante und namhafte Leute...

...Künstler?

...Künstler, ja, und es gab die Gruppe der Leute, die aus dem Marx-Seminar kamen. Die fanden sich im BBK zusammen. Der BBK war damals eine Altherrenriege, ein geschlossener Verein, die hatten damals, glaube ich, 150 Mitglieder. Man versuchte damals, diesen devoten und impotenten Verein aufzubrechen, der immer nur Dankschreiben an den Senat richtete, aber eigentlich nie etwas erreichte. Das gelang dann 1970. Da sind ich und viele andere in den BBK eingetreten und haben dann diesen Vorstand abgewählt. Das war natürlich eine ungeheure Randale. Also es ging sehr hart zu.

Das war auch eine Berliner Sondersituation?

Ja. Das gab es zwar woanders auch, in Frankfurt z. B., glaube ich, aber das ist dann dort wegen interner Streitereien innerhalb kürzester Zeit wieder zusammengebrochen. Bei uns gab es 1970 ein Paper, das Gernot Bubenick gemacht hat, der war damals im Vorstand. Also damals wurden in den Vorstand dann reingewählt: Gernot Bubenick, Arwed Gorella, heute Professor in Braunschweig, Paul Corazolla, heute Kunstamtsleiter Tiergarten, Dieter Ruckhaberle, Herbert Mondry, ich und der Bildhauer, Eugen Clermont, der heute nicht mehr lebt. In diesem Zusammenahng gab es also ein Paper, eine DIN A4-Seite, auf der stand, die Künstler brauchen eigene Produktionsmittel. Es gab zwar damals eine Druckwerkstatt in der Heerstraße, wo damals der Sitz des BBK war. Dort konnte man Radierung machen und ein bißchen Lithografie. Das war in der Mädchenkammer untergebracht, und man konnte es nicht als Produktion bezeichnen. Bubenick hat damals auch gesagt, wir brauchen moderne Offset-Maschinen, Siebdruck, Repro etc. Es war damals immer der Casus knacktus, daß der Senat praktisch auf unsere Forderung nie einging, weil er gesagt hat, die drucken doch bloß Flugblätter damit.

War diese Forderung eine Kopfgeburt von Bubenick oder lag das in der Luft? Es klingt ja so schön marxistisch, daß die Künstler ihre Produktionsmittel selber haben sollen?

Ja, Bubenick war ein bißchen ein Einzelgänger, aber man kann schon auch sagen, daß es in der Luft lag.

Ihr hättet ja auch Ateliers fordern können?

Naja, die Atelierfrage war damals nicht so aktuell wie heute, nicht so extrem. Man konnte ja damals immer noch Räume bekommen, die bezahlbar waren. Das war nicht der Top-Punkt.

Gab es innerhalb der Kunst-Szene Tendenzen, die Druckgrafik wichtig gemacht haben?

Ja, es war ja auch die Zeit, wo sehr viel Druckgrafik gemacht wurde. Wo es Massenauflagen gab, wo es große Editeure gab, die sehr viel und in sehr hohen Auflagen verlegt haben. Das war aber nicht das Entscheidende, man wollte sich da nicht dranhängen.

Ich denke, es wäre für damalige Verhältnisse plausibel, wenn aus einem Marx-Seminar heraus auch die Forderung vertreten wird, daß Kunst demokratisiert werden muß und der Druck als ein Mittel dazu erscheint. Also daß Leute, die wenige Mittel haben, sich auch Kunst kaufen können. Es gab ja damals auch in vielen Städten plötzlich die Forderung nach Artotheken etc

Ja. Aber erst einmal mußte man sie herstellen. Wir haben meiner Erinnerung nach nie explizit gesagt, wir stellen Grafik her, die von der Bevölkerung preiswert zu kaufen ist. Es ging darum, daß man Produktionsmittel, also Werkstätten hat, wo die Künstler preiswert arbeiten können, wo sie sich den Maschinenpark nicht selbst anschaffen müssen. Das ist ja eigentlich unerschwinglich für den einzelnen Künstler. Wo man lernen kann, wo man zusammenarbeitet. Wenn man einen Raum teilt, muß man sich arrangieren, man lernt voneinander. Das war der primäre Punkt. Der zweite wichtige Aspekt war: Der BBK wollte natürlich auch einen Erfolg, er hat sich damals explizit auf dieses Projekt geworfen, weil er gesagt hat, wir zersplittern uns und wir brauchen einen Top-Erfolg. Wir wollten beweisen, daß wir als neue Vorstandsmitglieder in der Lage sind, den BBK zu reformieren und etwas zu realisieren, was vorher nie machbar war. Nicht in der Dimension, nicht in der Qualität. Das hat ja auch in Berlin den Weg aus dem ständischen Verband in die Gewerkschaft geebnet. Mit dem Erfolg der Druckwerkstatt war der Zugang zur Gewerkschaft für die Künstler einleuchtend.

Wobei das ja ein gewisses Problem darstellen kann, Künstler in einer Gewerkschaft?

Ja. Es gab ja auch Probleme, es gab ja auch Austritte. Aber für viele war es einleuchtend, wenn wir gesagt haben, wir arbeiten wie eine Gewerkschaft und nicht wie, ich sage das noch einmal: wie ein devoter, ständischer Verband. Nur dann können wir unsere Interessen durchsetzen. Und das hat ja die Werkstatt als erste bewiesen, daß das möglich ist.

Zurück zur Szene damals. Wenn man von der Hochschule abging, war man vereinzelt und stand schlichtweg vor dem Nichts.

Ja, das war so, ist heute aber auch nicht anders.

Auf der anderen Seite wurden die alltäglichen Lebensverhältnisse gerade aufgebrochen, also es entstanden Wohngemeinschaften etc. War der Aspekt des Zusammenarbeitens besonders wichtig bei der Druckwerkstatt. Man konnte Drucke ja auch woanders drucken?

Nein, das konnte man nicht bezahlen. Das kann man heute noch nicht mal bezahlen. Also heute können nur arrivierte Künstler drucken lassen, weil die in der Lage sind, das zu bezahlen. Die andern sind nach wie vor in Bethanien oder arbeiten bei einem Freund oder bei der Volkshochschule, aber Druckaufträge zu vergeben, ist praktisch unmöglich. Also für eine Hunderter-Auflage von einer kleinformatigen, einfarbigen Radierung muß man heute eigentlich 1000,- Mark hinlegen. Und da die Künstler oder viele eigentlich nur 1000,- Mark im Monat haben oder vielleicht mal 1200,-, tun sie das nicht. Dann machen sie eben keine Grafik. Das war ja auch das Novum der Druckwerkstatt, daß die Künstler wieder anfingen, Druckgrafik zu machen. Weil das Personal, die Maschinen da waren.

Ich glaube aber schon, daß in dieser Zeit, wo nicht nur einige alte Zöpfe fielen, sondern sehr viele, daß das ein Zusammenhang hatte mit der Druckwerkstatt, aber das war uns nicht so klar bewußt. Das war eine Gesamtstimmung, daß man einfach nicht mehr mit dem, was da war, sich abfinden wollte. Es war zuwenig, was da war, es brachte nichts.

Drucke wurden also damals in Berlin, weil es so etwas wie die Druckwerkstatt nicht gab, in nennenswertem Maß gar nicht hergestellt? Es gab ein paar gewerbliche Druckereien, wo solche Maschinen noch herumstanden, die dann auch nach und nach abgeschafft wurden, weil sich das überhaupt nicht mehr rechnete.

Die Druckereien wollten mit den Künstlern auch nichts zu tun haben, bis auf wenige. Normalerweise passen Künstler in solche Arbeitsabläufe gar nicht herein, da zahlt die Firma nur drauf. Das ist dieses ewige Nörgeln und Rumfragen: Machen Sie den Ton heller, machen Sie den Ton dunkler, und dann steht der Künstler immer neben der Maschine und hält eigentlich die Arbeiter vom

221

Arbeiten ab. Man kann nicht mehr rationell arbeiten, man braucht die Zeit, man muß auf die Leute eingehen. Ein normaler Handwerker kann das nicht, der macht sein Handwerk gut, aber er kann nicht mit dem Künstler zusammen symbiotisch arbeiten. Das ist eine ganz andere Kategorie. In der Druckwerkstatt geht es aber nicht nur um Druckgrafik. Das Spektrum ist ja sehr weit: Ausstellungskataloge, Einladungskarten, Broschüren, Bücher, dort wird Papier hergestellt, dort wird gebunden - also Druckgrafik ist, glaube ich, nur ein Drittel von der Produktion dieser Werkstatt.

Das war auch in der ursprünglichen Idee so?

Druckgrafik, Kataloge, Einladungskarten, um den Künstlern zu helfen - das war's. Sie sollten sagen können, ich mache eine Ausstellung und kann mein Plakat drucken, ich kann meinen Katalog preiswert herstellen. Die anderen Sachen, wie Papier herstellen, Bücher binden und die Mariannenpresse, die kamen im Nachhinein. Das ergab sich aus den vorhandenen Möglichkeiten, aus dem organisatorischen und technischen Fundus.

Wie funktioniert denn die Arbeitsteilung zwischen Künstler und Personal in der Werkstatt?

Das ist sehr unterschiedlich und hängt von der Technik ab, inwieweit die Künstler eingreifen können oder sollen. Beim Steindruck kann an der Handpresse jeder arbeiten, der es einigermaßen gelernt hat. Viele müssen das ja auch erst einmal lernen, vielleicht haben die das an der Hochschule gar nicht gemacht oder haben es wieder vergessen

Es gehörte wesentlich dazu, daß die Künstler lernen können?

Ja. Das Personal ist dazu da, daß auch die Leute, die Anfänger sind oder Quereinsteiger, das die das lernen können. Es gab viele, die haben noch nie Druckgrafik gemacht. Die Druckwerkstatt ist schon Weiterbildungsinstitution. Ich würde sagen, es ist kaum jemand hingekommen, der diese einzelnen Kategorien beherrscht. Viele haben vielleicht früher Radierung gemacht, das ist das simpelste, sonst mußten sie alle lernen. Sie mußten lernen, wie man einen Katalog macht, wie man einen Entwurf dafür macht oder was man dazu alles braucht, wann man den Buchbinder einschalten muß usw. Das ist ein ziemlich komplizierter Vorgang. Das kann ein Künstler nicht können, kann man dort aber mit Hilfe des Personals lernen. Es ist auch so, daß man bestimmte Maschinen gar nicht alleine bedienen kann, die muß man zu

zweit bedienen. Im Steindruck z. B. braucht man zwei Personen für die große Presse, die da steht. Da steht der Drucker auf der einen Seite, der Künstler auf der anderen. Oder auch im Siebdruck müssen Dinge zusammengemacht oder die Maschine eingerichtet werden und dann druckt der Künstler selber durch. Und Offset und Repro sind natürlich relativ moderne Verfahren und werden an der Hochschule überhaupt nicht ausgebildet. Das macht dann das Personal eher alleine. Vielleicht mit dem Künstler zusammen, oder es werden bestimmte Vorbereitungsprozesse mit ihm gemeinsam gemacht. Also er wird schon gefragt, wie willst Du das haben? Mehr nach links, mehr nach rechts? Aber die eigentliche Durchführung macht dann in diesen beiden Abteilungen, Offset und Repro, das Personal.

Kann ich als Künstler auch hergehen und gegen Geld dort drucken lassem?

Zu meiner Zeit, da ich ja auch der Gewerkschaftsvertreter war, habe ich drauf geschaut, daß die Künstler möglichst sehr viel selbst machen. Also lernen, sehr viel selbst machen und sehr viel da sein. Das ging z. B. soweit, daß ich, als Kurt Mühlenhaupt seinen Drucker geschickt und gesagt hat, mach mal hier, gesagt habe, nein, das geht nicht. Du kannst nicht einfach jemand Fremden schicken und arbeiten lassen. Dann kam er selbst und hat mit uns gedruckt.

Die bloße Dienstleistungskiste war es also nicht?

Die habe ich unterbunden. Ich glaube, das ist heute ein bißchen anders. Wenn heute Blätter für A. R. Penck entstehen, steht der, glaube ich, nicht an der Maschine. Das hat der ja auch nicht nötig. Dann geht der eben woanders hin.

So einer geht normalerweise woandershin?

Ja. Das Zeug ist ja schon verkauft, bevor es gemacht ist. Warum soll der Mann drucken. In der Zeit kann er schon wieder fünf Bilder malen. Diese arrivierten Leute denken da ganz anders. Die denken rationeller was ihre Zeit betrifft. Aber die meisten, die dort arbeiten, sind ja nicht die Arrivierten, sondern sind die Leute, die von der Hochschule kommen, was tun wollen und ihre Zukunft aufbauen möchten. Die arbeiten ja da. Die Künstler, die schon im Markt erfolgreich sind, die arbeiten normalerweise nicht da. Bis auf wenige Ausnahmen. Also es gab damals drei Aspekte: Einmal Produktionsmittel in die Hand der Künstler, quasi als Hilfe zur Selbsthilfe, dann eine gewisse

Pädagogisierung, also daß man sich weiterbilden kann, daß man da etwas lernen kann, mit- oder voneinander, und eigentlich das versteckte Ziel - das wurde, glaube ich, nie so ausgesprochen -, daß man sagt, wenn die Künstler zusammen arbeiten und dann ihre Erfolge haben durch die Druckwerkstatt, dann sind sie auch bereit, diesen BBK zu unterstützen. Ihren Verband. Oder sie begreifen, daß ihr Verband eigentlich etwas wichtiges ist. Und das war damals auch so. Die Künstler waren eigentlich stolz auf ihren Verband. Heute ist das ein bißchen anders.

Alles ist größer geworden und geht in Richtung Dienstleistung und Service. Es ist auch sicher nicht einfach heute, gesellschaftliches Engagement nimmt überall ab oder organisiert sich, einfach anders, amorpher - Gewerkschaften, Parteien, Verbände, Vereine und Kirchen haben es da nicht leicht.

Ja, das stimmt. Das Kulturwerk ist eigentlich eine riesige Kulturorganisation in einem hohen Ausmaße. Ich wüßte nicht, wo es das sonst noch gibt in Europa. Man muß schon sagen, daß der Erfolg der Druckwerkstatt die anderen Erfolge nach sich gezogen hat. Wenn die Druckwerkstatt wegen Insuffizienz kaputtgegangen wäre, hätte es nie die Bildhauerwerkstatt gegeben oder ein Kunst-am-Bau-Büro oder solche Sachen. Aber es geht heute in Richtung Dienstleistung, wie auf einer anderen Ebene die Amerika-Gedenk-Bibiliothek. Deren politische Gründung kennt eigentlich auch kaum einer mehr, aber sie ist aus dem Kulturangebot der Stadt gar nicht mehr wegzudenken.

Die Amerika-Gedenk-Bibliothek ist ja auch nichts Schlechtes. Aber der Kern eurer Gewerkschaftsidee war, daß ihr die Produktionsmittel für die Künstler vom Senat habt finanzieren lassen. In den Händen des BBK treuhänderisch für alle Künstler?

Ja. So ist es. Und das war natürlich schwierig, den Senat von etwas zu überzeugen, wogegen er eigentlich sein muß.

Weil er ungern Geld ausgibt und politische Umtriebe fürchtete?

Ja. Die hatten Angst vor Ränkespielen, die gegen ihn auch zurückschlagen. Aber das war gar nicht der Fall. Wir haben dort nie Flugblätter gedruckt, das konnte man woanders viel besser. Aber wir haben immer politische Plakate gedruckt. Der härteste Fall, der mal passierte, war Ernst Volland,

der bei uns eine Serie von Postkarten druckte, und da war eine dabei, wo der Kopf vom Schleyer unter den Teppich gekehrt wurde. Dann wurde der kurze Zeit darauf ermordet. Das waren kritische Punkte, aber es kam nie zu einer Auseinandersetzung mit dem Senat, weil wir die auch schon in den Jahren zuvor schon in Gesprächen überzeugt hatten unter dem Motto: Die Kunst ist frei, die Kunst bestimmt der Künstler und nicht der Senat. Es gab dann so seltsame Formulierungen, daß auf den Werken mindesten zwei Drittel Kunst sein muß und nur ein Drittel Politik.

Die Ein-Drittel-Parole?

Ja, so ungefähr. Weil man sich darüber nicht einigen konnte.

Wie sollte denn das definiert werden? Flächenmäßig? Also Staeck ist dann immer politisch?

Ja, Staeck ist dann zwei Drittel Politik und ein Drittel Kunst: Das ist natürlich dummes Zeug! Wir haben immer gesagt, die Kunst ist frei und die Kunst bestimmt der Künstler und niemand sonst. Auch nicht wir, das Personal von Bethanien, wir haben nie bestimmt, ist das nun Kunst oder nicht.

Wie lief das denn nun im Einzelnen ab? Es gab die politische Forderung nach einer Werkstatt, aber es mußte ja die konkrete Idee oder Vision entstehen. Also wie wurde das in die Tat umgesetzt? Erst wollte der Senat nicht, dann gab er nach. War der Druck so groß?

Ja, der Druck war mächtig. Die Künstler haben ja ihre Verbündeten. Wenn man ein paar gute Journalisten in der Stadt hat, dann sind das immer die Verbündeten der Künstler. Die haben immer mit uns gutwillig zusammengearbeitet, bis auf die »Morgenpost«, die sagte damals: Rote Presse für Künstler, das geht nicht! Wir haben Pressekonferenzen gemacht, wir haben unsere völlig desolaten Druckmöglichkeiten in der Mädchenkammer fotografieren lassen, wir haben unsere Konzepte vorgelegt und dann stand das in der Presse.

Beim Senat muß es wohl gespalten gewesen sein. Der Senator Stein hat nie etwas gesagt. Der hat seine Leute arbeiten lassen. Senatsdirketor Ingsand war sehr gegen uns. Rainer Güntzer war anfänglich gegen uns, und dann hat er aber begriffen, daß das etwas werden kann. Daß das ein Modell ist. Und das ist es ja geworden. Ein Modell auch für andere Städte. Es sind ja sehr viele Leute aus anderen Städten gekommen und haben sich

224

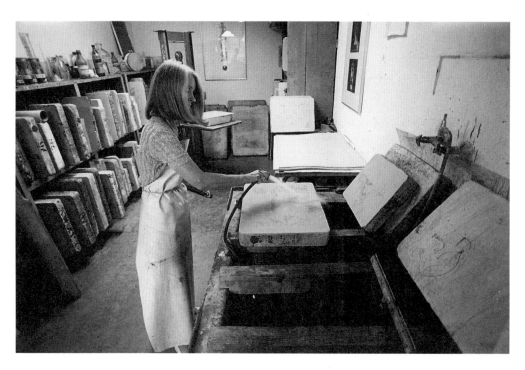

LITHOGRAFIEWERKSTATT: Steinbearbeitung

LITHOGRAPHY WORKSHOP: Preparing the stone

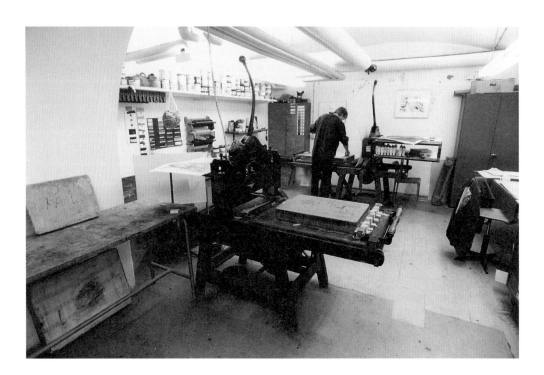

LITHOGRAFIEWERKSTATT. Halbautomatische Reiberpresse

LITHOGRAPHY WORKSHOP: Semi-automatic friction press

das angekuckt, um das nachzumachen. Das hat man dann schon begriffen, daß da eine Ernsthaftigkeit da ist und daß es schwierig ist, dagegen zu sein. Wir hatten ja auch die ganzen Zahlen zur Verfügung, das war ja damals so wie heute, daß die Kunst das letzte Rad am Wagen ist in der Kunst- und Kulturförderung. Wir haben immer gesagt, die Oper kriegt 40 Millionen und für Kunstankäufe sind 40.000 Mark im Jahr da. Da kann man schwer etwas dagegen sagen. Wenn man nachweist, daß seit Kriegsende die Bildende Kunst nie ausreichend gefördert wurde, sondern Berlin immer eine Stadt der Theater war und auch die Literatur mehr gefördert wurde als die Bildende Kunst - also das waren schon Argumente, da konnte man nicht einfach sagen, das stimmt nicht oder das geht nicht. Also wir haben richtig gearbeitet dafür, nicht nur der Vorstand, sondern die Künstler standen auch dahinter und haben in ihrem Bereich argumentiert.

Wie ging es dann weiter?

Wir wollten mit der Druckwerkstatt eigentlich in das Stadtzentrum, möglichst gegenüber der Hochschule, aber da war natürlich die Miete nicht zu bezahlen. Man wollte dann von Seiten des Senats woandershin. Damals war ja auch die Idee der dezentralen Kulturarbeit ein bißchen stärker vorhanden als heute, und man hat gesagt, also wenn wir das machen, dann machen wir das dort, wo der Stadtteil sowieso unterbelichtet ist. So ist ja auch die Pankehalle sinnvoll im Wedding und die Druckwerkstatt in Kreuzberg. Kreuzberg war damals schon von Künstlern bewohnt, aber kulturell war da nichts, gar nichts. Das Nächste, was es gab, war die Schaubühne am Halleschen Ufer und die Amerika-Gedenk-Bibliothek, wenn man sie noch nennen will. Da hinten war kulturelles Niemandsland bis nach Britz runter. Dann wurde das Krankenhaus Bethanien gerade geschlossen. Das gehörte der evangelischen Kirche und war ein altes Krankenhaus, 1848 gebaut, mit 12-Bett-Zimmern. Das Urban-Krankenhaus war gerade fertig und Bethanien nicht mehr brauchbar. Das stand dann ein, zwei Jahre leer, und es wurde diese Idee gestrickt, daß man da ein kulturelles Zentrum draus macht. Also man richtet dort nicht nur die Druckwerkstatt ein, sondern auch das Künstlerhaus Bethanien. Das Künstlerhaus ist dieser Zusammenschluß von Akademie und DAAD. Also Künstlerhaus, Kunstamt Kreuzberg und die Druckwerkstatt, das war die Idee, und diese drei sind ja heute noch da drin. Insofern ist das natürlich wirksamer geworden. Die Druckwerkstatt alleine wäre bestimmt nicht so attraktiv

am Mariannenplatz. Das ist schon richtig. Man hat uns dort zusammengepackt, in einem Packet verschnürt. In dem Packet waren wir natürlich nicht mehr ganz so »gefährlich« für das Abgeordnetenhaus, weil man gesagt hat, na, ja, dann werden die da schon befriedet.

Also die Sache wurde dann im Abgeordnetenhaus mit 2,5 Millionen beschlossen, Künstlerhaus und Druckwerkstatt waren praktisch ein Vorhaben, das Kunstamt lief extra. Das war 1973, und dann ging es an die Planung. Das war im Vorstand mein Hauptschwergebiet, weil es im Vorstand eigentlich niemanden gab, der etwas von Druckgrafik verstand. Ich war der einzige, und da hat man gesagt, dann mach' Du das. Das war wie bei der Russischen Revolution, da haben sie auch einen Postminister gesucht, und dann war da gerade einer, der mal Briefträger war und dann Postminister wurde. Und so war das da auch.

Ich habe eine Grobplanung gemacht, um die Kosten zu ermitteln für die Einrichtung. Es gab einen Architekten, Erhard Suck, der das von der Architekturseite geplant hat. Und dann dauerte es zwei Jahre bis im Januar 1975 eröffnet werden konnte. Mit einer Abteilung. Die anderen sind dann sukzessive dazugekommen. Die erste war Radierung, dann kam Siebdruck und so ging's eins nach dem anderen. Das mußte ja mit den Maschinen bestückt werden, die Leute mußten eingearbeitet werden. Das war nicht auf einmal machbar. In dieser Realisierungsphase gab es keine Probleme, das Geld war ja da. Das Einzige, was dann immer passiert und die Dinge verzögert, war, daß das Geld natürlich nicht reichte. Man stellte am Bau fest, daß der Fußboden nicht so gemacht werden konnte, wie geplant usw. Das gab zwar ein Debakel im Parlament, aber das war problemlos. Der Kultursenat stand ja dahinter. Aber es war natürlich schon schwierig, die Werkstatt in Gang zu setzen. Das hieß ja nicht, daß die vom ersten Tag an voll war. Wir mußten ja auch Einnahmen machen. Und keiner war geübt, in dem, wie man das ausrechnet, wie man das verwaltet. Wir waren alles Anfänger. Auch ich war Anfänger.

Es gab auch keinerlei Vorbilder?

Nein. Es gab keine Vorbilder für die Frage, wie man damit verwaltungsmäßig und organisatorisch umgeht. Wir waren ja kein Wirtschaftsbetrieb, wo man sagt, man hat soviel Umsatz, soviel Kosten und das ist der Gewinn und das wird reinvestiert oder es werden Rücklagen gebildet etc. Wir ha-

225

ben Subvention bekommen, ich glaube damals waren es 500.000,- Mark, wir hatten ein besonderes Klientel. In dieser Größenordnung gab es keine Vorbilder, wie man mit so vielen Künstlern gleichzeitig umgeht, wie man das organisiert und macht. Wir waren in einem freischwebenden Raum. Wir mußten die Kosten für die Künstler ermitteln anhand dessen, was wir im Lauf des Jahres beigesteuert haben. Und das ist spekulativ. Das mußte ständig korrigiert werden. Man mußte die Künstler animieren, etwas zu tun. Man mußte Leute reinkriegen, mußte die Werkstätten auf einem Level halten, daß da auch immer gearbeitet wurde. Wir haben dann auch, das war ja gar nicht geplant, dafür gesorgt, daß Material da war. Das war ja nicht selbstverständlich: die vielfältigen Papiersorten, Farben, jede Abteilung hat ja andere Farben, das mußte man heranschaffen, zur Verfügung halten, kalkulieren, einkaufen, verbuchen etc. Und was damals auch ein großes Problem war, war Leute zu finden. Z. B beim Steindruck gab es zwar Künstler, die Steindruck konnten, aber die waren nicht willens. Die haben gesagt, ich lasse mich doch nicht fest anstellen. Oder sie haben gesagt, mit so einer Steindruck-Schnellpresse kann ich gar nicht umgehen, ich habe immer nur mit der Hand gedruckt usw. Das war ein Verfahren, was damals nicht mehr so gemacht wurde, wir mußten uns Fachleute holen und uns selbst anlernen lassen. Wir haben selbst gelernt damals, damit wir es den Künstlern weitergeben können. Im Siebdruck vielleicht weniger und Radierung war sowieso nicht das große Problem. Da gab es genügend ausgebildete Leute. Aber teilweise auch im Offset, wenn da jemand mal Grafik gemacht hat, wie geht man damit um?

Steindruck war eine so vergessene Technik - obwohl sie jung ist im Vergleich mit Radierung, Kupferstich und Hochdruck - daß es damals schon schwierig war, Leute aufzutreiben, die das beherrschten?

Ja.

Ich will noch einen anderen Bogen schlagen: Damals war ja in der Kunst alles im Umbruch, in den Endsechziger, 70er Jahren: also es gab Fluxus, Happening, Pop, Performance Art, Arte Povera usw. Im Grunde war doch überhaupt nichts mehr klar und wurde nichts mehr »tradiert«. Hier gab es dann eine Werkstatt, die tradierte Formen vermittelte. Gab das Probleme?

Nein. Unser Hauptpart war ja die technische Realisierung von Vorhaben, die Künstler machen woll-

ten. Wir haben nicht geguckt, was da drauf ist. Wir haben nicht juriert oder zensiert. Sondern wir haben gesagt, da kommt jemand und der will etwas. Und jeder Künstler will etwas anderes. Jeder hat eigentlich sein eigenes Problem, was er da in die Werkstatt bringt und das galt es zu realisieren. Und ob das im Steindruck war oder in der Radierung oder im Siebdruck, das war ziemlich egal. Wenn also jemand ein begabter Fluxuskünstler war, warum sollte der Steindruck machen? Der hat halt drei Latten zusammengenagelt.

Oder einen Siebdruck gemacht

Ja, ja. So Leute gab es. Schnell und effektiv.

»Kunst muß schnell gehen« hatte Andy Wharhol damals gesagt.

»Kunst ist schön, macht aber Arbeit« hat Karl Valentin gesagt! Die Techniken bestimmen die Künstler oder die Künstler bestimmen die Techniken. Also wenn einer modern sein will, dann macht er keine Radierungen, das wäre absurd. Das ist eine Technik des 15. Jahrhunderts. Warum sollen Fluxuskünstler Radierungen machen? Das eignet sich nicht dafür. Die Technik prägt auch die Produkte. Und die traditionellen Techniken der Künstler sind halt Radierung, Buchdruck - also Holz- oder Linolschnitt oder Schrift - Steindruck, die sind traditionell bedingt. Siebdruck ist in den 50er Jahren eigentlich in Deutschland erst möglich geworden. Insofern haben dann Leute, die sich für moderner hielten, Siebdruck gemacht. Oder Offsetgrafik. Das gab es auch. Auch mit Hilfe von fotografischen Mitteln. Bubenick z. B. hat sehr viel Siebdruck gemacht. Sehr außergewöhnliche Sachen. Als Beispiel: Er hat mal aus seinen zwei Buchstaben G. B. ein Raster gemacht. Der hat das also in sein Emblem eingebunden. Der kam mit einer Tafel, und das wurde dann immer mehr verkleinert, das war eine Arbeit über ein Viertel Jahr, bis er einen richtigen Raster hatte, den man mit dem Auge kaum noch sehen konnte und aus seinen Initialen bestand. Dann hat er diesen Raster benutzt, um seine Grafik herzustellen. Das heißt seine ganze Grafik, die er gemacht hat, war durchsetzt mit seinem Raster. Das war eine sehr spannende und interessante Geschichte. Der hat die ganze Welt mit seinem Raster überzogen, also in seinen Produkten.

Gehen Sie durch die Druckwerkstatt: Da gibt es mal einen mit einem flotten Pinselstrich oder mit einem flotten Namen, aber selbst Penck ist ja in den Grafiken, die er da macht, traditionell. Da

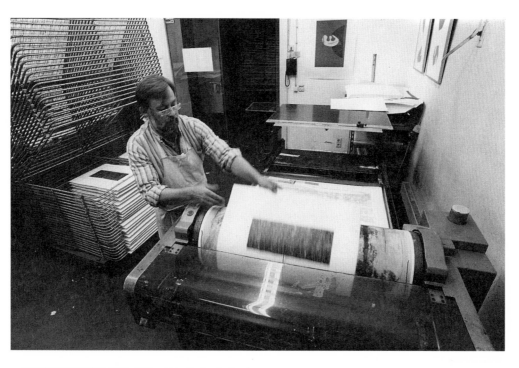

BUCHDRUCKABTEILUNG. Halbautomatische Andruckpresse

PRINTER'S DEPARTMENT: Semi-automatic stamp press

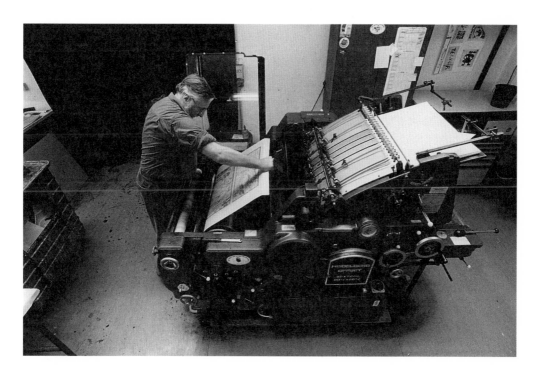

OFFSETABTEILUNG: Schnelldruckpresse

OFFSET DEPARTMENT: Automated press

228

RADIERWERKSTATT: Große Handpresse

ETCHING WORKSHOP: Large manual press

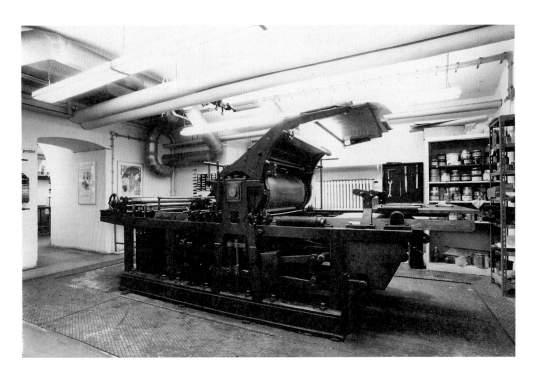

LITHOGRAFIEWERKSTATT: Schnellpresse

LITHOGRAPHY WORKSHOP: Automatic press

gibt es ganz andere Leute. Also Dieter Roth hat z. B. bei sich Salami per Druck in seine Grafiken eingearbeitet. Das ist in Bethanien nie passiert. Da geht jemand über die Grenzen hinaus. Es gab Fettflecke und es roch bestialisch.

Das habt ihr nicht gemacht?

Sowas haben wir nicht gemacht. Nein.

Ihr hättet es aber nicht vermieden?

Wir hätten es mit Freude gemacht! Nur wie kriegt man Dieter Roth nach Berlin? Also Druckgrafik, auch mit Siebdruck, das sind eigentlich traditionelle Verfahren.

Ist das etwas, was man als Künstler nebenbei macht, um eher Geld zu verdienen?

Das ist ein Medium! Ein Medium unter vielen. Künstler machen Aquarelle, sie machen Gouachen, sie machen Ölbilder, inzwischen machen sie auch Plastiken, und so machen sie auch Druckgrafiken. Mal ist eben Druckgrafik angesagt, das machen sie dann drei Jahre und dann sagen sie: Scheißdruckgrafik! Ich mache nur noch Originale! D. h. nicht, daß sie in fünf Jahren dann nicht wieder sagen, ich steige doch wieder ein. Weil sie eben eine Idee dazu haben.

Damals, um noch mal an's Marx-Seminar anzuschließen, gab es ja viele Theorien geschichtsphilosphischer Art, ob man Kunst überhaupt noch machen kann, Wharhol wurde mit Brecht verglichen und der maschinelle Druck oder der Siebdruck erschien dann als das angemessenste?

Ja. Oder Walter Benjamin. Aber das hatte alles keine Wirkung. Absolut keine Auswirkung. Aber wir hatten auch in dieser Richtung gar keine Vorstellung. Wir wollten nicht die Kunst mit der Druckgrafik ins 20. Jahrhundert katapultieren. Sondern wir wollten diese Werkstatt für die Künstler, Produktionsmittel, Hilfe zur Selbsthilfe. Niemand hat im BBK, und da weigert sich der BBK heute noch, innovativ oder qualitativ auf die Produkte eingewirkt. Das kann man dem BBK manchmal zum Vorwurf machen. Aber das ist ein so schmaler Grat, auf dem der BBK da wandern müßte. Er kann nicht sagen: Freiheit für die Kunst und dann innovativ-jurierend sein. Die Frage ist auch, wer würde das organisieren? Wir haben damals gesagt, na gut, dann müßte man Leute holen, da müßte man Seminare machen, da muß man die einladen, da muß man Symposien ma-

chen. Da war dann aber die zweite Frage, wer bezahlt das? Wenn man so etwas macht, dann muß das schon auf dem internationalen und höchsten Niveau laufen, damit es irgendwann einmal Wirkung haben kann. Aus uns selbst heraus wäre das nicht möglich gewesen. Man hätte sagen können, Dieter Roth, der ja damals schon Grafik und sehr interessante Grafik in Mengen gemacht hatte, den müßte man mal für ein Viertel Jahr gewinnen, in der Druckwerkstatt in Bethanien Seminare zu machen. Das hätte allerdings einiges gekostet. Und es hätte eine Kette sein müssen.

Im Abgeordnetenhausbeschluß steht, daß die Druckwerkstatt auch dazu da ist, das allgemeine Niveau der Druckgrafik zu heben. Das war also durchaus beabsichtigt?

Ja. Das ist unsere Formulierung. Das war aber nicht bezogen auf Gestaltungsideen oder Inhalte, sondern auf die technische Realisierung. Wenn die Technik nicht da ist, dann kann man überhaupt nicht konkurrieren. Damit war nicht gemeint, wir werden in Zukunft die besten oder modernsten Druckgrafiker finden oder selbst die interessantesten von Europa sein.

Der erste Leiter der Bildhauerwerkstatt hatte es explizit zu seinem Konzept gemacht, das Niveau der Bildhauerei in Berlin durch das Instrument Werkstatt zu erhöhen. Es gab dann workshops, für die er allerdings auch das Geld von Philip Morris bekam, was dann zu Problemen führte. Ihr hattet diese Idee nicht?

Das sind ja auch zwei verschiedene Epochen. Für die erste Epoche mit der Druckwerkstatt war das Entscheidende, ein Modell zu schaffen, nach innen und nach außen, was funktioniert. Was beweist, daß Künstler etwas selbst verwalten können und mit Erfolg selbst etwas auf die Beine stellen können. Und der Erfolg war ja da. Und das zu realisieren - es gab ja von nichts eine Erfahrung, auch vom Maschinenpark, man mußte ja herausfinden, was am sinnvollsten war -, diese Arbeit hat uns enorm ausgefüllt. Die verfügbaren Techniken auf einem möglichst breiten Level zur Verfügung zu haben und weiterzuvermitteln, das hat uns Jahre gekostet. Es dauerte mindestens drei oder vier Jahre, bis wir das ganze Spielmaterial hatten, das wir den Künstlern dann anbieten konnten. Wir kamen gar nicht auf die Idee, zu sagen, wir treiben Gelder auf, um großartige workshops zu machen. Es gab welche, aber das hing an der Zufälligkeit der Einzelpersonen. Aber die besten Leute heranzuholen? Vielleicht haben

wir damals gar nicht gewagt daran zu denken. - Sie haben Recht, hätte man tun können, damals.

Mich interessiert das nur, weil Sie sagten, es hätte auch pädagogische Vorstellungen gegeben.

Unsere Pädagogik ging ja in eine andere Richtung. Das ging dahin, die Künstler mit den Möglichkeiten, die wir hatten, erfolgreicher zu machen mit ihrer Arbeit. Und in Bezug auf den BBK den einzelnen zu stärken und die Organisation. Und das hat Wirkung gehabt. Ich habe das vielleicht auch mehr als eine soziale Sache gesehen. Wie haben in eine andere Richtung gedacht. Wir haben mit den Künstlern Bildungsreisen gemacht, wir haben zusammen gekocht, wir haben mit ihnen Ausstellungen gemacht, wir haben für die verkauft. Das haben wir ja damals quasi aus dem Nichts angefangen. Wir haben gesagt, wenn die Grafik schon da ist, wenn wir einen Fundus haben, dann kann man ihn zeigen, und wenn man ihn zeigen kann, dann kann man ihn auch verkaufen. Also ich behaupte, wir haben damals so viel verkauft, wie die heute verkaufen. Obwohl wir das alles nebenbei machten.

Aber wir haben auch Kurse gemacht, wir haben alle möglichen Organisationen in Berlin, die etwas mit Kunst zu tun haben wie »Jugend im Museum«, wie die Volkshochschulen für die Druckwerkstatt interessiert, die haben damals Kurse bei uns gemacht. Ich habe immer gesagt, es ist ja unerhört, daß diese Werkstatt acht Stunden offen ist und dann ist sie 16 Stunden zu. Da haben also die Künstler im Auftrag der Volkshochschule Kurse gemacht. Wo unter anderem auch wieder Künstler teilgenommen hatten, weil die tagsüber nicht konnten oder gearbeitet hatten. Dann haben wir Lehrerweiterbildung gemacht, dann haben wir didaktische Materialien erarbeitet zu den Techniken, die in Ausstellungen gingen.

Haben Sie auch auf die Künstler direkt eingewirkt?

Also wir haben schon auf die Künstler eingewirkt, wenn man so eng zusammenarbeitet, dann geht das gar nicht anders. Dann sagt man schon, ja vielleicht solltest Du das ein bißchen heller oder dunkler machen. Also in diesem Sinne: praktisch beratend. Weil wir etwas von Kunst verstanden. Ich glaube schon, etwas davon zu verstehen.

Bringt das nicht so seine Schwierigkeit mit sich? Als Künstler verfolgt man ja eine Idee, die viel-

leicht unduldsam ist zu anderen Entwürfen? Ich könnte mir das als schwierig vorstellen. Das Personal muß sich ja ungeheuer zurückhalten. Man darf ja nicht sagen: Oh Gott, wie grausam!

Nein, das gab es bei uns nicht. Das gibt es auch heute nicht. Ich habe meine Aufgabe so verstanden, daß ich versuchte, gegenüber den Künstlern neutral zu sein. Ich habe nicht gesagt, das ist schlecht und das ist gut.

Das muß man ja nicht sagen, das kann ja sprachlos gehen: Vorlieben, Sympathien etc.

Ja gut, da kann man dann nichts mehr machen. Sagen wir mal so: Ich hoffe, daß ich versucht habe, das dann nicht spürbar werden zu lassen. Ich habe auch unserem Personal, das waren dann ja immerhin zehn Leute, ich habe denen das klar gesagt, daß sie Distanz halten zu den Künstlern und nicht entscheiden dürfen: Ich arbeite nur mit dem und der darf nicht rein usw. Der Versuch der Egalité war schon da. Ich bin überzeugt, daß das auch heute noch so ist.

Aber beraten wurde in jedem Fall?

Ja. Man sieht ja am Künstler, ob er zögerlich ist oder ob er entschieden ist oder ob er Zeit braucht, um darüber nachzudenken. Das weiß ich ja als Künstler. Das sehe ich, das spüre ich ja. Wenn jemand also verzweifelt ist, dann gehe ich hin und sage, wir setzen uns mal hin und schauen mal, wieviel Möglichkeiten es gibt, wo oder wie man weiterarbeiten könnte. Aber nie die Inhalte. Das haben wir nie gemacht. Technik, Farbgebung, aber nicht Inhalte.

Wie sehen Sie mit Ihrer Erfahrung eigentlich die Zukunft der Druckwerkstatt?

Die Druckwerkstatt ist ein Modell und eine Institution geworden, die sich weit über Berlin hinaus bewährt hat. Das Feld ändert sich natürlich, die Künstler ändern sich und ihre Arbeitsbereiche verschieben sich, es kommen völlig neue Techniken hinzu, und hier muß man sehr wachsam sein. Es ist nicht nur eine Medienwerkstatt, die man schaffen und mit der Druckwerkstatt »vernetzen« muß, es geht auch um eine Erweiterung zu neuen Inhalten. Die Künstler wollen heute auch mehr in Richtung »Unternehmensberatung«, Wirtschaftsberatung, die wollen einfach wissen: Wie macht man was? Die jungen Künstler denken heute anders und da muß man etwas anbieten. Diese Veränderung im Selbstbild wird viel verändern.

Thomas Wulffen

Testfeld der Drucktechnik

Den Gang in die Katakomben der druckkünstleri-
schen Glückseligkeit kennt wohl ein Großteil der
hiesigen Künstler. Durch das Foyer des Hauses Be-
thanien am Mariannenplatz 2 in Kreuzberg, ehe-
mals Kreuzberg 36, tritt der Besucher in einen da-
hinterliegenden Flur, um sich gleich nach links zu
wenden. Dort schützt eine Eisentür den Zugang
zur Glückseligkeit. Wer die Tür öffnet, wird emp-
fangen von einem Wärmeschwall, der allerdings
nicht von dem zuweilen doch hitzigen Treiben in
der Druckwerkstatt selbst stammt, sondern von
dort verlaufenden Heizungsrohren. Eine weitere
Tür versperrt den direkten Eingang zur Druckwerk-
statt, aber an ihr kann der Besucher schon able-
sen, daß er sich direkt vor der Werkstatt befindet:
Druckwerkstatt, Kulturwerk des Berufsverbands
Bildender Künstler Berlin GmbH, Öffnungszeiten
Montag 13 - 21 Uhr, Dienstag - Freitag 9 - 17
Uhr. Vor ihm öffnet sich ein langer, schmaler Flur,
von dem ein weiterer schmaler Flur abzweigt.

Durch diese Katakomben mit der Gesamtfläche
von ungefähr 1600 Quadratmetern, geborgen im
ehemaligen Krankenhaus Bethanien, sind minde-
stens drei wenn nicht mehr Generationen zeit-
genössischer Künstler geschritten. Und diese
Generationen haben wesentlich das Erscheinungs-
bild der Druckwerkstatt mitbestimmt. Die Werk-
statt ist zwar eingebunden in den Berufsverband
Bildender Künstler Berlin, aber sie steht nicht nur
den Mitgliedern des BBK offen, sondern allen
interessierten Künstlern.

Während der vergangenen zwanzig Jahre haben
deshalb nicht nur unterschiedliche Künstlergene-
rationen hier ihr Arbeitsfeld gefunden, sie haben
auch über die im Hause angebotenen Druck-Tech-
niken der Kunst der jeweiligen Zeit Ausdruck ge-
geben - im wahrsten Sinne des Wortes. Die zwan-
zig Jahre, seit denen die Druckwerkstatt existiert,
können somit nicht alleine als Geschichte der In-
stitution geschrieben werden, sie können auch als
Geschichte der zeitgenössischen Kunst und ihres
Wandels begriffen und beschrieben werden.

Dies zeigte sich schon bei der Gründung der Insti-
tution im Jahre 1975. Im selben Jahr veröffent-
lichte Peter Handke seine »Stunde der wahren
Empfindung«, im Kino war Volker Schlöndorffs
»Die verlorene Ehre der Katharina Blum« zu se-

Testing Ground for Print Techniques

*The majority of local artists have presumably
made their way to the catacombs of print paradise.
Through the foyer of the Bethanien-House at
Mariannenplatz 2 in Kreuzberg, previously
Kreuzberg 36, the visitor reaches a hall, from
which he immediately takes a left turn. There, an
iron door protects the entrance into paradise.
Upon opening the door, one is greeted by a heat
wave, which, however, does not arise from the
sometimes heated activity of the Print Workshop
but from nearby heating pipes. Another door blocks
the direct entry to the Print Workshop. On it the
visitor can read that he finds himself directly in
front of the workshop: Druckwerkstatt [Print
Workshop], Kulturwerk des Berufsverbands
Bildender Künstler Berlin GmbH, Öffnungszeiten
Montag 13 - 21 Uhr, Dienstag - Freitag 9 - 17
Uhr [opening hours Monday 1:00 -9:00 p.m.,
Tuesday - Friday 9:00 a.m. - 5:00 p.m.]. A long,
narrow hallway, from which another narrow hall
branches off, opens out before the visitor.*

*At least three generations of contemporary artists
have made their way through these catacombs with
a total surface area of about 1,600 square meters,
hidden in the former Bethanien Hospital. And
these generations have strongly influenced the
appearance of the Print Workshop. The workshop
belongs to the Berlin Association of Visual Artists
(BKK) but is open not only to members of the
BBK but to all interested artists. Thus, during the
past twenty years, not only have various artistic
generations found a place to work; they have also,
through the methods of printing available here,
given expression, in the true sense of the word, to
the art of the time. The twenty years in which the
Print Workshop has existed can thus not only be
recorded as the history of an institution but can
also be understood and described as the history of
contemporary art and its transformation*

*This became clear at the very foundation of the
institution in 1975. In the same year Peter
Handke published his »Hour of True Perception«;
at the cinema, Volker Schlöndorff's »The Lost
Honor of Katharina Blum« could be seen. In
Stuttgart the Baader/Meinhof trial began, and
Spain, after Franco's death and the coronation of
Juan Carlos, began making its way toward a
democratic society. In Helsinki the final CSCE*

hen. In Stuttgart begann der Prozeß gegen Baa-der/Meinhof, und Spanien machte sich nach dem Tode Francos und der Inthronisation von Juan-Carlos auf den Weg in eine demokratische Gesell-schaft. In Helsinki wurde die KSZE-Schlußakte unterzeichnet. In diesem Klima der politischen Öffnung war die Etablierung der Druckwerkstatt tatsächlich eine Stunde der richtigen Empfindung.

Der Gründung waren Zeiten des Vorplanens, des Überzeugens, der politischen Lobby-Arbeit voran-gegangen, die letztlich zum Erfolg führten. Ohne die Tatsache überbewerten zu wollen, war die Einrichtung der Werkstatt zu diesem Zeitpunkt ein spätes Ergebnis des gesellschaftlichen Aufbruchs, den die Studenten-Unruhen um 1968 nach sich zogen. Jürgen Zeidler als erster Werkstattleiter hat diesen Aufbruch in seinem Beitrag für die Ju-biläumsbroschüre »10 Jahre Künstlerwerkstätten in Berlin«1 nachgezeichnet.

Treibende Kraft hinter der Einrichtung der Druck-werkstatt war das sogenannte Marx-Seminar, das sich vor allem aus jungen Kunsthochschulabsol-venten rekrutierte. Die hatten Überlegungen zur praktischen Arbeit in den Kulturverbänden ange-stellt und ein Ergebnis dieser Überlegung war die Forderung nach »1. Einrichtung einer Werkstatt Offsetdruck und Siebdruck (Plakatformate) in unsere Verantwortung«. Der Zusatz Plakatformate wies auf die politische Arbeit hin, für die man die Druckwerkstatt auch nutzen wollte. Der Senat vermutete deshalb auch, daß »...eine zweckent-sprechende Verwendung des umfangreichen Ge-räteparks, nämlich ausschließlich für künstlerische Produktion keineswegs gewährleistet« sei. Die Zeiten aber waren so, daß künstlerische Produk-tion auch politisch eingebunden wurde und in diesem Sinne könnte man die Einrichtung der Druckwerkstatt selbst als ein künstlerisches Unter-nehmen begreifen. Der Ansatz hat sich über die Jahre bewährt, denn noch heute ist die Druck-werkstatt ein offenes System, das wesentlich mit-bestimmt wird von den Künstlern, die dort vor Ort arbeiten.

Das politische Moment ist in den Hintergrund gerückt und dennoch scheint es gerade in die-sem historischen Augenblick wieder von besonde-rer Bedeutung zu werden. Denn die Stadt Berlin hat kaum finanzielle Ressourcen übrig und das wenige dient eher dazu, Renommierprojekte zu fördern als die Grundstruktur, die solche Projekte erst ermöglichen. Ohne eine festes Fundament brechen die Leuchttürme aber über kurz oder lang in sich zusammen.

document is signed. In this climate of political opening, the establishment of the Print Workshop was indeed an hour of correct perception. Planning, convincing and political lobbying, which finally succeeded, preceded its foundation. Without trying to over-estimate this event, one can say that the founding of the workshop at this time was a late result of the social changes caused by the student revolts around 1968. As the first director of the workshop, Jürgen Zeidler describes these changes in his contribution to the anniversa-ry brochure »10 Years of Arists' Workshops in Berlin.«[1] The driving force behind the establish-ment of the Print Workshop was the so-called Marx seminar, which consisted primarily of young graduates of the art academies. They had thought about practical work in the cultural associations, and a result of their deliberations was the demand for »1. The establishment of a workshop for offset and silk-screen (poster formats) printing under our responsibility.« The addition »poster formats« pointed to the political activities for which one wanted to use the Print Workshop. The city council thus suspected that »... proper use of the extensive set of equipment, namely exclusively for artistic production, is by no means guaranteed.« But times were such that artistic production was also political, and in this sense the establishment of the Print Workshop could itself be understood as an artistic undertaking. The idea has proven successful over the years, and today the workshop is still an open system in which the artists working there have a decisive voice. The political aspect has receded into the background but in this particular historical moment it again retains a special significance. For the city of Berlin is short of financial resources, and what little there is serves more to promote impressive projects than the basic structures which make such projects possible. Without a sturdy foundation, though, the light-houses will eventually collapse.

This »foundational« work manifests itself in the Print Workshop every day. Numbers reveal these dimensions without showing the real nature of the work there. Each year two hundred artists are at work at twenty-five workplaces. The number of works produced can hardly be counted any more. Nor can one exactly determine the percentage of prints stemming from this workshop over and against the number of prints produced in Berlin as a whole. But one can certainly assume that every art aficionado in the city has come into contact with at least one product from the Print Workshop. This is certainly in part due to the broad spectrum of products made their: silk-screen,

DETLEF OLSCHEWSKI: *GROSSE UNRUHE*
Radierung und Holzschnitt, 81 x 58 cm.
DETLEF OLSCHEWSKI: GROSS DISQUIET
Etching and woodcut
Print Workshop 1995

MANFRED ZSCHOKKE: *HAND UND FÜSSE*
Radierung, 104 x 77,5 cm.
MANFRED ZSCHOKKE: HAND AND FEET
Etching, 104 x 77,5 cm.
Print Workshop 1995

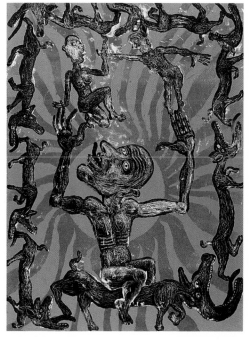

JOSEAS.
Lithografie, 66 x 50 cm
Lithography, 66 x 55 cm
Print Workshop 1994

TONI WIRTHMÜLLER.
Siebdruck, 70 x 50 cm
Screenprint, 70 x 50 cm
Print Workshop 1993

234

Diese »fundamentale« Arbeit zeigt sich in der Druckwerkstatt Tag für Tag. Zahlen legen diese Dimensionen offen, ohne das sie die wirkliche Arbeit wiedergeben. Pro Jahr arbeiten rund zweihundert Künstler an fünfundzwanzig Werkstattplätzen. Die Anzahl der dabei entstehenden Arbeiten läßt sich kaum mehr zählen. Der Prozentsatz an Druckerzeugnissen, die diesem Ort entstammen, gegenüber der Gesamtanzahl der Druckprodukte, die in Berlin herumgehen, läßt sich nicht genau ermitteln. Es ist aber sicherlich davon auszugehen, daß jeder Kunstfreund in der Stadt mindestens einmal ein Ergebnis der Arbeit der Druckwerkstatt in der Hand gehalten hat. Das liegt sicherlich auch an der Angebotspalette, die die Druckwerkstatt bietet: Siebdruck, Radierung, Lithographie, Buchdruck, Reprofotografie und Offsetdruckerei. Seit 1985 beherbergt die Druckwerkstatt auch eine Papierwerkstatt, gegründet von John Girard und heute geleitet von Gongolf Ulbricht. In dieser Werkstatt wird die alte Kunst mit Papier gepflegt. So haben Frank Badur und A. R. Penck hier mit sogenannten Papiergüssen gearbeitet. Neben der Arbeit vor Ort bot die Papierwerkstatt auch workshops in Leipzig und in der Kunsthochschule Weißensee an. In der angeschlossenen Buchbinderei können die Arbeiten zu Büchern vervollständigt werden.

Solche Aussagen aber sagen wenig über die tatsächliche Arbeitsatmosphäre in den Kellern des Hauses am Mariannenplatz. Die kann man wahrscheinlich nur direkt am eigenen Leib erfahren. Der Autor hat insgesamt dreimal in verschiedenen Projekten mit der Druckwerkstatt zusammengearbeitet. Zum einen wurde ein kleiner Katalog zu einer Ausstellung hergestellt, das nächste Mal eine Siebdruckedition und das letzte Projekt war die Produktion eines Kunstmagazins zusammen mit dem Künstlerpaar Dellbrügge/De Moll mit dem Titel »*below papers'*«. Die Aufzählung sollte in diesem Falle belegen, in welch unterschiedlichen Medien und Formen Kunst in der Druckwerkstatt produziert wird. In der Zusammenarbeit ergab sich sozusagen ein willkommener Nebenaspekt, die zufällige Wiederbegegnung mit Künstlern einer jungen Generation. Zu nennen unter vielen anderen sind Anette Begerow, Maria Eichhorn, Thomas Kunzmann und die Mitglieder der ehemaligen Kiez-*Galerie End-Art oder* der Galerie *Shin-Shin*. Von denen arbeiten zwei, Knut Bayer und Martin Figura, seit längerer Zeit vor Ort.

Die Tatsache, daß Künstler in der Druckwerkstatt arbeiten, ist keinesfalls zufällig, sondern inten-

etching, lithography, printing press, photographic reproduction and offset print. Since 1985 the Print Workshop has also housed a paper workshop, founded by John Girard and now managed by Gongolf Ulbricht. This workshop promotes the ancient tradition of art with paper. Frank Badur and A. R. Penck have worked here with so-called paper moulds. In addition to its work here in the Print Workshop, the paper workshop has also offered workshops in Leipzig and at the Art Academy in Weißensee. In the neighboring bookbindery, the work can be assembled into books. Such statements, however, say little about the working atmosphere in the basement of the house at Mariannenplatz. One can probably only experience this atmosphere in person.

The author has worked with the Print Workshop three times on various projects. The first time had to do with a small catalogue for an exhibition; the next with an edition of silk-screen prints; and the last project was the production of an art magazine bearing the title »below papers« with the artist couple Dellbrügge/De Moll. This list should show the variety of the media and forms in which art is produced in the Print Workshop. The collaboration also had a welcome side-effect: incidental renewed contact with artists of the younger generation - for example Anette Begerow, Maria Eichhorn, Thomas Kunzmann and the members of the former Shin-Shin gallery or the local gallery End-Art. Two of these artists, Knut Bayer and Martin Figura, have been working there for quite some time. The fact that artists themselves work in the Print Workshop is by no means incidental but intentional. For one thing, such staff members know the situation of young artists from personal experience. Money is always short, and in this way an inexpensive procedure can be sought and found in cooperation with the artist wanting to realize his project in the Print Workshop. This is possible only because Knut Bayer and Martin Figura are well acquainted with many different areas. The mere fact that the Print Workshop must keep more than a thousand different materials in stock indicates the knowledge required in order to work effectively in diverse areas. It begins with the different kinds of paper and does not end with the colors to be chosen. The material is one thing; the production another.

It must be decided which procedures should be used to realize an artistic idea. In print design, three different approaches can be distinguished. On the one hand, the artist can form his material, the print form, directly and manually, as with a

SUSI POP
Siebdruck,140 x 100 cm
Druckwerkstatt

SUSI POP
Screenprint 140 x 100 cm
Print Workshop

diert. Zum einen wissen diese Mitarbeiter aus eigener Erfahrung um die Situation junger Künstler. Geld ist immer Mangelware und so wird in Zusammenarbeit mit dem Künstler, der sein Projekt in der Druckwerkstatt realisieren will, ein kostengünstiges Verfahren gesucht und gefunden. Das ist allerdings nur möglich, weil Knut Bayer und Martin Figura sich in den unterschiedlichen Bereichen sehr gut auskennen. Allein die Tatsache, daß die Druckwerkstatt über tausend verschiedene Materialien bereit halten muß, weist auf die notwendigen Kenntnisse hin, die man in den unterschiedlichen Bereichen besitzen muß, um günstig arbeiten zu können. Das beginnt bei den unterschiedlichen Papiersorten und hört nicht auf bei den zu wählenden Farben. Das Material ist das eine, die Produktion etwas anderes.

Dabei muß entschieden werden mit welchen Verfahren das künstlerisches Konzept umgesetzt wird. In der Druckgraphik lassen sich dabei drei verschiedene Zugänge unterscheiden. Einerseits kann der Künstler das Material, die Druckform, direkt und manuell bearbeiten wie beim Holzschnitt, dem Linolschnitt, der Kupferplatte oder auf dem Stein. Als weitere Möglichkeit bietet sich an, die Druckvorlage nach einer Zeichnung auf Folie anfertigen zu lassen. Diese Folie dient dann zur Weiterarbeitung für Siebdruckschablonen, Flachdruckformen oder Druckplatten. Die fotomechanische Wiedergabe einer Vorlage ist die technologische Variante davon. Wenn Künstler und Bearbeiter beziehungsweise Drucker die gleiche Person sind, dann ist von einer perfekten Symbiose zu sprechen, denn hier liegen Ausführung und Kontrolle in einer Hand. Daß man dieser Symbiose in der Druckwerkstatt nacheifert, wird durch zahlreichen Stimmen von Künstlern belegt, die in den Kellern am Mariannenplatz gearbeitet haben.

Die Mitarbeiter der Druckwerkstatt sind nicht allein Auftragnehmer, die eine Aufgabe einfach umsetzen, sondern sie versuchen sich in das jeweilige Problem einzuarbeiten, um zu angemessenen Lösungen zu kommen. Dabei verweist man, wenn die Mittel des Hauses sozusagen ausgeschöpft sind, auch auf andere Institutionen, mit denen die Druckwerkstatt gute Erfahrungen gesammelt hat. Schließlich besitzt Kreuzberg eine langjährige Tradition der Druckverarbeitung. In der unmittelbaren Nähe zum ehemaligen Zeitungsviertel gelegen, siedelten sich hier schon vor dem Kriege Druckbetriebe an und bildeten damit das Herz des graphischen Gewerbes in Berlin. Durch die Druckwerkstatt wurde diese Tradition einerseits wiederbelebt, andererseits brachte sie

woodcut, a linoleum engraving, a copper plate or stone. A second option is to have the pattern of the print made on a template according to a drawing. The template is then used for the making of silk-screen stencils, flat-bed printing forms or printing plates. Photomechanical reproduction of a pattern is the technological variation of this procedure. When artist and technician, or in this case printer, are one and the same person, one can speak of a perfect symbiosis, for here, production and control are in the same hands. The fact that the Print Workshop strives for such a symbiosis is confirmed by statements of numerous artists who have worked in the basement at Mariannenplatz. The staff members of the Print Workshop are not just recipients of orders, who simply carry out a given task; instead, they attempt to identify themselves with the respective problem in order to arrive at appropriate solutions. When the means of the workshop are exhausted, they also point out other institutions with which the Print Workshop has had good experiences. Kreuzberg indeed has a long tradition of printing.

In the immediate neighborhood of the former newspaper district, print shops moved here before the war and thus came to form the heart of the graphics industry in Berlin. On the one hand, the Print Workshop revived this tradition; on the other, by bringing together artists and creative people with the graphics industry, it introduced a completely new element into the existing structures. This infrastructure guarantees that no problem remains unsolved. And this is true even for financial problems in which the Print Workshop acts in part as a mediator. The artist always receives advice from staff members in the planning even of books and catalogues. Of course, users already experienced in the print medium can also work alone with the necessary instruments. A. R. Penck, for example, who in 1991 donated an etching press to the Print Workshop, hardly needed to be given technical instructions. »Then A. R. Penck arrives. He shows his skills: With a steady hand, he etches figures, stars and signs into the copper plate. A final look, and Penck is satisfied. Nor are corrections possible on the metal plate. Now a paste of black ink is applied with circular movements until it is properly spread and can then be rubbed away. Ink is left only in the indentations. Now one can print.« (Elke Melkus in the »Berliner Zeitung«) But many other artists have gathered their first experiences here, which they have then expanded and consolidated in further projects with the Print Workshop. This may be true of the artists connected with the End-Art group,

ANNETTE KÜCHENMEISTER: *DIE VERLORENEN SEELEN.*
Radierung, 39 x 53 cm. Druckwerkstatt 1993

ANNETTE KÜCHENMEISTER: *THE LOST SOULS*
Etching, 39 x 53 cm. Print Workshop 1993

VALESKA ZABEL.
Radierung, 75,5 x 108 cm. Druckwerkstatt 1993

VALESKA ZABEL.
Etching, 75,5 x 108 cm. Print Workshop 1993

in der Zusammenarbeit von Künstlern und Krea-
tiven mit dem graphischen Gewerbe ein ganz
neues Element in eine schon bestehende Struktur
ein. Diese Infrastruktur sorgt dafür, daß kein Pro-
blem ungelöst bleibt. Das gilt sogar für finanzielle
Probleme, bei denen die Druckwerkstatt zum Teil
auch als Vermittler tätig wird.

Grundsätzlich gilt, daß der Künstler oder die
Künstlerin bei der Planung, auch von Buch- und
Katalogprojekten, von den Mitarbeitern beraten
wird. Natürlich können die Produzenten, die
schon im Medium Druckgraphik Erfahrungen
haben, mit dem notwendigen Instrumentarium
allein hantieren. So mußte A. R. Penck, der 1991
eine von ihm gespendete Radierpresse der
Druckwerkstatt übergab, kaum mehr in der
Technik unterwiesen werden. *»Dann kommt A. R.
Penck. Er zeigt, was er kann: Mit sicherer Hand
ritzt er in die Kupferplatte Figuren, Gestirne,
Zeichen. Nochmals ein prüfender Blick, Penck ist
zufrieden. Korrigieren ist auch auf der Metall-
platte nicht mehr möglich. Jetzt wird die schwar-
ze Farbpaste mit kreisenden Bewegungen aufge-
tragen, bis sie sich verteilt hat, um dann wieder
abgerieben zu werden. Die Farbe bleibt nur in
den Einkerbungen. Nun wird gedruckt.«* (Elke
Melkus in der Berliner Zeitung) Aber so manch
anderer Künstler hat hier seine ersten Erfahrun-
gen gesammelt, um sie dann in weiteren Projek-
ten mit der Druckwerkstatt auszubauen und zu
verfestigen. Das mag für die Künstler um die
Gruppe *End-Art* herum gelten, die im Kreuz-
berger Kiez beheimatet ist, das gilt im gleichen
Maße aber auch für Künstler aus dem ferneren
Westen oder seit 1989 dem ferneren Osten der
Stadt Berlin. Da die Druckwerkstatt für jeden
offen steht, finden sich natürlich auch Nutzer aus
dem Ausland.

Für das Künstlerinnenförderungsprojekt *Gold-
rausch* zum Beispiel bedeutet gerade der Kontakt
zwischen Künstlerin und Mitarbeiter einen Vorteil
besonderer Güte. Die Künstlerinnen, und ebenso
die Künstler, können im Gegensatz zu kommerzi-
ellen Druckereien den Produktionsprozeß, sei es
eine Grafik oder ein Katalog, genau verfolgen, in
jedem Schritt beeinflussen und dabei Erfahrungen
sammeln, auf gut deutsch: learning by doing.

Wer sein Werk vollendet hat, kann auf den im
Hause ansässigen Vertrieb setzen. Die Druckwerk-
statt bemüht sich dabei, die Arbeiten an Sammler
oder Käufer weiterzuleiten. In regelmäßiger Folge
werden in den Kellern der Druckwerkstatt neue
Arbeiten vorgestellt. Die Flure zu den einzelnen

*which has its home in Kreuzberg, but it is true to
the same extent of artists from the city's far west or,
since 1989, its far east. Because the Print
Workshop is open to all, it of course also attracts
users from abroad.*

*In the case of the »Goldrush« project to support
women artists, for example, the contact between
artist and staff member has had particular
advantages. In contrast to commercial printing,
the artists can - whether it be for a print or a cata-
logue - observe the process of production, influence
it at every stage and gain experience. In short:
learning by doing.*

*When a work is finished, the house can also help
in marketing it. The Print Workshop attempts to
distribute works to collectors or buyers. New works
are regularly presented in its basement. The halls
leading to the various parts of the Print Workshop
exhibit works created there, which provide a con-
crete idea of both techniques and formative varia-
tions. Moreover, the individual pieces are a sort of
Who's Who of contemporary art. In addition to A.
R. Penck, works of Bruce McLean, who worked
here during his stay as a guest of the Berlin art
program of the German Academic Exchange
Service (DAAD), hang here. They are joined by
works of K. H. Hödicke, an influential professor
at the Berlin Academy of Arts (HdK). Both the
HdK and the DAAD are institutions with which
the Print Workshop has worked for a number of
years. Furthermore, there are contacts to similar
institutions in Glasgow and Amsterdam. From
1986 to 1988 the Swiss artist Rémy Zaugg, also a
guest of the DAAD, made an extensive series of
large-format silk-screen prints here which tested the
workshop's facilities. But while other institutions
were horrified not to be able to live up to his expec-
tations, people here think back fondly upon the
work done. Presumably in part because the experi-
ences gained here were not merely filed away but
contributed afterwards to new assessments and
evaluations of the workshop's possibilities. This
again demonstrates the open structure of the Print
Workshop. Norbert Pritsch, its present director,
speaks aptly of an art house in which the artists
themselves to the greatest possible extent determine
what is possible and what can be made possible.
»To the limits of possibility and beyond,« could
serve as a motto to hang over the door of the Print
Workshop. The fact that this is not obvious to
everyone stems in part from ignorance of the possi-
bilities of printed graphics. In former times, one
attempted to eliminate this deficit of information
by giving courses on printing techniques at the*

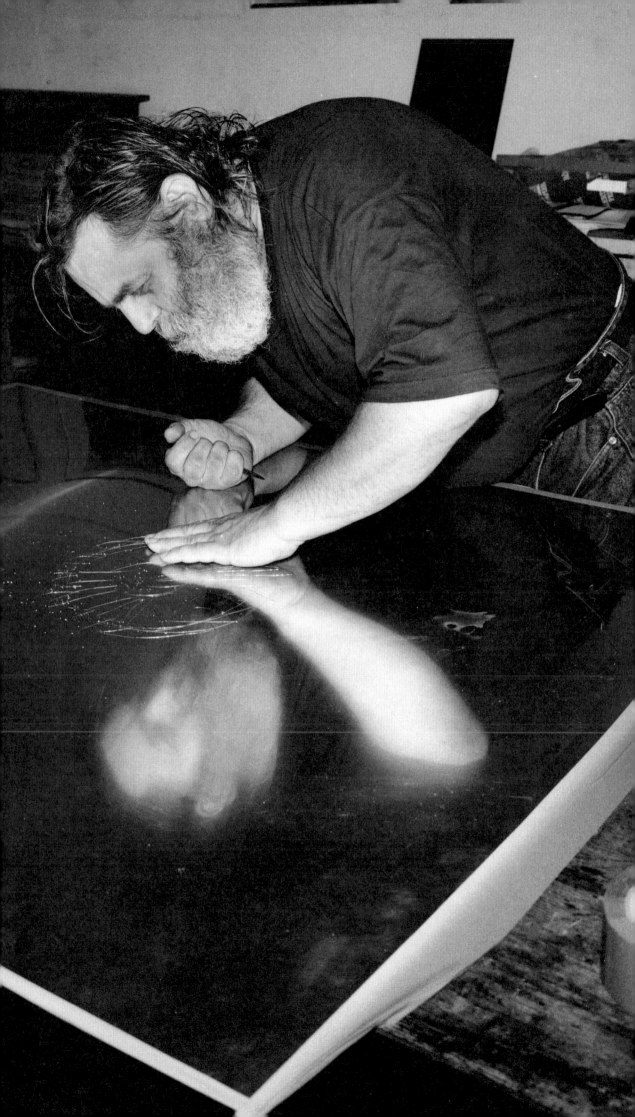

240

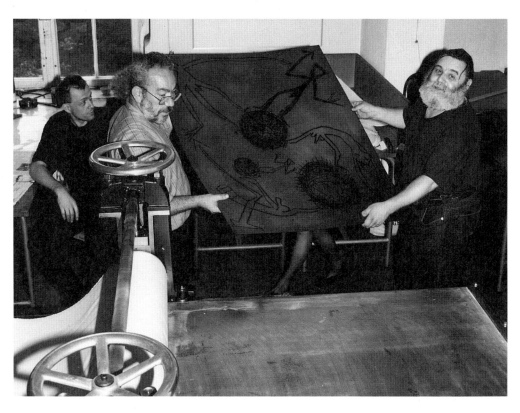

A. R. PENCK beim Arbeiten in der Druckwerkstatt. Durch eine Spende A. R. Pencks konnte diese neue Radierpresse angeschafft werden.

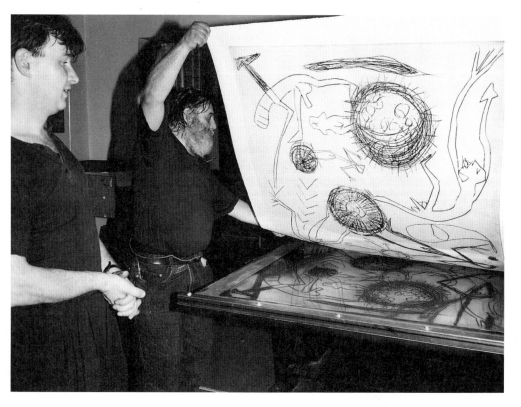

A. R. PENCK at work in the Print Workshop. This new press was purchased by a donation by A. R. Penck.

Bereichen der Druckwerkstatt zeigen Arbeiten, die in den Kellern entstanden sind und geben einen konkreten Einblick sowohl in die Arbeitstechniken als auch in die Gestaltungsvariationen. Die einzelnen Blätter sind darüberhinaus eine Art »Who is Who« der zeitgenössischen Kunst. Neben A. R. Penck hängen Arbeiten von Bruce McLean, der während seines Aufenthalts als Gast des Berliner Künstlerprogramms des Deutschen Akademischen Austauschdienstes (DAAD) hier arbeitete. Dazu gesellen sich Werke von K. H. Hödicke, einflußreicher Professor an der Hochschule der Künste Berlin (HdK). Sowohl die HdK als auch der DAAD sind Institutionen, mit denen die Druckwerkstatt seit Jahren zusammenarbeitet. Darüberhinaus bestehen Kontakte zu ähnlichen Institutionen in Glasgow oder Amsterdam. Der Schweizer Künstler Rémy Zaugg, ebenfalls Gast des DAAD, hat von 1986 bis 1988 in den Kellern der Druckwerkstatt eine großformatige und umfängliche Siebdruckserie erstellt, die die Möglichkeiten des Hauses auf die Probe stellte. Wo andere Institutionen allerdings erschreckt zurückstehen, erinnert man sich noch heute gerne an diesen Arbeitsprozess. Wohl auch deshalb, weil die Erfahrungen aus dieser Produktion nicht nur einfach zu den Akten gelegt wurden, sondern in der Folge auch Neueinschätzungen und -bewertungen der eigenen Arbeitsmöglichkeiten bewirkten.

Darin erweist sich wieder einmal die offene Struktur der Druckwerkstatt. Norbert Pritsch, jetziger Leiter der Institution, spricht denn auch zu Recht von einem Künstlerhaus, in dem die Künstler weitestgehend selber bestimmen, was möglich ist und was möglich gemacht wird. *Bis an die Grenze des Möglichen und darüberhinaus* könnte als Motto über dem Eingang der Druckwerkstatt stehen. Daß das nicht jedem auf Anhieb ins Auge sticht, liegt zum Teil auch an der Unkenntnis über druckgraphische Möglichkeiten. Früher hat man mit Kursen über Drucktechnik in der Volkshochschule Kreuzberg, im Pädagogischen Zentrum Berlin oder dem Verein »Jugend im Museum« versucht, dieses Informationsdefizit abzubauen. Dazu gehörte auch eine Schaukastenserie mit originalen Werkzeugen, Druckformen und Drucken, die oftmals in Berlin gezeigt wurde und bis ins Ausland weiterreiste.

Heute setzt man im Hause mehr auf individuelle Projektarbeit und versteht die Druckwerkstatt als Laboratorium, in dem sich die Künstler selbst und vor Ort bilden können. Dazu kommt eine verstärkte Ausstellungstätigkeit, die auch die Mauern des Künstlerhauses Bethanien verläßt. Wenn nicht

Volkshochschule Kreuzberg, at the Pädagogisches Zentrum Berlin or at the youth organization »Jugend im Museum.« A series of show-cases with original instruments, print moulds and prints was also often shown in Berlin and even traveled abroad. Today, one concentrates more on individual projects and conceives the Print Workshop as a laboratory in which artists can educate themselves in connection with the specifics of their work. In addition, the number of exhibitions, many of which go beyond the walls of the Bethanien Artists' House, has significantly increased. Often, though, guests of the Artists' House make use of the technical possibilities and craftsmanship »in the basement« and exhibit the results three stories higher. Naturally, the Kreuzberg Art Agency, which is also located in the building, also gets into the act on appropriate occasions.

Times change. In 1995 we have seen the approaching end of the civil war in Yugoslavia. Berlin, the capital of the new Federal Republic of Germany, unified but still divided, is confronted with a deficit of billions and is forced to massive cuts in spending. The philosophers Gilles Deleuze (Anti-Oedipus) and Guy Debord (The Society of Sensations) have ended their lives by suicide. The number of Internet users, after its being opened up at the turn of the last decade following the end of the Cold War, continues to increase. World Wide Web and CD-ROM have become familiar technical concepts. Artists have their doubts about the way in which art operates, and at the same time a new renaissance of painting has appeared on the horizon. This change manifests itself in the use of the technical possibilities of the Print Workshop. For one thing, hardly anyone talks now about the value and significance of original prints. An exhibition with the title »One of a Kind Unlimited,« which was shown at the Studio Bildende Kunst in Berlin Lichtenberg and was conceived by Martin Figura, encompasses the entire spectrum of contemporary graphic art and makes a paradoxical point. On the one hand, the pattern for a print is one of a kind; on the other hand, the possibilities for reproduction are apparently unlimited.

»Reproducibility rests upon various technical conditions. In Monotype, an original is made in »wet« paint on a smooth surface; when the page is printed, the original is destroyed. An unsteeled cold needle etching allows (depending upon the hardness of the plate and the intensity of the drawing) only a small number of up to 30 copies. The first copies are considered to have the best

241

Gäste des Künstlerhauses selbst auf die technischen Möglichkeiten und handwerklichen Fähigkeiten »im Keller« zurückgreifen und die Ergebnisse drei Stockwerke darüber präsentieren. Es versteht sich von selbst, daß auch das Kunstamt Kreuzberg, ebenfalls im Hause beheimatet, bei passender Gelegenheit da nicht außen vor bleibt.

Die Zeiten ändern sich. Das Jahr 1995 sieht das Ende des Bürgerkriegs im ehemaligen Jugoslawien in die Nähe rücken. Berlin, Hauptstadt der neuen Bundesrepublik, wiedervereinigt und doch gespalten, sieht sich einem Milliardendefizit gegenüber und ist gezwungen, eisern zu sparen. Die Philosophen Gilles Deleuze (Anti-Ödipus) und Guy Debord (Die Gesellschaft des Spektakel) beenden ihr Leben im Freitod. Die Anzahl der Nutzer des Internet, freigegeben nach dem Ende des Kalten Kriegs um die Jahrzehntwende 80/90, steigt und steigt. World Wide Web und CD-Rom sind als technische Begriffe in aller Munde. Das Betriebssystem Kunst wird von den Künstlern selber kritisch in Frage gestellt und gleichzeitig erscheint am Horizont eine erneute Renaissance der Malerei. Diese Zeitenwandel läßt sich auch an der Nutzung der technischen Möglichkeiten der Druckwerkstatt ablesen.

Zum einen gibt es heute kaum mehr Diskussionen um den Wert und die Bedeutung von Originalgraphik. Eine Ausstellung unter dem Titel *Unikat unlimitiert*, die 1992 im Studio Bildende Kunst in Berlin Lichtenberg stattfand und von Martin Figura konzipiert wurde, faßt die Bandbreite der zeitgenössischen künstlerischen Graphik zusammen und bringt sie auf die paradoxe Spitze. Denn einerseits ist die Vorlage für den Druck ein Unikat, andererseits sind die Vervielfältigungsmöglichkeiten, lies Reproduzierbarkeit, scheinbar unbegrenzt. »Reproduzierbarkeit« hat verschiedene technische Bedingungen. In der Monotypie wird ein Original in »feuchter« Farbe auf glattem Grund angelegt; das darübergelegte Blatt druckt das Original und vernichtet es. Eine unverstählte Kaltnadelradierung läßt (abhängig von der Härte der Radierplatte und der Intensität der Zeichnung) nur kleine Auflagen bis 30 Exemplaren zu. Die ersten Abzüge gelten dabei als die qualitätsvollsten - in Folge werden die Kaltnadellinien durch den hohen Druck zerstört. Holz- und Linolschnitt erlauben eine Auflagenhöhe, die von der Stabilität des Druckstocks bestimmt wird. Lithographie, Offset-Druck und Siebdruck sind für höchste Aulagen geeignet, fototechnische Zwischenschritte ermöglichen dazu Wiederholbarkeit und Variation. Unlimitiert ist immer nur die Möglichkeit. Es

quality - the cold needle lines are progressively destroyed due to the extreme pressure. Woodcuts and linoleum engravings allow a number of copies determined by the stability of the printing block. Lithography, offset print and silk-screen are appropriate for large editions; photomechanical measures make repetition and variation possible. But it is only the possibility which is unlimited. It can mean that an edition is not counted, that further editions are permissible, or that the printing plate can be restored. It requires the technical means to allow the highest degree of reproducibility.«[2] While in former times, artists made use of the graphic arts as an independent mode of expression, quite diverse printing techniques are used today in order to realize an artistic idea. This transformation applies particulary to a new generation of artists. The print is not an independent work of art but is bound to a contextual framework. When, for example, Anette Begerow applies her silk-screens directly to the exhibition wall, the question arises as to the unique character of the work, for after being painted over, it exists only in photographic documentations or in innumerable preparatory studies. This method enables the artist to see the work both as one of a kind and as part of a series. Rudolf Huber-Wilkoff likewise works with wall-printing but sees his work as one of a kind. »Like wall-paintings, the print onto a wall or other fixed constructions belongs more to the tradition of installations (long-term aspect: church paintings, firm logos) and enters, so to speak, into a long-term wedlock with its medium. Posters signify by way of contrast short-term, temporally limited events.«[3] Both examples are suggestive of a different use of printing which goes beyond the graphic arts. In the context of a group exhibition, the author similarly produced three one-of-a-kind photographic prints in a large format which consisted of enlarged art critiques (approx. DIN A0) in different layouts. This series was later reproduced in silk-screen prints in a book with the title »Reziprok.« This quick alternative, appropriate to the idea of the exhibition, was developed in collaboration with Rainer Marie Schopp, nicknamed Schöppi. Nowadays, Schöppi works with the image modification program Photo-Shop - not to be confused with Photo-Schopp, as some people believe.

Important here is also the production of artist books and catalogues. Both have a long tradition at the Print Workshop. The artist books have their place in the Edition Mariannenpresse. Founded in 1979, it combines literary forms of expression with artistic printing techniques. The author and the artist collaborate closely, from the conceptional

YO HIRAI.
Radierung, 106,5 x 78 cm. Druckwerkstatt

YO HIRAI.
Etching, 106,5 x 78 cm. Print Workshop

MARK HIPPER.
Lithografie 66 x 55 cm. Druckwerkstatt 1993

MARK HIPPER.
Lithography 66 x 55 cm. Print Workshop 1993

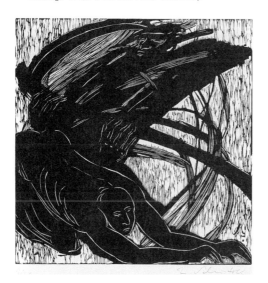

ULRIKE SCHOSTOK.
Linolschnitt, 100 x 70 cm. Druckwerkstatt

ULRIKE SCHOSTOK.
Linoleum cut, 100 x 70 cm. Print Workshop

PAULA SCHMIDT.
Siebdruck, 60 x 45 cm. Druckwerkstatt 1993

PAULA SCHMIDT.
Screenprint, 60 x 45 cm. Print Workshop 1993

kann bedeuten, daß eine Auflage nicht gezählt wird, daß der Nachdruck freigestellt ist, beziehungsweise daß die Druckplatte erneuert werden kann. Es verlangt, daß die technischen Mittel höchste Reproduzierbarkeit zulassen.«[2]

Während zu früheren Zeiten Künstler die Graphik als eigenständiges Ausdrucksmedium nutzten, werden heute unterschiedlichste Drucktechniken benutzt, um ein künstlerisches Konzept umzusetzen. Dieser Wandel betrifft vor allem eine junge Generation von Künstlern. Das Druckwerk ist nicht eine künstlerisch gestaltet Graphik, sondern eingebunden in einen kontextuellen Rahmen. Wenn Anette Begerow zum Beispiel ihre Siebdrucke direkt auf die Ausstellungswand anbringt, stellt sich die Frage nach dem Unikat-Charakter der Arbeit, denn die Arbeit existiert nach der Übermalung auf der Wand nur noch im photographischen Dokument oder in unzähligen Vorstudien. Für die Künstlerin ermöglicht diese Arbeitsweise, das Werk sowohl als Unikat als auch als Zustand in einer Folge zu sehen. Rudolf Huber-Wilkoff arbeitet ebenfalls mit Drucken auf die Wand, aber sieht diese Arbeitsweise als Unikat an. »Wie die Wandmalerei steht der Druck auf Wand und andere Immobilien eher in der Tradition einer Installation (langfristiger Aspekt: Kirchenmalerei, Firmenbeschriftung), geht gewissermassen eine langfristige Vermählung mit seinem Medium ein. Die Plakatierung als Medium hingegen kündet von kurzfristigen, zeitlich begrenzten Ereignissen.«[3]

Beide Beispiele deuten eine andere Nutzung des Druckes an, die über die künstlerische Graphik hinausgehen. So hat der Autor im Rahmen einer Gruppenausstellung drei großformatige Fotoabzüge als Unikate produziert, die aus vergrößerten Kunstkritiken (ca. DIN A 0) in jeweils unterschiedlichen Layouts bestanden. Als Edition wurde diese Serie mit dem Titel *Reziprok* später im Siebdruckverfahren hergestellt. Diese schnelle und dem Ausstellungskonzept angepaßte Alternative zum Siebdruck wurde in der Beratung durch Rainer Marie Schopp, kurz Schöppi, erarbeitet. Heutzutage arbeitet Schöppi mit dem Bildverarbeitungsprogramm Photo-Shop, nicht zu verwechseln mit Photo-Schopp, wie einige Kenner der Arbeit von Schöppi meinen.

Bedeutsam ist in diesem Zusammenhang die Herstellung von Künstlerbüchern und Katalogen. Beides hat in der Druckwerkstatt Tradition. Die Künstlerbücher haben ihren spezifischen Ort in der *Edition Mariannenpresse*. Im Jahre 1979

stage until printing. The editions are limited; each book is numbered and signed. A jury oversees the openness and independence of the Edition, which has a very good reputation across the country. In addition to the artist books, which are also produced outside of the Edition Mariannenpresse, catalogues have also become increasingly important. Particularly for young artists, they offer the possibility of presenting their work or their ideas in a form determined by the artists themselves. Whereas commercial printers are very cautious in taking on editions of around 300, the Print Workshop is eager to do so. Even difficult formats or special wishes do not fall upon deaf ears. A mere glance at the catalogues printed in the workshop for the aforementioned project »Goldrush« shows the range of possibilities. Working on the threshold to desk top publishing (DTP), the Print Workshop has adjusted to changed wishes. Those who have already set their catalogues and fit them into an appropriate layout are also welcome here. After receiving instruction from Mike Iszdonat or Kurt Werzinger, the artists can even do the assembling of the individual pages and thus save several hundred marks. On the basis of this procedure, for example, four editions of the art magazine »below papers« were produced. Similar production procedures, combining cooperation and control, are hardly imaginable with commercial printers.

The variety of possibilities, which are always being expanded, makes the Print Workshop something of a media center. The politicians responsible for the arts have apparently not clearly understood this fact—either because they have never made their way into the basement of the Print Workshop or because they don't see the practical possibilities. Its openness makes the Print Workshop an incomparable testing ground. But such openness may hurt the institution politically more than it helps it. Political strategies apparently demand well-defined functions. The fact that the staff of the Print Workshop do not accept such limitations speaks for the workshop. And it speaks for the future capabilities of the institution. But because it is a sparkling solitaire, there are no possibilities for comparison. Kaspar König writes in a letter: »Every big city and every artist outside of Berlin must be jealous of this institution.« Decisions, however, are made elsewhere. The Print Workshop will soon have to determine its path into the future. For as soon as printing plates for offset print are no longer provided by industry, one will have to try to preserve certain traditions and at the same time explore new territory. The combination of both is of decisive importance. There is no clear

ALBERT MERZ.
Siebdruck, 111 x 85 cm. Druckwerkstatt 1995

ALBERT MERZ.
Screenprint, 111 x 85 cm. Print Workshop 1995

gegründet, verbindet sie literarisches Ausdrucks-formen mit künstlerischen Drucktechniken. Autor und Künstler arbeiten dabei eng zusammen, von der Konzeption bis zur Drucklegung. Die Auf-lagen sind begrenzt, alle Bücher numeriert und handsigniert. Eine Jury wacht über die Offenheit und Unabhängigkeit der Edition, die sich landes-weit einen guten Namen gemacht hat. Neben den Künstlerbüchern, die außerhalb der Edition Mariannenpresse ebenfalls hergestellt werden, sind aber auch die Kataloge von immer größerer Bedeutung geworden. Sie bieten gerade dem jun-gen Künstler die Möglichkeit, sein Werk oder sei-ne Überlegungen selbstverantwortlich und in ei-genständiger Form darzustellen. Wo kommerzielle Druckereien bei Auflagen um 300 Stück sich lie-ber zurückhalten, greift die Druckwerkstatt zu. Selbst schwierige Formate oder Sonderwünsche stoßen hier nicht auf taube Ohren. Nur ein Blick auf die in der Druckwerkstatt hergestellte Kata-loge des schon erwähnten Förderprojekts *Gold-rausch* läßt deutlich werden, was möglich ist.

An der Schwelle zum Desk Top Publishing, kurz DTP, arbeitend, hat sich die Druckwerkstatt auf den Wandel der Ansprüche eingestellt. Wer sei-nen Katalog schon fertig gesetzt und in das pas-sende Layout eingefügt hat, ist ebenfalls willkom-men. Selbst die Montage der einzelnen Seiten kann nach Anleitung durch Mike Iszdonat oder Kurt Werzinger von den Künstlern übernommen werden, was wieder ein paar hundert Mark spart. Auf Grundlage dieses Verfahrens konnten zum Beispiel die vier Ausgaben des Kunstmagazins *below papers* produziert werden. Ähnliche Pro-duktionsverfahren, die Kooperation und Kontrolle verbinden, sind an einem kommerziellen Ort kaum vorstellbar.

Die Breite des Angebots, das wie schon angeführt wurde, immer vergrößert wird, läßt die Druck-werkstatt zu einer Art Medienzentrum werden. Es scheint, die Kulturpolitiker haben diese Tatsache noch nicht in aller Deutlichkeit verstanden. Sei es, weil sie tatsächlich noch nicht den Weg in die Keller des Druckwerkstatt gefunden haben oder weil sie nicht die praktischen Möglichkeiten se-hen. In seiner Offenheit ist die Druckwerkstatt ein experimentelles Testfeld sondergleichen. Gerade diese Offenheit aber mag der Institution in der politischen Öffentlichkeit mehr schaden als nut-zen. Politische Strategien verlangen scheinbar nach genau umrissenen Funktionszuweisungen. Daß sich die Betreiber auf solche Einschränkun-gen nicht einlassen, spricht für sie. Und spricht für die Zukunftsfähigkeit der Institution. Aber weil

alternative. This would mean, for example, set-ting up more computer terminals, with which artists can in the future themselves prepare their prints, catalogues and writings. The digital future is slowly becoming reality, and an institution such as the Print Workshop, equipped with the neces-sary technical knowledge and competent personnel, could acquire a new profile. Whether it can and will take both paths, depends upon the decisions of politicians. With equipment including both tra-ditional technologies and digital image modificati-on, the Print Workshop would, at the end of the twentieth century, be well-prepared for the future. Those who want to develop alternative structures must take into consideration the fact that today and in the near future such institutions need not be bound to one place but can maintain decentral-ized operations. Digital networks leave artists in their studios and technicians at their workplace. Face to face communication is only necessary at the time of actual printing, when material results are produced. The Print Workshop can thus define itself as a platform on which various lines cross.

And this is true not only for technical aspects, for under the influence of the Print Workshop, a sort of freely fluctuating cultural exchange, at little additional cost, has emerged. Such exchange could be further supported simply by providing studios for short-term visits. A fellowship pro-gramm in which artists could apply for certain workplaces for more extended terms is also worthy of consideration.

It is characteristic of the Print Workshop in the Bethanien-House that it presents itself openly even after twenty years and that it possesses all the options to assure it of a significant function at the beginnning of the next millenium. This fact should be kept in mind when considering the future of the Print Workshop. Not merely preservation is important here but rather expansion pointing to the future. The Print Workshop deserves it.

(Translated by Marshall Farrier)

Footnotes

[1] *Cf. Jürgen Zeidler, »Von der Kunst in der Küche zur Kunstfabrik im Keller,« in the catalogue »Zehn Jahre Künstlerwerkstätten in Berlin«, published by the Kulturwerk of the Berufsverband Bildender Künstler Berlin, Berlin 1985, pp. 35-55.*

[2] *Translated from the catalogue »Unikat unlimitiert«, Studio Bildende Kunst/Druckwerkstatt im Bethanien 1992.*

[3] *Ibid.*

die Druckwerkstatt ein strahlender Solitär ist, fehlen Vergleichsmöglichkeiten für eine derartige Institution. Kaspar König schreibt in einem Brief: *Jede größere Stadt und jede/r KünstlerIn außerhalb Berlins muß neidisch auf diese Einrichtung sein.* Die Entscheidungen aber werden woanders getroffen.

Demnächst wird sich die Druckwerkstatt entscheiden müssen, welchen Weg sie in Zukunft beschreitet. Denn nachdem irgendwann Druckplatten für Offsetdruck nicht mehr von der Industrie zur Verfügung gestellt werden, geht es darum, eine bestimmte Tradition zu bewahren und neue Wege zu beschreiten. Dieses »und« ist entscheidend. Es gibt keine deutliche Alternative. Das hieße zum Beispiel mehr Computerarbeitsplätze zur Verfügung zu stellen, an denen die Künstler und Künstlerinnen in Zukunft selber ihre Drucke, Kataloge und Schriften aufarbeiten können. Die digitale Zukunft setzt sich langsam durch und eine Institution wie die Druckwerkstatt, ausgestattet mit dem dafür notwendigen Hintergrundwissen und dem Fachpersonal könnte da ein verändertes Profil gewinnen. Ob sie beide Wege beschreitet und beschreiten kann, hängt von den politischen Entscheidungsträgern ab. Mit einer Ausstattung, die sowohl traditionelle Techniken umfaßt als auch digitale Bildverarbeitung, wäre die Druckwerkstatt für die Zukunft am Ende des zwanzigsten Jahrhunderts gerüstet. Wer immer eine Alternativstruktur dazu aufbauen will, muß dabei bedenken, daß heute und vor allem in naher Zukunft derartige Institutionen gar nicht mehr an einen Ort gebunden sein müssen, sondern dezentral funktionieren können. Digitale Vernetzung beläßt den Künstler in seinem Atelier und den Fachmann an seinem Platz. Face-to-face Kommunikation wird erst notwendig beim entscheidenden Druckvorgang, der materielle Ergebnisse liefert. Insofern kann sich die Druckwerkstatt als eine Plattform bestimmen, in dem verschiedene Stränge zusammenlaufen.

Und das gilt nicht allein für die technischen Momente, denn es hat sich gezeigt, daß im Umkreis der Druckwerkstatt so etwas wie ein frei fluktuierender Kulturaustausch stattfindet, der wenig zusätzliche Kosten bedurfte und bedarf. Dieser Kulturaustausch könnte allein durch Ateliers für Kurzaufenthalte wesentlich gefördert werden. Anzudenken wäre auch ein Stipendium-Programm, bei dem die Künstler sich um bestimmte Arbeitsplätze bewerben können, um an diesen längerfristig zu arbeiten.

Es ist kennzeichnend für die Druckwerkstatt im Bethanien, daß sie sich selbst nach zwanzig Jahren so offen zeigt, daß sie alle Optionen besitzt, die ihr Funktion und Bedeutung auch am Beginn des nächsten Jahrtausend sichern könnten. Diese Tatsache sollte in den Überlegungen für die Zukunft der Druckwerkstatt im Auge behalten werden. Es geht nicht bloß um Erhalt, es geht um einen Ausbau, der in die Zukunft weist. Die Druckwerkstatt hat es verdient.

Fußnoten

[1] siehe Jürgen Zeidler: »Von der Kunst in der Küche zur Kunstfabrik im Keller« im Katalog »Zehn Jahre Künstlerwerkstätten in Berlin« herausgegeben vom Kulturwerk des Berufsverband Bildender Künstler Berlin, Berlin 1985, S. 35 - 55

[2] in Katalog »Unikat unlimitiert« Studio Bildende Kunst/Druckwerkstatt im Bethanien, 1992

[3] a.a.O.

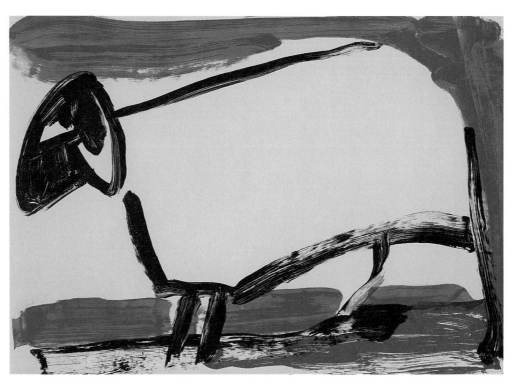

KARL HORST HÖDICKE.
Siebdruck, 70 x 100 cm. Druckwerkstatt 1984

KARL HORST HÖDICKE.
Silkscreen Print, 70 x 100 cm. Print Workshop 1984

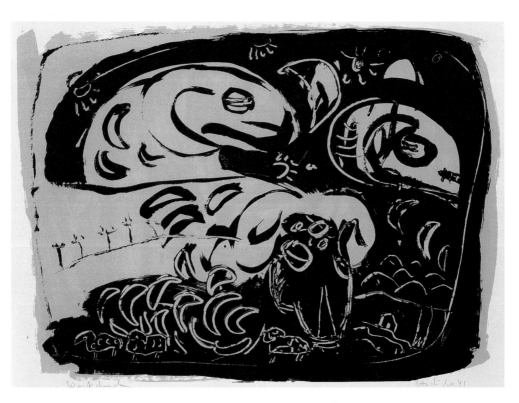

KARL HORST HÖDICKE.
Siebdruck, 103 x 124 cm. Druckwerkstatt 1991

KARL HORST HÖDICKE.
Silkscreen Print, 103 x 124 cm. Print Workshop 1991

248

Heinz Ohff

Mein Schaf an der Wand

Ich weiß, ich weiß: Zeichnungen und Drucke gehören in den Grafikschrank und nicht an die Wand.

Den ersten Rüffel erhielt ich dann auch von dem ersten Freund aus Berlin, der meine Frau und mich in unserem neuen Haus besuchte. »Jahrelang hast du gepredigt, daß Arbeiten auf Papier vom Tageslicht zerstört werdend«, sagte er. »Und auf was stoße ich hier als erstes? Auf Hödickes Schaf an der Wand.«

»Einer sehr dunklen«, erwiderte ich. »Da kommt kein Sonnenstrahl hin und es handelt sich auch nicht um eine Außenwand.«

Aber das ließ er nicht gelten. »Seidensiebdruck«, führte er aus, »bleibt Seidensiebdruck!«

Womit er recht behielt und mich seither, ein bißchen wenigstens, das schlechte Gewissen plagt. Aber das Seidensiebdruckschäfchen hängt immer noch dort, seit nunmehr acht Jahren. Es war eine der ersten Arbeiten aus unserer Sammlung, die wir mit uns nach Südengland nahmen, und wir möchten sie nicht mehr missen. Es hat wohl jeder Kunstfreund so etwas wie ein Schaf an der Wand, das heißt eine Zeichnung oder eine bescheidene Druckgrafik, die er lieber oder doch genau so gern hat wie ein Original in Öl oder Acryl.

Wenn ich mich nicht irre, habe ich den Siebdruck als Honorar für einen Katalogtext bekommen. Mein Freund Karl Ruhrberg hat einmal gesagt, kein Kritiker oder Kunstschriftsteller nenne eine Sammlung sein eigen. Sie alle besäßen so etwas wie ein Trophäenkabinett.

Das mag sein, aber mit diesem Schaf von Hödicke war es etwas anderes, nämlich Liebe auf den ersten Blick. Es sehen und feststellen: wenn etwas Kunst für mich ist, dann dieses Blatt - das war eins.

Schwer zu erklären, wieso und warum. Liebe läßt sich nicht erklären und die auf den ersten Blick schon gar nicht. Ein sehr einfaches Blatt, sehr lapidar, wenn auch keinesfalls naiv in Form und Strich. Neben dem Weiß des Kartons gibt es nur zwei weitere Farben: das Blau des Himmels, der

My Sheep on the Wall

I know, I know: Sketches and prints belong in the graphics file cabinet and not on the wall.

I was already ruffled by the very first friend who came from Berlin to visit me and my wife in our new house. »For years you've been preaching that work on paper is destroyed by sunlight«, he said. »And what's the first thing I happen to see here? Hödicke's SHEEP *on the wall .«*

»A very dark wall«, I replied. »Not one sunbeam can reach it and it's also not an exterior wall.«

But this wasn't acceptable to him. »A silkscreen print is still a silkscreen print!«

Of course he was right about that and since then - at least to a slight degree - I've been plagued by a bad conscience. But the little silkscreen sheep is still hanging there after more than nine years now. It was one of the first works from our collection that we took with us to southern England, and we wouldn't want to part with it. Every art enthusiast probably has a sheep on the wall, I mean a sketch or a modest piece of graphic art which he prefers to or treasures just as much as an original in oil color or acrylic.

If I'm not mistaken, I received the screenprint as payment for a catalogue text. My friend Karl Ruhrberg once remarked that no critic or art writer calls a collection his own. They all own something like a trophy cabinet.

That could well be the case, but with this sheep from Hödicke it was something else, namely love at first sight. To see it and know it: If anything was art in my opinion, then this work was it - that was clear.

It's difficult to explain how and why. Love can't be explained, let alone love at first sight. A very simple work, very sparing, though not at all naive in terms of form and line. Next to the white of the carton there are only two other colors: the blue of the sky - shaped like a beam at the top and more suggested than evident - and the saturated green beneath the animal's body, which is positioned in a near diagonal between the sky and the ground. The body only consists of an oblong rectangle, but

oben balkenartig eher angedeutet als ausgeführt ist, und ein sattes Grün zu Füßen des leicht diagonal zwischen Himmel und Erde gestreckten Tierkörpers. Dieser besteht zwar nur aus einem länglichen Rechteck, aber die kurzen Strichbeinchen vorne und die etwas robusteren hinten geben ihm so etwas wie leibliche Präsenz. Trotzdem könnte, wer will, von einem Piktogramm sprechen. Hödicke hat eine Art von malerischer Kurzfassung eines Schafs auf's Blatt oder das Seidensieb geworfen.

Dennoch lassen sich einige individuelle Eigenarten feststellen. Da ist zunächst einmal die unleugbare Tatsache, daß es sich um ein ursprünglich schottisches Schaf handelt. Warum dies? Weil es einen schwarzen Kopf hat und das Schwarzkopfschaf im vorigen Jahrhundert am schottisch-englischen Grenzfluß Tweed eigens für das schottische Hochland gezüchtet worden ist. Die Rasse trägt den Namen Linton. Es handelt sich um widerstandsfähige Streuner, die noch die höchsten und steilsten Berge erklettern und in den rauhesten Regionen noch Nahrung suchen und finden können. Ich bin kein Schafkenner, wohl aber Schottlandfan und kann ein Linton-Schaf durchaus von einem weißköpfigen Cheviot unterscheiden.

Wichtiger, was die Individualität des Blattes betrifft, ist jedoch seine künstlerische Abkunft. Karl Horst Hödicke hat es 1984 entworfen und Clemens Fahnemann, wenn ich richtig erinnere, es in der sagenhaften Werkstatt des BBK in Bethanien gedruckt. Drei, wenn man so will, Berliner Institutionen, jedenfalls auf dem Kunstgebiet. Über dem Blatt liegt unsichtbar ein ganzes Netz von Berliner Erinnerungen, wie ja überhaupt Kunst, Eberhard Roters zufolge, zu einem großen Teil aus visuellen Erinnerungen besteht.

Was man vom frühen Hödicke erinnert, ist der Himmel über einem Schöneberger Hinterhof, drohend oder vergoldet, dann jene alten Fabrikgebäude, die den Zweiten Weltkrieg überstanden hatten und nun die narbenreiche Grenze zwischen West- und Ost-Berlin symbolisierten. Symbole spielen in seinem Werk überhaupt eine große Rolle. Nicht daß er sie bewußt angestrebt hätte, aber was unter seinen Pinsel geriet, bekam bei jedem Thema, das er später anpackte, symbolische Bezüge, die weit über eine bloße Visualität hinausreichen.

Was auch für dieses Schaf gilt. Die Lintons, muß man wissen, haben Schottland nicht nur Glück gebracht. Im Gegenteil. Hoch oben in den rauhen

the short stick-legs in front and the somewhat more robust legs behind lend it a kind of corporeal presence. In spite of this one could, if one wanted, speak of a pictogram. Hödicke cast, in a sense, a shortened artistic version of a sheep onto the sheet or the silkscreen.

Some individual characteristics, all the same, can be found. There is, firstly, the undeniable fact that we are concerned with something which was originally a Scottish sheep. Why that? Because it's got a black head and these black-headed sheep were especially bred for the Scottish highlands during the last century along the river Tweed bordering Scotland and England. The breed was given the name Linton. These are sturdy grazers that can climb the highest and steepest mountains while seeking and finding nourishment in the unfriendliest of regions. I'm no sheep expert but I am a Scotland enthusiast, and I can tell the difference between a Linton sheep and a white-headed Cheviot.

In respect to the individuality of the work, however, its artistic origins are more important. Karl Horst Hödicke designed it in 1984, and Clemens Fahnemann, if I remember correctly, printed it in the legendary BBK workshop Bethanien. Three - if you will - Berlin institutions, in the area of art, in any event. Beneath the work lies an entire net of Berlin reminiscences - invisibly - just like art itself, which, according to Eberhard Roters, to a great extent consists of visual memories.

Associations with the early Hödicke are the sky above a back courtyard in SCHÖNEBERG - threatening or gilded with gold, then those old factory buildings that had survived WW II and which now symbolized the scarred border between West and East Berlin. Symbols play a great role in his work as a whole. Not that he would have consciously strived for that, but whatever ended up under his brush was, during his later treatment of the theme, given symbolic overtones which far transcended mere visualization.

Which is also true of this sheep. The Lintons, one should know, have not brought Scotland only luck. On the contrary. High up in the rugged mountains sat the simple people, the poorest of the poor, the hungry Crofters, who, with great effort, wrested their meager living from the bleak terrain. Suddenly, however, there were sheep which were satisfied with the sparse grazing land. They earned the landowners - who mostly lived in the valleys or localities - more money than the destitute land tenants.

250

Bergen saßen die kleinen Leute, die Ärmsten der Armen, die stets hungrigen Crofters und rangen dem kargen Boden mühsam ihren Lebensunterhalt ab. Plötzlich aber gab es Schafe, die mit dem mageren Weideland zufrieden waren. Sie brachten den Landeigentümern, die meist in den Tälern oder Ortschaften wohnten, mehr Geld ein als die mittellosen Pächter.

So haben die Lintons und die nicht ganz so robusten Cheviot-Schafe Hunderttausende von ihren angestammten Bergböden vertrieben. Die meisten Crofters wurden sogar zwangsweise nach Übersee transportiert, nach Kanada oder Australien. Die rabiate Landräumung, die fast ein Jahrhundert dauerte, entvölkerte den Norden Schottlands, in dem seither die Schafe an Zahl die Menschen weit überflügeln.

Ich weiß nicht, ob Hödicke diese Tragödie bewußt war, als er ein Linton-Schaf zum Thema eines Siebdrucks nahm. Es ist, wie bei ihm üblich, trotzdem etwas davon hineingerutscht. Irgendwie scheint mir, daß dieses Tier so schuldlos-schuldig einhertrabt wie auch in Wirklichkeit. Mag das Blau des Himmels und das Grün der Weide optimistisch leuchten. Es ist weder ein Bilderbuch- Blau noch ein ungetrübtes Grün, das den Tierkörper einrahmt oder sogar in die Zange nimmt. So hübsch und dekorativ das Blatt auf den ersten Blick scheint: ein dumpfer Ton legt sich wie von selbst darüber.

»Na klar, wenn man da so gewaltsam schottische Geschichte hineinpreßt, wie du es tust«, zitiere ich meinen schon eingangs erwähnten skeptischen Freund. Er hat sogar recht. Natürlich hat Hödicke so etwas nicht im Sinn gehabt. Denn das Blatt heißt ja nicht »Schottisches Schaf«, sondern »Irish Sheep«- den Maler hat es immer eher nach Irland gezogen als sonstwohin. Und Linton- sowie Cheviot-Schafe gibt es inzwischen überall auf der Welt.

Den Titel haben wir - zweiter Anflug von schlechtem Gewissen - geändert. Der Grund ist, zugegeben, fadenscheinig, aber man soll sich, wie ein altes englisches Sprichwort sagt, in Rom so benehmen, wie es die Römer tun. Tatsache ist, daß sich die Cornen und die Iren, obwohl beide keltischer Herkunft sind, nicht eben gut vertragen. Aus irgendeinem Grund, den ich nicht weiß und für den ich nichts kann, sind sie einander nicht grün. Als ich im Supermarkt kürzlich ein Päckchen irischer Butter in meinen Einholkorb tat, nahm es eine Dame stillschweigend wieder heraus und ersetzte es durch eines aus Neuseeland.

And so the Lintons and the somewhat less robust Cheviot sheep drove hundreds of thousands from their traditional mountain territories. Most Crofters were even forcefully deported overseas, to Canada or Australia. This rabid land evacuation lasting nearly a century depopulated Scotland's northern reaches ; since then sheep far outnumber people there.

I don't know whether Hödicke was informed about this tragedy when he made a Linton sheep the subject of a screenprint. Nevertheless, something from all of this - which is typical of him - managed to slip into the work. Somehow, it seems to me, this creature is trotting up in the innocent and guilty manner it had in reality. It's neither a picturebook blue nor an untainted green which frames the animal's body or even holds it in check. Despite how nice and decorative the work appears at first glance, there is a dull tone which seems to come from nowhere and lie over the work.

»Yeah, that's obvious if you try to violently squeeze Scottish history into something in the way you're doing«, I said, quoting the sceptical friend mentioned above. He was even right. Of course Hödicke had nothing of the sort in mind. Then the work wasn't titled »Scottish sheep«, but rather »Irish sheep« - the painter had always preferred journeying to Ireland more often than elsewhere. And, in the meantime, Linton as well as Cheviot sheep exist everywhere in the world.

We changed the title; it was the second stirring of a bad conscience. The reasons are admittedly wellworn, but when in Rome one should, as the English saying goes, do what the Romans do. The fact of the matter is, the Cornish and the Irish, though both are of Celtic origins, do not get along with one another. For some reason which I do not know and can do nothing about, they aren't on the best of terms. Recently, after I had put a package of Irish butter into my shopping basket in a supermarket, a lady silently extracted it and replaced it with one from New Zealand.

In other words: All the neighbors, friends and acquintances who have visited us and asked the title of the »nice picture«, always seemed to be embarrassed somehow when we told the truth, so that we would finally swallow hard and claim that the animal there on the wall was »a Cornish sheep«. Since then the whole world finds it - at least in Cornwall - even nicer than before.

Once your own shadow has been leapt over, follows

Mit anderen Worten: alle Nachbarn, Freunde und Bekannten, die uns besuchten und nach dem Titel des »hübschen Bildes« fragten, wirkten stets irgendwie betreten, wenn wir die Wahrheit sagten, daß wir am Ende einmal kräftig schluckten und behaupteten, das Tier dort an der Wand sei »a Cornish Sheep«. Seither findet alle Welt es, zumindest in Cornwall, noch hübscher als zuvor.

Einmal über den eigenen Schatten gesprungen, erfolgt, man kann die Uhr danach stellen, alsbald ein zweiter Sprung.

Wir waren es schon lange leid, immer wieder anhand unserer affenartigen Kunststoff-Skulptur von Bernard Schultze den Begriff »Migof« erklären zu müssen. Ich glaube, es war meine Frau, die unserem Elektriker, der einiges Unbehagen vor dem merkwürdigen Ding in unserem Wohnzimmer zeigte, beruhigend erklärte : »Das ist nur ein Pixie!« Pixies heißen die cornischen Zwerggeister, die sich nicht wie die deutschen Heinzelmännchen als hilfreich erweisen, sondern, im Gegenteil, einem auf unwirtlichen Feldwegen ein Bein stellen oder in Sumpfpfützen ausrutschen lassen. Sie sind voller Schabernack. »Ich stelle mir«, äußerte sich später eine ältere Dame zum gleichen Migof, »die Piskies zwar anders vor, aber wer von uns hat schon mal einen gesehen?!«

Was Clemens Fahnemann betrifft, so hat er als geborener Drucker damals mitgeholfen, unserer so oft mit einer Insel verglichenen Teilstadt so etwas wie ein eigenes Image zu verschaffen. Er druckte, ehe er sich zum eigenwilligen Galeristen mauserte, ebenso eigenwillige Siebdruckstadtlandschaften, die auch als Poster populär wurden.

Die Druckwerkstatt des BBK, Dritter im Bunde, wird von anderen, kenntnisreicheren Federn gewürdigt. Was sie im Berliner Kunstleben bedeutet hat und bedeutet, habe ich vor allem während meiner Tätigkeit in der Notgemeinschaft der deutschen Kunst erfahren. Ihre Bedeutung läßt sich kaum überschätzen.

Die Notgemeinschaft verteilte damals Materialbeihilfen an Berufskünstler, die es nötig hatten, und das waren viele, denn die meisten jüngeren Künstler lebten am Rande des Existenzminimums. Wenn sie überhaupt etwas verkauften, dann Druckgrafik, und wenn sie sich einen Druckvorgang mit fachmännischer Unterstützung leisten konnten, dann nur »in Bethanien.« Die Druckwerkstatt war ein Hoffnungsträger, einer mit oft langen Wartezeiten, aber doch immer professio-

immediately - and you can set your clock to it - another leap.

We had long since tired of always having to explain the designation »Migof« due to our ape-like synthetic sculpture from Barnhard Schultze. I believe it was my wife who attempted to calm the electrician unsettled by the peculiar thing in our livingroom by explaining: »That's only a pixy!« Pixies are the Cornish sprites who don't prove to be helpful like the German HEINZELMÄNNCHEN , but who, on the contrary, lead people astray on inhospitable field paths or let them slip in swampwater. They're full of mischief. »I imagine«, an older lady remarked later on the same Migof, »the pixies differently, I must say, but then again, who of us has ever seen one?«

Regarding Clemens Fahnemann: As a born printer he worked along with us at that time towards giving our divided city - so often compared to an island - its own image. He had printed, before developing into a unique gallery owner, equally original screenprint landscapes which also became popular as posters.

The printing workshop of the BBK, the third party in the trio, has been honored by other well-informed writers. Its significance for Berlin art in the past and present was made most clear to me during my involvement in the NOTGEMEINSCHAFT (emergency relief group), whose importance can scarcely be exaggerated.

At the time, the NOTGEMEINSCHAFT distributed subsidies for work material expenditures to those professional artists in need of them, and there were many, then most young artists were barely surviving. If they managed to sell anything at all, it was graphic prints, and if they were able to finance a printing project under expert supervision, it was only »in the Bethanien«. The printing workshop was a harbinger of hope, one with frequently long waiting periods, but one which always produced professional results. They also assisted prosewriters and poets without a permanent publishing house. The EDITION MARIANNENPRESSE published illustrated books which were collaborations between a painter and a writer. This seemed all the more valuable since the dream dreamt so frequently - a reunification of the arts - very rarely bore fruit.

One can see: There's a little bit of nostalgia connected with the black-headed Linton sheep, which really shouldn't be hanging on the wall,

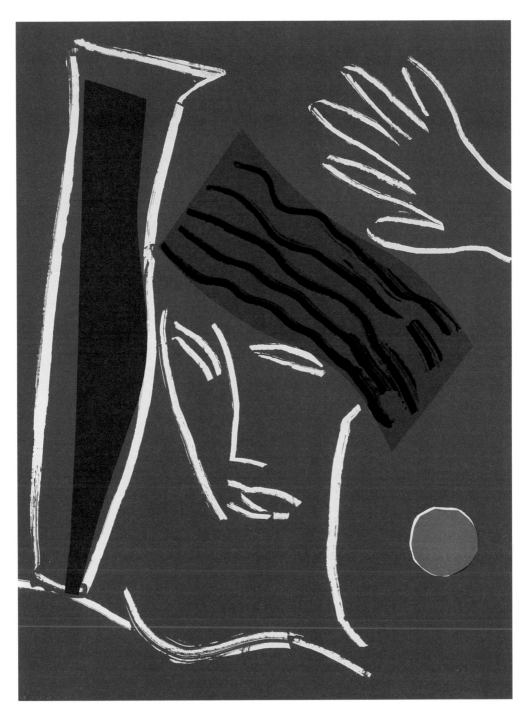

BRUCE MCLEAN.
Siebdruck, 80 x 60 cm. Druckwerkstatt

BRUCE MCLEAN.
Screenprint, 80 x 60 cm. Print Workshop

sehen gab, starrte ich dieser Trick-
figur in die Fresse. Man konnte
sehen, wie ich rätselhafte Visagen
mit Silberblick betrachtete, alters-
lose Paßfotos der Prominenz des
Jahrhunderts, Horrormasken und
Phantombilder aus den Suchanzei-
gen der Polizei. Ganze Verbrecher-
karteien und Portraitalben wurden
nun wie im Daumenkino durchblät-
tert. Es war kaum anzunehmen, daß
jemand sich davon losreißen würde.
In dem schwachen Deckenlicht
hatte die Frau alle Strahlung für
sich reserviert.
Später lagen wir beide schwer
ineinander verkeilt auf dem Boden,
die harte Werkbank als Stütze nach
einem kurzen und schmerzhaften
Gewühl. Im Arm hatte ich ihren
kleinen hageren Körper, der von den
Schultern abwärts fast mäusehaft
zart war. Unter Experten hätten
sie das die *Besondere Liebesszene*
genannt. An meinen Haaren
zupfend erzählte sie mir ihre
Geschichte, eine Mischung aus
Krankenbericht und Familiensaga.
Wer war sie? Eine Fremdenführerin
durch das Museum ihrer verschütte-
ten Sippe? Nur soviel stand fest, die
verunstaltete Mumie war die jüng-
ste von sieben Schwestern. Mit
ihrem stummen Daliegen und Lau-
schen unterdrückte sie seit langem
die andern Geschwister. Das Beben

in ihrem Gesicht war eine Art
Hohngelächter, mit dem sie die hilf-
losen Rettungsversuche aus ihrem
Tiefschlaf heraus boshaft verfolgte.
„Jeden Abend sinken wir vor Ver-
geblichkeit wie tot um", flüsterte
mir die Frau gähnend ins Ohr. Das
schnelle Atmen unter meinem
Brustkorb hatte sie müde gemacht.
„Ist es denn so schwer? Du bist ein
Mann, also still, um Himmels Wil-
len still dieses entsetzliche Blut."
Mir gegenüber an einer braun tape-
zierten Wand hing eine Reihe
unscharfer Photographien. Es
waren, wie sich herausstellte, die
Portraits der Schwestern des Hau-
ses, strenge abweisende Frauenge-
sichter, eins eisiger als das andere.
„Du willst nur Zeit gewinnen",
sagte sie und bohrte mir mit der
Zunge im Ohr. Sie war kaum ange-
zogen, da stand sie schon drohend
über mir. „Weißt du auch was du
bist?" Natürlich wußte ich es nicht.
Mich zu erklären, war zwecklos,
nicht der Arzt war hier gefragt,
nicht der Masseur mit geübten Hän-
den, sondern ein Boxer, der alles auf
einen Schlag richtete.
Ich war also nackt, als sie mich
vorwärtsstieß, quer durch diesen
Raum, der alles in einem war, Bun-
ker, geräumiger Unterstand, Fabri-
ketage und Atelier. Aus jeder Ecke
und rund um die einzelnen Säulen

DURS GRÜNBEIN / CHRISTINE SCHLEGEL: *SCHWERE ZEITUNG*
Edition Mariannenpresse / Druckwerkstatt 1992

DURS GRÜNBEIN / CHRISTINE SCHLEGEL: HEAVY NEWSPAPAER
Edition Mariannenpresse / Print Workshop 1992

nellen Ergebnissen. Sie half auch den Literaten
und Dichtern, die keinen festen Verlag hatten. In
der Edition Mariannenpresse erschienen illustrier-
te Bücher, die das gemeinsame Werk eines Malers
und eines Schriftstellers, waren. Das schien umso
wertvoller, als der damals so häufig geträumte
Traum von der Wiedervereinigung der Künste nur
ganz selten Früchte gezeigt hat.

Man sieht : es hängt auch ein bißchen Nostalgie
an dem schwarzköpfigen Linton-Schaf, das ei-
gentlich nicht an der Wand hängen, sondern im
lichtgeschützten Grafikschrank überwintern sollte.
Es gibt wohl doch eine besondere Spezies in der
Kunst und das ist Kunst, mit der man gelebt hat
oder leben kann. Bei mir gehört der bedrohliche
Pixy-Migof unter dem Selbstbildnis der unver-
gleichlichen Hannah Höch dazu, sowie manches
andere, das dann insgesamt doch mehr darstellt
als eine Trophäensammlung. Ich wünsche eigent-
lich jedem ein Schaf an der Wand.

*but should be hibernating, protected from the light
in a file cabinet. There is definitely a special spe-
cies in art, and that is art one has lived or can
live with. For me, the menacing pixy Migof under-
neath the self-portrait of the incomparable
Hannah Höch belongs in that category, as well as
many other works which, as a whole, represent
more than a trophy collection. Actually, I wish
everyone a sheep on the wall.*

(Translated by Marshall Farrier)

ern für uns zu arbeiten. Geringer Schulterdruck und sie gaben nach, im selben Augenblick als unsere Verfolger in einem Mannschaftswagen erschienen. Ein hellbeleuchteter Kellergang nahm uns auf, dann ein Korridor, holzgetäfelt. Eine Frau, jugendlich bis auf ihr strähniges graues Haar, dichtete den Eingang mit einer Zeltplane ab. Innen geblendet von der Helligkeit ihrer Haut, folgte ich ihren katzenhaften Bewegungen. Ich hatte die anderen schon vergessen, als sie mich an der Hand nahm. „Was ist mit den anderen?", fragte ich. „Die bleiben zurück", hieß es, schon wie aus großer Entfernung. „Kümmern sich um sich selbst", sagte die Frau und es klang wie verabredet. Woher wußte sie, daß ich bereit war, wie ein Sprachschüler auf jedes Wort zu achten? „Zum Kabinett", stand in Augenhöhe an der Wand in dem engen Korridor, durch den sie mich rückwärts weiterzog. Ein gelber gefiederter Pfeil zeigte die Laufrichtung an. Mit schnellen Trippelschritten führte sie mich durch den Gang, der hier ringförmig angelegt war, eine gewundene Speiseröhre aus fahlem Beton. Zu beiden Seiten hingen schwere Wintermäntel neben leichten Sommerkleidern an den Garderobenhaken. Wieselflink steuerte sie mich an Kisten, gefüllt mit folie-

verpackten Waren vorbei, darunter stapelweise Farbbüchsen, Waschmittel, Kindernahrung, ganze Paletten mit Kartons bis zur Decke, abgelegt wie im Lagerraum eines Großmarkts. Einmal passierten wir einige schwarzglänzende Maschinengewehre auf Rädern, wie sie in diesem Land vor Jahrzehnten bei Straßenkämpfen benutzt wurden. Ich fragte mich, ob wir immer noch richtig lagen hier, wo es wie in der Requisite aussah. Doch zum Innehalten blieb keine Zeit und zum Auspacken war der Flur zu eng. Wenn ich zurückfiel, warf die Frau mit kleinen Schrauben nach mir und zog mich ungeduldig mit verlängertem Arm zu sich heran. Erst als ich mich losriß, konnte ich sehen, daß der Raum größer geworden war. Allein stand ich eingesperrt in einem niedrigen Atelier mit Betonsäulen und Wandlüftern, halb Tiefgarage, halb leergeräumter Maschinensaal. Es war alles irgendwie anders als vorher gedacht. Aber es gab die Verabredung und niemand stieg wirklich aus.
Dicht vor mir, auf einer Werkbank, schwach ausgeleuchtet, lag eine ältere Frau aufgebahrt. Sie hatte Ähnlichkeit mit der strahlenkranken Marie Curie. Angenommen, mein Traum war der Gang durch ein Lexikon, ich selbst ans erstbeste Stich-

DURS GRÜNBEIN / CHRISTINE SCHLEGEL:
SCHWERE ZEITUNG
Edition Mariannenpresse / Druckwerkstatt 1992

DURS GRÜNBEIN / CHRISTINE SCHLEGEL:
HEAVY NEWSPAPER
Edition Mariannenpresse / Print Workshop 1992